내 머릿속 미술관

뇌를 알면 명화가 다시 보인다

내 머릿속 미술관

뇌를 알면 명화가 다시 보인다

초판 1쇄 펴낸날 / 2023년 3월 25일

지은이 / 임현균
펴낸이 / 고성환
펴낸곳 / (사)한국방송통신대학교출판문화원
　　　　(03088) 서울시 종로구 이화장길 54
　　　　전화 1644-1232
　　　　팩스 (02)741-4570
　　　　홈페이지 http://press.knou.ac.kr
　　　　출판등록 1982년 6월 7일 제1-491호

출판위원장 / 박지호
책임편집 / 이두희
문장손질 / 김경민
본문 디자인 / ㈜성지이디피
표지 디자인 / 이하나

ISBN 978-89-20-04547-9　03600

값 18,800원

내 머릿속 미술관

뇌를 알면 명화가 다시 보인다

임현균 지음

지식의날개

미술을 보는 또 다른 길

안현배

예술사학자, 작가

　가끔 어떤 목표에 도달하는 것을 비유할 때 산에 오르는 예를 가져옵니다. 목표하는 방향이 같다면 이르기 도착하기 위해서는 다양한 방법이 있다는 생각 때문에 "정상에 이르는 길은 하나만 있는 것은 아니다"라고 말하기도 합니다. 예술을 이해하고, 감상하고, 즐기기 위한 노력 역시 마찬가지입니다.

　시간과 공을 들여 만들어 낸 예술 작품을 앞에 두고 어떻게 해야 이것을 즐겁게 소화할 수 있는지 문득 궁금해질 때, 우리가 흔히 찾는 방법은 전문적으로 예술 작품을 다루는 사람들의 이야기를 참고하는 것이죠. 하지만 길을 잃지 않게 좋은 안내자를 찾으려는 것 같은 이런 방법은 시각을 제한하고 한쪽 방향으로만 보도록 보게 만들 수도 있지 않나 싶습니다.

예술을 감상한다는 것은 어떤 태도를 말하는 것인지 하나로 정의하기란 힘듭니다. 거기에 담긴 의미가 다양하고, 또 그 배경이 다층적이기 때문에 더욱 그렇습니다.

여기 또 하나의 길이 보입니다.

작가 임현균은 과학자의 눈으로 접근하는 방법과 과정을 우리에게 설명하고 있습니다. 뇌과학을 출발점으로 삼아 우리가 평소 궁금해 하던 여러 소재들을 과학을 동원해서 신나게 이야기를 풀어갑니다. 그림을 해석하는 것은 물론, 궁금했던 그림을 보고 아름다움을 느끼는 우리들까지 분석해 냅니다. 그런 것까지 알아야 하느냐는 질문보다는 그 자체로 여러 가지를 생각하게 합니다. 흔히 예술은 창조적이고 개성적이어야 한다고들 하는데 그 감상법에서도 창조적이고 개성적이어야 함은 어찌 보면 당연한 일이 아닐까요.

한 폭의 그림에 깃들어 있는 정보를 전달받는 것이 아니라, 꼬리를 물고 이어지는 다양한 접근을 바라보면서 어느덧 목적을 잃고 길을 잃어버린 것 같은 느낌이 들기도 합니다. 그렇지만 그 느낌 자체로 즐겁습니다. 아름다움을 찾아내고 만들어 내는 예술을 매개로 우리들은 끊임없이 이어지는 대화를 하고 다양한 느낌을 공유할 수 있으니까요.

매번 정보의 습득에만 머물던 고정됨에서 벗어날 수 있었던 만담. 과학하는 미술가의 예술 기행을 여러분에게 마음 편하게 추천합니다.

〈휴식, 2020〉(무시기 임현균, 유화/목판/석고/30x40 cm)
어디라도 와인 한 잔, 모히토 한 잔 놓고 저렇게 누워 있으면 정말 좋겠지요?

들어가며

좋아하는 노래, 있지요?

가요도 좋고, 가곡도 좋고, 요즘은 오페라를 좋아하는 분도 많더군요. 좋아하는 노래를 잘 아느냐고 물어보면 그게 무슨 엉뚱한 질문이냐고 되물을 수도 있을 듯합니다. 우리가 보통 '조금 알고 있다'고 하는 것은 제목과 가수를 알고, 한두 마디 멜로디 정도 흥얼댈 수 있는 상태를 말합니다. 가끔 작곡가나 작사가까지 알고 있는 분은 열렬한 팬이거나, 좋아하는 노래라면 그 정도는 알아야 한다고 말하는 '찐 팬'이겠지요.

제가 처음 미술가들(화가들)을 정리하려고 학창 시절에 공부했던 '이름만 대면 알 만한 화가들'을 꼽아 보니 20명 정도 되더군요. 여러분도 한번 해 보세요. 자신이 화가 이름을 몇 명 정도 기억하고 있는

지. 그리고 화가 이름 옆에 그 화가가 그린 '그림 제목'까지 써 봤더니 내가 알고 있는 화가 수가 확 줄어들더군요. '어이쿠~'였습니다. 노래를 안다는 것을 가수와 노래 제목 정도 '알고 있는' 상태로 정의하는 것처럼, 그림을 안다는 것을 어디까지로 정하느냐에 따라서 '알고 있는' 화가 혹은 그림은 더 줄어들 수 있겠더라고요. 그다음에는 스스로 질문을 해 보았습니다. '그림 제목'이 아니라 그림을 대충이라도 기억해서 '흥얼거려' 볼 수 있는지 말입니다. 우리가 알고 있는 노래 멜로디나 가사를 어느 정도 흥얼거리듯 말입니다. 노래를 안다고 하면 멜로디 한두 소절 정도와 가사를 흥얼거릴 줄 알아야 안다고 하는 것이니까요. 그렇게 따지고 보니 제가 알고 있는 화가가 겨우 다섯 손가락에 꼽을 정도이더군요. 조금 실망이었습니다. 밀레 그림을 보기만 했지, 흥얼거린 적이 없어서 조금도 그릴 수가 없었습니다.

이 책은 어떤 면에서는 미술책이지만 단순히 작품이나 화가와 얽힌 이야기만 소개하지 않습니다. 그림을 사랑하는 과학자로서 약간 다른 각도에서 '명화'를 바라보며 이야기를 풀어냈습니다. 뇌과학, 인지심리 등의 관점에서 바라보면 어떻게 보일까 고민해 보았거든요. 동일한 사물을 관점을 달리해서 바라보는 것은 작품을 이해하고 감상하는데 매우 중요합니다. '보다see', '기억하다remember'의 관점에서 '무엇을 보려고 하는지look for', '어떻게 기억하게 되는지how to remember' 등에 관한 이야기와 우리가 대형 미술관에 가서 어떻게 명화 감상을 할 것인지에 대해서도 생각해 보았습니다. 그렇다고 따분하고 복잡하고 어려운 용어가 나오는 뇌의 기능해부학이나 인지심리학을 깊이 다루진 않았으니 걱정은 하지 마십시오.

우리가 영화, 소설, 가요를 편하게 즐기듯 '명화 감상'도 커피를 마시면서, 산책하면서, 사람들과 수다를 떨면서 함께 나누고 즐겼으면 합니다. 우리는 서양 문화를 한 수 위로 보는 경향이 있습니다. 우연히 런던의 연극거리에서 20년쯤 장수하고 있는 셰익스피어 공연을 관람하였는데, 중간의 쉬는 시간에 와인과 아이스크림을 팔더군요. 많은 관객이 아이스크림을 먹으며, 와인을 홀짝거리며 편안하게 연극을 즐겼습니다. 우리나라 공연장에는 대체로 먹을 것이 반입되지 않습니다만, 우리도 음악홀이나 미술관에서 와인 한 잔 들고 감상해도 좋을 만큼 관람문화가 성숙하고 있습니다. 미술 작품도 조금만 알게 되면, 거리에 포스터 붙이듯 우리 마음에 그림 한 점 턱 붙일 수 있습니다. 사랑하는 노래의 멜로디를 기억하듯, 고흐의 〈론강의 별이 빛나는 밤〉에 보이는 북두칠성을 '척'하고 기억하면 됩니다. 그럼 그 명화는 여러분의 그림이 됩니다.

　그림은 '기억'하는 사람이 바로 '주인'이니까요. 기억력 좋지요?

싱그러운 새봄을 맞아

무시기 임현균

차례

내 머릿속 미술관

일러두기

이 책에서 그림의 제목은 연도와 함께 표기했습니다. 또한 화가와 소장처는 괄호에 넣어 아래와 같은 순서로 표기했습니다.

예 〈이삭 줍는 여인들, 1857〉 (밀레, 파리 오르세 미술관)

출처 표기가 따로 없는 그림은 필자(무시기 임현균)의 그림입니다. 그림 안쪽 하단에 '임'자 표시가 있습니다. '무시기'에 대한 자세한 내용은 30쪽을 참고 바랍니다.

뇌, 보고 싶은 것만 보다

보이는 것과 보는 것은 차이가 있다.

장기기억을 쉽게 하려면 배경지식을 넓혀야 한다.

〈이삭 줍는 여인들〉에 등장하는 농부의 숫자는?
― 서명하면 보이지 않던 것이 보입니다

머리에 떠오르는 화가 세 명만 꼽아 볼까요?

이런 질문을 받으면 아마 고흐, 밀레, 피카소, 이중섭, 뭉크, 르누아르 정도는 저절로 떠오를 것입니다. 물론 사람마다 생각나는 화가 이름은 다를 수 있습니다.

그럼 그 화가들의 대표적인 그림은 무엇인지 설명해 달라는 질문을 받으면 어떤 그림이 머릿속에 떠오르나요?

밀레를 예로 들어 보겠습니다. 밀레의 그림 중에 머릿속에 저절로 떠오르는 그림은 아마도 〈삼종기도〉, 〈이삭 줍는 여인들〉 정도일 것입니다. 밀레는 농촌의 아름다운 풍경을 그린 전원 화가로

그림 1-1 〈자화상, 1840~1841〉 (밀레, 보스턴 현대미술관).

내 머릿속 미술관

유명하지요. 〈자화상〉에서 보듯 밀레는 잘생긴 훈남 아저씨입니다.

그런데 〈이삭 줍는 여인들〉 그림에 등장하는 농부는 모두 몇 명일까요? 정확하게 맞히면 제가 미슐랭 별점을 받은 레스토랑에서 최고의 와인과 스테이크로 저녁을 대접하겠습니다. 단, 기억으로만 맞혀야 합니다. 몇 명일까요? 2명? 3명? 4명? 퀴즈를 낸 김에 하나 더 내겠습니다. 그림에서 여인들은 모두 같은 자세를 취하고 있을까요?

잠시 눈을 감고 생각해 보면, 우리가 그림을 얼마나 기억하고 있는지 금방 깨닫게 됩니다. 대부분 여인들이 허리를 구부리고 머리를 숙인 채 이삭을 줍는 모습이라고 기억할 것입니다. 기억은 참 허술합니다. 어떤 때는 우리가 분명히 '정확'하게 '기억'한다고 믿는 것이 알고 보면 틀린 경우가 있고, 내 기억이 이렇게 허술했던가 싶어 깜짝 놀라는 경우도 종종 있습니다.

왜 우리는 본 것을 정확하게 기억하지 못할까요?

〈이삭 줍는 여인들〉 그림에서 우리는 '평화로운 농촌의 풍경'을 뒤로하고 세 여인이 '이삭 줍고 있는 장면'을 주로 기억합니다. 〈그림 1-2〉처럼 말입니다.

제가 여러분과 비싼 저녁을 걸고 내기까지 한 것은 그림 속에 농부가 더 많아서겠지요? 사실 〈그림 1-2〉는 제가 책을 쓰면서 토요일 오전에 낑낑거리며 세 시간 동안 포토숍으로 수정한 그림입니다. 원화를 바꾼 그림이지만 제법 훌륭하지요?

농부는 전경의 세 여인 말고 훨씬 더 많이 있습니다. 우리의 눈을 비비고 다시 바라봐야 할 만큼 그 수가 많습니다. 간단하게 그림 설명을 조금 더 하고 넘어가겠습니다.

그림 1-2 우리가 보통 관념적으로 기억하는 〈이삭 줍는 여인들 The Gleaners, 1857〉(장 프랑수아 밀레, 오르세 미술관). 멀리 평화로운 농촌 풍경을 뒤로하고 세 명의 여인이 이삭을 줍고 있습니다. 우리의 기억 속 밀레의 그림은 위 그림과 얼마나 일치할까요?

전경에 있는 세 여인은 모두 모자를 쓰고 있습니다. 우리 기억과는 달리 두 여인만 팔을 뻗어 이삭을 줍고 있습니다. 한 여인은 떨어진 이삭이 어디에 있는지 살펴보고 있지요. 복식과 드러난 피부 등을 고려하면 두 여인은 나이가 많고 한 여인은 약간 더 젊은 것으로 보입니다.

밀레는 튀지 않는 색상으로, 파랑과 붉은 계열(핑크) 그리고 노란색(베이지)을 사용했습니다(마치 신호등 같네요). 핑크색 모자를 쓴 여인에

그림 1-3 그림 속 세 여인 중 한 여인은 허리를 펴고 있습니다. 또한 배경에는 수많은 농부가 개미처럼 일하고 있습니다. 배경과 배경에 있는 농부들을 처음 보는 분 많으시지요? 이 그림이 〈이삭 줍는 여인들, 1857〉 원본입니다.

게는 비슷한 색깔로 토시까지 그려 놓았는데 깔 맞춤까지 꽤 신경을 쓴 듯합니다. 핑크색 모자를 쓴 여인이 가장 젊은 사람일 것입니다.

장 프랑수아 밀레는 당시 의식 있는 화가로 '저항적' 시대 정신을 가지고 그림을 그렸습니다. 그의 그림을 "농민의 척박한 삶을 종교적 분위기로 승화"한 것이라고 해석하는 것이 가장 적절할 듯합니다. 밀레 그림은 진보 세력으로부터는 찬사를, 보수 세력에게는 비판을 받았습니다. 밀레의 '저항 정신'을 알고 나면 이 그림이 단순히 서

정적인 그림이 아니라 실은 조금 '슬픈 그림'이라는 것을 알게 됩니다. 저 멀리 있는 풍경에 밀레가 하고 싶은 이야기를 숨겨 놓았기 때문입니다.

여러분은 〈이삭 줍는 여인들〉을 떠올리면 자연스럽게 아무도 없는 '아주 평화로운' 배경이라고 머릿속에 기억하고 있었지만, 실제 그림 속에는 〈그림 1-5〉처럼 수많은 농부가 고된 노동을 하는 모습이 배경입니다.

확대해 보면 저 멀리 들녘에 있는 수많은 허리 굽힌 농부들과 거대한 짚단, 그리고 농부들을 감시하는 말을 탄 관리인이 그려져 있습니다.

그림 1-4 제가 처음에 보여드린 배경에는 평화로움만 가득합니다. 농부도 없고, 거대한 짚단들만 뭉게구름처럼 보이지요. 우리가 알고 있는 밀레의 평화로운 그림에는 이런 배경이 어울리겠지요?

그림 1-5 이제 보이시나요? 실제는 위와 같이 개미처럼 열심히 일하는 농부들이 가득 그려져 있습니다. 조금씩 확대해서 보여드리겠습니다.

 거대한 짚단 위에 있는 농부들은 나중에 어떻게 내려올지 걱정이 될 만큼 높게 짚단을 쌓고 있습니다. 보이지요? 아래에서 거대한 짚단 위에 있는 동료들에게 소리 지르는 사람과 짚단 꼭대기에서 일하는 3명의 농부들. 아래에 있는 남자는 모자를 쓴 슈퍼마리오 아저씨처럼 보이기도 합니다. (버섯은 어디에 있을까요?)

 그리고 그 옆으로 수많은 농부가 곡식을 추수하고, 여인들은 볏가리를 어깨에 이고 어딘가로 이동하고 있습니다. 허리를 편 사람이 한

명도 없을 정도입니다. 가운데의 전경에 그려진 농부는 엄청나게 많은 양의 짚단을 나르고 있습니다. 짚단이 산더미처럼 많아서 떨어뜨릴까 봐 걱정도 됩니다.

밀레는 그림의 배경에 농부들이 가지는 서정적 여유 따위는 전혀 그리지 않고, 고된 노동의 현장을 생생하게 그려 놓았습니다. 농촌의 아름다움 위에 농업 노동자들의 삶을 상징적으로 은유하여 그리는 바르비종파*를 만들게 되지요. 농민을 그리되 은유를 넣고 상징성을 강조했습니다. 말하자면 자연을 멋지게 그리되 은근히 현실을 지적해 대는 주머니 속 송곳 같은 화가였던 것입니다.

그리고 이 그림의 하이라이트는 바로 말을 탄 남자입니다. 지주이거나 혹은 지주의 관리인으로 보입니다. 멀리 커다란 저택 지붕들이 보입니다. 지주의 집일 것으로 추정됩니다. 가난한 농부들의 집은 분명 아닐 것입니다. 밀레가 자연만 그리려고 했다면 아마 이런 상징적

* 풍경화를 독립된 화풍으로 발전시킨 파리 남부의 화가들 모임입니다. 당시 유행하던 신화 장면에서 벗어나 풍경화를 하나의 미술 장르로 발전시켰습니다. 우리나라 풍경화와 비교하면 매우 늦은 셈이지요. 우리나라 산수화는 매우 오래되었고, 심지어 상상을 그리지 말고 진짜 경치를 그리자고 강조한 '진경산수화'의 정선(1676~1759)이 18세기 초중반에 활동한 화가임을 생각하면 우리나라에서는 산수화 개념이 훨씬 앞섰습니다. 물론 문화 차이겠지요?

내 머릿속 미술관

그림 1-6 〈삼종기도Angleus, 1859〉(밀레, 오르세 미술관). 살바도르 달리는 부부 사이에 있는 것이 감자 바구니가 아닐 수도 있다고 주장했습니다.

배경 대신 너른 평야나 나무, 산을 배경으로 그려 놓았겠지요.

밀레의 〈만종晩鐘, L'Angelus=삼종기도〉* 그림도 남자와 여자 가운데 그려진 바구니가 감자 바구니가 아니라 아기 관이었다는 이야기가 전합니다. 초현실주의 작가인 살바도르 달리가 어린 시절 이 그림을 보면서 그렇게 보았다는 말이 계기가 되어 현재까지 이어지고 있습

* 당시 하루에 종을 세 번 울렸는데(3종), 가장 늦게 울리는 종소리가 석양에 울리는 종 소리였고 한자로 쓰면 늦을 만, 쇠북 종으로 써서 '만종'이라고 했습니다. 그래서 삼 종기도를 '만종'이라고도 표시하는 것이지요. Angelus는 '삼종'이란 뜻인데 '삼종기 도'라는 뜻으로도 쓰입니다.

니다. 실제로 엑스레이로 살펴보면 사각형 관처럼 보인다고도 하고, 일설에는 친구가 '아기 관'은 너무하다고 말렸다는 이야기도 있습니다. 밀레 스스로가 서정성을 위해 수차례 제목과 여성의 기도하는 손의 모양까지 바꿨다고 합니다. 정통한 미술사학자들은 터무니없는 말이라고 일축하기도 합니다. 이 이야기가 사실이든 아니든 뒷이야기가 무성한 이 그림은 사람들에게 더 많은 관심거리가 되었습니다. 당시의 유아 사망률은 매우 높았습니다. 19세기 영아 사망률은 평균 1천 명당 2백 명 정도로 20%나 되었습니다. 태어난 아이 5명 중 1명은 살아남지 못했거든요. 지금은 유아사망률이 선진국에서는 1천 명당 4명 수준입니다(0.4%). 그래서 당시에는 부모가 아기 사체 바구니를 땅에 묻는 것은 매우 흔한 풍경일 수도 있었습니다. 밀레는 그런 풍경이 가슴 아팠을 것입니다.

　밀레의 〈이삭 줍는 여인들〉을 처음 접하는 사람이든 여러 번 본 사람이든 대부분이 전경에 있는 세 명의 여인에게 집중합니다. 그리고 우리는 지금까지 우리가 들어 왔던 '전원의 아름다움', 논에서 이삭을 줍는 여인들의 '평화로움' 정도에 잠시 집중하고 뒷배경에 있는 것은 더 이상 관찰하지 않습니다. 화가는 진실을 배경에 그려 놓았는데도 말입니다. 그리고 이후로도 우리 뇌는 두 번 이상 같은 정보를 접하더라도 내가 알고 있는 것만 '확인'하고 지나가려 합니다. 그래서 '여러 번' 다시 보더라도 무의식적으로 내가 아는 것들(알고 있는 정보)만 바라보고 다른 정보는 눈에 보이고 있음에도 불구하고 그저 스쳐 지나가듯 보게 되는 것입니다. 그런데 문제는 반복해서 보더라도 '잘못 알고 있는 경우'나 '일부분만 알고 있는 경우'에도 계속 그

렇게 지나칠 것이라는 겁니다. 눈으로는 보지만 의식하지 못하고, 가지고 있는 정보를 굳이 수정하려고 하지 않습니다. 어떤 자극이 들어와서 정보를 수정하기 전까지는 말입니다. 오늘 여러분은 제가 드린 자극으로 여러분이 알고 있는 풍경 속 정보를 수정하였습니다.

오늘도 제가 이 그림을 확대해서 숨겨진 이야기를 들려주지 않았다면 여러분은 〈이삭 줍는 여인들〉을 다시 여러 번 보더라도 뒤편에 그려져 있는 수많은 농부의 모습은 '보지 못하고' 지나갔을 것입니다. 왜 그럴까요?

우리의 뇌가 원래 그렇습니다. 효율을 매우 중요하게 생각하는 이기적이고 타성에 젖어 있는 뇌의 본능 때문입니다.[1] 어떤 학자는 최소의 노력으로 최대의 효율을 얻는 것이 뇌의 전략이라고도 합니다. 저는 이 책을 통해서 그런 우리의 뇌를 깨워서 잘 알려진 명화를 볼 때 조금 다른 각도로 볼 수 있는 방법을 알려드리려고 합니다. '보이는 것to see'이 정말 '보려는 것to look for'이 되어야 하니까 말입니다.

"야! 게으른 뇌~ 일어나 봐!!!" 라고 소리부터 질러 보세요.

우리가 '보면서도 제대로 보지 못하는' 실수의 원인 몇 가지를 한번 살펴볼까요?[2]

❶ 눈에 보이는 정보 '일부'만 인식하기 때문: 우리는 필요한 것만 찾아보는 경향이 있습니다. 예를 들면 냉장고에서 맥주 캔을 찾는다고 생각해 보십시오. 눈은 이미 맥주 캔을 미리 정해 놓고 냉장고 안을 스캔합니다. 그래서 냉장고 안에 과일이 있어도 보지 못합니다. 나중에 물어보면 과일이 들어 있었다는 것도 모를 수

있습니다. 분명 눈으로는 봤는데도 말이지요. 본 것이 본 게 아닙니다.

❷ **사람마다 '관심사'가 다르기 때문:** 성별이나 직업에 따라 관심사가 많이 다른 편이지요. 예를 들면 의상 디자이너는 다른 사람이 입은 옷에 관심을 두고, 헤어 디자이너는 다른 사람의 머리 스타일에 자연스럽게 관심을 가지게 되지요. 일반적으로 같은 사람을 바라보는데 여성이 바라보는 곳과 남성이 바라보는 곳이 다르다는 것도 잘 알려진 사실입니다.

❸ **전문가와 '초보자'의 시각이 다르기 때문:** 전문가와 아마추어는 분명히 보는 것이 다릅니다. 차원이 다르지요. 전문가는 꼭 필요한 부분만 바라봅니다. 아마추어는 어디를 중점적으로 바라봐야 하는지 잘 모릅니다.

❹ **전문가도 하는 '실수' 때문:** 공항에서 총기를 찾기 위해 전문가들이 앉아서 열심히 화물을 바라보고 있지만, 평균 25%나 총기가 들어 있는 화물을 놓친답니다. 영상의학과 의사들도 매일같이 엑스레이 등 영상 사진을 쳐다보고 있지만, 사진에서 폐암 종양을 놓치는 확률이 30%나 됩니다.[3] 전문가라고 해도 무의식으로 바라보면 놓칠 확률이 제법 높습니다. 바보 뇌, 게으른 뇌가 무의식적으로 바라보고 있음을 늘 경계하고 있어야 합니다. 전문가도 놓치는데 하물며 비전문가가 바라본 것을 인지하지 못하는 비율은 얼마나 높을까요?

지금 이 시간에도 수많은 의료사고가 세계 곳곳에서 벌어지고 있

습니다. 어처구니없게도 배 속에 칼이나 가위, 거즈를 남긴 채 수술 부위를 봉합하는 의료진들이 가끔씩 있습니다. 나중에 부작용이 생겨 엑스레이를 찍어 보면 놀라운 것들을 찾게 되지요. 미국에서만 매년 4,500~6,000건의 의료사고가 일어난다고 하니 무시할 숫자가 아닙니다. 수술할 때 몸속에 이물질이 남지 않게 검사하는 간호사가 수술실에 배치될 정도이지만 이런 실수는 쉽게 줄지 않습니다.

흥미롭게도 엉뚱한 부위를 수술하는 실수를 방지하려고 수술 전에 자신이 수술할 환자의 몸 부위 사진을 먼저 프린트하고 그 위에 자신의 이름을 서명하며 확인하는 작업 sign your site 만으로도 의료사고(실수)가 45%나 줄어들었다는 보고가 있습니다.[4] 생명을 다루는 의사들이 아무리 정신을 차리고 일해도 실수는 나오기 마련입니다. 미국에서 의사들은 연봉의 3~4%를 의료사고 medical malpractice 를 대비하는 보험료로 지불하고 있습니다. 10억 원을 버는 의사라면 3천만 ~4천만 원을 사고 대비를 위해 보험료로 쓴다는 이야기입니다. 미국에서는 의료사고 판정률이 높아서 보험을 들어 놓지 않으면 의사가 경제적으로 매우 난처해지는 경우도 발생합니다.

자, 그럼 우리가 그림을 처음 볼 때 그림을 그린 화가를 잘 알든지 모르든지, 그림의 이야기를 잘 알든지 모르든지 그림을 접하게 되면 한 번쯤 해 봐야 할 것이 생긴 듯하지 않나요?

의사들의 실수 방지법처럼 처음 대하는 그 그림에 자신의 서명을 여기저기 한 번씩 넣어 보는 것입니다. 제일 두드러지게 보이는 부분(보통 전경의 중앙)에 있는 사물부터 전경의 여러 모양, 후경, 배경 좌·우측 한 번씩 자신의 서명을 가상으로 넣어 보는 것입니다. 근사한

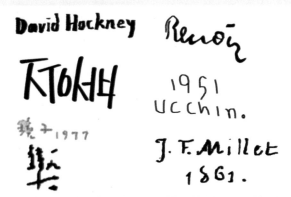

그림 1-7 좌측 상단부터 시계 방향으로 호크니, 르누아르, 장욱진, 밀레, 천경자, 이중섭 화가의 서명입니다. 천경자 씨 서명이 2개인 것은 위에 있는 것은 화가가 위작이라고 주장했던 그림에 있던 서명입니다. 화가들이 자신만의 서명을 넣는 것은 그림의 완성의 의미도 있지만 그림의 가치를 더해 주는 화룡점정의 의미이기도 합니다. 그림에 넣는 서명을 가지고 있나요? 이번에 만들어 보세요. 서류에 넣는 서명과 달라도 됩니다.

서명을 넣어 보세요. 화가들은 서명을 또 다른 예술이라고 생각합니다. 서명이 그림에 어울리게 하여 튀지 않게 하려는 사람도 있고, 서명이 완전히 튀게 하는 경우도 있습니다. 정해진 원칙은 없지요. 화가 마음대로 하면 됩니다. 대부분은 주변의 그림 속 선과 공간, 색깔에 어울리도록 해서, 어떤 그림 속 서명은 서명이 있어 그림이 더 근사해지기도 합니다.

전시회에 직접 가서 감상하든 스마트폰으로 보든, 새로운 그림을 보게 되면 어딘가에 여러분의 서명을 한번 넣어 보십시오. 그림을 마무리하는 화가가 된 것처럼 말입니다. 의사가 수술할 부위에 자기 이름 써넣는 것처럼 말입니다. 배경에 넣어 보기도 하고, 좌우 구석이나 상단에도 넣어 보기를 바랍니다. 단, 그곳에 무엇이 그려져 있는

지 확인해 보면서 말입니다. 이삭 줍는 여인들 뒤로 보이는 말 탄 아저씨의 등에 서명을 넣어 보면 알게 됩니다. 그곳에 말 탄 아저씨가 있었다는 것을 말입니다. 물론 가상의 연필로 혹은 눈으로만 서명을 넣어야겠지요? 진짜 명화에 서명하려고 시도했다가는 문제가 커집니다.

이참에 그림에 넣을 서명을 하나 생각해 보는 건 어떨까요.

그림 하나로 2천억 원을 받을 수 있다고?
— 뇌는 무의식적으로 형태를 찾습니다

하늘에 떠가는 구름을 보면 어떤 형상이 떠오르지 않나요?
사람 얼굴? 동물 모양? 보통 무엇이 보이나요?
그림의 시초를 알기 위해 역사를 따라가다 보면 인류 초기에 그려
진 동굴 벽화와 만나게 됩니다. 동굴 벽화 중에서 스페인 알타미라

그림 1-8 알타미라 벽화(좌), 라스코 벽화(우).

내 머릿속 미술관

Altamira와 프랑스 라스코Lascaux 벽화가 제일 유명합니다.

그림 속에 그려진 동물들은 누가 봐도 알 만한 네발 달린 소, 말, 사슴 등 사냥감 종류라는 것을 알 수 있습니다. 약 3만 6천 년 전 석기시대 조상들은 동굴 속에 살면서 더 많은 먹거리를 안전하게 잡기를 기원했습니다.* 스페인에 살았던 조상이든지 프랑스에 살았던 조상이든지 상관없이, 낮에 사냥한 동물을 그리거나, 다음 날 더 많은 식량을 얻기 위해서 그림을 그렸습니다. 사냥하다가 다치지 않기를 기원하기도 했고, 죽은 동물을 위한 어떤 의식이었을 수도 있습니다. 사학자들은 주술적 의미는 없었을 것이라고도 합니다만, 그림을 그린이유는 분명히 있었을 것입니다. 동굴 속에서 지냈던 아이들은 좋았겠습니다. 밤에 잠자리에 누워 장작불에 아른거리며 보이는 천장의벽화는 많은 이야깃거리였을 테니 말입니다.

글씨가 없던 시절에 그림은 삶의 현장에서 보이는 '동물을 묘사'하기 위한 표현 방법이었습니다. 할아버지 혹은 아버지가 잡았던 거대하고 난폭했던 '들소'이기도 했고, 너무 빨라서 한 번도 맛보지 못했던 '산양'을 처음 잡은 것을 기록한 일기이기도 했습니다. 사람들은 그림을 보고 밤마다 이야기하고 축하하고 기원했을 것입니다. 그당시 그림은 문자, 음성, 영상을 대신하는 '소통의 수단'이었고 대대로 전하는 '역사의 기록'이었습니다. 원시 화가들은 그림 속에 "더 많

* 인류의 진화사를 살펴보면 현생인류에 가장 가까운 조상은 약 5만 년 전부터 1만 년 전 사이에 아프리카에서 진화했다는 설이 가장 큰 지지를 받고 있습니다. 아쉽게도 4만 년 전 뼈는 발견되었는데, 1만 년 전 뼈는 아직 발견된 것이 없는 점이 문제랍니다. 아무튼 전기 구석기는 10만 년 전까지로 보고, 중기 구석기는 3만 5천 년 전까지로 보고 있으니 이 그림은 중기 구석기인들이 그린 것으로 추정됩니다.

그림 1-9 〈조르조 바사리 자화상, 1571~1574〉(우피치 미술관).

이, 더 안전하게"라는 염원을 혼과 함께 불어넣었을 것입니다. 또는 어떤 동물을 어떻게 하면 손쉽게 사냥할 수 있는지 비법을 알려 주기 위한 사냥도감이었을 수도 있습니다.

인류 역사를 근대로 내려와 볼까요? 우리에게 익숙한 르네상스(14~16세기)* 까지도 그림의 '역할'은 분명했습니다. 르네상스는 '재생', '부활'이라는 뜻이라고 했는데 그렇다면 무엇을, 혹은 무엇이 부활했다는 말일까요? 화가이자 미술사학자였던 조르조 바사리 Giorgio Vasari(1511~1574)가 '부활'이라는 단어를 처음으로 썼다고 전해집니다.

무시기 정신**으로 조금 더 찾아보니 '로마 문화'와 '그리스 문화'를 부활, 재생시켰다는 말이더군요. 14~16세기에 말입니다. 중요한

* 르네상스(다시Re + 탄생naissance)라는 말은 '부활' 혹은 '재생'이라는 뜻입니다. 이 단어는 이탈리아 미술평론가 조르조 바사리가 유럽에서 문명의 재생을 설명하기 위해 사용했고, 스위스 역사가 야코프 부르크하르트(Jacob Christoph Burckhardt, 1818~1897)가 후에 다시 한번 정의를 내리고 사용한 뒤로 지금까지 쓰이고 있습니다. '바사리'의 이름 정도는 외워 두면 꽤 폼이 납니다. 자주 등장하는 이름이거든요.
** 필자는 〈무작정 시작한 그림 이야기〉라는 제목으로 미술 이야기를 시작했습니다. 앞쪽 두 어절의 첫 글자와 '이야기'의 마지막 글자로 '무시기'라는 애칭을 만들었습니다. '지금은 어떤 사람에게도 때(시기)는 없다(無始期, No Starting Time)'는 의미로 사용하고 있습니다. 마음먹은 때가 제일 적정한 '때'라는 의미로 무시기를 제 호로 삼고 있습니다. 미국의 모지스 할머니는 75세에 생전 처음으로 붓을 잡았지만 102세에 돌아가실 때까지 대단한 그림들을 그렸습니다(324쪽 참조). 75세에 시작할 때 본인이 수십억 원을 호가하는 그림을 그릴 것이라고 생각이나 하셨을까요? 어느 누구에게도 적당한 시기는 없습니다. 오늘 시작하면 됩니다. 그것이 무엇이든 말입니다. 그것이 바로 무시기 정신입니다.

것은 '문화' 부활뿐 아니라 '인간성'까지 되찾겠다는, 사회 전반에 걸쳐 바뀌고 있는 '변화'를 의미하는 말이었습니다. 중세 교회가 인간성을 낮추고 신권만 강화해 놓았기 때문에 일어난 반동이었습니다 (암흑시대에서 탈출). 그래서 '신 중심 → 인간성 회복'이 르네상스의 중요한 '핵심' 의미입니다. 르네상스는 인본주의, 휴머니즘과 같은 의미입니다.

르네상스 시대의 3대 거장인 레오나르도 다빈치, 미켈란젤로, 라파엘로의 그림은 보는 사람들로 하여금 혀를 내두르게 할 만큼 빼어납니다. 심지어 〈모나리자〉의 가격은 40조 원에 육박한다고 하지요. 이 거장들이 그린 그림 모두 세계 최고의 가격을 자랑하는 명작들입니다. 이들이 그린 그림의 역할은 대부분 '신앙적'입니다. 그림의 '역할'이 신을 '찬양'하기 위한 수단으로 사용되었습니다. 언제까지요? 르네상스까지 말입니다. 원시시대에는 먹고사는 것을 '더 많이', '더 안전하게' 기원하는 원시 종교적 개념으로 그림이 사용되었다면, 중세를 거쳐 르네상스까지는 신을 찬양하는 '신앙'의 표현 방법으로 쓰

그림 1-10 〈모나리자, 1503〉(다빈치, 루브르 박물관)(좌), 〈천지창조 중 아담의 창조, 1512〉(미켈란젤로, 프레스코 시스티나 성당)(중), 〈골드핀치 성모, 1505〉(라파엘로, 우피치 미술관)(우).

였습니다. 더욱이 글씨를 읽지 못하는 사람들을 위해 그림은 종교적 의미를 전달하는 문서 대신 사용되었습니다.

중세와 르네상스 이후 바로크와 로코코 시대를 지나면서 사회 전반에 걸쳐 가치관, 공유 데이터, 집단지성이 서서히 바뀝니다. 신과 왕족, 귀족이 소비하던 그림 주제와 사상이 평민이 소비하는 주제와 사상으로 바뀌어 새롭게 그림에 등장합니다. 왕과 성직자, 귀족이 독점하고 있던 문화적 향유를 부유해진 평민들이 공유하기 시작한 것이지요. 부유한 평민들은 곧 문화 소비의 큰손으로 떠오릅니다. 으리으리한 집을 지어 놓고 내부를 금은보화로 장식했습니다. 벽에는 그림을 사서 걸어 놓기 시작했습니다. 부유한 사람들은 벽을 장식할 그림으로 어떤 것을 주문했을까요? 전통적인 성직자, 귀족들의 취향과는 조금 달라지기 시작했습니다. 취향이 달라지니 주제가 변했고 그림 스타일도 변했습니다.

그래서 '그림 세상'에 중요한 두 가지 키워드가 등장했습니다. '장르화'와 '초상화'이지요. 장르화는 풍속화로, 아름다운 정물이나 풍경을 그리기 시작한 것입니다. 교역이나 제조업의 발전으로 평민 중에 부자가 늘어났다는 점, 그들이 화려한 집을 짓고 집 내부를 그림으로 장식하면서 그림의 용도가 장식용으로 바뀌었다는 점도 그림의 '역할'이 바뀌는 중요한 변곡점이 된 것이지요. 거기에 부자들은 출세한 자신의 당당한 모습, 아름다운 아내와 아이들의 모습을 그려서 집에 걸어 두고 찾아오는 손님들에게 '자신의 성공'을 그림으로 보여 주고 싶어 했습니다. 서양 영화에도 흔히 나오는 장면이지요. 저택의 거실이나 식당복도 곳곳에 그 집안의 뿌리를 보여 주는 사람

을 근엄하고 화목한 모습으로 크게 그려서 벽면에 빼곡하게 걸어 놓은 장면들 말입니다. 그것이 바로크, 로코코를 지나면서 생겨난 새로운 풍습입니다. 그야말로 과시와 허세가 만연했습니다.

신화나 성서에 등장하는 신의 얼굴이 아닌 보통 사람의 얼굴 초상화가 등장하고 발전한 것은 그림 세상에서 대단히 큰 변곡점이

그림 1-11 〈렘브란트 자화상, 1661〉 (렘브란트, 암스테르담 국립미술관). 빛의 마술사로 불리며 특히 밝고 어둠을 극적으로 잘 사용했습니다.

었습니다. 인물 초상화의 소비가 많아지자 기법도 발전했습니다. 인물 초상은 화가의 실력이 되었지요. 그 정점을 찍은 화가가 바로 바로크 3대 거장 중 한 명인 렘브란트입니다. '임파스토impasto'라는 기법을 써서 그린 그의 자화상은 코를 잡아당기면 실제로 들린다고 할 만큼 물감을 두툼하게 올려서 입체감 있게 그렸습니다. 빛의 효과(조명)도 얼마나 적절하게 사용했는지, 현대 사진이나 영화의 조명 기법에 '렘브란트 조명'이라는 용어가 있을 정도입니다. 등장인물의 내면을 강조하여 드러낼 때 사용하는 조명이지요.

이런 시기에 그림의 '역할'은 특정 인물을 드러내거나 후대에 남기기 위한 '기록물'의 의미로 쓰이게 됩니다. 신분이나 부, 지위를 나타내기도 했고, 지도자와 정치인, 부자는 자신을 더 멋지게 나타내려는 욕망의 출구로 이용했습니다. 동굴 속 벽면에 네발짐승을 그려서 식구들과 축하하고 기원하고 사냥을 기억했던 그림을, 이제는 벽에 자

그림 1-12 〈비너스의 탄생, 1484〉(산드로 보티첼리, 우피치 미술관)(좌 상단), 〈오달리스크, 1814〉(도미니크 앵그르, 루브르 박물관)(좌 하단), 〈목이 긴 성모, 1534〉(프란체스코 파르미자노, 우피치 미술관)(우). 대표적인 매너리즘 작품이다. 그림에서 팔을 늘리거나, 시작 위치를 변형하거나 목과 허리를 과도하게 길게 늘려 늘렸다.

신들의 조상과 본인 초상화를 걸어 놓고 자랑하게 된 것입니다. 이때까지도 그림은 누가 그려져 있는지, 무엇을 그렸는지 등이 구체적으로 묘사되어 있어서 관람객은 그림의 내용을 쉽게 알아볼 수 있었습니다.

풍경화도 하나의 장르로 자리를 잡지요. 장식용 그림이었으니까요. 근대에 들어오면서 그림은 더 이상 뭔가를 기원하거나, 종교적 의미를 전달하거나, 누구인지 나타내려는 매체가 아니라 화가들의 자유로운 '생각의 표현' 수단으로 사용됩니다. 그리스와 로마, 르네상스, 바로크, 로코코까지 더 아름답게, 웅장하게, 세밀하게, 장식적으

로 표현하던 것이 그 과거의 틀에
서 벗어나기 시작합니다. 아름다
움을 위해 팔을 과도하게 늘리기
도 하고(〈비너스의 탄생〉), 말도 안
되게 목을 길게 그려 놓기도 하고
(〈목이 긴 성모〉), 허리를 비정상적
으로 길게 그려 놓기도 했습니다
(〈오달리스크〉). 아름다움을 위해
표현하는 방법이 과감해졌습니다.

그림 1-13 〈세네치오 Senecio, 1922〉
(파울 클레, 스위스 바젤 순수 박물관).

시간을 더 내려오면서 근대에
는 추상화가 등장합니다. 추상화에서는 사람의 얼굴 형태가 생략되고
변형되기 시작하지요. 파울 클레는 자화상을 그리면서 구체적인 선
들을 생략했습니다. 〈그림 1-11〉에서 본 〈렘브란트 자화상〉에서 수
많은 머리카락을 그린 선, 얼굴의 주름을 그린 선, 수염 선, 구레나룻
선, 모자의 선, 옷의 선 등이 사라집니다. 〈세네치오〉(〈그림 1-13〉)에
는 그저 선 몇 개만 남아 있을 뿐인데 누구에게 물어봐도 이 그림은
사람의 얼굴을 그린 그림이라고 말합니다. 타원 속의 붉은 원이 두
개만 자리를 잡고 있고, 코나 입의 형태는 거의 없습니다. 귀도 없고,
머리카락이나 모자나 옷도 없습니다. 그런데도 우리는 이 그림을 사
람의 얼굴로 인식합니다. 패턴인식pattern recognition이라고 하고 형판
이론template matching theory이라고도 합니다. 지금은 우리가 이런 형태
나 그림을 많이 접해서 익숙하지만 이전에는 매우 혁신적인 그림이
었습니다.

패턴인식은 요즘 시대에 가장 핫한 키워드와도 맞닿아 있습니다. 인지과학cognitive science, 빅데이터big data, 인공지능artificial intelligence 정도의 키워드가 보이면 '어~' 혹은 '아~' 하는 생각이 들 것입니다. '패턴인식'은 여러 응용 분야에서 활용되고 있습니다. 문자인식, 생체인식, 행동패턴 인식, 진단 평가, 예측, 보건/보안/군사 등 다양합니다. 어떻게 쓰이는지 정리해 보면 다음과 같습니다.

- 문자인식 : 다양한 필기체를 인식하여 컴퓨터 코드로 바꿔 줌
- 생체인식 : 지문, 홍채, 얼굴, 음성, DNA 등으로 특정인을 구분함
- 행동패턴 인식 : 보행, 동작 등을 인식하여 특정인을 구분함
- 진단 평가 : 시계열 데이터*에서 질병패턴 인식 혹은 진단용 이미지에서 질병을 구분하거나 확인함
- 예측 : 구름양, 바람 방향, 시간별·지역별 데이터로 다음 날 혹은 일주일 후까지 날씨를 예측해 냄. 비슷한 것으로 지진, 주가, 구조물 붕괴, 도로 파괴, 교량 변형 진단 예측 등 요즘은 다양한

* 시계열 데이터(time series data)란 시간의 흐름에 따라 측정된 데이터입니다. 데이터가 몇 개 안 되면 패턴과 추이를 알아내는 것이 쉽지만, 데이터가 많아지면 시계열 데이터는 분석이 어렵습니다. 예를 들면, 매일 한 번씩 자신의 몸무게를 한 달 동안 측정하여 몸무게 변화의 추이를 알아본다고 하면, 몸무게는 하루에 한 번 재니까 한 달 동안 하면 30개 데이터밖에 되지 않습니다. 아침, 저녁 두 번을 잰다고 해도 데이터는 60개이지요. 그런데 뇌파는 요즘 가장 많은 경우 256개 채널에서 초당 2천 개 이상의 데이터를 측정하기 때문에 10분만 측정해도 나오는 데이터의 숫자는 $2,000 \times 60 \times 10 \times 256 = 3$억 7백 개 데이터가 나옵니다. 시계열 데이터 숫자가 얼마나 많아지는지 알겠지요? 이 많은 데이터를 몸무게 데이터처럼 일일이 눈으로 바라본다는 것은 참으로 힘듭니다. 어떤 패턴인지 인식하는 알고리즘을 찾아서 사용할 수밖에 없는 것입니다.

데이터를 기반으로 일어날 일을 예측하는 데 사용하고 있음
- ■ **보건/보안/군사** : 바이러스, 해킹, 인공위성 데이터, 통신 등도 대규모 데이터에서 특정한 내용을 파악하고 있음

패턴인식은 이미 우리 생활 깊숙이 들어와 여러 곳에서 사용되고 있습니다. 우리의 스마트폰과 노트북은 이미 우리의 얼굴, 홍채, 지문, 목소리를 인식하여 자동으로 켜지고 있습니다. 미국과 영국 등에서는 군사 연구비로 수백억 원을 들여 사람들의 보행이나 동작 패턴으로 개인을 인식하는 프로젝트를 수행했습니다.[5] 영화 〈마이너리티 리포트〉에서는 사회를 지배하는 초대형 컴퓨터가 길거리, 사무실에 지나다니는 사람들의 홍채 촬영iris scan으로 개개인을 구별해 냅니다. 죽은 사람의 눈동자 홍채를 이용하여 잠긴 보안을 뚫는 장면이 나옵니다만, 실제로는 죽은 눈동자의 홍채 형태는 4초 만에 흐트러져서 보안 검색을 통과할 수 없습니다. 문제는 살아 있는 홍채라도 홍채 패턴을 알아내려면 홍채 인식기 앞에서 어느 정도 이상의 밝은 빛으로 촬영이 되어야 한다는 점입니다. 길거리에서 지나가는 사람의 홍채를 멀리서 찍어서 객체를 인식하는 것은 거의 불가능합니다. 빛 사용을 줄이면서 걷는 속도에도 홍채를 선명하게 촬영하는 기술이 개발된다면 모를까 지금까지의 기술로는 어렵습니다.

그런 면에서 안면인식이 홍채인식보다 더 유리합니다. 눈과 코, 입의 형태와 비율, 구성패턴을 인식

하는 것은 멀리서도 정확도가 더 높습니다. 크기 면에서도 홍채보다는 상당히 더 크니 분석/인식하는 쪽에서는 유리합니다.

나아가서 '행동패턴' 측정으로 가면 보행 시 몸통과 사지 관절이 이루는 각도와 같이 측정 대상이 훨씬 더 크기 때문에 측정 및 분석 정확도가 더 높아집니다. 측정 대상은 홍채보다는 안면, 안면보다는 몸 전체의 움직임 순으로 커지게 되지요. 얼굴 생김새, 보행패턴도 사람마다 모두 달라서 지문이나 홍채처럼 특정인을 구별해 내는 데 매우 유용하다는 장점이 있습니다.

군사 연구비로 막대한 비용을 투입하여 이런 '행동패턴' 인식 프로젝트를 수행하는 것도 사람들이 무의식중에 보여 주는 걷는 동작을 촬영한 자료만으로 개체를 인식할 수 있기 때문입니다. CCTV로 찍은 사람들의 걷는 모습만 분석해도 누가 누구인지 알아낼 수 있다면 영화 〈마이너리티 리포트〉처럼 데이터에 근거하여 범죄자를 찾아내는 일이 더 쉬워질 수 있습니다. 가까운 미래에는 걷는 모습만 촬영해도 누구인지 구별할 수 있는 기술이 곳곳에 적용될 것입니다.

신기한 일은 우리 뇌는 이미 이러한 작업을 오래전부터 해 오고 있다는 것입니다. 우리는 100 m 이상 떨어진 곳에서 멀리서 걸어오는 사람의 움직임만 보고도 그 사람이 친구인지, 동생인지, 엄마인지 알아냅니다. 수백억 원을 들여서 구축한 컴퓨터 인식 프로그램은 아직 70%밖에 인식하지 못하는 수준이지만, 우리 눈은 우리 주변 인물의 걸음이나 행동만 봐도 척척 알아맞힙니다. 이미 뇌가 정확한 패턴인식을 하고 있어서 그렇습니다. 여러분은 전화 속에서 들려오는 "여보세요?"라는 한 문장의 목소리만 들어도 누구인지 딱 알아챕니다.

사람들이 노트에 쓴 필기체도 웬만한 것은 거의 다 읽어 냅니다. 다만 우리가 알아내는 것은 우리의 뇌 속에 들어 있는 소수의 데이터베이스에만 국한된다는 단점이 있습니다.

우리나라 사람들 전체의 걸음걸이 특징을 모두 DB화해서 개인별로 인식하게 하려면, 전 국민의 걸음걸이를 DB화해야 합니다. 주민등록증을 받으려면 동사무소에 지문을 등록합니다. 가까운 미래에는 지문 등록 이외에도 몇 발짝 걸어 달라고 해서 걷는 모습을 동영상으로 촬영하는 절차가 더 추가될지도 모릅니다. 걷는 모습 촬영에 동의하지 않는 사람도 생겨날 듯합니다.*

형판이론은 앞에서 설명한 패턴인식의 한 부분으로 보면 됩니다. 우리 망막 속에 들어오는 일부 정보를 가지고 전체를 알아보거나 사물을 인식(재인recognition)하는 것을 말하지요. 둥근 점 두 개와 긴 선 하나만 그려 놓아도 우리는 이것에서 쉽게 사람의 얼굴을 느낍니다. 얼굴을 그린 것이 아닌데도 말이지요. 뇌는 그런 훈련을 오랫동안 해 왔고, 삶에서 필요한 기능이기 때문에 그렇습니다.

* 1980년에 일본에서 재일 한국인 한동원 씨가 외국인의 지문날인을 거부했습니다. 재일 한국인을 잠재적 범죄자로 여기던 관행이었지요. 이 일이 계기가 되어 결국 일본에서는 15년 후인 1995년에 한국인과 대만인을 대상으로 한 지문날인 제도가 폐지되었습니다. 우리나라에서는 국가가 강제로 시행하는 전 국민 지문날인 제도가 여전히 합헌으로 결정났습니다(2005, 2015). 성숙한 나라가 되면 언젠가는 폐지되겠지요? 이 제도는 전 세계에서 우리나라가 유일합니다.

자연에서 먹을 것을 찾아다닌 수렵인에게 형태인식은 매우 중요했습니다. 슬쩍 형태만 보아도 먹을 수 있는지 독이 있는지 구별할 수 있는 능력이 절대적으로 필요했습니다. 수렵하면서 멀리 동물의 움직임이 보이면 그것이 호랑이 같은 위험한 맹수라고 판단하고 재빨리 도망가야 하는지, 아니면 수렵에 계속 집중해도 되는지 판단해야 했습니다. 뇌 속에 들어와 있는 이전 정보를 바탕으로 새 정보가 들어왔을 때 순간적으로 판정하는 일은, 수만 년 전 우리 조상들에게는 삶을 걸고 별안간에 결정을 내려야 하는 중요한 문제였습니다. 중요한 습관이었고 수만 년 동안 해 온 습관이기에 우리 뇌는 지금도 무의식중에 습관적으로 하는 것입니다. 이처럼 패턴인식은 오랫동안 학습으로 만들어진 반사적 습관이고 기능입니다.

앞에서 보여드린 파울 클레의 자화상은 당시로서는 완전히 새로운 패러다임에서 그린 그림이었지요. 자세히 그리지 않아도 관객은 찾아보고, 인식하고, 패터닝 한다는 점을 클레는 이용하였습니다. 그렇게 추상은 클레의 발칙한 생각과 원시 뇌의 습관 속에서 시작되었습니다.

현대 추상 화가들은 다음에 의미를 두기 시작했습니다.

보이는 것(구상)을 그대로 그려 내는 것이 아니라 사물의 조형적 요소, 사물의 원리를 그림으로 나타내는 것이다.

하늘의 해와 산과 바다를 그리는 대신 조형적 요소인 원과 세모와 네모로 해와 산과 바다가 상징하는 특징을 도형적으로 그려 내는 것

내 머릿속 미술관

처럼 말입니다. 자연에 있는 대상을 눈에 보이는 그대로 '재현'하지 않고 특징을 선, 형, 색으로 나타내는 것을 말합니다.

추상화는 그림을 전공한 사람들에게도 까다로운 분야이고, 바라보는 관객에게도 어렵습니다. 도대체 무엇을 그려 놓았는지 설명이 없으면 이해가 힘듭니다. 설명을 들어도 어렵기는 매한가지인 경우도 많습니다. 이런 어려운 추상을 제법 잘 설명한 말이 있습니다.

철학적인 면에서 추상은 (사물이 가지는) 사소한 특징을 '일반화'시키는 것이고, 조형 미술적 측면에서는 (화가들이) 그리는 표현법을 아주 '개별화'시키는 것이다.6

누구나 알아볼 수 있는 표현(일반적인 표현)보다 화가 개인의 고유한 느낌과 표현을 존중하게 되니까 그게 추상화가 된 것입니다. 더 쉽게 다음과 같이 표현할 수 있습니다.

추상은 사물의 사소한 특징을 부각시켜 화가만의 생각으로 뻔뻔하게 그린다.

그래서 사소한 특징이 무엇인지 알아내야 그림이 이해되기 시작하고, 화가가 무엇을 어떻게 뻔뻔하게 그렸는지 알아야 더 잘 볼 수 있습니다. 일반적인 형태가 아닐 수 있으니까요.

추상abstractus이란 말은 뺀다는 말입니다. 원래 있는 형태에서 적절하게 요소들을 빼면 추상이 됩니다. 잠자리dragonfly에서 어떤 추상화가는 머리를, 어떤 화가는 날개를 빼고 그릴 수도 있고, 어떤 화가는 눈만 그릴 수도 있습니다. 그게 추상이고, 또 추상이 매력 있는 이

유입니다. 그래서 추상화를 잘 이해하려면 내가 바라보는 그림의 추상 화가가 날개 빼기를 좋아하는 화가인지, 눈만 그리기 좋아하는 화가인지 조금은 알아야 그림에 대한 이해가 쉬워집니다. 르네상스까지는 신과 종교인이 미술의 주요 고객이었지만 지금은 화가의 느낌이 중요한 시대가 되었거든요. 그림을 감상하는 방법으로 '보이는 대로' 느끼라고 하는 말도 맞는 말이지만, 현대 회화 중에서 추상 부분은 작가의 '화법'을 조금은 알아야 더 많이 보이고 이해가 됩니다.

추상화의 기법(빼고 보는 것, 필요한 것만 남기는 것)은 뇌에서 정보를 기억하는 것하고도 비슷합니다. 뇌는 전체를 다 기억하지 않기 때문입니다. 뇌에서 처리하는 보통의 정보는 대부분 일반화시켜 저장하고 특정한 부분만 별도로 기억합니다. 그래서 우리가 늘 보던 대상도 막상 설명해 보라고 하면 쉽지 않습니다.

기억의 허술함을 보여 주는 사례로 대표적인 사례가 제니퍼 톰슨 Jannifer Thompson 의 성폭행 사건이다. 1984년 7월 28일 밤에 노스캐롤라이나에 살던 제니퍼는 한 범죄자에게 성폭행을 당한다. 원치 않던 범죄의 피해자가 된 제니퍼는 어떻게든 범인의 얼굴을 기억하기 위해 그 와중에도 자꾸 범인의 얼굴을 쳐다보고 기억하려고 애쓴다. 그리고 나중에 경찰들이 여섯 장의 사진을 보여 주었을 때 주저없이 로널드 코튼 Ronald Cotton 이라는 21세의 청년을 범인으로 지목한다. 로널드는 마침 전과 이력이 있었고 사건 현장에서 발견된 고무 가루가 로널드의 신발 고무 부스러기와 같은 종류였으며, 신발의 사이즈가 같다는 이유로 1985년에 종신형을 받는다.

로널드는 수감 생활을 하다 같은 교도소에 수감 중인 죄수 보비 풀Bobby Poole에게서 본인이 제니퍼를 성추행했었다는 사실을 듣고 상고했으나 여전히 제니퍼는 보비를 처음 본다고 진술하여 로널드는 교도소를 벗어날 수 없었다.

제니퍼와 로널드. 나중에 두 사람이 친구가 되었다고는 하지만 로널드의 잃어버린 10년은 누가 어떻게 보상할 수 있을까요?

1995년에 DNA 기술이 있다는 것을 알게 된 로널드가 재상고했고 결국 DNA 검사로 범인은 보비였음이 밝혀져서 교도소에서 풀려날 수 있었다. 수감되고 교도소를 나서기까지 무려 10년이라는 긴 세월이 흘렀

로널드(좌)와 보비(우). 자세히 보면 다르지만 기억력에 의존하여 구별한다면 정확한 분간이 어려울 듯하다.

다. 나중에 제니퍼와 로널드가 친구처럼 지냈다는 훈훈한 소식도 있지만, 로널드의 잃어버린 세월은 어떻게 보상할 것인가?

우리의 기억은 뇌가 공약수를 가지고 기억하는 탓에 허술한 부분이 있다. 아래 사진은 로널드와 보비의 머그샷*으로 처음 본 사람은 비슷하다고 느낄지도 모른다.

* 머그샷(mug shot)은 경찰 사진(police photograph)을 의미하는 은어입니다. 예전에는 우리가 많이 사용하는 머그잔에 얼굴사진을 많이 넣었다지요. 그래서 머그샷이라는 은어로 된 것입니다.

더 어처구니없는 사례도 있습니다. 위와 비슷하게 성폭행을 당한 여인이 호주의 심리학자인 도널드 톰슨Donald Thomson 교수를 성폭행 범인으로 지목한 사건이지요. 폭행당하고 있던 시간에 도널드 교수는 TV에 출연하여 생방송으로 '기억의 왜곡과 허술함'에 대한 강의를 하고 있었다니 참으로 어처구니없는 일이었습니다. 생방송 출연 중이었다는 분명한 알리바이 덕분에 도널드 교수는 별다른 피해를 보지 않았지만, 이 사례만 봐도 사람들의 기억이 얼마나 허술한 부분이 많은지 알 수 있습니다. 추상화는 우리 뇌의 기억하는 기능과도 닮아 있습니다. 뇌는 중요한 사항만 선별적으로 선택하여 기억하고 있으니까요. 모든 내용을 기억하기에는 뇌의 용량이 모자랍니다. 그래서 많이 덜어 내고 딱 필요한 만큼만 기억합니다.

산문에서 글을 자꾸 덜어 내면 시가 되지요. 시는 간결하지만, 대신 많은 상상을 가능하게 합니다. 단순하지만 힘이 있습니다. 그림도 그렇습니다.

화가 잭슨 폴록과 그 친구들(클리포드 스틸 등)에 이르면 선을 형태나 면을 만드는 수단으로 쓰지 않고 그저 선 자체가 그림이 되게 합니다. 보통은 선을 이용하여 윤곽이나 형태를 만들고 그 속에 물감을 채우잖아요. 이 화가들은 물감을 뿌려서 두껍거나 가느다란 선을 만들고 선 위에 선을 올려서 또 다른 선이 만들어지게 했습니다. 기존의 개념을 완전히 깬 사람들이지요. 클레가 얼굴에서 구성요소를 많이 뺐는데도 얼굴이 보이는 것처럼, 이 화가들은 선으로만 그림이 되게 했습니다.

〈그림 1-14〉는 우리에게 잘 알려진 '뿌리기' 기법의 대장 잭슨 폴

그림 1-14 〈No. 17A, 1948〉(폴록, 개인소장). 2천억 원이 넘는다니 참으로 이해가 안 가지요?

록Jackson Pollock(1912~1956)의 그림입니다. 폴록은 아예 선을 없애고 색으로만 그림을 그린 사람이지요. 사실 폴록의 그림이 왜 1천억 원이 넘는지 도저히 이해를 못 하겠다고 말하는 분이 많습니다. 그 유명한 〈No. 17A〉는 2천억 원이 넘으니 말입니다. 〈그림 1-15〉의 클리포드 스틸Clyfford Still(1904~1980)의 그림도 이게 도대체 무슨 그림이냐고 소리칠 만한 그림입니다. 스틸의 그림도 7백억 원을 호가하니까요.

그림 1-15 〈1949-A-No 1, 1949〉(스틸, 개인소장). 클리포드 스틸의 그림도 7백억 원을 호가합니다.

딱 보면 어디 하천이나 댐 근처의 사진을 적외선 카메라로 찍어 놓은 것처럼 검은색 바탕에 붉은색이 해안선처럼 그려져 있고, 간혹 노란색과 베이지색이 보이지요.

이런 완전 비구상적 추상화를 바라보면 우리 눈은 원시 선배님들이 해 왔던 것처럼 또 열심히 뭔가를 찾게 됩니다(패터닝). 뭐가 보이나요?

이런 그림이 비싼 이유는 그림을 그리는 방식과 화가들의 표현이 급격하게 바뀐 시점이라서 그렇습니다. 미술의 변곡점이었으니까요. 미술사가들과 수집가들은 그 점을 높이 평가합니다. 무형태의 시작이었습니다. 기네스북에 등재되는 여러 가지 내용에는 세계 최초,

최대, 최고 등이 붙습니다.* 뭐든지 세계 최초는 높이 평가해 주듯이 그림도 세계 최초로 시도된 개념이라서 높은 평가를 받습니다.

미술을 전공하고 그림에 소질이 있는 사람이라면 누구든 잭슨 폴록처럼 그릴 수 있습니다. 어쩌면 더 잘 그릴 수 있고, 더 멋진 표현도 가능하지만, 잭슨 폴록의 그림값보다 훨씬 낮게 책정될 것입니다. 왜냐고요? 지금은 이미 지난 개념이니까요.

> 잘 팔린다고 옛날에 그렸던 그림을 그대로 그려서 파는 작가가 있어요. 60년대 그렸던 감성이 지금 나오는 것이 아니거든. 물감부터 다른데… 무슨.
>
> — 화가 박서보 선생의 말씀 중, 2013

젊어서 그린 그림이 대중에게 인기를 얻고 고가에 팔린다고 나이가 들어서도 같은 그림을 계속 그려서는 안 된다는 의미입니다. 우리나라 대표 화가이신 박서보 선생님의 말씀으로 화가 스스로 늘 깨어 있는 상태에서 새로운 개념을 도입해야 한다는 훌륭한 조언입니다.

잭슨 폴록처럼 1천억 원을 호가하는 그림을 그리려면 기존의 개념과는 완전히 다른 새로운 개념을 만들어 내야 합니다. 그래서 세계 최초는 가치가 높습니다.

오늘 한번 시작해 보세요. 세계 최초의 새로운 그림 말입니다.

* 1954년에 기네스(맥주) 양조회사의 휴 비버가 새 사냥을 나갔다가 동료들과 벌인 논쟁 때문에 생겨났답니다. 논쟁의 주제는 어떤 새가 제일 빠른지, 그중에서 사냥감으로 제일 빠른 새는 무엇인지 논쟁하면서 아예 책을 낸 것이지요. 해마다 제1위인 것의 순위는 바뀌고, 재미없는 것은 뺍니다. 매년 가을에 개편되고 있습니다.

어떤 차가 더 커 보이나요?

정답은 62쪽에 있습니다.

할머니와 할아버지만 보이나요?
— 능동적으로 뇌를 활용해야 합니다

집중력이 좋은 편인가요?

앞에서 패턴인식과 형판이론에 대한 용어와 개념을 가지고 그림을 바라보는 우리 뇌의 동작 원리를 살펴보았습니다. 한 가지 더 알아야 하는 것은 인지과학적으로 뇌가 정보를 수집하거나 보관할 때 일차원이 아닌 다차원이라서 어떤 '객체object'를 단순하게 한쪽에 일대일로 연결하고 있지 않다는 사실입니다. 사과라는 개체identity는 다양한 '속성attribute'을 가지고 있습니다. 그래서 사과는 빨강, 파랑, 향기, 둥근 형태, 가을, 제사음식 같은 속성부터 컴퓨터(애플), 백설공주(독사과), 앨런 튜링(자살), 아프로디테(황금사과), 세잔(정물), 애국자(빌헬름 텔) 등 수십 가지도 넘는 속성을 가지고 있습니다.[7] 우리가 얼마나 다양한 배경지식을 가지고 있느냐에 따라 그림은 여러 방향으로 보이고, 이해되고, 기억되고, 즐거움을 선사합니다.

인지과학 이야기가 나온 김에 우리 눈에 보이는 것이 실제와 얼마나 다른지 착시 효과에 대해 조금 더 살펴볼까요? 눈으로 뻔하게 보이는 것이 실제와 다른 경우를 하나 꼽으라고 하면 저는 〈그림 1-16〉의 벤치 그림을 꼽을 겁니다. 붉은색으로 표시한 부분들은 서로 크기가 같습니다. 믿기 어려우시죠? 집 안 어딘가에 잠자고 있는 자를 찾아서 한번 재 보시면 금방 알게 됩니다. 그런데 이상하게도 눈으로 보기에는 좌측 벤치의 길이가 더 길어 보입니다. 높이는 우측 벤치가 더 높아 보입니다. 신기하지요?

그림 1-16 마이클 바흐가 만든 시각 환영.

48쪽의 도로에 서 있는 차들의 모양도 모두 크기가 같은데 조금 더 커 보이는 것이 있습니다. 주변 지형에 따라 상대적으로 크기가 작고 크게 보이는 경우입니다. 밤하늘의 달이 지면에서 떠오를 때 하늘에 떠 있을 때보다 크기가 더 커 보이는 원리와 같습니다. '주변 지형'과 비교되어 크기가 달라 보이는 현상이지요.

〈그림 1-16〉은 마이클 바흐Michael Bach가 만든 시각 환영, 즉 착시 현상입니다.* 뻔히 보이는데 크기가 생각보다 크거나 작게 보이는 경우입니다.

* michaelbach.de/ot/에 접속하면 테이블 크기 차이 현상 이외에도 114점이나 되는 신기한 그림을 볼 수 있습니다.

내 머릿속 미술관

다른 사례로 아키요시 키타오카Akiyoshi Kitaoka*가 만든 '움직이게 보이는 도형'도 있습니다. 〈그림 1-17〉의 (a)는 키타오카가 만든 원본이고 〈그림 1-17〉의 (b)는 제가 파워포인트로 30분 동안 열심히 따라서 만들어 본 것입니다. 처음에 이런 것쯤은 쉽겠다고 생각하고 해 봤는데 뭔가 잘못된 것인지 움직이는 듯한 환영이 덜한 것을 알 수

(a) 키타오카가 만든 원본

(b) 저자 수정본

그림 1-17 아키요시 키타오카가 만든 움직이게 보이는 도형.

* 1961년에 태어난 키타오카는 신경세포, 심리학 박사로 회전하는 뱀(rotating snakes) 착시현상 그림으로 유명해졌습니다.

있었습니다. 역시 악마는 디테일에 있는 듯합니다. 자세히 살펴보면, 무늬들이 이어져 있어야 하는데 그렇지 못해서 착시가 덜 일어나고 있습니다.

지금까지 우리가 본 것은 착시錯視, Illusion 효과입니다. 실제 눈으로 보고 있지만, 뇌가 재구성하는 과정에서 착각하기 때문에 실제와는 다르게 보이는 현상을 말합니다. 가장 놀라운 착시 효과로 에드워드 애덜슨Edward Adelson이 1995년에 만든 체커 보드 그림자 착시가 있습니다.

A와 B가 같은 색깔이라고 하면 사람들은 놀랍니다. 내 눈앞에 보

(a) 애덜슨이 만든 원본

(b) 저자 수정본

그림 1-18 에드워드 애덜슨이 만든 체커 보드 그림자 착시.

이는 A는 분명한 회색이고 B는 하얀색에 가깝게 보이기 때문이지요. 직접 파워포인트에서 그림을 일부만(B만) 잘라서 A 옆에 바로 놓으면 그제야 색깔의 농도가 같은 것을 알게 됩니다. 정말 신기하지요?

착시현상은 눈으로 보는 대상을 둘러싸고 있는 주변 정보에 의해서 쉽게 발생합니다. 뇌는 비슷한 경험을 많이 하므로 눈으로 들어온 정보를 스스로 알아서 재구성하는 것이지요. 그래서 그림을 잘 그리는 화가는

그림 1-19 〈병든 바쿠스, 1593〉(카라바조, 보르게세 미술관). 인물 표현에서 극적 효과를 주기 위해 주변에 비해 더 밝은 농도의 색깔을 최종적으로 올려서 빛의 반사가 자연스럽게 보이도록 했습니다. 그런데 '자연스럽다'라는 말에는 더 많은 비밀이 숨어 있습니다.

사람의 착시현상을 잘 이해하고 있어야 합니다. 어디에 하이라이트 (반사광)를 넣어야 가장 효과적으로 자연스럽게 뇌를 속일 수 있는지 알아야 하는 것이지요. 극적 효과를 가장 잘 사용한 바로크의 대가 카라바조의 〈병든 바쿠스〉 그림에서 하이라이트 부분을 살펴보세요.

〈그림 1-18〉의 (a)는 원기둥과 체크무늬 판에는 기막히게 여러 색깔을 절묘하게 섞어 마치 두 가지 농도만 있는 것처럼 보이지만, 실제로는 비슷한 색깔로 여섯 가지를 사용하고 있었습니다. 어두운 회색, 덜 어두운 회색, 짙은 회색 등을 섞어 놓은 것이지요. 〈그림 1-8〉의 (b)는 그 색깔들을 비교해 놓은 것입니다. 어떤 색이 사용되고 있는지는 '집중력이 좋은 분들에게'만 보일 것입니다. 어떤 네모 안에는 교묘하게 네모 한 칸 내에서도 색의 농도가 변하고 있었습니다.

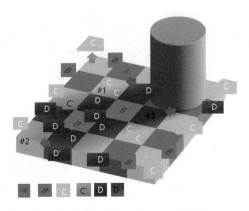

그림 1-20 사용된 음영을 모두 표시한 그림

　우리의 이야기가 체커 보드에 있는 두 가지 색깔 A와 B에서 시작
되었습니다만, 제가 C, D를 추가하여 분석해 보았습니다. A와 B는
원래 자리에서 떼어 냈고, C는 상단 모서리(파란색 화살표), D는 녹색
원통 옆에서 떼어서 다른 색들과 비교한 것입니다. 조금 헷갈리시겠
지만, 〈그림 1-20〉에 제가 분석해 놓은 A, B, C, C′, D, D′을 보면 얼
마나 정교하게 회색의 농담shading을 서서히 변화시키면서 그려 놓았
는지 대략 알 수 있습니다.

　재미있는 부분은 〈그림 1-20〉에서 붉은색 화살표로 표시한 영역
(#1, #2, #3)을 확대해서 보면 한 구역(네모) 안에서 절반씩 농도가 바뀌
어 있다는 것입니다. 우리 눈에는 같은 색깔로 보입니다만 절묘하게
절반만 더 짙은 농도를 써서 그림자가 진 것으로 인식하게 하고 있습
니다. 이 그림을 만드는 사람은 아주 미묘한 차이를 이용하여 더 사
실에 가깝게 만들려고 했고, 그것을 바라보는 눈도 별다른 저항감 없
이 받아들이고 있는 것입니다. 정말 대단하지요? 비교해 보니 C1 =

　　　　　　　　　　　　　　　　　　　　　　　　내 머릿속 미술관

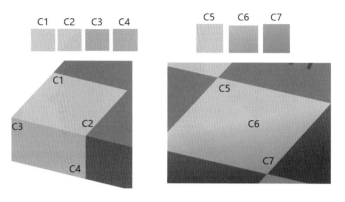

그림 1-21 부분 확대; 같은 사각형 안에도 음영이 달랐습니다.

C2이고 C3 = C4였습니다. C6은 밝은 회색과 어두운 회색이 섞여 있었습니다. 절묘했습니다.

여하간 별것 아닌 체커 보드 위에 서 있는 원통과 그림자 속에도 대단한 비밀이 들어 있었고, 우리 눈의 착시와 깊은 관계가 있었습니다.

착시는 명암, 색상, 움직임, 기울기 등의 영향을 받아, 뇌가 눈에 들어온 이미지를 순간적으로 '재구성'하기 때문에 발생합니다. 뇌에서 재구성은 이미 그렇게 훈련되었기 때문에 생기는 습관적 '버릇'(생각, 사고, 재구성의 관성) 때문에 발생하는 일입니다. 하늘에 떠 있는 구름에서 동물의 모양을 찾으려고 하는 것도 인지적 착시의 일종입니다. 오랫동안 각종 서적에서 보았던(요즘은 인터넷에서 떠도는) 오리와 토끼, 노파와 숙녀, 사람얼굴과 술잔 등이 모두 이런 '인지 착시'에 해당됩니다(〈그림 1-22〉). 다른 말로는 '패터닝'이라고 합니다. 저는 '사고의 관성'이라고도 부릅니다. 물체가 일단 운동을 시작하면 멈추기 전까지 계속 운동하려는 습성을 '뉴턴의 관성 법칙'으로

그림 1-22 오리와 토끼(좌), 노파와 숙녀(중), 사람 얼굴과 술잔(우)

배웠지만, 생각에도 관성이 있습니다. 사고하는 방식이 늘 하던 패턴대로 이루어지는 것 말입니다. 인지도 그렇습니다. 보이는 것을 늘 같은 것, 같은 방식으로 인식합니다.

이런 자연스러운 착시현상은 심리학적 관점에서는 보는 사람의 인지과정이나 이전에 가지고 있는 심리학적 상태가 반영된다고 하여 '형태 심리'라는 하나의 독립 파트로 구분되어 발달하였습니다. 게슈탈트Gestalt 심리학이 대표적입니다. 게슈탈트 심리학에서는 본다는 것을 단지 눈으로만 이뤄지는 현상이 아니고 '의식의 연장선상'에서 이뤄지고 있다고 여깁니다. 의식의 관성인 셈입니다.

이러한 '의식의 연장선상'이라는 관점에서 이 시대 가장 몸값이 비싼 화가로 등극한 데이비드 호크니의 이중초상 그림(〈그림 1-23〉)은 정말 대단한 발상에서 비롯된 그림이라고 하겠습니다. 호크니는 사람을 그리되 그 사람의 마음, 버릇, 성향, 의미, 관계까지 그림 속에 담았습니다.

여러분도 삼시 눈을 감고 곰곰이 생각해 보세요. 만약 여러분이 부

모님 두 분의 성향을 한 장의 그림 속에 그려 보겠다고 생각한다면 화면을 어떻게 구성하면 좋을까 말입니다. 두 분을 어떤 모습으로 그리면 두 분의 여러 특성을 한꺼번에 나타낼 수 있을까 잠시라도 고민해 보세요.

호크니처럼 명화를 만들려면 우리의 인식과 사고의 관성을 깨야 합니다. 그래서 저는 꾸준한 명화 공부가 매우 중요하다고 생각합니다. 표현의 다양성을 다각적으로 공부해 봐야 여러 생각을 해낼 수 있으니까요.

자, 여러분의 부모님께 어떤 포즈를 해 달라고 하실 건가요? 한번 고민해 보세요.

그림 1-23 〈나의 부모님, 1977〉(데이비드 호크니, 런던 테이트 모던 미술관).

호크니는 부모님을 이렇게 표현했습니다. 누구에게는 그저 보통의 할머니, 할아버지로 보이겠지요. 호크니는 스스로 이렇게 정의합니다. "단정한 어머니, 고집스러운 아버지, 대화 없음, 관심 없음, 연로함." 두 분이 모델을 하고 있는데 어머니는 지금 자신을 그리고 있는 호크니를 다정한 눈길로 바라보지요. 아버지는 아마 마음으로는 그랬을 듯합니다만, 이내 신문이나 잡지를 뒤적이고 있습니다. 이 그림의 거울에는 호크니의 모습을 그려 넣으려고 했다가 말았다지요. 만약 그랬으면 벨라스케스의 〈시녀들〉(〈그림 1-25〉)을 오마주 하는 그림이 되었을 것입니다.* 호크니는 이 초상화에 부모님의 특성을 그려 넣는 것과 동시에 매우 단아한 색깔로 그림이 가져야 하는 아름다움까지 담았습니다. 이런 그의 그림이 최고의 몸값을 가지게 된 것에 혹시 이의 있습니까?

이중적인 은유로 그림을 그린 화가는 참 많습니다. 조금만 거슬러 올라가 보면 아르침볼도의 과일과 곡식 혹은 상징적인 사물로 이뤄진 왕의 얼굴 초상이 있지요. 왕실에서 일하는 화가의 불경한 이 시도를 국왕은 무척이나 재미있어 하고 좋아했다지요. 백성이 풍요로운 곡식을 수확하기를 기원하는 의미로 자기 얼굴을 그렇게 그리는

* 호크니의 명저 《명화의 비밀: 호크니가 파헤친 거장들의 비법》(한길사, 2019)에는 과거의 명화를 그린 화가들이 어떻게 얼굴과 몸의 비례를 맞추려고 노력했는지 잘 설명되어 있습니다. 눈알 굴리기로 표현되는 눈으로 모델의 비례를 잡은 것이 아니고 카메라 옵스큐라(Camera obscura)라고 하는 장치를 이용한 흔적이 많았다고 설명합니다. 어떤 분야의 고수가 저절로 된 것이 아니고, 호크니처럼 선배들이 했던 고민을 엄청나게 많이 공부한 것이 책에서 읽힙니다. 고흐와 피카소도 선배들의 화법을 기회가 있을 때마다 익히고 복습하고 따라 했습니다. 기존 기법을 충분히 많이 학습하는 것은 과학에서도 예술에서도 매우 중요합니다.

그림 1-24 〈루돌프 2세 왕의 초상, 1590〉(주세페 아르침볼도, 스웨덴 스코크로스터성)
〔좌〕, 〈삼중 자화상, 1960〉(노먼 록웰, 노먼 록웰 박물관)〔우〕. 이중적인 은유로 그린 그림들
이다.

것에 대하여 흔쾌히 허락해 주었다고 합니다. 나중에는 왕이 파티에
그림처럼 분장하고 등장했다니 참으로 열린 사고의 왕이라고 하겠
습니다.

〈그림 1-24〉 좌측 아르침볼도 그림처럼 사물로 초상을 그린 것도
흥미롭습니다만, 우측의 노먼 록웰의 그림은 더 재치 있습니다. 거울
에 보이는 늙은 화가의 현재 모습(동그란 안경을 쓴 아저씨)보다는 젊었
을 때 댄디했던 모습을 실제 캔버스 위에 그려 놓은 것입니다. 그러
면서 동시에 캔버스 우측에 대가들(뒤러, 렘브란트, 피카소, 고흐까지)
을 그려 놓고 자신의 그림의 뿌리가 그곳에서 왔음을 은유하고 있지
요. 자기가 초상화의 위대한 계보를 잇고 있다고 주장하는 것이지요.

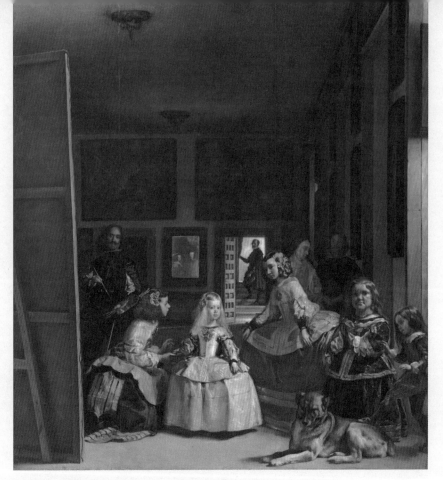

사실 하나의 초상화 속에 가장 많은 이야기를 만들어 낸 것은 위대한 벨라스케스의 〈시녀들Las meninas, 1656〉입니다.

이 그림을 이해하려면 잘 보이지는 않지만 그림에서 제일 작은 사각형 거울 속의 왕(펠리페 4세)과 왕비부터 시작해야 합니다. 이 그림에서 화가는 캔버스를 놓고 왕과 왕비를 그리고 있습니다. 그런데 이 그림을 언뜻 보면 이 그림의 주인공은 공주(마르가리타)처럼 보입니다. 그렇지요? 거기에다 벨라스케스 자신도 아주 늠름하게 그려 놓

앉지요. 그런데 모델을 세워 놓고 그림을 그린다는 관점에서 그림 속의 벨라스케스와 마르게리타 공주가 모델로 서 있는 장면이라면 이 그림을 그리는 화가는 또 누구일까요? 조금 꼬이기 시작하는데 이해가 되는지요? 그림을 바라보는 관람자의 관점이 아니라 그림을 그리는 화가의 관점에서 보면 정말 많이 꼬여 있는 그림입니다.

누가 그림의 주인공일까요? 공주? 왕과 왕비? 화가? 계단을 오르는 의문의 남자?

생각하면 할수록 참 재미난 그림이지요? 이 그림은 제목도 여러 번 바뀌었습니다. 처음에는 〈시녀들과 여자 난쟁이와 함께 있는 마르가리타 공주의 초상화〉로 왕실 미술 목록에 적혀 있었다지요. 이후 〈펠리페 4세의 가족 초상화〉 혹은 〈벨라스케스 자화상〉이라고도 불렸습니다. 그러다 19세기 미술관 목록을 정리하다가 사서가 줄여서 〈시녀들〉이라고 적은 것이 현재 우리가 아는 제목으로 굳어졌다고 하지요. 급하다고 제목을 함부로 대충 쓰면 안 됩니다. 나중에 작품이 엉뚱한 이름으로 불릴 수 있거든요.

배경이나 내용을 잘 모르는 그림을 만나면, 그림에게 대화를 한번 건네 보십시오. 너는 언제 그려진 그림이고, 그림 속에 무엇이 들어 있고, 화가는 어떤 의도로 너를 그린 것인지 말입니다. 나아가서 나라면 어떻게 그려 보았을까 상상도 해 보기 바랍니다. 수동적인 뇌 활용보다는 능동적인 뇌 활용을 해야 기억도 오래갑니다.

모두 배경을 지우고 같은 선상에 나열하면 착시현상이 사라집니다. 퀴즈에 나온 차의 모든 크기는 동일합니다. 다만 배경 때문에 뇌는 습관적으로 보려고 해서 크기가 다르게 보이는 것입니다. 생각과 사고의 관성(inertia) 때문입니다.

뇌는 천재일까 아니면 바보일까?
— 기억력을 높이는 방법

왜 단 한 번에 외워지지 않는지 한 번쯤 생각해 봤지요?

학창 시절을 떠올려 보면 시험 전날 밤에 공부한 내용이 외워지지 않아 마음 졸이는 일이 많았습니다. 시간은 별로 없고, 외워야 할 것은 산더미 같았지요. 그러면서 재미난 상상을 했습니다. "만약에 한 번 보는 것만으로 완벽하게 기억한다면 좋을 텐데! 그런 방법은 없을까?" 대부분 이런 상상을 해 보았을 듯합니다. 매번 반복해서 읽고, 정리하고, 색깔을 칠하고, 입으로 중얼거리고, 보지 않고 써 보고, 가상의 학생을 한 명 앞에 앉혀 두고서 마치 가르치는 것처럼 설명도 해 보았습니다. 정말 여러 번 반복해야 뇌 속에 내일 시험 볼 내용이 자리 잡기 시작했습니다. 이렇게 애쓰지 않아도 되는 기발한 기억법은 없을까요?

사람의 기억과 관련된 영화는 많이 있습니다. 크리스토퍼 놀런 감

독의 영화 〈메멘토〉에서는 아내가 살해되는 충격으로 주인공은 단기기억을 장기기억으로 전환하지 못합니다. 주인공은, 아내에게 성폭력을 가하고 살해한 범인을 잡기 위해 부단한 노력을 기울이지요. 하지만 아침이 되면 기억은 사라지고 매일 아침 원점으로 돌아옵니다. 그는 매일 수집하는 최신 정보를 잊지 않고 더 남기기 위해서 온몸에 문신을 새깁니다. 기억이 뇌에 남지 않으니 글과 그림으로 몸에 기록을 남기려고 노력했지요.

이런 종류의 '단기기억'과 '장기기억' 문제가 있는 주인공을 소재로 한 드라마가 제법 됩니다. 〈첫 키스만 50번째〉라는 영화도 그랬지요. 동물학자 헨리는 교통사고로 뇌를 다쳐 어제 일을 기억하지 못하는 아름다운 루시를 보

고 사랑에 빠집니다. 하지만 루시는 헨리를 매일 처음 보는 사람으로 대합니다. 처음에는 낙담하지만, 헨리는 루시를 위해 아침에 기억을 상기시켜 주는 요약본 비디오테이프를 만들어 주지요. 시간이 흘러도 루시는 여전히 결혼한 것도 기억하지 못하지만, 둘은 예쁜 딸까지 얻게 됩니다. 실제로 이런 병이 있는데 코르사코프 증후군Korsakoffs syndrome입니다. 알코올 중독으로 해마가 손상되면 발생하는 병입니다. 필름이 끊기도록 술을 마시면 뇌가 손상됩니다. 〈첫 키스만 50번째〉 영화에서 주인공 헨리가 연구하는 동물은 '해마sea horse'였지요. 해마는 라틴어로 히포캠퍼스hippocampus라고 하는데 감독은 이 해마를 중의적으로 사용하고 있습니다. 사람의 뇌 속에도 양쪽 귀의 안쪽에 위치하는 뇌 부위를 해마라고 하거든요. 이곳은 장기기억을 처리하는 중심체인데, 생김새가 해마를 닮아서 해부학 용어로도 해마hippocampus라고 부릅니다. 작가는 중의적인 의미를 부여하기 위해 동물연구가 헨리가 해마를 연구하는 것으로 설정한 듯합니다. 나중에 아내가 되는 루시의 해마도 연구해야 했으니까요.

영화 〈리미트리스〉에서는 알약 하나로 뇌 기능을 수백 퍼센트 향상시켜 평범한 사람이었던 주인공이 갑자기 수학천재, 사고천재, 추리력 천재로 변합니다. 정말 이러한 일이 가능할까요?

뇌의 모든 활동은 전

기와 화학 반응으로 이뤄지기 때문에 과학자들은 화학적, 전기적 자극으로 '뇌의 기능을 향상시키는 방법'을 찾고 있습니다.[8] 집중력이나 과잉행동장애, 우울증 등은 상당한 효과가 있는 것으로 보고되어 있습니다. 현대사회에서는 뇌신경 전달물질인 암페타민, 우울증 치료제인 프로작 등의 복용량이 많이 늘고 있습니다. 어떤 프랑스 화학자는 파리의 센강에서 추출되는 프로작 성분(플루옥세틴fluoxetine)의 양을 측정하면 파리지앵들의 평균 우울증 수치를 알 수 있다고 할 만큼 현대인에게 정신질환용 약처방은 흔한 일이 되었습니다.

어떤 연구에서는 뇌에서 발생하는 전기를 자유롭게 조절하여 필요한 만큼 자극해 주면 기억력이 강화된다고 말합니다. 천재는 신경전달이 보통 사람보다 빠른데, 보통 사람의 뇌 전기 흥분도를 천재의 속도와 비슷하게 맞춰서 전기자극을 주면 뇌세포들의 시냅스가 강화되어 기억력이 향상될 수 있음을 보여 준 사례도 있습니다.[9] 하루 20분 동안 뇌의 해마를 전기자극하는 것만으로 기억력이 향상되고, 더욱이 24시간 동안 지속력이 있다고 하니, 안마의자에 두개골 전기자극 장치EBS: Electrical brain stimulation 혹은 두개골 자기장자극 장치 TMS: transcranial magnetic stimulation가 붙어서 나올 날도 얼마 남지 않은 듯합니다. 꼭 안마의자가 아니더라도 학생용 전기자극 헬멧이나 간편한 자극 장치를 만들어 팔면 많은 수험생 부모들이 열광할지 모릅니다. 자녀들 머리가 좋아진다는데 뭘들 안 해 주실까요?*

* 의공학자의 입장에서 문제점을 지적하면, 아직 자극강도와 장기사용에 대한 안전성, 누구에게나 효과가 있는지, 어떤 자극 형태가 좋은지 등 다양한 숙제가 남아 있어 부모님들은 조금 더 참고 기다리셔야 합니다. 귀한 아이들의 뇌가 손상되면 안 되니까요.

장기기억을 잘한다는 것은 정보가 뇌에서 사라지지 않고 오래도록 기억된다는 것을 말합니다. 우리가 어떤 것을 처음 보았을 때 그것을 오래도록 기억하는 방법에는 여러 가지가 있습니다. 아래에 기술한 것은 뇌 전기자극보다는 안전한 방법이니 일단 사용하셔도 됩니다.

- 새로 들어오는 정보를 맞이하기 쉬운 상태의 뇌로 만들어 주기: 즉, 배경지식이 많은 뇌로 만들어 주기 – 이렇게 하려면 책을 다양하게 많이 읽고 경험을 풍부하게 해야 합니다. 여행을 다양하게 많이 다니는 것도 필요합니다.
- 처음 머릿속에 들어온 것이지만 끊임없이 지속해서 계속 꺼내서 되뇌고(말하고), 기억하려고 노력하는 경우(끝없는 노력으로): 이렇게 하려면 대화도 많이! 토론도 많이! 논리 싸움도 많이! 대화가 많이 필요합니다.
- 천재적인 기억력이 있어서 한 번 보면 잊지 않는 포토 메모리 소유자인 경우(타고난 기억 천재라서): 타고나야 하므로 이것은 통과!

대표적으로 위와 같은 방법을 꼽을 수 있습니다. 기억을 잘하기 위한 조건이지요. 잘 살펴보면 첫 번째와 세 번째에 해당하는 사람은 많지 않습니다. 초중고 학생의 경우는 배경지식(이미 가지고 있는 지식) 수준이 그만그만합니다. 물론 어마어마한 독서량을 자랑하는 학생이라면 동급생 중에서 배경지식이 많아서 독서량이 적은 학생과는 상당한 차이를 보이게 됩니다. 독서의 중요성은 아무리 강조해도 지나치지 않습니다. 그런데 부모 자신은 독서를 멀리하면서 아이들

에게만 책을 읽으라고 닦달하는 것은 역효과를 낼 수 있다는 것도 알아 두셔야 합니다. 어려서부터 배운 습관이 중요하지요.

세 번째에 해당하는 포토 메모리 소유자들은 기억력이 뛰어나다고 하지요. 거의 모든 순간을 사진기로 찍듯이 기억해서 보관하는 놀라운 능력의 소유자들인데, 문제는 단순한 내용을 기억하는 것으로는 새로운 것을 만들어 낼 수 없다는 단점이 있습니다. 예를 들면 어떤 포토 메모리 소유자는 도시 거리를 10분 동안 걷고 나서 지나온 길에 걸려 있던 모든 간판이나 유리창 개수를 모두 기억해 냅니다. 기억 면에서는 절대 강자입니다. 하지만 이런 사람이 아인슈타인의 '상대성 이론'을 읽어서 내용을 모두 기억한다고 해도 책에 쓰여 있는 내용을 이해하는 것과는 전혀 다른 차원입니다. 이해한 후에 이와 비슷하거나 발전된 형태의 학설을 창조해 내는 것은 또 다른 문제이기 때문입니다. 정보를 단순히 기억하는 것과 정보를 이해해서 응용하는 것은 별개의 이야기입니다. 창조는 지식을 자기 것으로 소화해서 새로운 형태로 만들어 내야 하는 것입니다.

어떤 내용을 '이해한다'는 것은 전후 맥락을 연결할 수 있고 기억하는 내용에 얽힌 여러 배경지식을 서로 엮어서 이후 '새로운 것'을 만들어 내거나 '발전시킬 수 있는 능력'과 연계되기 때문입니다. 그래야 다른 분야에 지식(기억)을 자유롭게 '응용'할 수 있는 통로가 되고 활용 '가치'도 높아집니다.

따라서 우리가 시험을 보기 위해 내용을 정리하고, 외우고, 잊지 않았는지 다시 꺼내 보고, 시험을 보면서 낙담하거나 혹은 잘 기억해서 행복한 점수를 받는 과정은 매우 중요합니다. 이런 과정을 통해 우리

는 기억하는 것들에 대한 장기저장성을 높이고 응용력도 높이는 것
이지요. 시험에서 잘 암기하여 성공적으로 답을 써낸 문제보다 아쉽
게 틀려서 두고두고 곱씹게 되는 문제가 오랫동안 기억되기도 합니
다. 기억이라는 과정에 감동, 고통, 쾌락 등 보통 이상의 감정이 동반
하면 장기기억이 더 쉬워지는 경향이 있습니다. 우리에게 감동을 준
장면, 책, 단어, 고통을 느낀 순간, 대단히 즐거웠던 추억 등은 평생
잊혀지지 않는 이유가 바로 그것입니다. 뇌 속에 감정회로가 기억회
로와 겹쳐 있는 이유이기도 합니다. 하지만 모든 기억해야 할 정보를
늘 감정회로*와 연결해 놓을 수는 없습니다. 어려운 단어 하나 외우
는 데 눈물 한 방울, 웃음 한 번씩 항상 동반시킬 수는 없으니까요.

따라서 위에 두 번째로 언급한 것처럼 일단은 외워야 할 새로운 정
보는 단기기억으로 넣어 놓고, 주기적으로 꺼내서 장기기억으로 넘
어가 있는지 확인해야 합니다. 이런 작업이 분명 고통스럽기는 하지
만, 이 평범한 과정은 수많은 '보통' 뇌를 가진 사람들에게 가장 중요
한 기억법이고 꼭 필요한 과정입니다.

노래의 경우는 어떤가요? 마음에 감동을 주는 노래는 자주 듣게
되고, 흥얼거리며 따라 부르게 됩니다. 어느 순간 가사를 보지 않고
도 리듬, 음정, 가사를 모두 외우게 됩니다. 앞에서 이야기하는 과정
이 모두 들어 있습니다. 어떤 정보를 알게 되고, 자주 꺼내고, 틀리면

* 파페츠(Papez) 회로는 감정과 기억을 동시에 만드는 신경회로입니다. 이 회로에는 흥
미로운 점이 두 가지가 있습니다. 하나는 감정이 기억과 같은 회로에서 만들어지기
때문에 감정이 개입되면 기억이 쉬워진다는 것입니다. 또 다른 흥미로운 점은 이 회
로가 폐회로라서 일단 만들어진 기억과 감정은 폐회로에 갇혀서 바뀌기가 어렵다는
것입니다. 부정적인 생각이나 감정이 오래가는 이유가 이해되지요?

수정하는 일련의 과정 말입니다. 노래에는 중요한 것이 있지요. 순서가 있고, 장단과 고저가 들어 있습니다. 더욱이 감성을 건드려 주니 더 효과적입니다. 암기하는 데 좋은 방법으로 순서를 매기는 것, 대칭으로 두는 것, 높낮이를 두는 것 등이 있는데 노래는 이것을 모두 가지고 있습니다.[10] 기억을 잘하는 방법을 정리해 보면 우리가 학창 시절에 주로 사용했던 방법이 많습니다. 예를 들면 조선의 왕 이름은 음률을 쓰고 순서대로 외워서 지금도 모두 줄줄 외우고 있습니다. 화학의 주기율표도 노래로 불러 외우게 하는 선생님이 계셨고, 문장으로 외워서 기억하게 도와준 선생님도 계셨습니다. 순서를 매기면 쉬워집니다. 그럼 그림은 어떤가요?

잠시 게임을 하나 할까요? 여러분에게 그림을 한 점 보여드리겠습니다. 1분 동안 이 그림을 자세히 살펴보기 바랍니다. 그리고 여러분이 그동안 갈고 닦은 현란한 암기 기술을 동원해서 〈그림 1-26〉에 나오는 귀부인의 모습을 관찰하여 한번 외워 보기 바랍니다. 바로 다음 쪽에 여러분이 외운 그림 관찰 실력을 평가할 수 있는 퀴즈를 나열해 두었습니다. 이 테스트는 우리 스스로가 사물을 얼마나 섬세하게 관찰하고 사는지 깨닫게 해 줍니다. 이렇게 사물을 관찰하고 기억하는 기법은 FBI가 사건 현장, 혹은 주어진 자료를 보고 범인이나 사건과 관련된 힌트를 얻기 위해 사용하는 방법이기도 합니다.[11] 시계 준비하시고요. 딱 1분입니다.

자~ 시작!

그림 1-26 〈Mrs. John Winthrop, 1773〉(존 싱글턴 코플리, 메트로폴리탄 아트 뮤지엄).

무엇을 보았나요? 이제 아래 질문에 차례대로 답을 하고 맞혔는지 틀렸는지 스스로 점수를 매겨 보세요.

- 머리는 무슨 색깔이었죠?
- 흰머리가 있었나요?
- 머리에 쓴 것은 무엇이었죠? 색깔은요?
- 머리에 쓴 것의 줄무늬는 무슨 색깔인가요?
- 머리에 쓴 것은 귀를 덮었나요?
- 얼굴에 팔자 주름이 있었나요? 있었다면 어느 쪽인가요?
- 보조개를 보았나요? 있었다면 어느 쪽 뺨인가요?
- 턱이 몇 겹이었나요?
- 목걸이를 했나요? 했다면 몇 줄이었나요?
- 드레스는 무슨 색이었나요?
- 가슴 앞에 리본은 무슨 색깔이었나요?
- 가슴 앞의 리본에 있는 줄은 몇 줄이었나요?
- 반지를 낀 손은 어느 쪽이고 몇 번째 손가락이었나요?
- 의자 등받이는 무슨 색깔이었나요?
- 과일은 모두 몇 개였나요?
- 과일은 어느 손에 들고 있었나요?
- 벽지의 무늬는 무슨 색이고 무슨 모양이었나요?
- 여인의 앞에 있는 테이블은 무슨 색깔이었나요?
- 테이블은 어떤 나무로 만들어졌는지 혹시 아시나요?
- 작가가 그림에서 특히 강조한 부분은 뭘까요?

대형 미술관에 가서 거기 전시된 그림들을 다 보려고 욕심을 내면 관람을 망칩니다. 가끔 30~40명이 모인 회의장에서 돌아가며 명함을 주고받는 경우가 있는데, "안녕하십니까? ○○에서 근무하는 ○○입니다"라고 자신을 소개하며 명함을 주고받지만, 인사가 다 끝나면 머릿속에 남는 이름이 하나도 없는 것과 마찬가지입니다.

1분 동안 그림을 기억해서 시험 본 느낌이 어떤가요? 이런 그림관찰과 기억법은 이미 지난 15년간 변호사이자 미술사가인 에이미 허먼Amy E. Herman이 FBI, 수사관, 경찰관, 판사, 변호사, 검사, 군인, 기업인 등에게 강의한 내용입니다. 보이는 것을 '보는 것'과 관심 있게 '관찰'하는 것은 매우 다르다는 것을 제대로 느꼈으면 합니다.

예를 들어, 프랑스의 루브르 박물관을 간다면 좋아하는 그림 몇 점을 미리 정하고 가기 바랍니다. 보고 싶은 그림이 어디에 있는지 사전에 확인하고, 박물관 지도를 출력하거나 메모해서 이를테면 1층 700번 방에서는 들라크루아의 〈자유의 여신〉, 2층 837번 방에서는 베르메르의 〈뜨개질 하는 여인〉, 917번 방에서는 바토의 〈피에로〉, 940번 방에서는 앵그르의 〈목욕하는 여인들〉을 보겠다고 미리 준비하면 좋습니다. 시간에 맞춰 자기가 아는 혹은 보고 싶었던 원화 그림을 보고 올 수 있습니다. 인생에 몇 번 없는 명화와의 짧은 면회 시간에 내가 잘 모르는 앞집,

루브르 박물관 안내도.

옆집, 뒷집 아저씨 그림까지 보고 올 필요가 있나요?

그리고 좋아하는 그림이 있다면 그림 앞에서 서서 그리든, 의자에 앉아서 그리든 원본인 그 그림을 앞에 두고 한 번만 따라 그려 봅니다. 그림 한 점에 10분씩 할당해 봅니다. 정말 좋아하는 그림에는 20분 정도가 좋은데 저는 30분이나 한 시간 정도 바라본 그림도 있습니다. 처음에는 바라만 보기 힘듭니다. 그림 앞에서 그림을 한 번만 따라 그려 보세요. 보내는 시간만큼 친구가 되거든요. 《어린 왕자》에서 여우가 한 말처럼 '시간'이 필요합니다. 내가 잘 알고 있다고 생각하는 그림도 한 번만 따라 그려 보면 전혀 새로운 사실을 깨닫게 됩니다. 나중에 인터넷이나 TV에서 내가 그려 본 그림을 접하면 그날 그려 본 감동이 다시 살아납니다. 못 믿겠다고요? 딱 한 점만 시도해 보기 바랍니다. 꼭 원화 앞에서 따라 그려 보지 않아도 됩니다. 스마트폰에 좋아하는 그림 한 점을 띄워 놓고 연필로 10분만 따라 그려 보세요. 그림을 대하는 감동이 달라 짐을 알게 될 것입니다.

해외 미술관의 장점 중 하나는 종종 소파나 의자가 대형 그림 앞에 있다는 점입니다. 의자가 없으면 들고 다니는 의자를 가져가면 좋습니다. 이런 것을 빌려주는 곳도 있으니 확인해 보기 바

흔히 박물관 의자라고 하는 이동용 의자입니다. 접어서 들고 다니기 편해서 박물관에서 그림 관람을 좋아하는 분들께 추천합니다. 오래 서 있기 어려운 분께도 좋습니다. Museum chair, folding stool 등의 키워드로 찾으시면 됩니다.

내 머릿속 미술관

랍니다. 사람이 많으면 접어서 지팡이처럼 사용할 수도 있습니다. 온라인에서 10만 원 정도면 살 수 있습니다.

따라 그려 보면 여러분께 낸 여러 질문이 저절로 정리됩니다.

설마 박물관에 있는 모든 그림과 친구가 되려는 것은 아니지요? 그림 베프는 몇 점이면 됩니다. 좋아하는 노래처럼, 스마트폰에 그림을 저장한 다음 시간 날 때마다 꺼내서 확대해 보기 바랍니다. 그림 구석구석에는 화가들의 생각과 의도가 그려져 있습니다. 화가들은 어느 한 곳 허투루 그리지 않습니다. 노래를 흥얼거리듯, 그림을 흥얼거리며 자주 구석구석 바라보면 명화는 내 것이 됩니다. 프린트한 그림이라도 집에 한두 점 걸어 놓고 오가다 말을 건네는 것 또한 좋습니다. 오늘은 눈에 대하여, 내일은 코에 대하여 말입니다. 그러면 내 것이 됩니다.

그래서 72쪽에 열거한 질문 20개는 〈그림 1-26〉에 나오는 귀부인을 따라 그려 보면 모두 해결될 것입니다. 딱 한 문제만 빼고요. 그 어려운 문제는 여러분이 그림에 대한 식견이 높아지면 해결될 듯합니다. 언젠가 말이지요. 답을 한 번에 알아내려고 하지는 말아 주십시오. 조금 기다려 보아도 좋겠습니다. 힌트는 책의 마지막 【쿠키 문장】을 찾아 주십시오.

한 가지 더 말씀드리고 싶은 것이 있습니다. 박물관 등을 방문해 무작정 따라 그려 보기를 하려고 하면 창피해서 머뭇거릴 수 있습니다. 가기 전에 집에서 한두 번 연습해 보면 사람이 많은 박물관에서 따라 그리기가 조금 수월합니다. 세계 명화를 내 것으로 만드는 중이니 과감하게 시도해 보길 권합니다. 박물관에 가 보면 따라 그리는

관람객이 의외로 많으니 용기 내기 바랍니다. 모두 전문가 같지요? 아닙니다. 따라 그리는 분들 곁으로 살짝 다가가서 살펴보세요. 저처럼 엉성하게 따라 그리는 사람도 많답니다.

필자가 전시회에 가서 원화를 보고 그려 본 그림들

대단한 스케치는 아니지만, 가지고 있는 스마트폰으로 윤곽선을 그려 보거나 색깔을 따라 해 보는 정도입니다. 그런데 신기하게도 따라 그려 본 것은 기억이 오래가고, 덤으로 구석구석 더 자세하게 알게 됩니다.

상단 좌측부터 시계방향으로 〈마티스 부인의 초상, 1905〉(앙리 마티스, 코펜하겐 국립미술관), 〈슈미즈 입은 여인, 1906〉(앙드레 드레인, 코펜하겐 국립미술관), 〈자유의 문턱에서, 1937〉(르네 마그리트, 시카고 미술관), 〈꽃을 든 여인, 1932〉(피카소, 스위스 바젤 미술관), 〈나와 마을, 1911〉(샤갈, 뉴욕 현대미술관)을 따라 그린 것입니다.

내 머릿속 미술관

이 많은 미술관을 다 가 봤냐고요? 천만에요. 우리나라에 전시하러 온 것을 보러 가서도 그렸고, 한두 번은 출장 가서 현지에서도 그려 봤습니다. 다리 아프게 돌아다니지만 말고 쉬면서 그림을 따라 그려 보는 것은 매우 재미있습니다.

알파고에서 인공지능이 그린 그림에 이르기까지

인공지능AI 잘 쓰고 있나요?

10년 안에 로봇 청소기를 사용하듯이 이런 말을 주고받을 듯합니다. 어찌나 인공지능에 대한 강의 수요가 많은지 전공자도 아닌 필자에게도 의공학과 인공지능의 미래에 대한 강연 의뢰가 가끔 들어옵니다. 그러면 저는 바로 거절하지 않고 공부해서 강의해도 되냐고 물어봅니다. 그래도 된다고 하면 열심히 공부해서 정리한 후 강의합니다. 저도 알아야 하는 영역이라서 그런지 재미있기도 하고, 기술의 미래를 예측하는 데 도움이 되기도 합니다. 한편으로는 대한민국의 천재 바둑 기사를 울린 알파고의 알고리즘이 무엇인지 공부하게 되어 좋은 기회로 삼고 있기도 합니다.

2016년에 거대한 파장을 몰고 왔던 알파고는 이후에도 발전을 거듭했습니다. 다른 버전인 2017년 알파제로는 학습과정도 없이 알파

고와의 대전에서 100전 100승 하
는 위력을 보여 세상을 깜짝 놀라
게 했지요. 이미 알파고 사태 이전
부터 컴퓨터의 인공지능은 사람들
을 놀라게 해 왔습니다. 그 시작은
1997년으로, IBM의 딥블루가 체
스 챔피언 가리 카스파로프를 처

음으로 이겼을 때였습니다. 2011년에는 IBM의 왓슨이 인간과의 퀴
즈 대결에서 승리합니다. 바둑의 경우는 경우의 수가 많아서 어려울
것이라고 했지만 2016년에 알파고가 이세돌을 4:1로 꺾었지요. 내로
라하는 세계 최고의 바둑 기사들이 모두 패배의 돌을 던졌습니다. 중
국의 커제도 2017년에 3:0으로 패배한 뒤 눈물을 보였습니다. 요즘
은 프로 바둑 기사들이 AI 프로그램을 스승으로 두고 학습한다니 세
상이 많이 바뀌었습니다.

 AI는 크게 두 종류로 나눕니다. 하나만 잘하는 녀석(약인공지능weak
AI)과 다 잘하는 녀석(강인공지능Strong AI)으로 말입니다. 알파고와 알
파제로는 바둑만 잘 두었지 수학은 하지 못하거든요. 개나 고양이를
구별하지도 못합니다. 알파고나 알파제로는 바둑만 잘 두는 녀석에
불과합니다. 약인공지능이지요. 수학도 못 하고, 작곡도 못 하고, 글
도 못 씁니다. 그냥 바둑만 잘 두는 바보 천재 기사입니다. '다 잘하
는 녀석'은 범용이라서 아무것이나 잘할 텐데, 사물을 잘 구별하고,
바둑을 잘 두고, 번역도 하고, 작곡도 하고, 소설도 쓰는 범용 AI는
아직 등장하지 않았습니다. 여러 분야에서 사람들이 경쟁적으로 개

발하고 있으니 필요한 것들을 레고처럼 이어 붙여 놓고, 모듈별로 필요한 AI를 선택적으로 사용하는 날이 머지않아 오겠습니다. 옳고 그름을 판정하는 일을 담당하는 AI가 나올 수도 있을 겁니다. 지금은 판사들이 하는 일을 미래에는 AI가 담당할 수도 있겠지요.

아직까지 과학자 중에는, 감성이나 감정이 들어간 일은 AI가 담당하기 어려울 것이기 때문에 최후까지 사람이 담당해야 할 것이라고 생각하는 분도 많습니다. 그래서 성직자, 판사, 변호사, 작가, 화가 등이 AI가 대체하기 제일 힘든 분야라고 하지요. AI가 도전하기 힘든 분야에 화가가 들어 있었는데 사실은 화가도 위태위태합니다.

벌써 시작되었거든요. AI가 그린 그림이 실제로 팔렸습니다. 뉴스에서 AI가 최초로 그린 그림이 경매에서 5억 원이나 되는 값에 팔렸다는 보도가 있었습니다. 바로 〈그림 1-27〉의 아래 왼쪽 그림입니다.

그림 1-27 25~50만 원짜리 치앙마이 코끼리가 그린 그림(좌상), 1만 2천 달러를 받는 독일 소년의 그림(우상), 5억 원에 상당하는 AI의 최초 그림 〈에드몽 드 벨라미〉(좌하), 미국 콜로라도 주립 박람회 미술대회에서 1위를 차지한 〈우주 오페라 극장〉(우하).

내 머릿속 미술관

저는 이 그림이 베이컨이 그린 〈프로이트의 세 가지 연구, 1969〉에서 온 영감일 수도, 도리스 살세도Doris Salcedo, 1958~ 의 작품 〈우울 Atrabiliarios, 1992~1993〉이라는 작품에서 온 영감일 수도 있다는 생각이 듭니다. 살세도의 〈우울〉은 오래된 여성의 신발을 상자에 넣고 소의 방광을 늘려서 희미하게 신발이 보이게 만든 작품입니다. 혐오와 오래된 것, 희미한 기억 등을 통해 콜롬비아 내전을 비롯한 인간의 본성을 묻는 작품이지요. 두 가지 작품 모두 명확하지 않은 형태를 보여주는 공통점이 있습니다. 2018년도에 AI 그림이 팔린 것이 큰 화제였다면 2022년도 뉴스는 대회에서 1등한 AI 작품이었지요. 미국 〈콜로라도 주립 박람회 미술대회〉에서 〈우주 오페라 극장〉이 공모전 1위를 차지했습니다.

〈그림 1-27〉의 위 왼쪽 그림은 코끼리가 그린 거랍니다. 우리 돈으로 25만 원에서 50만 원쯤 한다고 합니다. 태국의 치앙마이에 가면 코끼리 쇼도 보고 그림도 살 수 있다고 하지요.

위쪽 오른쪽 그림에 나오는 소년은 독일에 사는데 이런 추상화를 그린답니다. 작품당 1만 2천 달러나 받는 유명 화가랍니다. 그리고 아래 왼쪽 그림이 2018년도에 AI가 그린 그림으로 〈에드몽 드 벨라미 Edmond de Belamy〉입니다.[12] 처음에는 경매가로 1천만 원 정도 예상을 했는데 최종 낙찰가는 예상을 뛰어넘는 5억 원이었습니다. 오비어스Obvious라는 이름의 이 AI는 약 1만 5천 점의 초상화를 학습했다고 합니다. 학습에 쓰인 자료는 14세기부터 20세기까지 그려진 인물화라고 하지만 인상파 그림이 많았을 것 같습니다. 화가는 그림을 마치고 서명을 하는데, 이 오비어스는 자신이 사용한 알고리즘을 서

명으로 남겼답니다.

알고리즘은 DCGAN deep convolutional generative adversarial networks 으로 보통 'GAN'이라고 알려진 알고리즘입니다. 우리말로는 '생성적 적대 신경망'이라고 합니다. 왜 '적대'라는 이상한 이름이 붙었을까요? GAN에서는 생성자generator와 판정자discriminator가 경쟁하는 구조라서 그렇습니다. 즉 위조지폐 만들기, 위조지폐 구분하기가 서로 경쟁합니다. 생성자는 가짜를 만들고, 판정자는 가짜를 알아내서 가짜 딱지를 붙이고, 그러면 다시 생성자는 더 진짜와 비슷한 것을 만들고 그러면 다시 구분해 내고… 이런 반복된 생성과 판정 작업을 반복하면서 가짜인지 진짜인지 구별하지 못할 정도로 창조를 해내는 것입니다. 서로 적대적이라고 해서 '생성적 적대'라는 말을 쓰고 있습니다. 이러한 과정은 컴퓨터가 없던 시절에도 비슷하게 반복되고 있었습니다. 화가들은 본인 이전 선배들의 다양한 그림 스타일을 공부하고 연습했습니다. 오래하다 보면 이전 스타일의 장단점을 깨닫게 되고, 나중에는 자기 나름의 새로운 형태와 표현법으로 재해석해서 새롭게 그려 냈습니다. 과정이 흡사하지요? 다만 그것을 컴퓨터가 하느냐, 인간의 뇌와 손으로 하느냐의 차이였습니다.

2022년에는 〈콜로라도 주립 박람회 미술대회〉에서 1위를 차지한 〈우주 오페라 극장〉이 대단한 점은 이미 AI를 이용한 플랫폼이 생겨났다는 점입니다. 그저 Midjourney라는 사이트에 접속하여, 텍스트로 그리고 싶은 내용을 알려주면 알아서 그림의 형태와 내용을 구성한다는 점입니다(예 Sun, Moon, Universe). 물론 해상도나 품질을 의미하는 용어들(4k, highquality 등)을 넣어 주어야 합니다. 1차로 만들어

　　　　　　　　　　　　　　　　　　내 머릿속 미술관

준 작품이 마음에 안 들면, 이후 한 번 생성된 작품을 기반으로 변형 variation, 고퀄upscale, 줄이기/키우기upscale/downscale 등의 추가 작업이 필요합니다.

그런데 AI 오비어스가 그린 이 그림은 세계에서 최고의 가격을 자랑하는 어떤 그림과 닮아 있습니다. 누구 그림인지 알아보시겠어요? 1,500억 원이 넘는 베이컨 그림입니다.

AI가 이렇게 급속도로 발전하고 있는데, 사람의 인지에서 창조를 만들어 내는 작업 과정은 어떻게 이루어질까요? 연구단지에는 다양한 전공의 박사님들이 많습니다. 심지어 거리에 지나다니는 개도 석사 학위는 있다고 농담할 정도입니다. 대덕연구단지 초입 도룡동이나 신성동에 가서 아무 식당 문이나 열고 "박사님!" 이라고 부르면 식

그림 1-28 〈프로이트의 세 가지 연구, 1969〉(베이컨, 개인소장). 일레인 윈이라는 억만장자가 소장하고 있습니다. 저는 이 뭉개지고 형태 없는 베이컨의 그림을 AI가 따라한 것은 아닐까 생각해 봅니다. 혹은 도리스 살세도의 작품을 따라 한 것일 수도 있구요.

사하는 사람들 대부분이 "자기를 부르나?" 하고 쳐다봅니다. 연구기술직만 3만 7천 명쯤 근무하는데 이 중 박사가 절반 정도 됩니다.

학창 시절에 배웠던 과학, 수학, 공학, 생물학, 화학, 천문학, 지질학, 컴퓨터학 등 거의 모든 내용에 대하여 각 분야에서 박사 학위를 받은 분들이고 학식의 깊이도 모두 대단합니다. 연구단지 내 모임 중에서 과학의 대중화를 위한 모임이 많습니다. UST University of Science & Technology, 과학기술연합대학원대학교에서 진행하는 펀사이언스포럼도 있고, (사)따뜻한과학마을, 벽돌한장이라는 모임도 있습니다. 연구단지 박사님들과 그 뜻에 공감하는 학교 선생님, 작가 등 일반인까지 모여서 한 달에 한 번씩 과학 이야기를 서로 나누고 즐기는 대표적인 모임입니다. 대덕 연구단지에서만 가능한 일이지요. 대덕에는 명강연을 해 주실 박사들이 널려 있으니까요.

한번은 벽돌한장에서 KAIST 김양한 명예교수님을 모시고 말씀을 들었습니다. 기계공학 분야에서도 음향학을 전공하셨는데 영어로 된 교과서 두 권이 아마존에서 잘 팔리는 저자이니 그 학문적 깊이는 따로 설명할 필요도 없겠습니다. 김 교수님은 퇴임하신 뒤에도 〈서양미술을 통해 배우는 기계공학〉이라는 과목을 학생들에게 가르치고 계셨습니다. 기계공학과 서양미술은 어떤 공통점이 있을까요?

김 교수님의 말씀을 간단하게 정리하면 이렇습니다.

공학은 '새로운' 설계 및 제품을 위한 것인데, '창의'적인 발상이 없으면 새로움이 없습니다. 한 분야에서 대가가 되기 위한 중요한 세 가지 키워드를 추천합니다.

내 머릿속 미술관

관찰, 연습, 표현!

교수님의 오랜 학문 정진에서 나온 키워드겠지요. 생각해 보면 창의적 사고를 기르기 위한 과정도 비슷합니다. 창조의 과정을 다음과 같은 단계로 봅니다.

준비(학습, 브레인스토밍) – 먹음(학습) – 동면(휴식) – 번뜩임 – 증명 – 창조

준비 기간에는 혼자서도 다양한 분야에 대하여 공부를 할 필요가 있고, 다양한 전공의 집단 아이디어(집단지성)도 필요합니다. 이른바 융합이 필요하지요. 그런데 '융합 연구'라는 말을 우리가 아주 쉽게 쓰지만 사실 두 분야의 기술과 지식을 제대로 융합시키려면 반드시 거쳐야 할 것이 있습니다. 바로 '깊은' 대화입니다. 전공이 다른 사람이 만나면 얕은 대화는 쉽게 할 수 있습니다. 친구도 그렇습니다. 자주 만나서 서로의 생각과 집안 사정까지 잘 아는 친구와는 깊은 대화가 가능합니다. 그런데 아주 오랜만에 만나거나, 서로 사정을 잘 모르는 친구와는 깊은 대화가 어렵습니다.

융합 연구에 참여하는 학자라면 서로가 상대방의 학문 분야를 모두 공부해야 합니다. 예를 들면 공학자와 의학자가 만나서 융합을 하려면, 공학자는 최소한 해부학은 공부해서 인체의 기초를 알아야 하고, 의학자는 3역학(재료, 열, 유체)의 개론 정도는 공부해야 합니다. 그렇게 준비하고 만나야 두 사람이 새로운 뭔가를 만들어 낼 '준비'가 되는 것입니다. 혼자서 여러 분야를 융합하여 창조하든, 전공이

다른 두 사람 이상이 만나 융합해서 창조를 하든지 '준비과정'은 매우 중요합니다.

새로운 생각을 만들어 내는 데 필요한 것은 올바른 준비과정입니다. 준비에서는 이 사람, 저 사람, 이 책, 저 책, 이 분야, 저 분야 두루 섭렵해야 합니다. 관찰해야 하고 학습해야 합니다. 그리고 진지하게 공부를 한 다음에는 충분한 휴식을 취해야 합니다. 먹은 음식을 소화하는 과정, 새로운 창조를 준비해 보는 과정으로 산책도 하고, 낮잠을 자는 과정도 필요합니다. 새로운 표현을 하거나 남다른 창의적 제품을 개발하려면 준비해서 먹었던 지식이 서로 합쳐져서 새로운 아이디어로 이어지는 '번뜩임'이 필요합니다. 먹은 지식들이 서로 엉겨 붙어 새로운 생각이 만들어지는 과정이지요. 지식이 스스로 '결합'하면 어느 순간 '유레카'가 저절로 나옵니다. 스스로 결합하되 기발해야 합니다. 기발함은 새로움new, 진보성advanced이 있어야 합니다. 기발함은 종종 엉뚱함에서 나올 수 있습니다. 아주 다각적인 방향에서 엉뚱함이 새로운 번뜩임이 될 수 있습니다.

DNA 구조도 케임브리지대학교 앞 펍 이글The Eagle에서 발표했지요. 이곳에서는 이전에도 여러 토의가 있었을 것입니다. 또 다른 노벨상 수상자인 글레이저도 입자의 궤적을 맥주잔 속의 버블에서 힌트를 얻었습니다. 전자레인지 발명자인 스펜서는 레이더 장비 실험 중 바지 속의 녹은 사탕이 왜 녹았는지 생각하다가 전자레인지를 발명했습니다. 맥주집에서 수다를 떨지 않았다면, 맥주잔의 거품을 지나쳤다면, 사탕이 녹은 것에 무관심했다면 DNA구조, 입자궤적, 전자레인지는 태어나지 못했을 수도 있었습니다. 휴식, 산책, 엉뚱한

상상과 관찰은 매우 중요하고 서로 연결되어 있습니다. 열심히 일하고 공부한 당신, 가끔은 엉뚱해지기 바랍니다.

단 한 번의 시도로 유레카가 생겨나지 않을 수도 있습니다. 때로는 수십 번, 수백 번까지 반복해야 할 때도 있습니다. 유레카를 부르고 싶지만 그게 생각처럼 쉽지 않습니다. 그래서 공부, 연구, 발명은 모두 "엉덩이로 한다"라고 합니다. 다 된 듯하지만 한 번 더 봐야 하고, 잘못된 부분을 찾아내서 수정하고 보완하다 보면 완성도가 높은 작품이 탄생합니다. 이러한 '문제 정의'부터 '문제 풀이'를 위한 집중의 전 과정을 '몰입'이라고 표현하기도 합니다.[13]

우리는 알파고에게 돌을 던진 이세돌과 커제를 보면서 '그럴 수 있다'라고 생각합니다. 이미 일어난 일이라서 그렇게 생각하는 것입니다. 그런데 어떻게 하면 기존의 틀을 깨는 창조를 할 것인지 고민해 보면 쉽지 않습니다. 앞에서 말한 관찰, 학습, 연습, 표현, 동면, 번득임, 증명, 창조, 몰입, 문제정의, 풀이, 엉덩이까지 모두 거쳐야 합니다. 그런 측면에서 그림 역사에서 시간을 도입한 베이컨의 시도는 높은 가치로 평가될 만합니다.

베이컨의 작품은 '구도의 기발함', 사람의 '자세와 본성에 대한 관찰'에 '시간time' 개념을 넣은 그림이라는 점, 전혀 새로운 관점이라는 점에서 미술사가들의 점수를 많이 딴 듯합니다. 새로운 입체주의적 관점이지요. 2차원을 3차원으로 그려 낸 아이디어입니다. 인간의 내면을 원초적인 색깔로 강렬하게 표현한 것은 이 화가가 인간의 내면을 깊이 관찰한 덕분입니다. 명작은 이렇게 해서 탄생한 건지도 모르겠습니다.

사물의 모습을 다양한 관점에서 입체적으로 그려 내면 피카소가
되고, 그 움직이는 과정을 그리면 베이컨이 됩니다. 창조는 잘 준비
된 여러 지식이 버무려져 담궈지는 발효김치 같습니다. 좋은 재료와
환경이 맛있는 김치를 만들듯이, 집중하고 관찰하고, 잘 준비해야 맛
있는 창조가 가능합니다. 우연히 탄생하는 것 같지만 실제로는 지식
들이 엉켜서 만드는 예술인 것이지요. 그것은 몰입을 통해서도 만들
어지고, 집중을 통해서도 혹은 엉뚱한 이탈을 통해서도 나타납니다.
또한 대화도 중요합니다. 타인과의 대화, 나와의 대화 모두 말입니
다. 우리는 늘 대화가 더 필요합니다.

제2장

뇌, 그림에 공감하다

사람들은 안전한 비극을 좋아한다.

공감 능력은 후성유전학적 능력이다.

공감 교육이 필요하다.

우리가 비극을 선택하는 까닭은

흥미로운 통계가 있더군요. 최첨단 문화를 즐기며 우리나라보다 더 혁신적일 것 같은 미국 학생들이 한국 학생들보다 고전을 더 많이 읽는다고 합니다. 마블 코믹스 영화만 좋아할 듯한 21세기 미국에서 셰익스피어의 비극을 읽는 학생이 많다는 사실이 믿겨지나요?

미국의 하버드대학교 학생들과 한국의 서울대학교 학생들의 독서 경향을 비교한 뉴스가 보도된 적이 있습니다.[1] 2008년과 2018년에 하버드대학교 학생들이 가장 많이 보는 책 100선에 도스토옙스키의 《죄와 벌》이 들어 있었습니다. 그 외 《1984》, 《백년의 고독》, 《비러브드》, 《미국현대사》 등이 눈에 띕니다. 반면 서울대학교 학생들이 사 보는 책에는 《나미야 잡화점의 기적》, 《채식주의자》, 《82년생 김지영》, 《사피엔스》, 《정의란 무엇인가》 등이 상위권에 올라 있습니다. 순위를 보다 보니 20위쯤에 있는 《서양 미술사》가 눈에 들어왔습

니다. 20위권이라도 미술에 관심이 있다는 것이 참으로 좋습니다. 예술에 대한 관심은 제품의 디자인과 콘셉트에 많은 영향을 주기 때문입니다. 어쨌든 두 대학교 학생들의 관심사가 매우 다르다는 사실을 선호하는 책의 종류로 알 수 있었습니다.

그런데 우리나라에서도 가장 많이 팔린 고전이 《햄릿》이라는 것이 믿어지나요? 한 인터넷 서점에 따르면 2007년부터 2017년까지 10년 동안 가장 많이 판매된 고전이 《햄릿》이라네요. 그 외에도 《파우스트》, 《단테의 신곡》, 《셰익스피어 4대 비극》, 《죄와 벌》 등 꽤 묵직한 작품이 스테디셀러에 자리 잡고 있습니다.

그림의 취향도 사람마다 매우 다릅니다. 어떤 분은 화사한 꽃 그림을, 어떤 분은 단순하고 심플한 그림을, 어떤 분은 물감이 무겁게 올려진 그림을 좋아하기도 합니다. 모두 각자의 취향이 있는 법이지요. 그림의 색과 분위기에서 화사함을 대표하는 화가로 오귀스트 르누아르(1841~1919)가 있습니다. 저는 무시기를 연재하면서 르누아르에게 '르느님'이라는 별명을 붙였습니다. 어떤 그림이든지 화려한 색감을 자랑하는 르누아르이지요. 전쟁터에서 부상을 입고 돌아온 작은아들 장이 르누아르가 그림을 그릴 때 한동안 옆에서 도와주었다지요. 아들이 팔레트에 검은색을 덜어 놓으려고 하자 이런 말을 했다고 해요.

내 팔레트에는 검정이란 없어….

심지어 르누아르가 그린 그림을 보면 그림자조차 검지 않습니다.

그림 2-1 〈물랭 드 라 갈레트, 1876〉(르누아르, 오르세 미술관)(좌), 〈그네, 1876〉(르누아르, 오르세 미술관)(우). 그림에서 그림자에도 색깔이 들어가 사람들이 르누아르의 그림은 얼룩덜룩하다고 흉을 보았다는 이야기도 있을 정도였습니다. 그런데 지금 보니 그 말이 틀린 말은 아니네요.

반면 르누아르보다 22세 어린 후배 뭉크(1863~1944)는 우울한 그림의 대표주자이지요. 두 사람의 대표작 〈피아노 치는 소녀들, 1892〉과 〈아픈 아이, 1885~1886〉를 한번 볼까요?

〈그림 2-2〉 좌측의 르누아르 그림은 우리가 흔히 알고 있는 르누아르 풍입니다. 화사한 색감, 행복한 풍경, 안정적인 구도로 행복이 그득한 가정을 보여 주고 있습니다.

이 그림은 1891년 말에 파리의 새로운 박물관인 뤽상부르 미술관의 의뢰로 그린 작품입니다. 미술관에서 의뢰한 것이지만, 작품이 미

그림 2-2 같은 소녀 그림, 전혀 다른 감성. 〈피아노 치는 소녀들, 1892〉(르누아르, 오르세 미술관)(좌), 〈아픈 아이, 1885~1886〉(뭉크, 노르웨이 국립미술관)(우).

술관의 기준에 맞지 않으면 제외될 수 있다는 것을 알고 르누아르가 '최선'을 다했던 프로젝트로 알려져 있습니다. 대가인 르누아르조차도 최선을 다합니다. 르누아르는 여러 캔버스에 그림을 그렸는데, 각그림의 장단점을 분석하면서 이 작품을 그려 냈답니다. 연습하면서 완성한 그림으로 유화 한 점, 스케치 두 점(스케치라고 하지만 이 중 한점도 유화이고 나머지는 파스텔화임)이 있습니다. 1887년 당시 빅토리아 여왕의 재위 50주년 행사에 그림을 요청받을 정도로 이미 유명한화가였지만 이렇게 최선을 다하는 모습에 감동이 배가됩니다.

〈그림 2-2〉 우측의 뭉크 그림도 버전이 다양합니다. 무려 여섯 점이나 반복해서 그렸습니다. 초기 버전이 1886년이고 1926년 버전도 있으니 40년간 그린 그림 소재입니다. 결핵에 걸렸던 누이 조한나 소피Johanne Sophie의 임종 순간이지요. 뭉크는 6세에 엄마를, 13세에는 엄마 같던 누이마저 저세상으로 보내는 슬픔을 겪습니다. 얼마나 고통이 처절했는지 하늘이 무너져 내렸던 그 순간을 잊지 못해 오랜 시간 이런 그림을 그렸습니다. 뭉크는 삶 자체가 슬픔으로 차 있던 사람이었습니다.

비통한 장면을 그리는 화가나 참담한 이야기를 쓰는 작가는 슬픔으로 가슴이 미어지겠지만 앞의 통계에서 확인할 수 있듯이 사람들은 비극을 접하는 것을 주저하지 않습니다. 왜 그럴까요?

나에게 일어나지 않지만 그럴 수 있다고 공감되는 감정의 간접 경험을 통해 마음의 정화(카타르시스catharsis)를 경험할 수 있기 때문입니다. 더욱 중요한 것은 극 중 스토리 전개를 통해 중요한 순간에 주인공이 겪는 '선택'에 대한 생각, 그리고 그런 과정에서 겪는 정신적 갈등에 대한 '공감',* 그 결과로 빚어지는 '아픔'까지 공감을 통해 마음

* 뇌에는 행복할 때 분비되는 물질(옥시토신, 도파민)도 있지만, 우울하거나 불안할 때 나오는 물질(코티르솔)도 있습니다. 행복한 그림도, 우울한 그림도 함께 공감하며 즐길 줄 알아야 합니다. 행복한 르누아르의 그림에 공감할 줄 안다면 뭉크의 〈절규〉에도 공감할 수 있는 능력이 있어야 하지요. 공감(empathy) 능력은 좋은 것, 아름다운 것뿐만 아니라 슬프거나 아픔까지 공진할 수 있는 능력을 말합니다. 공감이 뛰어나야 성공한다는 것은 잘 알려진 사실입니다. 부모는 아이들이 어려서부터 행복하고 기쁜 이야기, 그림, 음악을 보여 주고 들려주는 것뿐만 아니라 슬픈 이야기, 그림, 음악도 보여 주고 들려줘야 사회에서 건강한 성인으로 자랄 수 있습니다. 통계적으로 좌뇌형 인간보다 우뇌형 인간이 사회에서 높은 자리까지 더 많이 올라갑니다. 올라가는 사람들이 행복한 사람들이 아니라 행복한 사람들이기 때문에 오를 수 있음에 '공감'해야

에 쌓여 있던 불안, 우울, 스트레스, 연민, 공포를 털어 내는 작용과 과정을 경험합니다. '안전'한 아픔이고 '편안'한 슬픔이고, '순간적' 고통이기 때문에 우리는 비극 이야기를 선택해서 짧게는 몇 시간, 길게는 며칠까지도 이야기와 함께하는 것을 주저하지 않게 됩니다.

그림도 그렇습니다. 행복으로 가득한 르누아르의 그림도 있고, 아픔으로 가득한 뭉크의 그림도 있습니다. 가끔은 행복으로 가득한 르누아르식 그림 속 가족의 모습을 바라보면서 내 삶도 그렇게 만들어 나가겠다고 희망할 수도 있고, 우울과 비극으로 가득한 뭉크식 그림을 통해 나는 저 그림보다는 행복하다는 비교 우위적 안정을 느낄 수도 있습니다. 꼭 비교 우위적 마음을 먹는 것보다는, 한때 암울한 가족사를 그렸던 한 화가의 생각을 잠시 공유하거나 스치듯 지나쳐도 좋을 듯합니다. 경쾌하고 빠른 〈크시코스의 우편마차〉 음악이 좋은 순간도 있고, 〈라흐마니노프 피아노 협주곡 2번〉 같은 장중한 음악이 필요한 순간도 있습니다. 우리 삶을 더 충만하고 풍요롭게 만드는데는 장조도 필요하고 단조도 필요합니다. 그림도 그렇습니다. 우울한 그림과 음악이 우리를 더 위로하기도 합니다.

여러분은 삶에 지치고 마음이 힘들 때 르누아르와 뭉크 중 누구의 그림을 바라보고 싶으신가요?

합니다. 음악에서 단조음악을 들려주고 뇌파를 관찰한 결과 슬픈 음악이 오히려 마음에 평온을 가져왔습니다. 슬픈 그림이 사람을 우울하게 하지는 않습니다.

공감 능력은 어떻게 자라나나*

뭔가 잘 풀리지 않을 때 유전자 탓을 해 본 적 있나요?

대학 졸업반으로 사회에 진출할 시기가 되면 졸업하는 친구들은 정식으로 직장을 잡은 친구들과 그렇지 못한 친구들로 나뉘게 됩니다. 삼삼오오 저녁 식사 자리에서 건네는 농담으로 "못 되면 조상 탓(나쁜 유전자), 잘 되면 내 덕(나의 노력)"이라는 말도 나오지요. 남을 탓하는 것이 좋은 것은 아닙니다만, 성공하지 못한 기분을 조금이라도 풀어야 한다면 조상님이라도 끌어들여 기분을 풀어야겠지요. 난 열심히 했는데 운이 없었다거나 좋은 유전자를 받지 못해서 지금 이런 처지가 되었다고 한풀이하는 친구도 있을 겁니다. 특히 요즘같이 전세계적으로 경제가 불황인 구조에서는 직장을 잡지 못해서 조상 탓

* 신희섭 선생님은 고통받는 타인을 보면서 함께 누려움에 봄이 얼어붙는 현상은 NRXN3이라는 유전자 때문이라고 설명합니다.

을 하는 친구들이 더 많이 있을 것 같습니다.

사회에서 성공한 사람 가운데에는 우뇌형 인간이 많다고 합니다. 어떤 사람은 CEO는 우뇌형으로, 참모는 좌뇌형으로 꾸려진 경영진이 가장 이상적이라고 주장하기도 합니다. 천재로 알려진 아인슈타인(좌뇌형 인간의 끝판왕)은 인종차별적 이야기를 서슴지 않았고, 타인에 대한 공감 능력이 매우 떨어졌다는 이야기도 있습니다. 그래서 천재가 인간성까지 좋기를 바라지 말라는 말도 있습니다. 천재는 주어지는 문제 풀이에 몰두하다 보니 옆에서 아파하는 사람에게 공감하는 능력도, 여유도 없으므로 그렇다는 것입니다. 비슷한 사례로 만유인력의 뉴턴이나 양자역학의 대가 폴 디랙도 자폐 성향이 있었다는 보고가 있습니다. 이렇게 공감 능력이 떨어지는 사람 중에 장애로 나타나는 경우가 아스퍼거 증후군, 서번트 증후군 등으로 진단됩니다. 언어 능력이나 인지 능력은 정상이거나 매우 뛰어난데 타인과의 교감 능력이 매우 떨어지는 장애이지요. 드라마 〈이상한 변호사 우영우〉 속 우영우 변호사가 이에 해당합니다. 드라마 속에서 우영우 변호사의 아버지도 딸의 공감 능력에 대한 어려움을 토로했었지요.

우리가 많이 쓰는 표현인 우뇌형 인간과 좌뇌형 인간은 노벨상 수상자인 로저 스페리* 교수가 발표한 우뇌와 좌뇌의 특징 연구에서 비롯되었습니다. 뇌량은 좌뇌와 우뇌를 연결하는 다리라고 볼 수도 있고, 정보의 고속도로라고도 할 수 있습니다. 약 2억 개의 축삭 다

* Roger Wolcott Sperry(1913~1994)는 미국의 신경심리학자이자 칼텍 교수입니다. 대뇌 반구 기능에 대한 연구로 노벨 생리의학상을 받았습니다. 뇌량 절단술을 받은 환자들의 좌우 뇌 기능을 연구한 결과였지요.

그림 2-3 로저 스페리. 노벨상 수상자로 좌뇌형 인간, 우뇌형 인간을 처음으로 언급했습니다.

발이 지나갑니다. 예전에는 뇌전증* 환자의 발작을 감소시키기 위해 뇌량을 절제하여 분리하는 수술법이 사용되기도 했습니다. 뇌량 절제술을 받고 회복한 사람의 오른쪽 눈을 가리고 왼쪽 눈으로만 물건을 보게 한 후 "무엇이 보이냐?"라고 물으면 "아무것도 보이지 않는다"라고 대답했습니다. 그런데 손으로 물건을 집어 보라고 하면 집을 수 있었습니다. 이런 실험을 계기로 분리된 뇌 기능을 알게 되었습니다. 좌측 눈에 들어오는 시각 정보는 우측 뇌에서 처리됩니다(〈그림 2-4〉). 시각 정보는 중간에서 교차되기 때문입니다. 뇌량이 분리되어 보는 것 따로, 생각 따로인 상태가 된 것입니다.

우측 시각에 글씨를 보여 주면 좌뇌가 인지하여 글씨를 인식하고 답하지만, 왼쪽 시각에 뭔가를 보여 주면 우뇌만 작동하니 대답을 하지 못하는 것입니다. 좌뇌에 닭발을 보여 주고 관련된 것을 고르라고 하면 닭 머리를 고르지만 왜 닭 머리와 관련 있는 것으로 닭발을

* 예전에는 '간질'이라고 했다가 최근에 뇌전증으로 명칭이 바뀌었어요. 일본어로는 '땡강(癲癇, Tenkan)'이라고 하지요. 아이들이 '떼' 쓰는 것을 '땡깡 부린다'고 표현하는 것은 병자의 발작 행동에서 온 외래어이니 우리 아이들에게 이제 "땡깡 부린다"는 말은 쓰지 말아야겠죠? 이 병은 뇌의 특정 부위에서 비정상적이고 갑작스러운 강한 전기 활동을 발생시켜서 온몸의 근육이 자극되어 환자는 균형을 잃고 바닥에 쓰러지게 됩니다. 발작(seizure)을 일으키다 보니 얼굴을 바닥에 비벼서 딱지가 생기는 상처가 나기도 합니다. 발작이 언제 일어날지 몰라서 대처가 어렵기 때문에 사회생활에 어려움을 겪는 질병 중 하나입니다.

내 머릿속 미술관

시신경 교차부
(optic chiasm)

우반구 좌반구

뇌량

뇌량

그림 2-4 시각정보 처리 경로 및 신경 교차

골랐는지 이유를 물으면 정확하게 대답하지 못했습니다. 좌뇌와 우뇌가 서로 소통하지 않았기 때문이지요. 뇌량이 분리된 환자들이 보인 이상 반응 중에는 한 손은 노숙자에게 돈을 주려고 하고, 다른 손은 그것을 막으려 하는 이중적인 행동을 보이는 경우도 있었습니다. 게임에서 졌을 때도 말로는 "문제없어"라고 하면서 행동은 상반되게 분을 참지 못해 탁자를 내리치는 모습도 보였습니다. 좌뇌는 자세한 내용(나무)을, 우뇌는 전체 형태(숲)를 인지하는 것에 특화되어 있다고 알려져 있기도 하고, 좌뇌는 지성을, 우뇌는 감성을 담당한다는 말 때문에 우뇌형 인간, 좌뇌형 인간이라고 이때부터 부르기 시작한 것입니다.

시간이 흘러서 요즘의 뇌과학자들도 비록 좌뇌와 우뇌의 역할이 특화되어 있다고 말하기는 하지만, 그것은 뇌량이 '잘린' 상태의 '특수한 경우'에 국한된 사실이기 때문에 굳이 좌뇌형 인간이나 우뇌형 인간이라는 표현은 옳지 않다고 주장하고 있습니다. 비정상 상태를 기준으로 인간의 유형을 나누는 것은 잘못되었다는 것이지요.

명칭을 좌뇌형과 우뇌형으로 구분하고 있지만 정작 중요한 것은 '공감' 능력이 많은 사람인지, 부족한 사람인지 여부입니다. 미국의 퍼듀대학교 연구에서 젊어서 '대인 관계'가 좋았던 사람들이 그렇지 않은 그룹에 비해 15% 정도 높은 연봉을 받는다는 연구 결과는 시사하는 바가 큽니다.

그런데 그와 반대로 부자는 공감 능력이 떨어지고 가난한 사람은 공감 능력이 높다는 연구 결과도 있습니다.[2] 가난한 사람은 눈치를 더 많이 봐야 하는 입장이라서 습관적으로 다른 사람의 표정을 더 잘 읽는다는 것이지요. 후자 이야기는 눈치가 좋은 것과 공감 능력이 좋은 것을 같다고 보는 무지에서 생긴 결론입니다. 부자는 공감 능력이 낮아서 부자가 된 것인지, 부자로 살다 보니 공감 능력이 없어도 불편함이 없으니 공감 능력이 낮아진 것인지는 더 살펴보아야 할 일입니다.

저는 공감 능력이 높은 사람들이 연봉이 더 '높다'는 사실보다 더 '행복'하다는 쪽에 동의하고 싶습니다. 늘 전 세계에서 행복지수 순위 3위 안에 드는 덴마크에서는 '공감' 교육을 1993년부터 하고 있답니다. 'Klassens tid'라는 교육인데(〈그림 2-5〉), 거창한 것도 아니고 선생님이 학생들에게 여러 사진을 보여 주면서 사진 속에 보이는 것이 어떤 감정인지 맞히

그림 2-5 온라인에서 '클리젠 시간'이라는 아이콘도 보입니다.

거나, 아이들끼리 각양각색의 표정을 하고 있으면 그것이 어떤 표정인지 서로 맞히는 것이랍니다. 서로의 고민을 해결하는 수업도 하고 있습니다. 덴마크에서는 이 교육을 6세부터 16세까지 한다니 이웃과 더불어 사는 방법을 어린 시절에 제대로 배우고 있는 셈입니다. 삶의 지혜를 배우는 이런 교육이 우리에게도 필요해 보이지 않나요? 요즘에는 더더욱 말입니다.

상대방에게 공감하는 능력은 부모에게서 물려받는 것일까요? 대부분 부모의 성향이 자녀에게 많은 영향을 미치기는 합니다만, 이것이 기질적DNA인 것인지, 후천적인 것인지에 대한 연구가 제법 많이 되어 있습니다. 동일한 유전 형질을 가진 사람들(일란성 쌍둥이)이라도 자란 곳이 다르면, 즉 학습 환경이 달라지면 얼마든지 성격과 인성, 지적 능력이 달라질 수 있다는 사실은 이미 널리 알려져 있습니다. 특히 일본인들의 왜소한 체형과 소식 성향이 본토에서는 전하여지지만, 하와이에 사는 일본인 2세들의 체형은 미국인의 체형으로 바뀐다는 연구 결과가 그것을 뒷받침하지요. 최근에는 일본 내에서도 햄버거와 패스트푸드의 영향으로 어린이부터 젊은이들까지 체형이 서구화되고 있다는 연구 결과도 있습니다. 동일한 DNA라도 후생적으로 바뀐다는 학설이 후성유전학後成遺傳學, epigenetics인데, 아무리 기질적으로 타고난다고 해도 살아가면서 환경(음식, 생활조건, 자연, 오염물, 사회환경 등)에 따라 얼마든지 기질은 바뀔 수 있음이 드러나고 있는 것입니다. 그러니 아무리 우울한 시대를 살고 있더라도 조상 탓만 하지 말고 내 탓을 하는 것이 이치에 더 맞는 것이지요. 그렇다면 가급적 주변환경을 잘 꾸며 놓고 살아야 할 것입니다.

우울한 사람은 우울한 내용의 밈 Meme *을 즐기는 경향이 있다는 내용이 최근 한 학술지에 발표되었습니다. 자신의 우울한 마음 상태에 따라 비슷한 내용으로 위안을 얻는 것입니다.³ 그림도 보고 있으면 기분 좋아지는 그림 한 점, 우울할 때 보면 위안이 되는 그림 한 점, 멍 때리고 보아도 좋을 그림 한 점 등 다양한 그림을 주변에 두고 보면 좋겠습니다. 머지않아서 벽걸이 그림 디스플레이에서 사람의 감성을 순간적으로 체크하여 가장 적절한 그림들만 골라서 보여 주는 제품이 등장하지 않을까요? 행복할 때는 행복에 어울리는 그림, 우울할 때는 위안이 되는 그림 말이지요. 꼭 그림이 아니라도 벽면이나 창문에 기분을 풀어 주는 디스플레이가 나타나는 것 말입니다. 그러면 우리 마음에 공감이 가는 그림 덕분에 기분이 좀 더 잘 풀어지지 않을까요?

시간 차이로 인하여 서로 다른 문화를 경험하게 되면 생각도 많이 달라집니다. 보통 '세대 차이'라고 하지요. 심지어 기원전에 만들어진 이집트 벽화에도 새겨져 있다는 "요즘 아이들은 못 말려"라는 말은 어떤 시대에도 통용되었던 일상적인 말이었을 듯합니다. 지금까지 제가 본 그림 중 '세대 차이'와 '공감'에 대하여 제일 단적으로 잘 표현된 그림은 바로 〈집을 떠나며〉라는 작품입니다. 노먼 록웰 Norman Rockwell이라는 일러스트 화가의 작품입니다.

아들이 주립대학교에 합격해서 집을 떠나나 봅니다. 가방에 자랑

* 모방을 뜻하는 그리스 단어 미메시스(Mimesis)와 유전자(Gene)의 합성어입니다. '문화 유전자'라고도 불리우고, '유행어'라고도 생각되지만 단순히 언어뿐 아니라 영상, 사진도 포함됩니다.

　　　　　　　　　내 머릿속 미술관

그림 2-6 〈집을 떠나며, 1954〉(노먼 록웰, 노먼 록웰 박물관).

스럽게 State University라고 마크를 붙였습니다. 뒤편에 차가 서 있는 것을 보면 버스 정류장 같기도 합니다만 배경은 기차역입니다. 앳된 얼굴의 청년이 양복에 타이까지 매고 앉아 있습니다. 그 옆에는 주름진 얼굴의 아버지가 근심이 가득한 얼굴로 앉아 있습니다. 아버지는 아들의 새 중절모와 자신의 낡은 카우보이 모자를 들고 있지요. 드라마 〈래시〉에 나오는 러프 콜리Rough Collie가 청년의 다리 위에 얼굴을 올려놓고 있습니다. 아버지와 눈매가 닮은 개는 아버지의 마음을 알고 있는 듯합니다. 반면 청년은 차가 언제 오는지 흥분된 얼굴로 멀리 바라봅니다. 그림 한 점에 두 사람의 감정 차이를 이토록 섬세하게 묘사한 것이 참 대단합니다. 그런데 이 그림의 백미는 어디인줄 아시나요? 아버지의 근심스러운 얼굴, 아들의 신세계에 대한 기대로 흥분된 얼굴도 좋지만, 두 사람의 다리가 수평으로 맞대어 체온

을 나누고 있는 부분이랍니다. 그 온기가 느껴지나요? 이 그림의 원제목은 *Breaking home ties*입니다. 처음에는 원제목 끝에 Ties가 붙은 이유를 잘 몰랐었는데 이제 알 듯합니다. 집(가족)을 묶어 주는 뭔가가 있다는 것을 말입니다.

그림 속의 청년도 나중에 나이가 들면서 아버지의 마음을 이해하게 되겠지요. 공감은 때로 '시간'이 필요합니다.

엄마, 아빠 나이가 되니 이해가 되었어요.

이 말처럼 그림 속 청년도 아버지의 나이가 되는 날 왜 그날 아버지가 그렇게 초조해 보였는지 알게 될 것입니다. 그렇지요?

내 머릿속 미술관

공감을 잘한다는 것은

〈피카소: 명작스캔들〉이라는 영화를 본 적 있나요?

2014년에 나온 스페인 영화입니다. 이 영화는 피카소가 가난한 젊은 시절에 〈아비뇽의 여인들〉을 그리는 과정을 잘 묘사하고 있습니다. 특히 피카소가 젊은 시절에 어떻게 새로운 개념의 그림을 그리게 되었는지 잘 묘사하고 있어 신선하고 좋습니다. 저에게 이 영화가 준 또 다른 즐거움은 젊은 피카소(1881년생)가 띠동갑 대선배인 마티스(1869년생)를 만나는 장면이었습니다. 〈아비뇽의 여인들〉이 1907년에 그려졌으니 26세의 피카소가 38세의 마티스를 만나는 장면이겠지요. 영화에서 피카소의 나이는 26세 즈음으로 적절하게 묘사되었는데, 마티스는 40대 후반이 더 넘어 보이도록 묘사되어 있습니다. 그도 그럴 것이 피카소는 수염이 없이 매끈한 얼굴이었고, 마티스는 콧수염을 길러서 겉으로 보이는 나이는 실제 나이 차인 12세보다 더 많

그림 2-7 피카소(좌)와 마티스(우). 두 사람은 현대 미술의 양대 산맥으로 꼽힌다.

이 나 보였습니다.[4]

흥미롭게도 영화에서는 마티스와 피카소가 두어 번 같은 공간에서 스치며 대화도 주고받습니다.

색채가 중요해. - 마티스

색채는 장식입니다. - 피카소

19세기 말과 20세기 중반을 대표하는 두 거장 마티스와 피카소는 현대 미술의 양대 산맥으로 꼽힙니다. 최고봉에 올라선 두 사람 사이에는 늘 긴장감이 감돌았고 자존심 싸움 또한 대단했습니다. 법률을

내 머릿속 미술관

공부한 마티스는 사색을 좋아했고 혼자 구상하고 작업하는 것을 즐겼습니다. 마티스는 작업도 주로 낮에 했다고 하지요. 반면 감성적인 피카소는 주로 밤에 작업을 했다고 합니다.

직관이 뛰어나지 않으면 단순미가 생겨나지 않는다. - 마티스

직관直觀, intuition, immediate perception은 추리나 연상 없이 대상을 바로 파악하는 능력을 말하지요.

너는 회화를 단순화하는 일을 해 봐. 넌 그 일을 위해 태어났어~! - 모로

직관력이 얼마나 뛰어났으면 마티스의 스승인 모로 선생님이 이런 말씀까지 하셨을까요? 직관은 바로 '통찰력'입니다. 한자로 보면 직접 본다는 뜻입니다. 보기는 하되 사물의 겉을 보는 것이 아니라 사물의 '본질'을 바로 포착하는 것을 말합니다. 감각, 경험, 연상, 추리, 판단 등의 사유 과정을 거치지 않고 대상을 직접적으로 파악하는 능력이지만, 어쩌면 위에 있는 여러 작용을 순식간에 거쳐서 바로 파악하는 것일 수도 있습니다. 마티스는 직관력이 뛰어난 사람이었습니다. 이런 직관력을 이용하여 마티스는 색채의 재해석, 형태의 단순화를 이뤄 냈습니다. 그림을 복잡하게 그린다고 감동을 주는 것이 아니라는 사실을 알아차린 것이지요.

마티스의 가장 유명한 그림 〈춤, 1910〉은 2.6 m × 3.9 m로 벽화로 그려졌습니다. 〈삶의 기쁨, 1906〉에서부터 무희가 6명 등장하는데

그림 2-8 〈춤, 1910〉(마티스, 상트페테르부르크 예르미타시 미술관)

이곳에서는 5명의 무희로 등장합니다. 이후에도 마티스는 여러 버전의 〈춤〉 그림을 그렸고, 1910년의 단순화된 작품에 다가섭니다. 1906년 작품은 책 맨 뒤에 【쿠키 명화】로 감상해 보기 바랍니다.

마티스가 그림의 '단순화'에 대한 생각을 대표적으로 잘 나타낸 말이 있습니다.

사물을 표현하는 방법에는 '그대로' 그리는 것과 '예술적'으로 그리는 것이 있다. 7개의 음표로 변화를 주어 찬란한 음악 작품이 만들어진다. 시각 예술에서도 이처럼 하지 못할 이유는 없다.

본인의 단순화, 직관력에 대한 대단한 표현입니다. 수많은 음표가

있지만 기본은 7음(도레미파솔라시)이라는 것이지요.

과학적으로 말하면 마티스의 말은 잘못된 표현입니다. 피아노 건반은 도Do부터 시Ti까지 7개 계이름의 키보드가 한 세트set이지만 보통의 피아노에는 세트가 하나만 있는 것이 아니고, 반음건반도 5개가 있어서 총 12개가 한 세트이고, 모두 일곱 세트가 자리 잡고 있습니다. 그 외에도 추가 건반이 몇 개 더 있어서 88개 건반이 표준입니다. 따라서 마티스가 말한 7개가 아니라 88개의 재료가 주어지는 것이지요. 사족입니다만 재미있게도 네 번째 세트의 '라Ra'음 주파수가 정수로 떨어지는 440 Hz이며 모든 음의 기준이 됩니다. 네 번째 세트라서 Ra4라고 표기하기도 하지요. 이것을 기준으로 왼쪽으로 '라'음들의 주파수는 절반씩 줄어듭니다. 220 Hz(Ra3)–110 Hz(Ra2) 등으로 말이지요. 반대로 오른쪽의 '라'음들은 주파수가 두 배씩 증가합니다. 880 Hz(Ra5)–1760 Hz(Ra6) 등으로 말입니다.

그래서 마티스의 표현으로 기본음 7개로 아름다운 음악을 만든다는 말은 애교로 봐주기로 하지요. 88개의 키보드가 있으면 88개의 음

그림 2-9 88개의 건반으로 된 피아노.

표라고 말해야 맞습니다. 잠시 옆으로 샜습니다만 마티스의 말은 기본으로, 간소화해서 다양한 표현이 가능하다는 의미로 듣겠습니다. 물감도 88개 다른 색깔이 한 세트로 나오는 경우는 거의 없거든요. 24색이 보통이고, 조금 많은 것이 36색 정도이지요.

반면 피카소의 경우는 정열의 나라 스페인 출신답게 동적입니다.

나는 보이는 것을 그리는 것이 아니라 생각하는 것을 그린다.

한 분은 보이는 것을 '예술적'으로 그린다고 했고, 한 분은 '생각'하는 것을 그린다고 표현했네요. 두 분 생각의 공통된 본질은 "생각을 간소화하고 예술적으로 그린다" 정도가 아닐까 합니다.

피카소의 아버지가 미술 교사여서 피카소의 초기 미술 학습은 대단히 혹독했다고 전해집니다. 아들이 미술에 소질이 있는 것을 알아챈 아버지는 아들이 10세가 되자 본격적인 미술 교육을 받게 합니다. 피카소는 어려서부터 비율 잡는 능력이 뛰어났는데, 이러한 탄탄한 기초는 아버지가 시킨 집중력 교육이 한몫했다지요. 기본기 없는 화가가 되지 않게 하려고 어려서는 채색을 금지시켰고, 손과 사물의 관찰을 통하여 데생을 반복하도록 시켰습니다. 그래서 입체파 기법으로 가기 전 피카소의 그림들을 보면 손과 얼굴 등에 대한 묘사가 매우 세밀하고 뛰어납니다. 어린 피카소의 작품도 빼어나지요. 1896년에 피카소가 15세였는데, 정규 미술 교육을 받은 이후 완성한 첫 작품 〈첫 성찬식 La premiere communion〉은 기성 화가들의 훌륭한 작품과 진배없습니다. 흰색이 명암이나 구김을 넣어 그리기가 어려운데, 여

인의 흰옷 표현이 정말 아름답습니다. 책 뒤에 【쿠키 명화】를 보아 주십시오.

　대가가 되었을 때 마티스는 일상적 표현에서 사물이 주는 '의미'를 뽑아내 그렸고, 피카소는 상상과 기억에 의지하여 그렸습니다. 하지만 두 사람은 서로를 인정하게 되지요. 마티스가 피카소의 능력을 얼마나 극찬했는지 친구였던 막스 자코브(시인이자 비평가)에게 이런 말을 했습니다.

　내가 만약 지금과 다른 방식으로 그림을 그린다면 피카소처럼 그리고 싶어. - 마티스

　이 말을 들은 자코브는 주춤하더니 이런 말을 합니다.

　참 묘하군! 피카소도 같은 말을 했었어.

　두 사람의 생각은 함께 공진하고 있었던 것입니다. 상대방의 그림에 대한 경의와 감탄, 부러움과 사랑이 뭉쳐져서 마음이 떨리고 있었던 것입니다. 공감empathy은 상대방이 느끼는 감정을 비슷하게 느끼는 상태를 말합니다.

　인간은 쥐를 매우 하등 동물로 생각합니다만, 쥐도 고통을 당하는 다른 쥐를 보면 그 고통에 공감한다는 것이 연구 결과로 밝혀졌습니다. 이 '공감-쥐' 연구는 우리나라 인지 사회성 연구의 대부로 알려진 신희섭 박사 연구실에서 수행된 것입니다. 쥐 두 마리를 두 개의 방에 각각 분리해 두고 한쪽 방바닥에 전기를 미약하게 흘리면 전기

충격으로 한 마리는 고통을 받게 됩니다. 이런 모습을 관찰한 다른 방에 있던 쥐도 그 공포를 공감하고 기억합니다. 나중에 전기가 통하는 방에 다른 쥐가 없어도 그 방 옆에 두는 것만으로도 쥐는 그때의 충격으로 덜덜 떨더라는 것이지요. 나아가서 모든 쥐가 그런가 봤는데, 특정 유전자(뉴렉신 스리 NRXN3)가 변이되고 약화된 쥐만 공감 능력이 뛰어나더라는 것입니다. 연구 결과는 타인에게 공감 능력이 없어 범죄자가 된 사람들에게 유전자 치료법으로 사용될 수도 있겠습니다.

앞에서 언급한 대로 시술을 통해서 공감 능력이 뛰어나게 된다고 하거나, 같은 졸업생 중에서도 공감 능력이 뛰어난 사람이 연봉이 높아지더라는 이야기에만 집중하는 분도 있을 듯합니다. 어떤 분은 벌써 머릿속에 전두엽의 특정 부위를 시술하거나 유전자 치료를 해 주면 공감 능력이 향상되는 시술을 사업으로 구상하고 있을지도 모릅니다. 앞으로 20년 안에 이런 시술이 정말 유행처럼 번질지도 모릅니다. 의술이 충분히 좋아지고 안정되면 말입니다. 병원 입구에는 "댁의 아이들의 키를 키워 드립니다"와 같은 문구 대신에 "댁의 자녀 미래 연봉을 20~30% 더 높게 만들어 드립니다"라는 문구가 걸려 있을 수도 있습니다.

그런데 시술이나 유전자 치료를 통해 '연봉이 오른다'는 이야기보다는 차라리 공감 능력이 뛰어나면 '더 행복해지더라'는 이야기가 더 좋을 것 같지 않나요? 한 논문에 흥미로운 연구가 소개되었더군요. 반려동물이 있는 주인들은 동물에게 '공감'하는 능력과 시간이 늘어나고, 이 '공감'은 행복과 비례한다는 것입니다. 단, 반려동물의 수가 많아진

다고 행복도 비례해서 증가하지는 않는다니 더 행복해지기 위해서 키우는 동물의 수를 늘리는 것은 신중하게 고려하는 것이 좋겠습니다. 흥미롭게도 행복감의 경우 남성이 여성보다 유의하게 높았습니다. 연령은 40~50대가 높게 나오는 등 나이 든 사람이 젊은 사람보다 높았습니다. 반려동물 소유 기간은 5~10년이 행복감이 가장 높았고 10년이 넘으면 행복감은 상대적으로 낮아졌습니다.[5]

공감, 동정 sympathy, 연민 compassion은 비슷하지만 약간씩 다르고, 인간의 뇌에서도 활성화 부위가 조금씩 다르다는 연구 결과가 나와 있습니다. 특히 공감에 관한 연구가 활성화되어 있는데, 흥미롭게도 인지 cognitive 공감과 감성 emotional 공감의 뇌 영역이 서로 다르다는 것이 밝혀져 있습니다. 공감이란 다른 사람의 감성을 이해하는 것이지요. 충분한 감성, 공감을 하기 위해서는 타인의 관점 perspectives, 타인의 요구 needs, 타인의 의도 intentions를 이해해야 하고, 이는 사회심리학적으로 중요한 요소이기도 합니다. 연구자들은 그래서 공감 능력이 인지적인지 정서적인지 구분하고 있습니다. 타인의 감정과 같은 감정을 함께 느끼는 것과 타인의 고통을 자신이 정말로 느껴서 본인도 고통을 느끼는 것은 조금 다릅니다. 보통 정서적 공감은 도움 help으로 이어지게 마련입니다. 공감이 늘어나면 타인을 돕겠다는 생각도 늘어나므로 공감과 도움은 양의 상관관계를 보입니다. 그런데 아이러니하게도 도와주려는 마음을 일으키는 도움충동 자체는 이타적인지 이기적인지에 대해 아직도 학계에서 논쟁거리로 남아 있습니다. 내가 남을 도와주는 것이 꼭 이타적인 것만은 아니고, 이기적인 마음이 기저에 깔려 있을 수 있다는 말인 것이지요.

이 연구를 보니 초등학교 때 배웠던 성악설과 성선설이 생각납니다. 성악설은 인간은 원래 악하므로 바른 교육을 통하여 바로잡아야 한다는 것이고, 성선설은 인간은 원래 착하게 태어나서 불쌍히 여기는 마음측은지심, 죄를 부끄러워하는 마음수오지심, 좋은 것도 사양하는 마음사양지심, 옳고 그름을 아는 마음시비지심이 본래부터 있다는 설이지요. 오래된 학설이기는 합니다만, 지금도 뇌인지 학자들 사이에서 이런 논쟁이 벌어진다고 하니 재미있습니다.

얼마 전까지 사람은 타고나는 것이 있다고 주장하던 유전학이 최근에는 타고난 것도 살면서 얼마든지 변화한다는 후성유전학으로 변화하고 있습니다. 세상은 고정되어 있지 않은 듯합니다. 늘 변화합니다. 언뜻 '감성'적 공감이 '인지'적 공감보다 더 나을 것이라고 생각합니다만, 뇌인지 학자들의 의견은 다릅니다. 공감을 더 잘하려면 정확한 '지식'이 뒷받침되어야 한다는 것이지요. 인지적 공감은 일종의 테크닉이라고 할 수 있습니다. 감성적 '느낌'보다 인지적 데이터와 정보를 통해서 공감하면 더 정확하게 공감할 수 있다는 것이지요.* 여러분은 감성적인 것과 인지적인 것 중 어느 쪽이 나을 것이라고 생각하시나요.

저는 후자에 한 표 보태려고 합니다. 사회가 복잡해지고 다각화될수록 현상을 바라보는 눈도 다양화되고 고도화될 필요가 있기 때문입니다. 길거리에서 구걸하는 걸인에게 즉석에서 온정을 베푸는 것

* 길에서 만난 불쌍해 보이는 걸인에게 직접 돈을 주는 것도 중요합니다. 또한 통계와 사회 여건 등을 체계적으로 공부하여, 어떻게 해야 그런 걸인을 줄일 수 있는지, 그리고 자신의 연봉 내에서 어떤 도움을 줄 수 있는지 체계적으로 참여하는 것도 중요힙니다. 전자는 감성적, 후자는 인지적 도움이 되겠네요.

인지적 공감영역

감성적 공감영역

그림 2-10 뇌의 인지적 공감영역과 감성적 공감영역. 영역의 색깔은 신경 쓰지 마세요. 그 저 인지적 공감과 정서적 공감이 약간 다르고 뇌에서 사용하는 부위도 다르다는 것만 보시면 됩니다. 뇌인지 수업이 아니니까요.

도 해야 하지만, 본인의 수입 구조에서 적정 금액을 계획적, 체계적으로 사회에 환원하는 것이 가난한 어린이와 사람들을 더 많이 구할 수 있습니다. 때로는 주어진 환경 때문에 노력한다고 해도 가난에서 쉽게 벗어나지 못하는 경우도 있거든요.

누구나 마티스와 피카소 같은 라이벌을 가질 수 있습니다. 같은 반에서 라이벌일 수도, 한 동네에서 라이벌일 수도, 직장 내에서나 내 학문 분야에서 라이벌이 생길 수도 있는 것이니까요. 크게 성공하면 국제적 라이벌이 될 터이고, 소소하게는 옆집 혹은 아는 사람과 라이벌 의식을 가질 수 있을 테니까요. 하지만 동시에 멋진 공감 능력도 살리기를 바랍니다. 내 라이벌이 가진 뛰어난 능력에 대하여 감탄하고, 공감하고, 칭찬해 줄 수 있는 마음이 있어야 비로소 훌륭한 라이벌이 될 것입니다.

우리나라 현대 미술가 중에서 '묘법描法, ecriture'으로 국제적 명성이 높은 박서보 선생님은 본인의 라이벌이 데이비드 호크니라고 스스로 천명하셨습니다. 자신의 그림도 호크니 못지않게 수십억 원을

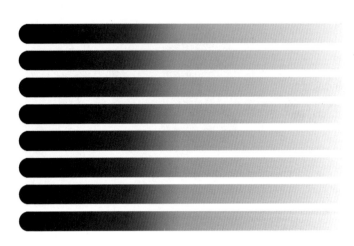

그림 2-11 전시회에서 본 박서보 선생님의 묘법을 파워포인트로 재현해 보았습니다. 농담, 선, 여백, 희미해짐 등 제법 운치가 있네요. 박 선생님은 아들의 공책에서 힌트를 얻었다지요. 참으로 별것 아닌 것에서 힌트를 얻었지만, 관찰하고, 개발하고, 예술로 승화해서 그림 한 점이 수천만 원, 수억 원을 호가합니다. 자세히 바라보되, 내면도 깊게 생각하면 이렇게 훌륭한 작품으로 탄생됩니다. 우리도 한번 해 보지요. 관찰하기 말입니다.

능가하게 될 것이라고 공언하셨거든요. 그리고 세월이 흘러 그 공언이 실제로 이루어졌습니다. 타인의 위대함을 인정하고 공감하면 됩니다. 그런데 아시나요? 공감의 첫 번째는 '바라보기'입니다. 나태주 시인의 말씀대로 자세히 오래 보아야 예쁘고 사랑스러운 점을 제대로 알게 됩니다. 작은 방에 갇힌 쥐도 상대를 바라보는데 우리라고 하지 못할 것 있나요? 주위를 잘 관찰하시기 바랍니다. 오래도록 말입니다.

공감하는 사람이 오래 산다
— 세상에 공감한 그림의 뒷이야기

옛날이야기 중에 어떤 것을 제일 좋아하는지요?

벌써 여러분의 머릿속에는 〈심청전〉, 〈춘향전〉, 〈흥부전〉, 〈백설 공주〉, 〈신데렐라〉 등이 떠올랐을 듯합니다. 이들 이야기의 대부분은 주인공이 착하다는 것과 그 주인공의 주변에 뺑덕어멈, 변사또, 놀부, 새엄마, 새언니 등 심보가 고약한 악당들이 항상 등장하면서, 착한 주인공을 괴롭히는 내용이 많습니다. 하지만 이야기의 결말은 착한 주인공이 여러 어려움을 잘 이겨 내고 행복해진다는 이야기이지요.

옛날이야기의 큰 줄기는 권선징악으로 착한 사람은 결국 행복해지고, 나쁜 사람은 벌을 받는다는 내용입니다. 그런데 아쉽게도 요즘같이 다양하고 다변화된 세상에서 옛날이야기처럼 착하게 살면 '저절로' 복을 받는다는 이야기는 폭넓은 공감대를 얻기는 어렵습니

그림 2-12 마더 테레사 수녀.

다. 오늘날 대부분의 부모는 '내 아이들이 착하게만 살아서 이 험한 세상을 어떻게 잘 헤쳐 나갈 수 있을까?'라는 걱정을 하고 있기 때문이지요. 착하다고 외워야 할 지식이 저절로 머리에 들어차지도 않고, 남을 돕는다고 좋은 학교에 들어갈 수 있거나, 어려운 국가 공인 자격증을 딸 수 있는 게 아니기 때문입니다.

하지만 세상을 살면서 남을 '돕는 마음'을 절대 저버려서는 안 된다는 것이 과학적으로 드러나고 있습니다. 남을 돕는 아름다운 마음이 좋은 학교, 좋은 직장, 자격증을 보장하지는 않지만, 몸을 건강하게 만들어 준다는 것이지요. 남을 도와주는 봉사활동을 하면 인체의 면역력이 향상되는 현상을 '마더 테레사* 효과' 혹은 '슈바이처** 효과'라고 합니다. 심지어 남을 도와주는 장면을 보기만 해도 인체의 '면역항체' 수치는 높아지고 스트레스 수치는 낮아진다는 것입니다. 1988년에 하버드대학교에서 학생들에게 마더 테레사의 일대기를 보여 주기 전과 후에 학생들의 면역항체와 스트레스 지수를 측정했는데 모든 학생의 수치가 나아졌다는 것입니다. 자세하게 알아보니 이렇습니다.

똑같이 초등학교 아이들을 돌보는 일을 대학생들에게 시켰습니

* Mother Teresa(1910~1997), 45년간 인도와 여러 나라에서 빈민, 병자, 아이들을 위해 봉사했습니다. 1979년에 노벨 평화상을 받았고, 2016년에 성인으로 선포되었습니다.
** Albert Schweitzer(1875~1965), 아프리카에서의 의료 봉사로 1952년에 노벨 평화상을 받았습니다.

내 머릿속 미술관

다. 한쪽은 '자원봉사'로 참여했고, 다른 한쪽은 아르바이트로 급여를 받았습니다. 면역항체(면역글로불린immunoglobulin)는 보통 혈액, 척수액, 입속의 침에서 측정할 수 있습니다. 놀랍게도 같은 일을 했던 두 그룹의 면역항체가 양쪽 그룹 모두에서 높아졌는데, 무료로 '자원봉사'를 한 학생 쪽에서 통계적으로 훨씬 더 많은 양이 증가했습니다. 심지어 봉사활동을 하는 동영상을 보는 것만으로도 면역항체 수치가 높아졌습니다. 성공하려면 스스로 노력하고 공부하여 명석함

그림 2-13 〈노란 집, 1888〉(고흐, 반고흐 미술관). 고흐는 화가들의 협동체를 결성하려고 프랑스 남부 아를(Arles)로 내려가 고갱을 기다립니다. 아를은 햇볕이 많은 도시라서 인상파 화가들에게 좋은 도시였지요. 이 노란 집은 고흐가 기다리는 '희망'을 나타냅니다.

과 사회적 성취를 얻어야 하지만, 종종 남을 돕는 일을 하면 사회도 밝아지고 자신의 면역력도 높일 수 있다는 말이 되네요. 남을 도우면 스스로에게도 이로움이 생기니 이기적 행위도 됩니다.

우리가 고흐의 이야기를 모른 상태에서 고흐의 그림을 보면 해바라기, 군화, 노란 집, 비뚤배뚤한 교회 예배당은 그저 그림 한 점에 불과합니다. 그러다가 고흐의 그림 가격이 어마어마하게 높다는 사실을 알게 되고, 거기에 그림에 얽혀 있는 간절한 갖가지 사연을 듣고 나면 그림이 매우 다르게 보입니다. 그림 가격에 따라 그림이 다르게 보이는 것에 민감해질 필요는 없습니다. 별것 아닌 그림인 줄 알았는데 수백억 원이나 한다는 말을 들으면 누구나 다시 보게 마련이니까요. 오히려 왜 그림 가격이 이렇게 높아졌을까 하는 의문을 가지고 그 사연을 찾아보기 시작하면 예술 지식이 한 단계 업그레이드됩니다. 이 점이 중요합니다. 그림과 더 친해지려면요.

해바라기에 얽힌 동료에 대한 그리움, 정신병원에 입원해서 그린 붓꽃 이야기, 새로 태어나는 조카를 위한 하늘색 아몬드 줄기 등 그가 그린 그림마다 묻어 있는 애틋함을 알면 그림은 더 새롭게 다가옵니다. 고흐의 그림 세상을 따라가다 보면 더 많은 사실을 알게 됩니다. 그가 겨우 10년밖에 그림을 그리지 않았다는 것, 평생 그림을 한 점밖에 팔지 못했다는 것, 빈민, 창녀, 술집 여인에게까지 동정하고 공감했었다는 것까지 알고 나면, 컴퓨터에서 출력한 고흐 그림만 보아도 우리의 면역력은 점점 더 올라갈 것입니다. 무엇이든 남을 돕는 온정 스토리는 우리의 면역력을 높여 줍니다.

꼭 고흐뿐만이 아니겠지요. 농민의 치열한 삶을 그린 밀레의 스토

그림 2-14 〈세탁부, 1889〉(로트레크, 개인소장)(좌), 〈곡괭이를 든 남자, 1860〉(밀레, 게티 미술관)(우). 두 그림 모두 힘든 육체노동을 하는 노동자를 나타내는 아이콘 같은 그림으로 평가됩니다.

리도, 물랭루주의 뒷거리에서 잡초처럼 살아가는 사람들의 애틋한 사연을 담담히 그렸던 로트레크Henry Lautrec(1864~1901)의 그림에 얽힌 뒷이야기도 우리의 면역력을 높여 줄 수 있을 것입니다. 공감하고 봉사했던 가난한 화가들의 마음을 충분히 느낀다면 말입니다.

　화가들은 알고 있었습니다. 조금만 눈을 돌리면 주변에 살고 있는 여러 이웃들이 어려움과 고통을 겪고 있다는 것을 말입니다. 신화나 성화를 그리면 돈이 될 것이고 굳이 이런 노동하는 장면을 그리지 않아도 될 것인데 로트레크와 밀레는 노동자로서 가장 힘들고 어려운 순간, 보이지 않는 미래의 암울함에 대해서 공감하고 이를 그림으로

그렸지요. 그들이 그린 우울하고 참담한 그림을 바라보면서 우리는 오히려 힘을 얻습니다.* 150년 전 그들의 고통이 오늘날에도 여전히 다른 형태로 곳곳에 존재합니다. 비록 우리 삶이 많이 나아져서 예전보다 훨씬 좋아지기는 했지만, 주변 사람에게 공감하는 마음, 도와주려는 마음을 지금도 변함없이 간직해야 할 이유가 바로 여기에 있는 거지요. 그리고 어떤 그림이든지 뒷이야기를 살펴보는 일은, 이제 재미가 아니라 우리의 공감 능력을 키우고 더 행복하게 만들어 주는 효과가 있다는 것을 알게 되었습니다. 눈으로 예술 작품을 감상하는 것도 좋지만, 작품에 얽혀 있는 여러 뒷이야기까지 볼 수 있으면 세상이 달라 보일 것입니다. 그림 속 이야기를 보아야 더 많이 보이고, 공감하게 되고, 건강하고 행복해집니다.

공감 능력! 바로 건강과 장수를 위한 능력입니다.

* 남의 불행을 통해 나의 행복을 확인하는 기전을 샤덴프로이데(Schadenfreude)라고 합니다. 샤덴은 손실과 고통, 프로이데는 환희와 기쁨을 말합니다. 우리나라가 2018년 러시아 월드컵에서 독일을 이겼을 때 한국인들도 물론 강자를 이겨 쾌감을 느꼈지만, 영국인들이 더 고소하게 생각했답니다. 영국 내 뉴스마다 대서특필했다고 하지요. 남의 불행이 곧 나의 행복으로 이어지는 것은 바람직하지 않지만, 사촌이 땅을 사면 배가 아프다는 말의 반대쯤 될 듯합니다.

공부 잘하는 아이를 넘어
성공하는 사람으로 키우는 비결

내 아이를 천재로 키울 수 있을까?

자녀를 둔 부모는 대부분 자신의 아이들이 명석해서 어떤 일을 하든지 다른 아이들보다는 뛰어나기를 바랍니다. 그리고 자녀가 더 명석해질 수 있다면 어떤 도움이든 주려고 애쓰지요. 아이에게 도움이 된다고 하면 계속해서 책을 사들이고 국어, 영어, 수학은 기본적으로 선행학습을 시킵니다. 또한 과학, 발표력 향상 등 주변과목에도 신경 쓰면서 지능지수IQ: Intelligence Quotient 향상을 위해 노력합니다. 그 외에도 일부 학부모는 정서지수 EQ*의 향상에도 힘을 쓰지요. 1990년대 등장한 EQ는 지능지수만큼 중요하게 평가됩니다. 요즘은 IQ 못

* Emotional Quotient의 약자로 타인의 감정(혹은 조건)을 이해하고 정서적 반응과 적응하는 능력을 말합니다. 상대에 대한 배려와 함께 자신의 감정 상태에 대한 공감 능력까지 자타 모두에게 정서적으로 공감하는 능력입니다.

그림 2-15 알베르트 아인슈타인. 20세기 천재 과학자로 현대물리학의 두 기둥(상대성 이론과 양자역학)에 크게 이바지했습니다.

지않게 EQ 향상에도 큰 노력을 기울이고 있습니다.* 많은 전문가는 더 행복한 삶을 바란다면 좋은 머리와 함께 타인들과 더불어 살 수 있는 능력인 EQ를 발달시켜야 한다고 강조합니다.

어떤 보험회사에서 조사해 보니 IQ가 높은 사원들은 평균 5만 4천 달러 정도 판매를 했는데, EQ가 높은 사원들은 IQ가 높은 사원들보다 평균 두 배가 많은 11만 4천 달러를 판매하고 있다는 보고가 있었습니다. 감성적 접근이 중요하다는 하나의 사례입니다. 사실 EQ의 역할에 관하여 국제 학술지에만 600편이 넘는 연구 논문이 발표되어 있습니다. 보험 판매 관련 연구뿐만 아니라 의사가 되려는 의학과 학생들의 EQ와 IQ의 상관성, 스트레스와 EQ/IQ의 관계, EQ의 올바른 측정법에 대한 연구, EQ와 자살률의 상관성 등에 대한 연구까지 말입니다.

학술적으로 발표된 내용 중 흥미로운 몇 가지만 정리해 보겠습니다. ① EQ는 IQ와 긴밀한 관련성이 있지만, 스트레스를 조절하는 능력은 EQ에만 연관성이 높다. ② EQ가 높아지면 자살 행동으로부터 보호된다. ③ 감정과 인지가 별개의 것으로 생각되었지만 최근 연구는 두 가지 프로세스가 서로 매우 의존적임을 밝혀냈다.

* 학술적으로는 EQ보다는 Emotional Intelligence(EI)라고 더 많이 씁니다.

앞에서 말하는 세 가지 중요한 정리를 간략히 줄인다면, 내 아이가 공부를 잘하게 하려면 IQ를 높여 줘야 하고, 사회생활을 잘하게 하려면 EQ를 높여 줘야 한다는 말입니다. 역사적으로 뛰어난 위인을 살펴보면 뛰어난 IQ로 한 분야에서 위대한 업적을 이룬 경우가 많습니다. 그런데 인간적인 면에서 바라보면 그다지 행복하지 못한 삶을 살았던 경우도 많지요. 역사에 길이 남을 업적을 이루었지만 개인의 삶은 그리 행복하지 못했던 위인으로 아인슈타인과 뉴턴을 들 수 있습니다. 자신이 하는 일에 끊임없이 매진하여 위대한 업적을 쌓았지만 왜 개인적인 삶은 행복하지 못했을까요?

아인슈타인(1879~1955)은 전기공학자였던 아버지와 비슷한 길을 가려고 했습니다. 어려서부터 수학과 물리학 분야에서 천재적인 두각을 나타냈지요. 하지만 아인슈타인은 불성실한 학생이었습니다. 본인이 싫어하는 수업은 자주 빠졌고, 대학교 캠퍼스 연인이었던 밀레바(나중에 결혼)에게 수업 노트를 빌려 시험을 치를 정도로 불성실했습니다. 아인슈타인의 불성실한 태도는 교수에게도 비난을 받을 정도였습니다. 당시 취리히공과대학교의 유명한 수학 교수였던 민코프스키Minkowski는 아인슈타인이 너무 불성실해서 그가 졸업하는 것에도 이의를 제기할 정도였습니다. 당대 최고 수학 교수와의 사이가 좋지 않다 보니 아인슈타인은 취업에 필요했던 교수 추천서조차 받지 못하는 상황에 이르렀습니다. 대학 성적이 수학 분야에서 제일 좋은데 수학 교수가 추천서를 거절했으니 취직이 쉽지 않았겠지요. 결국 아인슈타인은 엉뚱하게도 보험회사에서 첫 직장생활을 하게 됩니다. 이후 특허청으로 옮겨 근무하면서 1905년에 뛰어난 논문 세

편을 발표하지요.

그는 광양자 분야로 노벨상을 받긴 했지만 그의 삶은 녹록한 편은 아니었습니다. 1903년에 밀레바와의 사이에서 큰아들 한스가 생겨 결혼합니다만 16년 후인 1919년에 둘은 이혼합니다. 아인슈타인은 이혼 뒤에도 두 아이의 양육에 무관심했고, 결혼 생활 중에 아내에게 요구한 내용을 보면 아인슈타인은 심각한 이기주의자였습니다. 부부 사이가 아무리 나빠도 아래와 같은 요구를 하는 남편을 좋아할 아내가 있을까요? 그의 요구를 보면 아내를 마치 하녀나 식모 대하듯 했습니다.

내 옷과 빨래를 잘 관리하시오.

제 시각에 식사를 내 방으로 가져오시오.

침실과 서재를 잘 관리하고 책상은 나만 사용하는 것을 명심하시오.

나에게 친밀한 관계를 기대하지 마시오.

내가 요구하면 즉각 침묵하시오.

내가 요구하면 즉각 내 침실 / 서재에서 나가시오.

자녀들 앞에서 나를 비난하는 말이나 행동을 하지 마시오.

이런 아버지 때문인지 차남 에두아르트 Eduard는 의대에 입학할 만큼 수재였지만 심한 정신분열증(지금은 조현병이라고 함)을 앓았습니다. 에두아르트를 돌보느라 밀레바와 한스는 고생을 많이 했습니다. 에두아르트는 아버지가 자신의 인생을 망쳤다는 장문의 편지를 보내기도 했는데, 결국 1965년에 55세의 나이로 죽음을 맞이했습니다.

내 머릿속 미술관

장남 한스는 버클리주립대학교 교수가 되어 동생과 어머니를 도왔고, 아인슈타인을 한동안 아버지로 받아들이지 않았습니다. 한참 후에 한스의 결혼식 이후에서야 아버지 아인슈타인과 관계가 회복되었습니다. 하지만 가족을 방치하고 상처를 줘 상황을 나쁘게 만든 아인슈타인의 EQ는 참으로 최악이었다고 하겠습니다. 그가 일기에 쓴 인종차별적 생각과 글도 비난받고 있습니다. 대부분은 그저 그가 공감 능력이 떨어지는 과학자로만 표현됩니다만 자세한 내막을 알면 설마 그랬을까 할 정도입니다. 이런 문제점은 그가 약간의 자폐적 성향이 있었기 때문에 벌어진 일로 생각하는 의학자도 있습니다. 뉴턴도 살펴볼까요?

만유인력을 발견한 위대한 과학자 뉴턴(1643~1727)도 공감 능력이 아인슈타인과 별반 다르지 않습니다. 평생을 독신으로 살았던 이유로 그가 동성연애자였다거나 혹은 어머니에 대한 애증관계 때문이었다고 말하기도 합니다. 그가 여성 혐오증이 생긴 것도 자신을 버린 어머니 때문에 그랬다는 것이 가장 설득력이 높습니다. 자기에게 여성을 소개해 준 친구에게 심지어 절교까지 선언했을 정도였다지요. 이러한 이상 행동의 이유는 뉴턴이 3세 되던 해에 어머니가 집을 나갔고, 11세 때는 어머니가 새아버지와 이부동생(아버지가 다른 동생)을 데려와 살면서 어머니에 대한 혐오가 커진 탓이라고도 합니다.

어려서 받은 정서적 문제는 성인이 되어서도 남아 있거나 해결되지 않는 경우가 많습니다. 역사가들은 뉴턴을 두고 "짜증을 잘 내고 경멸적 행동을 자주하는 사람"으로 묘사하곤 했습니다. 위대한 뉴턴의 수업을 학생들이 좋아했을 것 같지요? 실상은 전혀 그렇지 않았

습니다. 학생들은 천재가 아닌 평범한 학생 입장에서 설명해 주기를 원했지만, 뉴턴은 워낙 자기중심적이라서 설명이 매우 어려웠다고 합니다. 그래서 많은 학생이 그의 수업을 매우 싫어했다고 해요. 그가 아스퍼거 증후군을 앓았을 것이라고 말하는 의학자도 있습니다. 아스퍼거 증후군은 의학자 한스 아스퍼거가 발표한 논문에서 정의된 개념입니다.

전적으로 자기중심적이고, 타인에 대한 존중이 없으며, 타인을 이해하지 못한다.

공감 능력이 떨어지는 이들에게 지금은 '자폐스펙트럼장애'라는 이름을 붙이고 있습니다. 평범한 사람에 비해서 이들이 더 뛰어난 것 중 하나가 고도의 '집중력'입니다. 주변에 공감하지 못하기 때문에 어떤 상황에서도 대단한 집중력을 보이는 것이지요. 뉴턴의 경우 초저녁에 저녁식사를 가져다주었는데 아침까지 손도 대지 않고 연구에 집중했답니다. 고도의 집중력은 배고픔도 잊게 합니다. 또한 뉴턴은 남이 앉았던 의자에 앉기를 극도로 꺼렸다는데, 사회생활을 하면서 타인이 앉았던 의자에 앉지 않고 지낼 수 있을까요? 여러 정황을 살펴보면 뉴턴도 결코 평범한 사람은 아니었다는 것을 알 수 있습니다.

인류에게 세기적인 발견과 지식을 전한 천재 위인들의 인간적 단점을 지적하는 것은 그리 유쾌하지 않은 일입니다. 다만 그들에게 엄청난 지식과 영특함이 있었지만 한 개인으로 보인 '공감 부족'으로 시작된 문제점은 '행복'이라는 측면에서 매우 안타까운 부분이었음을 정리해 본 것입니다. 이 사례만으로 위대한 과학자들이 모두 인성

내 머릿속 미술관

이 나쁘다거나 EQ가 낮았다고 말하려는 것은 아닙니다. 이들도 어쩔 수 없는 주어진 삶의 환경으로 인하여 공감 능력이 후천적으로 결핍되었을 수 있습니다. 다만 이런 사례를 살펴보면서 이 글을 읽는 부모님들께 자녀의 EQ 증진에 조금 더 신경을 써 달라는 부탁을 하고 싶습니다. 아무리 똑똑해도 EQ를 키우지 않으면 사회생활에 문제가 많다는 점을 강조한 것입니다.

우리는 궁극적으로 행복을 추구합니다. '행복'의 필요조건으로 명석함, 높은 성적, 좋은 학교, 경제적 능력, 명성 등을 꼽습니다. 학교에서 두각을 보이고, 최고의 학교를 졸업한 사람은 대개 좋은 직장을 얻습니다. 혹은 막대한 부를 쌓을 수도 있습니다. 동화책에는 그런 사람의 삶이 "Happily ever after life"라고 쓰일 수 있겠지만, 현실은 그렇지 않습니다. 20, 30대의 성공 뒤에도 삶은 여전히 계속됩니다. 좋은 직장에 들어가 그 속에서 행복하려면, 창업에 성공하여 백만장자가 되어서도 행복하려면 뭔가 더 필요하기 때문입니다. 그저 동화처럼 "Happily ever after life" 라고 쓰기에는 무리가 있으니까요.

이름이 높아져서 명성을 얻고, 재산이 많아진다고 해도 개인의 삶에는 타인과의 접점이 매일, 매 순간 일어납니다. 그래서 개인의 삶에서 일차적인 성공을 이룬 뒤에 EQ는 더 중요해집니다. 남을 돕는 일이 이기적인 일이라고 할 만큼 행복감을 주는 일인데, EQ가 낮으면 남을 돕지 못합니다. 돕는 행동과 그 속에서 얻어지는 보상회로의 작동이 없어지면 행복감은 자연스럽게 낮아집니다. 물질로 얻는 행복은 한계가 있거든요.

앞에서도 감성적 공감보다 이성적 공감이 더 중요할 수 있음을 이

야기했습니다. 또한 IQ와 EQ가 상호 의존적이라고 했는데, 이는 뇌과학 측면에서 봐도 이해가 되는 부분입니다. 앞에서 언급한 것처럼 뇌가 기억하는 데 사용하는 회로(서킷circuit)가 감정을 담당하는 회로와 중첩되어 있기 때문이지요. 파페즈 회로Papez circuit(1937)라고 불리는 감정회로는 사람이 느끼는 감성과도 연계가 있고, 장기기억으로 정보를 저장하는 과정에도 깊이 관여하는 것으로 정리되었습니다. 여전히 감정은 기억에 많은 관여를 하고 있습니다. 이에 관련된 구조물이 해마 - 유두체 - 시상 - 대상회 - 해마방회 - 해마 등입니다. 인지를 연구하는 학자들에게는 매우 중요한 구조물이지요. 어느 구조물이든지 손상되면 기억에 문제가 발생합니다. 이 회로에 정보가 반복적으로 작동하면 단기기억에 있던 정보가 장기기억으로 분류되는 것이지요.

근육을 자주 사용하고 부하를 늘리면서 근력운동을 하면 근육이 커집니다. 뇌도 근육과 마찬가지라고 보는 견해가 있습니다. 자주 사용하면 커진다는 연구 결과가 있었거든요. 런던 택시기사들의 해마 후방부가 다른 교통기사나 일반인의 해마 후방부보다 크다는 사실을 런던칼리지대학교 교수들이 *PNAS**라는 유명 저널에 발표했습니다. 해마 후방부의 크기는 택시를 더 오래 운전한 기사일수록 더 크다는 결론도 냈습니다. 즉 뇌가 탐색 경험navigation이 많으면 해마가 더 커진다는 것이지요. 이 연구는 2006년에도 한 번 더 이뤄졌는데 역시 같은 결과가 나왔습니다. 두 번째 연구는 *Brain*이라는 저널에

* *PNAS*는 *Science*나 *Nature*보다는 명성이 조금 낮지만 최상급 논문지입니다.

발표되었지요. 이 연구는 다른 뇌과학자들이 후속연구를 하게 하는 계기가 되었습니다.

이후 많은 뇌신경학자가 피시험자 수를 늘려 연구한 결과, 해마의 크기는 런던의 운전기사들처럼 어떤 국한된 작업영역에서 기억이나 내비게이션 임무를 많이 하면 커질 뿐, 이것을 다른 영역에 종사하는 사람들에게 일반화하는 것은 문제가 있는 것으로 나왔습니다. 결국 2000년에 처음 연구 결과를 발표한 연구자가 20년 후에 더 많은 데이터를 바탕으로 자신이 세웠던 가설은 꼭 그렇지만은 않다고 인정하면서 일단락되었습니다. 뇌인지에서 '반드시 그렇다'고 결론을 내리려면 시간과 비용과 노력을 많이 들여야 한다는 것을 알려 주는 좋은 사례입니다. 학자들 간에는 뇌가 더 커지는지 여부를 두고 논란의 여지가 남았지만, 근력운동처럼 뇌도 자꾸 써야 잘 작동한다는 견해에는 별다른 이견이 없으실 것입니다. 우리 뇌의 구조 중에서 특히 변연계를 구성하는 편도체는 인간 감정을 관장하는 감정 조절기라고도 합니다. 감정과 학습, 기억을 주로 관장하는 편도체와 단기기억의 중추인 해마가 서로 인접해 있는 것도 감정과 기억이 '상호작용'을 하고 있음을 알려 줍니다.

14~19세기 화가 262명의 수명을 조사한 결과를 보니 평균 64세 정도로 생각보다는 길었습니다. 조각가는 평균

편도체
(amygdala)

해마
(hippocampus)

그림 2-16 서로 인접해 있는 편도체와 해마는 감정과 기억에 있어서 긴밀하게 상호작용을 한다.

67세로 화가보다 조금 더 수명이 깁니다. 조각가의 강도 높은 육체 노동 때문에 면역력이 더 향상되었을 것이라고 해석하기도 합니다.[6] 통계적으로 미술가(화가나 조각가)의 평균 수명이 일반인보다 5년은 더 긴 것으로 나타났습니다.[7] 흔히 색을 즐기면 건강해진다고 농담처럼 이야기하는 것이 통계적으로 맞는 말입니다. 색을 적절하게 즐기시기를 바랍니다.

어떤 분은 예술가들이 작업을 하면서 멍 때리기 하는 시간이 다른 직업보다 많기 때문에 더 오래 산다고 하기도 합니다. 일종의 동적 명상을 하는 것이지요. 작업하는 과정에 매번 뇌를 쓰는 것이 아니거든요. 뇌가 너무 바쁘면 수명을 관장하는 DNA 텔로미어 부분에 영향을 받는답니다. 명상을 자주 하면 텔로미어가 싱싱하게 보전된다고 합니다. 명상을 하는 것이 어렵다면 하루에 한두 번이라도 10분 이상 멍 때리기를 하기 바랍니다. 건강하게 오래 살려면 꼭 필요한 중요한 습관입니다. 그림을 보면서 멍 때리기 하는 것도 건강에 좋을 듯합니다. 그림을 그리면서 멍 때리기도 물론 좋고요.

2장에서 많은 이야기를 했습니다. 삶을 풍요롭게 영위하려면 비극과 희극을 돌아가며 보아야 한다는 것, 공감 능력과 수명 이야기, 그리고 더 잘 살려면 공감 능력이 필요하다는 점까지.

기억의 메커니즘은 학습이고, 학습의 최종 목표는 새로운 '창조'입니다. 단순히 외우는 과정으로 마무리되는 프로세스가 아닙니다. 뇌에 저장한 기억과 그 기억을 바탕으로 새로운 것에 응용하고 발전시켜야 비로소 열심히 기억한 정보가 제 역할을 하게 됩니다. 또한

그림 2-17 바스키아 그림에 대한 필자의 모사. 바스키아의 그림 한 폭 중에서 일부를 흉내 내어 보았습니다. 흥미롭게도 수많은 바스키아 그림 중에서 아주 일부만 흉내 내어 보았는데 이제는 그의 그림 스타일을 제법 알아볼 수 있습니다. 따라 해 보는 것이 참으로 중요합니다. 사람에 대한 묘사, 선에 대한 감각, 색의 배치, 엉뚱하게 사용한 선과 타원들. 따라 해 보기 전에는 전혀 알 수 없었던 것들이 성큼 다가왔습니다. 그리고 그림 속에는 아이들이 좋아할 만한 요소가 많이 들어 있었습니다. 아이들하고 한번 따라 해 보면 제가 무슨 말을 하는지 금방 알게 됩니다. 특히 색깔의 배치와 다양성은 대단합니다. 아이들이 있는 집에서는 꼭 해 보면 좋겠습니다. 바스키아 그림 중 해골 그림은 앤디 워홀을 뛰어 넘어서 1억 1천만 달러를 기록했습니다. 그 창의성을 꼭 따라 해 보기 바랍니다.

장기기억을 담당하는 영역과 감성을 담당하는 영역이 상당히 중첩되어 있음도 알게 되었습니다. 감성적인 뇌는 그래서 더 바쁩니다. 기억하는 데도, 감성에도 사용되기 때문이지요. 뇌는 바빠야 능력이

향상됩니다. 그런데 한 가지 용도로만 사용하는 것은 올바른 뇌 사용법이 아닙니다. 파페즈 회로 같은 비슷한 채널을 자주 사용하되 다양한 감성까지 겸하는 사람의 기억력이 풍부해질 수 있는 것은 이미 증명된 사실입니다. 대뇌의 연합 기능, 신경세포 간의 연계성(커넥톰)이 뇌의 발달, 사용 능력과 모두 관련되어 있기 때문입니다.

바스키아 화가의 그림은 아이들 만화 같기도 하고, 어두운 뒷골목에 그려진 그래피티 같기도 합니다. 하지만 저는 바스키아 그림을 아이들에게 권하고 싶습니다. 다양하고 복잡한 그림을 바라보고, 따라가고, 이해하도록 유도하면 아이들의 뇌는 저절로 좋아질 수밖에 없을 것 같아서입니다. 아이들이 그린 어설픈 그림을 콜라주처럼 큰 액자에 잘 모아 놓고 전시하는 것도 아이들의 뇌 성장에 도움이 될 것입니다. 과거의 행동과 생각, 기억을 자주 떠올리게 하는 트리거 trigger가 될 수 있으니까요. 물론 정서에도 많은 도움이 될 것이고요. '우리 엄마, 아빠는 나의 어설픈 예술성도 좋아하시는구나' 하고 말입니다. 물론 사실이고요. 자녀들이 그린 것이라면 뭔들 사랑스럽지 않겠습니까?

뇌, 그림을 비틀어 기억하다

뇌는 분리하고 따로 저장한다.

뇌는 편집장이다.

보상해 주면 기억력이 좋아진다.

피카소 그림 같은 우리 뇌의 기억법

6년 넘게 매일같이 명화 이야기를 3천여 분께 보내드리고 있습니다. 독자 중에서 몇몇 분은 현대 미술에 대하여 이런 질문을 하기도 합니다.

아니 도대체 피카소 그림은 왜 그렇게 비싼가요?

피카소뿐만 아니라 우리가 알 만한 화가(마네, 모네, 고흐, 고갱, 클림트, 샤갈, 마티스 등)의 그림은 모두 비쌉니다. 보통 수억 원에서 수백억 원을 호가합니다. 물론 그중에서 몇몇 작가의 어떤 그림은 더욱더 어마어마하게 비싸지요. 왜 그럴까요?

야구 좋아하세요? 좋아하는 분들은 20-20 클럽이나 30-30 클럽이란 용어를 아마 잘 아실 겁니다. 타자들이 한 시즌에 홈런, 도루를 20

개 이상씩, 혹은 30개 이상씩 하면 기록으로 남지요. 화가들도 그림 한 점에 1천억 원이 넘으면 미국 달러화 기준으로 100밀리언 달러 클럽에 가입되었다고 말합니다. 100밀리언 달러면 우리 돈으로 1천억 원이 훨씬 넘습니다. 말이 그렇지 그림 한 점이 도대체 얼마나 가치가 있길래 1천억 원이라는 거금을 주고 살까요? 그런 작품을 사는 사람은 도대체 어떤 마음으로 구매를 하는 걸까요?

이유는 간단합니다. 미래에 대한 투자입니다. 물론 그 그림을 정말 좋아하는 억만장자라면 그림을 모셔 두고 오래 감상하려고 샀겠지만, 실제 그런 사람은 별로 없습니다. 미술계를 잘 몰라도, 예술이 전공이 아니더라도 널리 알려진 사실입니다. 고가의 명화는 시간이 지나면 몸값이 올라가지 좀처럼 떨어지지는 않거든요.

왜 이렇게 비싸냐고요? 희소성, 상징성, 대표성, 예술적 가치 등등이 얽혀 있습니다. 특히 어떤 시대를 대표하는 사람, 아주 독특한 기법을 사용했는데 그중에서 가장 대표라고 할 만한 그림, 가끔은 그런 그림 가운데 독특한 스토리가 있으면 몸값은 더 올라갑니다. 도난당한 경우가 대표적인 사례이지요. 오랫동안 벽장 속에 혹은 가벽 뒤에 숨겨져 있다가 나왔다거나, 그 예술가의 생애 마지막 작품이라는 등의 특별한 사연이 있어야 합니다. 심지어 판화의 경우 그 희소성을 위해 판화마다 숫자를 매깁니다. 예를 들어 100장을 찍는다면 1번과 100번이 나머지 번호의 판화보다 가격이 더 높다고 하지요. 순서에 어떤 의미를 부여하는 것입니다.

지금 감상해 볼 그림의 화가인 파블로 피카소(1881~1973)의 그림도 '100밀리언 달러 클럽'에 가입되어 있습니다. 비싼 클럽에 가입된 그

림 중 첫 번째는 〈알제의 여인들Les Femmes d'Alger, 1955〉입니다. 낙찰가가 2015년 1,968억 원으로 미술 경매사상 최고가를 경신했습니다. 경매 수수료가 12%였다니 경매를 담당했던 크리스티도 최소 200억 원이 넘는 수익을 거뒀겠군요.

〈알제의 여인들〉은 강한 색감으로 유명합니다. 게다가 피카소의 입체파적 표현의 정점을 이룬 작품이기도 하고, 당시 라이벌이자 존경했던 마티스의 죽음에 상실감을 표현한 것이기도 하면서, 들라크루아의 기존 작품에 대한 피카소만의 재해석 및 오마주 등이 들어간 대단히 사연이 많은 작품입니다. 그러다 보니 작품 가격도 대단히 비싸답니다. 〈그림 3-1〉은 〈그림 3-2〉의 들라크루아 작품을 피카소가 재해석한 것입니다. 피카소의 명언 중에서 "기존의 작품을 훔친다"는 말은, 타인의 표현을 자기 것으로 완전히 재해석해서 새로운 창작으로 만들어 낸다는 뜻으로 해석해야 할 것입니다. 그는 늘 철저히 자기만의 방식으로 만들어 내곤 했으니까요.

그림 3-1 〈알제의 여인들, 1955〉(피카소, 개인소장).

내 머릿속 미술관

그림 3-2 〈알제의 여인들, 1834〉(들라크루아, 루브르 박물관). 피카소가 재해석해서 그린 〈그림 3-1〉의 원작입니다.

유능한 예술가는 모방하고, 위대한 예술가는 훔친다.

Good artists copy, great artist steal. ― 피카소

그런데 사람의 기억에 대한 그림으로 왜 피카소를 골랐냐고 묻는 분이 있을 듯합니다. 왜냐면요, 예전에는 화가들이 여러 사건을 그리고 싶으면 한 화면을 분할해서 위아래에 나누어 그렸습니다.

예를 들면 위는 천국, 아래는 지상을 표현했습니다. 미켈란젤로가

그림 3-3 〈최후의 심판, 1536~1541〉(미켈란젤로, 시스티나 성당). 예수님을 중심으로 아래는 심판받는 사람들, 위는 천국에 가는 사람들로 나뉩니다.

그린 〈최후의 심판〉을 보면 예수님을 중심으로 층이 나누어지지요. 위는 하느님의 세상이고 아래는 심판받는 사람들, 그 아래는 지옥으로 가는 길이 보입니다. 다층 구조이지요.

내 머릿속 미술관

사정이 허락되면, 여러 면에 다양한 이야기를 시간 연대순으로, 사건별로 그리기도 했습니다. 혹은 클림트처럼 자신이 그리고 싶은 그림을 여러 장면에 각각 나눠 그리기도 했지요.

이렇게 면을 나누거나 한 장이지만 위아래 혹은 좌우를 나누어 그리는 방법에서 피카소가 시점의 다양화를 가져온 것입니다. 모델의 옆얼굴과 정면을 동시에 그리겠다는 것이 피카소 입체파의 핵심이지요. 사물을 구성하는 요소를 특성별로 떼어 내서 각각 그려 보는 것입니다. 그것이 하나의 몸체로 구성되어 있는 것만 그리지 않고 제각각 보이도록 말입니다. 사물에는 그 사물의 정체를 구성하는 본성 nature이 있고 그 정체성을 이루는 다양한 특성features이 있지요. 사람의 '얼굴'이 가지는 본성이 있는데 다양한 감정(속성)을 나타내는 '디스플레이어'라면 측면에는 슬픔이라는 감성을, 정면에는 기쁨이라는 감성을 표현할 수 있습니다. 지금 같은 디지털 시대에는 여러 특

그림 3-4 누구 그림일까요? 베토벤을 추모하여 그린 그림입니다. 여러 면에 다양한 이야기를 그려 놓았습니다. 답을 알려드리면 금방 기억에서 사라지니 직접 찾아보실래요?

성을 가져다가 붙이는 일이 쉬운 일이 되었지만, 피카소의 엉뚱함과 기발함에서 출발하여 만들어 낸 입체파 그림 스타일은 무척이나 창의적인 시도였습니다. 그의 새로운 시도에 대한 경의로 〈알제의 여인들〉이 역사상 최고의 몸값을 받는 것입니다. 입체파가 피카소만 있는 것은 아니지만, 그가 아이콘이 된 것이지요. 말씀드렸듯이 어떤 시대의 아이콘은 비싸집니다. 투자가의 타깃이 되기 때문이지요.

그런 의미에서 우리 뇌의 구조는 피카소의 다면성과 매우 닮아 있습니다. 뇌의 기억도 여러 곳에 저장되고 있으니까요. 예를 들면 사과에 대한 정보는 맛, 향, 색, 모양, 식감, 누구와 먹었는지에 연계된 기억 등이 제각기 다른 영역에 저장됩니다. 그래서 시간이 지나면 가끔 한 사건에서 생긴 경험이 다른 사건의 경험과 혼재되어 누구와 있었던 사건인지, 언제 일어났는지 등이 바뀌기도 합니다.

이렇게 경험은 요소별로 분할되어 뇌 속 각각의 장소에 각각의 성분으로 쪼개져서 '기억'으로 인코딩됩니다. 새로운 경험(기억)이 뇌에서 처음 도착하는 관문은 '해마hippocampus'입니다. 앞에서도 여러 차례 나온 용어이니 이제 제법 친숙해졌지요? 그런데 해마가 이런 중요한 일을 하는지 어떻게 밝혀졌을까요? 해마의 기능에 대한 비밀은 에이치엠HM* 덕분에 풀리게 됩니다. 이 약자는 뇌 분야에서 아주 널리 시용됩니다. HM은 뇌전증 환자였습니다. 뇌전증을 치료받다가 내측두엽에 자리한 해마가 어떤 역할을 하는지 뇌과학자들에게 매우 중요한 비밀을 알게 해 주었습니다.

* Henry Molaison(1926~2008)이라는 사람의 이름 약자입니다.

내 머릿속 미술관

HM은 당시 전통적으로 시행된 간질 치료법인 내측두엽 제거술을 받았습니다. 수술 후 평생 발작을 일으키던 뇌전증은 호전되었지만, 수술 이후에는 단기기억이 저장되지 않는 후유증을 겪게 됩니다. 수술 전 가족과의 일상은 기억했지만 이후 벌어지는 일은 매일 처음 경험하는 것처럼 살게 되었지요. 예를 들면 어제 본 만화책을 처음 본 것처럼 재미있게 읽거나, 어머니의 부고 소식은 매일 처음 접하는 것처럼 슬퍼했습니다. 그가 가진 기억의 유효시간은 30초에 불과했습니다. 이런 기억 저장의 문제를 보이면서 HM은 뇌 분야에서 유명한 실험 모델이 됩니다. 기억이 단기와 장기로 나뉜다는 개념도 이때 생겼습니다. 평생 동안 27세에 머물러 있었던 그를 연구한 덕분에 인간 뇌의 신비가 많이 풀렸습니다. 그는 새로 알게 된 사실을 잊지 않기 위해 주머니에 메모를 넣어 놓고 살았다고 합니다. 영화 〈메멘토〉와 같이 말입니다. 그의 뇌는 지금도 보관되어 있습니다.

신기하게도 HM은 작업기억과 절차기억은 가능했고 명시적 기억 (서술기억: 사건, 사실, 의미)은 기억하지 못했습니다. 다소 어려운 내용 같지만 상식으로 알고 있으면 두고두고 도움이 되는 내용이니 기억의 종류에 대해 좀 더 설명하겠습니다.

작업기억working memory은 현재 '뭔가 작업이 진행 중'인 것으로 보면 됩니다. 예를 들면, 지금 이 순간 우리 몸의 감각기관으로 들어오는 정보를 기억하는 것입니다. 그래서 학자들은 '기억'이라는 용어보다는 단기 '정보 저장'이라고 표현하는 것이 더 적절하다고 주장하기도 합니다. 이 기억은 정말 오래가지 않습니다. 겨우 몇 초 정도 머릿속에 머뭅니다.

그림 3-5 작업기억 모델.[1] 단기기억은 작업기억으로 명명해야 한다고 주장하는 학자도 있습니다. 중앙 관리자는 중앙 집행기라고도 하는데 컴퓨터 CPU 같은 역할을 하지요. 음운고리는 단시간에 제한된 수의 소리를 저장하는 능력을 말합니다. 예를 들면 전화번호를 듣는 즉시 되새기면서 되뇌는 경우를 말합니다. 시·공간 메모장은 전날(혹은 몇 시간 전) 주차해 놓은 차량의 위치, 산책하는 경로 등 정보를 시각적으로 떠올리는 능력을 말합니다. 완충기는 말 그대로 정보를 모으고 통합하는 사무실이라고 볼 수 있습니다. 완충기에서는 해석, 문제해결, 계획 등의 기능을 담당합니다.

과학자들이 작업기억 실험을 할 때는, 피시험자에게 단어를 5개 정도 주고 잠시 외우게 합니다. 곧이어서 조금 복잡한 수식 연산을 시킵니다. 집중하지 않으면 안 되는 나누기, 곱하기, 덧셈을 시키는 겁니다. 그리고 나서 열심히 외운 단어를 기억해 낼 수 있는지 점검합니다. 예를 들면 염소, 기린, 돌하르방, 중절모, 레드향 등의 단어를 제시한 다음에 '$25 \times 30 = ?$' 등의 암산을 시킵니다. 그런 다음 처음 외운 것을 말해 보라고 하면 기억하지 못하는 부분이 생깁니다. 단 한 번이 아니라 일련의 문제를 계속 내는 것이지요. 단기기억의 휘발성 때문에 기억을 오래 저장하는 것이 어려워집니다. 작업기억의 능력을 판정하려면 앞에 제시하는 단어의 개수를 늘리면 됩니다. 평범한

사람들의 중앙 관리자가 관리할 수 있는 용량이 크지 않기 때문에 쉽게 많은 단어를 기억하지 못하게 됩니다. 숫자를 여러 개 주고 기억하게 하거나, 거꾸로 외우게 해 보거나, 외운 숫자의 몇 번째 앞이나 뒤 숫자를 말해 보라고 하기도 합니다. 여러 문제를 종합하면 각자가 가진 중앙 관리자의 용량과 능력을 알 수 있습니다.

다음의 실험용 비디오도 그런 작업기억을 실험하는 콘텐츠입니다. 유튜브에 많이 올라와 있으니, 〈그림 3-6〉을 참고하여 찾아서 해 보기 바랍니다. 키워드는 '보이지 않는 고릴라'입니다.

재미있는 작업기억 실험

'보이지 않는 고릴라'는 하버드대학교 심리학과 교수인 사이먼과 차브리스가 만든 동영상입니다. 검은 상의(3명)와 흰색 상의(3명)를 입은 사람들이 농구공을 패스하는 동영상이 있습니다. 사람들에게 흰색 상의를 입은 사람들이 패스하는 횟수를 세어 보라고 문제를 냅니다. 이때 패스하는 중간에 검은색 고릴라 탈을 쓴 사람이 사람들 사이를 지나갑니다. 저는 이때 중요한 멘트로 "집중력이 뛰어난 사람들이 패스 횟수를 잘 맞힌다"라고 말해 줍니다. 보통 사람들은 이렇게 나뉩니다.

① 고릴라를 본 사람
② 고릴라를 못 본 사람
③ 패스 횟수를 맞히고, 고릴라를 본 사람
④ 패스 횟수를 맞히지 못하고, 고릴라는 본 사람
⑤ 패스 횟수를 맞히지 못하고, 고릴라도 못 본 사람

그림 3-6 보이지 않는 고릴라 실험. 버전이 두 가지 있습니다. 첫 번째 버전(좌)은 엘리베이터 문 앞에서 찍은 버전으로 조금 엉성하게 고릴라만 등장하는 버전이고, 두 번째 버전(우)은 커튼이 있는 강당에서 찍은 것으로 고릴라뿐만 아니라 두 가지 변화를 더 주었습니다. 필자는 보통 첫 번째 버전을 보여 주고 고릴라를 인지하게 만든 뒤에 두 번째 버전까지 학생들을 대상으로 실험하곤 하는데, 두 번째 비디오에서 처음과 달라지는 변화를 모두 맞히는 경우는 50명 중 1명이 있을까 말까 합니다.

여러분은 어떤 그룹에 속할 것 같나요? 유튜브에서 찾아보고 한 번 해 보기 바랍니다.

위 실험에서 고릴라를 보는 사람이 작업기억 능력이 좋은 사람이라고 판정하는 것과 정반대로, 작업기억 능력이 좋지 않다고 보는 상반된 의견도 있습니다. 한 논문에서는 작업기억 능력(용량)이 좋은 그룹이 고릴라를 더 많이 관찰한다(30~40%)고 하였고, 작업기억 능력이 낮은 그룹은 고릴라를 잘 못 본다는 결과를 보고하고 있습니다. 그런데 제가 실험한 바에 따르면 집중력이 높은 그룹(과학고, 영재고 등)에서 첫 번째 비디오에서 고릴라를 못 볼 확률이 높습니다(50~60%). 주어진 임무를 열심히 할수록 고릴라가 보이지 않습니다. 첫 번째 비디오에서 고릴라의 존재를 알려 준 뒤 두 번째 비디오를 보여 주면 두 가지 추가적인 변화를 알아채는 확률이 높아집니다. 물론 패스의 횟수도 맞히고 변화되는 환경까지 알아채는 정답률은 사

람마다 달라집니다. 어떤 학생은 패스 횟수는 맞히지 못하고 주변 변화만 찾아내는 경우도 있습니다.

이렇게 작업을 하면서 주변을 보지 못하는 것을 부주의맹inattention blindness이라고 합니다. 집중력이 높아지면 부주의맹도 높아집니다. 거꾸로 이야기하면 주변에 신경을 쓰면 집중력이 떨어지기 때문에 집중해서 공부하기를 원한다면 공부(작업) 중에 집중을 방해하는 주변의 노래나 스마트폰, TV 등은 삼가야 합니다. 집중력을 떨어뜨릴 수 있기 때문입니다. 단, 집중에 도움을 주는 백색소음 정도로 가사가 없는 음악이나 음이 높지 않고 음압 강도가 단조롭고 낮은 음악은 집중력에 도움이 되기도 합니다.

절차기억procedural memory은 반복된 학습을 통해서 얻는 기억을 말합니다. 자전거 타기, 수영, 걷기, 옷 입기, 신발 끈 묶기, 넥타이 매기, 공 던지기, 악기 연주 등이 대표적입니다. 아기들이 몸을 뒤집거나 물건을 잡고 일어서는 행위, 말하기, 도구를 써서 음식을 먹는 동작도 여기에 속합니다. 연습과 반복이 필요한 작업이지요. 절차기억은 암묵적 기억implicit memory의 하나입니다.

암묵적 기억에는 절차기억과 더불어 추가로 정서기억emotional memory이 하나 더 있습니다. 암묵이라고 부르는 이유는 과거의 경험을 '무의

그림 3-7 자전거 타기와 신발 끈 묶기는 절차기억으로 이루어져 있습니다.

그림 3-8 뇌는 무의식적으로 사랑을 기억합니다. 치매에 걸려도 말입니다.

식적'인 상태에서 암묵적으로 이용하기 때문입니다. 가족 간의 친밀감, 친구와의 우정, 연인과의 사랑이 정서기억입니다. 정서기억은 감성적인 기억으로 어떤 기억보다 깊고 오래 남습니다. 정서기억을 담당하는 기저핵이나 편도체 덕분에 치매에 걸리거나 무산소 뇌 손상 등을 입어 기억상실이 와도 정서기억은 마지막까지 살아남아서 가족을 기억합니다. 치매에 걸린 노인이 자식의 얼굴은 알아보는 것이 바로 정서기억 때문에 그렇습니다. 뇌의 기억 장치로 정서기억이 가장 오래 버티는 것도 생존 전략일 듯합니다. 뇌를 다쳐도 가족은 알아보는 것이 생존에 가장 중요할 테니 말입니다.

명시적 기억explicit memory은 의식적으로 알고 있는 '사실'과 '경험'에 대한 기억입니다. 해마, 신피질, 편도체가 주로 관련됩니다. 정보 처리 방식이 개념 주도적이고 그 내용은 의미적이어서 우리가 학교에서 배우는 수많은 수식, 화학 기호와 의미, 국어적 표현 등이 모두 명시적 기억입니다. 그래서 명시적 기억력이 뛰어난 사람 중에서 엉덩이가 무거운 사람이 공부를 잘하게 됩니다. 기억력이 아무리 좋아도 엉덩이가 가벼우면 소용없습니다. 절차기억이나 작업기억력이

좋은 사람은 뭔가 만들고 고
치고, 시를 쓰거나 이야기를
문학화하는 데 유리합니다.

피카소의 앞얼굴과 옆얼굴
을 동시에 보여 주는 것 외에
도 어떤 사람의 인간적 품성
을 상상해서 두 가지 동물의
다양한 모습(슬픔과 기쁨, 혹은
분노)을 동시에 보여 주는 것
은 다시 새로운 영역이 될 수

그림 3-9 〈화관을 한 테레사 Marie Theres
with a garland, 1937〉(피카소, 개인소장).

도 있겠습니다. 피카소는 같은 사람의 모습을 앞과 옆으로 보여 주었
으니까요. 어떤 그림에 여러 기억을 동시에 그려 놓는 것도 좋겠습니
다. 밤과 낮, 젊었을 때와 늙었을 때, 남자와 여자, 기쁨과 분노까지
말입니다. 피카소가 말하는 것처럼 복사하여 따라 하지 않고 새롭게
창조하는 것에 해당되게 하려면 다양한 시도가 필요해 보입니다.

기억을 담당하는 영역도 모두 다릅니다. 예를 들면 공포에 대한 기
억은 편도체*에 주로 저장되고, 해마와 가까운 곳에도 부가적으로
저장합니다. 필요에 따라서 뇌 전체 부위에 조금씩 저장되기도 합니

* 편도체(扁桃體, Amygdala)는 아몬드를 말합니다. 우리말 편도는 납작한 복숭아, 납
 작감, 감편도에서 온 말입니다. 감편도라는 말도 생소하지요? 손원평 작가의 소설
 《아몬드》에는 이런 의미도 포함되어 있습니다. 공포와 분노를 담당하는 뇌 기관인 편
 도체는 아몬드를 닮아 있습니다. 라틴어로 Amygdala는 영어로 아몬드입니다. 소설
 에서 주인공은 편도체가 작아 공포를 못 느낍니다. 소설 《아몬드》는 100만 부가 넘게
 팔린 베스트셀러입니다.

기억 모델

| | | | | 장기기억
long-term memory | | 단기기억
감각/작업기억
short-term memory |

선언적 기억
explicit memory
(명확한 기억)　의식적, 자발적,
말로 설명 가능
declarative

비선언적 기억
implicit memory
(암묵적 기억)　비의식적, 말로
설명 가능하나
추상적
nondeclarative

| 사건
(일화기억)
episodic
memory | 사실
(의미기억)
Semantic
memory | 절차기억
procedural | 인식표현
체계 | 고전적
조건화
conditioning | 비연합적
학습 |

| 개인 경험
(특정 시·공간) | 지식
(대상, 언어,
개념) | 기술
(운동, 인지) | 인지적
점화 | 조건화된
반응 | 습관적
감각 |

그림 3-10 기억의 종류.[2] 선언적 기억은 개인적 경험이나 학교에서 배운 지식입니다. 비선언적 기억은 자전거 타기, 수영과 같이 한번 배워 놓으면 평생 몸이 기억하는 것 등이고요. 의사를 생각하면 간호사가 저절로 떠오르는 것이 인지 점화이고, 파블로프의 개가 침을 흘리는 기억은 조건화된 반응입니다. 비연합적 학습은 어떤 자극에 대하여 감각이 둔해지거나 민감하게 학습되는 현상을 말합니다. 기찻길에 오래 살면 기차 소리에 둔감해지고, 전기 자극에 심하게 놀란 쥐는 자극이 약해져도 심한 반응을 보이는 것도 일종의 기억입니다.

다. 공포 기억의 중추는 편도체에 두되 해마에 부가적으로 나누어 저장하는 것도 중요한 기능입니다. 나누어 놓지 않으면 중추에 이상이 생겼을 때 그 기능이 완전히 소실되기 때문입니다. 우리의 기억은 사건, 사실, 절차, 표현, 조건, 습관 등 여러 가지로 분류되고, 각기 분류된 기억은 저장되는 영역도 다르게 할당되는 것이지요. "계란을 한 바구니에 담지 말라"는 투자 격언과도 같은 것입니다. 한 종목이 망하면 전체를 다 잃지만, 분산해서 투자하면 한꺼번에 잃을 위험을

줄일 수 있기 때문입니다. 이처럼 기억을 분산해 놓는 우리 뇌는 참으로 경제적인 뇌입니다.

뇌가 하는 또 다른 흥미로운 습관은 새로운 정보가 들어오면 기존의 정보를 바탕으로 맞이하고 비교해 보는 것입니다. 이것을 템플레이팅 한다고 하는데, 우리말로는 '맞춰 보기'쯤 됩니다. 마치 군대에 신입이 들어오면 나이, 이름, 고향, 학교 등을 물어보고 선임들이 그에 대한 대답을 듣고서 신입과 자신의 공통점을 찾는 것과도 같은 작업을 뇌 스스로 하는 것입니다. 새로운 뇌에 들어오는 정보를 내가 이미 알고 있는 정보와 비교해 보는 일이지요.

예를 들면 퀴즈로 내는 '산토끼'의 반대말은 끼토산부터 집토끼, 죽은 토끼, 바다 토끼, 판토끼, 알칼리 토끼 등 다양하지요. '산'이라는 관련 단어를 얼마나 많이 알고 있느냐에 따라서 그 반대되는 답이 나올 수 있는 것입니다. 배경지식 혹은 기존 정보가 얼마나 많으냐에 따라 답이 다양하게 나올 수 있는 것이지요.

그래서 공부 잘하는 학생들의 공통점은 '다독'이 습관이고, 책 읽기가 습관화되거나 '경험'이 많다는 점입니다. 이들의 공통점은 머릿속에 미리 자리 잡은 정보가 많아서 새로운 정보가 들어오면 머릿속에서는 다양한 기존의 정보가 와서 시냅스를 하는 것이고, 이런 다양한 시냅스는 새로운 정보를 쉽게 잊지 않게 하는 좋은 연결이 됩니다.

아동의 학습 능력에 대한 흥미로운 연구 결과가 하나 있습니다. 부모의 재력, 학력, IQ 등이 자녀의 학습 능력에 얼마나 영향을 미치는지 알아봤는데, 부모의 학력은 직접적이지는 않지만 간접적인 영향력이 있다고 밝혀졌지요. 427명의 아동이 초등학교 3학년 때(10세)의

부모의 학력을 조사하여 아동이 48세가 되었을 때 어떻게 살고 있는지 살펴본 매우 긴 시간 동안 조사한 결과를 정리한 연구입니다.[3] 부모의 재력은 여러 연구에서 아동의 학습 능력에 영향을 미친다고 알려져 있습니다. 그런데 부모의 IQ는 아동의 학습 능력에 별 영향력이 없습니다. 부모 IQ가 좋다고 반드시 부모의 직업이 좋거나 재력이 좋지는 않기 때문입니다.

그런데 이런 일반적인 연구 결과에 더불어 매우 흥미로운 결과가 하나 더 있습니다. 아동 부모의 직업이나 재력, 학력, IQ와 무관하게 **부모와 아동 간의 대화 시간이 늘어날수록 아동의 학습 능력이 향상된다는 사실**입니다. 흥미롭지 않나요? 가난해도, 부모의 직업이나 학력이 사회적으로 낮더라도 아동과 대화가 늘어나면 아동의 학습 능력이 향상된다는 비법은 꼭 잊지 말고 기억해 두기 바랍니다. 이런 대화의 비밀은 바로 아동의 배경지식 증진과 연결됩니다. 아동이 사용하는 단어는 지식과 기억된 정보의 부족으로 매우 제한적일 수밖에 없지만, 부모와의 대화를 통해 새로운 개념과 지식을 접할 수 있는 것입니다.

실제로 미국과 같이 이민자가 많은 사회에서는 이민 1.5세대와 2세대가 구사하는 어휘 능력을 다룬 연구가 많습니다. 부모의 언어 능력이 원어민보다 부족하니 자녀의 어휘 능력이 동급생에 비해 떨어지는 경우가 많답니다. 이민자의 자녀에게는 어쩔 수 없이 주어지는 환경 조건이고, 조금은 불리한 점이 되겠네요. 그럼에도 불구하고 성공하는 많은 한국인 이민자에게는 뭔가 특별한 점이 있을 듯합니다. 예를 들면 한국인 부모의 뿌리 깊은 교육열 같은 것 말입니다.

참고로, 피카소의 〈알제의 여인들〉이 최고가를 경신했는데, 바로 직전에 최고가를 기록한 그림은 철학자 베이컨(1561~1626)의 후손이고 이름도 똑같이 '프랜시스 베이컨'인 화가의 〈프로이트의 세 가지 연구〉(〈그림 1-28〉)입니다. 정신분석 학자인 지그문트 프로이트 Sigmund Freud(1856~1939)의 손자인 루치안 프로이트(1922~2011)를 그린 이 작품은 2013년에 1,530억 원에 팔렸습니다. 왜 이렇게 비쌌냐고요? 피카소는 정지된 두 관찰면(얼굴의 측면과 정면) 한 장면에 그려서 유명해졌잖아요. 베이컨은 프로이트의 움직이는 모습을, 그 과정을 그렸습니다. 피카소가 정적인 순간을 그렸다면, 베이컨은 동적인 과정을 그림에 녹여 낸 것입니다. 사진으로 말하면 셔터를 열어서 피사체가 움직이는 과정이 모두 나오도록 찍은 것과 같습니다.

표현주의 대표주자인 베이컨의 대표작으로 절친 프로이트(사실주의 대표화가)를 모델로 그렸지요. 그림에는 의자에 앉은 프로이트를 둘러싼 육면체의 가느다란 프레임이 보입니다. 프로이트 뒤에는 침대 프레임도 있는데 찾으셨나요? 그리고 노란 벽과 갈색 바닥이 전부입니다. 일그러진 얼굴 형태, 팔다리가 특징이지요. 표현주의 화가들은 화가의 정서 및 감정을 효과적으로 표현하기 위해 색채와 형태를 과장하고 왜곡했습니다. 인상주의도 비슷한 경향을 보였지만 사물의 외형이 보여 주는 순간적인 느낌을 강조했지요. 반면 표현주의는 내면을 강조했고, 색채와 형태를 자유롭게 다루었습니다. 특히 베이컨은 동성애, 교황, 괴생명체, 나치즘 등을 표현하여 당시에는 비판을 많이 받았지요. 그럼에도 불구하고 그의 그림 속 추상성과 초현실 이미지는 그를 근현대 작가의 아이콘으로 만들기에 충분했습

니다. 그리고 이 그림은 최고가에 팔립니다. 특히 세 조각으로 나뉘어 있어서 한 폭에 다 그린 것보다 더 비싸졌다고도 합니다.

1969년 작품인 이 그림은 갑자기 나온 것이 아니고 이전부터 〈십자가 책형을 위한 세 가지 연구〉, 〈교황Pope〉 등 인간의 슬픔, 공포, 분노 등에 대한 작업을 꾸준히 해 온 종합적 결과물이기 때문에 더 큰 의미가 부여된 것입니다. 베이컨은 피카소의 영향도 많이 받았는데, 입체파의 직선 대신에 뭉개진 곡선으로 대체하고 인체 해부도 같은 느낌까지 더해져 기괴함이 두드러집니다. 베이컨에게 이러한 그림의 영감을 준 사람이 바로 절친이었던 프로이트였습니다. 두 사람은 성향이 완전 반대였습니다. 표현주의 작가 베이컨은 그림을 그릴 때 사진을 찍어서 이를 바탕으로 작업하는 것에 관대했고, 사실주의 작가 프로이트는 영국 여왕의 초상화를 그렸는데, 무려 6개월 동안 여왕을 작고 딱딱한 의자에 앉혀 놓고 작업했답니다. 다른 것이 많은 두 사람이 절친이었다는 사실도 참으로 세기의 미스터리입니다.

뇌가 기억을 어떻게 저장하는지 말하다 보니 이런저런 이야기를 많이 하게 되었습니다. 뇌에 기억을 잘 시키기 위해서는 이런저런 이야기를 많이 하는 것도 도움이 많이 됩니다. 피카소, 들라크루아, 미켈란젤로, 속성, HM, 명시적 기억, 작업기억, 내측두엽 제거술, 고릴라, 부주의맹, 절차기억, 정서기억, 편도체, 학습 능력, 대화, 베이컨, 프로이트 등의 단어가 등장했는데 얼마나 기억에 남아 있는지요. 기억, 참 어렵지요?

기억은 진화하고, 왜곡되고, 조작된다

기억은 믿을 수 있을까요?

추수 감사절을 맞아 한 심리학과 교수가 간단한 실험을 계획했습니다.

이른바 "쇼핑몰에서 길을 잃었다"라는 실험입니다. 교수는 지도하던 대학생들의 집에 전화를 걸어 자신이 계획한 실험에 대하여 부모들에게 도움을 요청했습니다. 이번 추수 감사절에 자녀들이 집에 오면, 어렸을 적 이야기를 슬쩍 꺼내되 "네가 어렸을 때 집에서 가까운 쇼핑몰에서 길을 잃어버렸다"라고 간단한 '이야기의 씨앗'만 전달해 달라는 것이었지요.

휴가가 끝난 뒤 학교로 복귀한 학생들에게 어렸을 적에 길을 잃어버린 경험을 써서 내라고 했더니 25%는 이 거짓 이야기를 마치 진짜로 경험한 것처럼 생생하게 묘사했다고 합니다. 언제, 어디서, 누군가

에게, 어떤 상점에서, 얼마나 슬펐는지 등까지 이야기한 것이지요.

이 실험에서는 거짓 증언을 생생하게 말한 학생이 전체의 25%였고, 그 뒤에 이루어진 후속 연구에서는 참가자의 50%까지 허구 기억을 진실로 믿게 할 수 있었다는 놀라운 연구 결과가 연이어 나왔습니다. 예를 들면 포악한 동물(개)에게 공격을 받았는데 겨우 살아났다는 등의 거짓 기억 말입니다.[4]

인터넷에는 참으로 재미난 강연이 많습니다. 여러 주제가 있습니다만, 여러분이 우리의 '기억memory'에 관심이 있는 사람이라면 컬럼비아대학교 범죄학·인지학과 교수 엘리자베스 로프터스Elizabeth F. Loftus의 강연은 꼭 보길 권합니다.

인지심리학자 로프터스의 멋진 TED 강연을 한마디로 요약하면 이렇습니다.

기억은 진화하고, 왜곡되기 쉽고, 조작될 수도 있다.

가장 재미있었던 실험은 몇 가지 거짓 기억 씨앗을 주면 사람들은 경험한 적이 없는 내용이라도 기억을 스스로 편집하고 왜곡하고, 나중에는 그 거짓 기억을 진짜라고 믿는다는 것입니다. 우리의 기억이 조금 왜곡된다고 큰 문제가 생길 가능성이 많지는 않겠지만, 내 기억이 어떤 중요한 범죄 현장에서 증거로 이용되거나 내가 범인을 목격한 증인으로 증언을 해야 하는 경우라면 말이 달라집니다.

DNA 검사법이 지금은 매우 흔해져서 10만 원이면 검사를 받을 수 있습니다. 애플의 스티브 잡스가 췌장암 검사를 했을 때가 2011년으

로 겨우 10년 전인데 그때는 검사비가 1억 원이 넘었습니다. 그 전에는요? 기록을 찾아보니 2003년에는 600억 원 정도로 나옵니다. 대단하지 않나요? 20년 전에 수백억 원이 들던 검사법이 이제 10만 원이 되었고, 검사 비용이 앞으로 얼마나 더 떨어질지 모르겠습니다. 기술의 발전은 가격을 내리고, 비용이 낮아지면 소비자가 늘어납니다. DNA 검사법 시장 규모는 12조 원이랍니다. 지금 한참 성장하는 가상현실 같은 기술시장이 2020년 현재 4조 원 규모이니 DNA 검사 수요도, 시장도 대단합니다.

　DNA 분석 시장은 1990년대 초반에서야 도입이 되었습니다. 유전자 검사라는 것을 이전에는 너무 비싸서 부자들이 친자 검사하는 데나 가끔 사용했지만, 이후 비용이 내리면서 범죄 현장에 범인이 남긴 증거 수집에 많이 사용하고 있지요. 생각해 보십시오. 범인 한 명 잡는 데 잡스처럼 1억 원을 쓴다고 하면 받아들일 수 있는 국민이 얼마나 될까요? 그것도 정말 범인인지 아닌지 모르는데 말입니다. 용의자가 여럿이라면 더욱 그럴 것입니다.

　DNA 기술이 발전하기 전까지 범죄 현장을 목격한 증인들의 진술은 범죄 여부를 확인하는 데 매우 결정적이고 중요하게 작용했습니다. 한 연구에서 목격자로 범인을 붙잡은 사례 250건을 대상으로 분석한 결과, 약 76%의 목격자가 잘못된 사람을 범인으로 지목하여 무려 190명이 억울한 옥살이를 한 것으로 나타났습니다.[5] 이 250명 중에 17명은 이미 사형을 당했고, 80명은 종신형을 선고받았습니다. 우리의 기억력이 얼마나 허술한지 객관적으로 보여 주는 좋은 사례입니다. 사건은 대부분 밝은 대낮에 벌어지는 것이 아니기 때문에 어

두운 장소에서 순간적으로 장면을 보게 되는 경우가 많습니다. 목격자도 정신적으로 패닉 상태에서 보게 되니, 그 장면이 얼마나 긴급하게 기억되고 순간적으로 이루어지는지는 굳이 설명하지 않아도 될 듯합니다.

요즘은 스마트폰 카메라가 있어 사진을 편하게 찍을 수 있습니다. 웬만한 스마트폰 카메라는 10년 전 수백만 원 정도 되는 카메라와 성능이 거의 비슷할 정도로 사진이 잘 나옵니다. 해상도가 좋아지면서 사진 한 장의 크기가 5~10 Mbyte 정도 됩니다. 만약 우리가 하루에 보고 있는 모든 순간을 다 머릿속에 기억한다면 얼마나 될까요? 영화처럼 움직이는 모습으로 보이려면 1초에 24장 이상의 사진이 필요하지요. 이렇게 계산하면 하루는 24시간이지만 잠자는 시간으로 8시간을 빼고 16시간으로 계산해 보지요.

$$16(hr) \times 60(min) \times 60(s) \times 24(frame) \times 5(Mbyte) = ?$$

하루에 눈으로 보는 모든 순간을 영화필름 사진처럼 기록하려면 6.9 Tbyte의 용량이 필요합니다. 하루만 계산한 것입니다. 기억이 동영상처럼 기억되는 것이 아니니 스틸 카메라로 한 컷씩 찍는다고 생각하면 1초당 1장씩만 기억한다고 해도 하루에 288 Gbyte가 듭니다. 요즘 쓰는 스마트폰 한 대의 저장 용량이 256 Gbyte 정도인 것을 고려하면 매일 엄청난 저장 공간이 필요합니다.

다행스러운 것은 우리가 눈을 통해서 보는 것들을 뇌가 적절하게 샘플링하고 편집하고 있다는 사실입니다. 사과를 저장하는 과정은

사과의 둥근 형태는 형태를 담당하는 창고에, 사과의 색깔은 색을 담당하는 창고에, 향은 향을 담당하는 창고에, 맛은 맛을 담당하는 창고에 따로 보관합니다. 효율적인 관리를 위한 것이지요. 그래서 어떤 상황이나 사물object이 주어지면 상황이나 사물이 가지는 여러 속성인 색color, 향odor, 맛taste 등이 자동으로 결합되어 기억의 표준을 정합니다. 그래서 어떤 과일을 맛보면 이것이 맛있다, 맛없다, 잘 익었다, 덜 익었다 등의 표현을 쉽게 할 수 있는 것입니다. 확인해 볼까요? 작년 추석에 먹은 사과 맛이랑 향을 기억해 보기 바랍니다. 그리고 다시 재작년에 먹은 사과 맛과 향이 기억나는지도 생각해 보기 바랍니다. 생각나요? 좀 난감하지요? 그런데 부사나 홍옥의 맛과 향을 기억해 보라고 하면 생각날 것입니다. 대푯값이니까 쉽게 떠오르는 것입니다.

심지어 색깔과 향의 조합을 따로 보관하기는 하지만 늘 세트로 기억하다 보니 딸기 향이 붉은색에서 나면 상쾌하다고 느끼지만 만약 초록색에서 나면 이상하다고 인식하게 됩니다. fMRI*로 향과 색깔의 배치가 서로 연계되어 있다는 사실을 확인한 연구 결과도 있습니다. 인지처리에 관여하는 뇌 전두엽 부위인 안와 전두피질ORC: orbitofrontal cortex과 뇌섬엽insular cortex에서 이러한 색과 향을 쌍으로 구

* 기능성 자기공명영상(functional MRI)은 뇌의 기능을 측정하기 위해 찍은 이미지를 말합니다. 일반 MRI와는 달리 뇌에서 특정 부위가 뇌 기능을 위해 사용되면 그 부위에 혈액이 증가합니다. 혈액이 증가하면 헤모글로빈이 늘어나는데 산소가 붙어 있는 것과 산소가 떨어진 것의 차이가 발생하여 이미지상으로 구분이 됩니다. 단점으로는 이를테면 암산을 매우 잘하는 사람은 보통 사람에게 어려운 암산을 힘들이지 않고 하므로 산소가 별로 쓰이지 않는다는 것이지요. 사람 간 차이를 먼저 잘 파악해야 인체 연구를 잘하는 연구자입니다.

안와 전두피질
(Orbitofrontal cortex)

뇌섬엽
(insular cortex)

그림 3-12 안와 전두피질과 뇌섬엽은 인지처리에 관여하는 뇌 전두엽 부위이다.

분하는 일을 하고 있습니다.

이렇게 사물이나 사건을 기억하는 데 제법 효율적으로 구분하여 저장하는 것이 좋을 수도 있지만 나쁜 결과를 초래할 수도 있습니다. 뇌는 사건이나 사물의 특징만 잡아서 이전에 보관해 둔 여러 형태 중의 하나와 연결해 놓기도 하기 때문입니다. 예를 들면 여러분이 보는 화면에 아래와 같은 이름들이 보인다고 가정해 보지요.

유광순, 유재식, 강호동, 손흥민, 차범근, 문재힌

이 이름들을 보면 누가 떠오르나요?

우리는 새로운 정보를 보면 우리 뇌 속에 기존에 가지고 있던 여러 정보와 맞춰 보는 작업을 합니다.

저는 과학에 대한 대중강연이나 미술강연을 하면 늘 청중이 누구인지, 어떤 성향인지, 왜 저에게 강연을 부탁하는지 등 배경을 상세하게 파악합니다. 그래야 제 강의를 듣는 분들에게 조금 더 재미있고 유익한 정보를 전달할 수 있기 때문입니다. 아울러 강연을 요청한 분

　　　　　　　　　　　　　　　　　　　　내 머릿속 미술관

들에게 청중의 성함을 꼭 물어봅니다. 그러고는 강연 첫머리에 입장한 청중들의 이름을 띄워 놓고 "여러분 만나서 반갑습니다"라고 시작합니다. 학생들의 경우, 담임 선생님이나 과학반 선생님께 미리 부탁합니다.

그리고 이러한 이름 보여 주기는 제 강연 속으로 청중을 몰입시키는 매우 중요한 장치로 사용됩니다. 보통은 가나다순으로 정리해서 찾기 쉽게 보여 주고, 어떤 때는 무작위로 보여 줍니다.

그런데 흥미로운 것은 화면에 아는 이름이 보이자마자 청중이 제일 먼저 하는 것은 자신의 이름을 찾는 일입니다. 그러고 나서 친구들이 다 있는지, 혹은 내가 아는 이름이 있는지 찾는 작업을 합니다. 정보 맞추기 작업을 하는 것이지요.

앞에서 제시한 머릿속에 기억 심기 실험(쇼핑몰에서 길을 잃다)이나 범죄 현장에서 순식간에 벌어지는 상황에서 범인의 얼굴을 기억하기 등에 대하여 뇌는 아무런 거리낌 없이 제 할 일을 열심히 하고 있다는 점입니다. 사진기의 예로 살펴본 것처럼, 보는 것을 사진기나 동영상 촬영처럼 모든 장면의 데이터를 뇌 속에 기억하는 것은 데이터 메모리상으로도 불가능합니다. 물론 포토그래픽 메모리(사진 기억력 혹은 완전기억능력)를 가진 사람이 있다고는 하지만 아주 극소수에 불과합니다. 그래서 보통의 사람들은 본 것을 명확하게 기억하는 것과 오래 기억하는 것이 불가능합니다.

이론상 장기기억 증강LTP: long term potentiation 과정을 통해 해마나 후뇌구, 특정 뇌세포에 기억을 심는다고 보고 있습니다. 반대로 기억을 지우는 프로세스인 장기 비활성화LTD: long term depression는 오래

된 것은 사라지게 하거나 희미하게 만들어 주지요. 장기 '억압'이라고도 하는데 신경전달물질 중에서는 L-글루탐산(글루탐산 나트륨)*이 관여하는 것으로 알려져 있지요. 왜 LTD가 있어서 열심히 공부한 것을 잊게 하느냐고 반문하는 학생이 많겠지만, 우리가 살면서 겪는 슬픈 일, 어처구니없는 일, 괴로운 일, 잊고 싶은 일 등은 바로 이 LTD가 있어서 잊히기에 사람들이 고통에서 벗어나 살아갈 수 있는 것입니다.

만약 사랑하는 사람의 죽음 같은 비극적인 기억이 10년이 지나도 희미해지지 않고 어제 일처럼 생생하다면 사람들은 평생 슬픔 속에 살 수밖에 없을 것입니다. 희미해지는 기억이 반드시 나쁜 것만은 아닙니다.

초현실주의 대표 화가로 살바도르 달리Salvador Dali를 꼽지요. 특히 그가 그린 〈기억의 지속The Persistence of Memory, 1931〉은 그림 속에 엿가락처럼 늘어진 시계 때문에 여기저기에서 여러 이유로 자주 그리고 많이 사용되는 대표적인 초현실적 그림입니다. 이 그림에서 달리는 "지워지지 않는 기억! 시간은 무용지물!: 어떤 기억은 오래되어도 없어지지 않는다. 시간이 변수가 아니다"라고 말했습니다.

그러나 우리 뇌는 지우는 작업을 매우 열심히 합니다. 뇌의 기능

* 눈치 빠른 분은 '이거 MSG 성분 아닌가?' 하는 생각이 들으셨을 것입니다. 맞습니다. 그럼 MSG를 섭취하면 장기 비활성이 더 많이 되어서 기억력이 나빠지거나 치매 같은 증상이 생길까 봐 걱정하실 수 있습니다. 이에 대한 대답은 반대인 것으로 나타났습니다. MSG를 매일 섭취하는 분들이 뇌세포 치료에 좋은 아연 성분 흡수력이 높아져 오히려 기억력이 향상될 수 있다는 연구 결과가 나왔으니 말입니다. 과거 많은 분이 MSG가 몸에 나쁠 것이라고 생각했지만 과학적 결과는 무해하다는 쪽으로 증명되었습니다. 장기적으로 인체에 끼치는 영향력을 측정할 수 있는 방법이 새로 개발된다면 안전성 논란에 명확한 증거가 되겠지만, 현재까지는 무해하다는 것이 정설입니다.

내 머릿속 미술관

중에 지우는 기능은 대단히 중요합니다. 거두어 내지 않으면 데이터가 넘치고, 나쁜 기억이 오래도록 생생하면 견디기 힘듭니다. 기억이 적절하게 사라져야 건강하게 오래 삽니다. 다만 충격적인 것, 감동적인 것, 처음인 것, 고통스러운 것은 오래갑니다. 달리의 말처럼 시간이 가도 잊히지 않고 생생하면 트라우마가 됩니다. PTSD Post-traumatic Stress Disorder라는 것이 바로 그런 경우이지요.

뇌의 편도체에서 공포나 아픔에 대한 기억이 생성되고 '시냅스'에 저장됩니다. 이상하지요? 시냅스라는 말은 뇌의 뉴런들이 서로 만나는 것, 뻗어 나가 다른 뉴런에 닿는 것을 말한다고 했는데, 기억이 시냅스에 저장된다는 사실 말입니다. 캐나다의 도널드 헵 Donald Hebb (1904~1985)이 시냅스가 기억을 관장한다고 가설을 세운 것이 1949년이니 벌써 70년이 넘은 학설입니다. 헵은 그의 탄생 100주년이라고 2004년에 네이처 그룹 저널에 그의 이론에 대한 리뷰 논문이 실릴 정도로 대단한 인물입니다. 그의 이름을 따서 헤비의 시냅스 Hebbian synapse 혹은 헤비의 학습 Hebbian learning이라고 부릅니다.

이렇게 가설이 세워졌지만 그동안 어느 누구도 시냅스가 변하는 것을 보여 주지 못했습니다. 이런 답답했던 부분을 서울대학교 생명과학부 강봉균 교수가 시냅스의 크기가 변하는 연구 결과를 발표하여 아주 대단한 이정표가 되고 있습니다. 어떤 공포를 심어 주는 환경에서 뇌의 편도체 시냅스의 크기가 기억을 하면 커지고 기억이 사라지면 작아졌다가, 다시 기억을 되살려 주니 커지는 것을 보여 준 것이지요. 마치 근육이 힘을 받는 상태(부하)를 유지하면 부풀어 오르다가 부하가 사라지면 쪼그라드는 것과도 같습니다. 시냅스 크기

그림 3-13 〈기억의 지속, 1931〉(살바도르 달리, 뉴욕 현대미술관).

가 증가한다면 여러 기억을 동시에 많이 하는 사람의 뇌는 약간 부어오른 듯하게 보일 수도 있을 것입니다. 오랜만에 외국 친구를 만나서 안 쓰던 영어 단어와 문장을 하루종일 쓰게 되면 저녁에는 뇌가 부어오른 것처럼 느끼는 것도 아마 그 이유일지도 모릅니다.

특정 시냅스를 줄여 주는 약물이 개발된다면 PTSD로 고생하는 나쁜 사건 경험자, 전쟁이나 사고 후유증으로 고통받는 사람들을 치료해 줄 수 있을 것입니다.

달리의 경우도 곤충에 대한 나쁜 기억이 저장되어 있는 시냅스 부위가 계속 부어 있었을 것입니다. 그래서 성인이 된 다음에도 여전히 잊히지 않는 기억이나 불안감을 일으키는 기억 소스로 자리 잡고 있는 것이겠지요.

〈그림 3-13〉을 1분간 유심히 살펴보시고 퀴즈를 낼 테니 뭘 기억

　　　　　　　　　　　　　　　　　　　내 머릿속 미술관

하셨는지 답을 알아맞혀 보시기 바랍니다. 이제는 그림 외우는 것이 조금 익숙하지요?

그간 그림을 열심히 외워 보거나 기억하려고 한 적이 없었지요?

그림은 기억하는 사람이 소유한다.

저는 이 말을 전적으로 지지합니다. 우리가 좋아하는 멜로디를 흥얼거리거나 대중가요를 즐겨 부르면 마치 그것은 내 것처럼 느껴지지 않습니까? 그리고 그 음악을 누군가 멋지게 연주하거나 불러 주면 더 음미하면서 즐기게 됩니다.

그림도 그렇습니다. 내가 기억하는 만큼 그림을 즐길 수 있고 소유하게 됩니다. 거짓말 같지요? 한번 따라 그리기도 해서 외워 보면 알게 됩니다. 신비한 이 비밀을 지금 깨닫게 됩니다.

자, 퀴즈입니다. 그림을 보지 말고 외운 내용으로 알아맞히기 바랍니다.

- 시계는 몇 개 있었지요?
- 제일 위에 있던 시계는 몇 시 몇 분이었을까요?
- 테두리가 노란 시계는 몇 시 몇 분이었을까요?
- 붉은색 회중시계는 몇 시 몇 분이었을까요?
- 혹시 개미들을 보았나요?
- 눈과 눈썹을 보았나요?
- 사막을 보았나요? 바다는요?

■ 죽은 나무가 서 있고 시계가 축 늘어져 있습니다. 그 나무는 어디에 서 있었을까요? 무슨 나무인지 아나요?

나무 뒤에 널빤지는 계단을 의미한다고 합니다. 달리는 프로이트를 존경해서 그의 학설에 나오는 꿈 해석을 인용했다지요. 프로이트는 꿈속에서 보이는 계단(혹은 사다리)이 성적 욕망을 의미한다고 해석했습니다. 녹아내리는 노란 시계는 녹아내린 카망베르 치즈를 보고 얻은 영감이라고 하지요. 혹자는 당시 아인슈타인의 상대성 이론이 사회를 강타해서 녹은 치즈와 시계는 상대성 이론까지 아우르고 있다고 해석합니다.

그림을 그리는 사람도 그림을 감상하는 사람도 뭔가 호기심을 가지고 바라봐야 할 것입니다. 내가 무엇을 보고 있을까? 작가는 무엇을 그린 것일까? 그리고 찾아봐야 합니다. 만약 나라면 뭘 더 그릴까? 무엇을 빼면 좋을까?

그래서 위와 같은 엉뚱한 질문을 해 보는 것도 그림과 친해질 수 있는 좋은 방법입니다. 친해지면 더 많은 것이 보이고, 또 더 많이 알게 되면 다른 측면에서 그림을 바라볼 수 있습니다. 그러면 또 더 많은 것을 알게 됩니다. '부익부'가 저절로 이루어집니다. 뇌는 가만히 두면 게을러서 기억하지 않으려고 하거든요. 뇌의 주된 기능은 기억이 아니라 신체 유지입니다. 뇌가 기억을 못 한다고 탓하지 말기 바랍니다. 기억력은 뇌의 임무 중 아주 일부랍니다.

어디에선가 본 듯한 그림, 데자뷔*

어, 언젠가 경험한 장면인데…

우리는 어디선가 본 듯한 장면, 순간, 느낌이 들 때 데자뷔^{déjà vu}라는 말을 합니다. 우리말로 기시감^{旣視感}이라고도 하지요(이미 기旣, 볼 시視, 느낄 감感). 이미 본 것 같고, 경험한 듯한 느낌입니다. 뇌가 경험하는 환상이나 착각^{illusion}이기도 합니다.

뇌는 정보를 각각의 다른 장소에 따로 보관합니다. 사과의 향, 느낌, 형태, 맛, 색깔 등의 정보를 꺼내서 병합합니다. 뇌는 대표적인 것을 기억합니다. 부사, 풋사과, 딸기는 기억하지만 두 달 전 먹은 사과와 넉 달 전 먹은 사과까지는 기억을 하지 못하지요. 뇌는 다름을

* déjà vu는 외래어표기법에 따라 데자뷔로 표기하나 이미 데자뷰로 표기되어 나온 영화 제목 등은 원제목을 살렸습니다.

기억하고, 충격도 기억합니다. 그리고 정보는 각각 따로 보관해 두었다가 나중에 필요하면 꺼내서 한 번에 종합합니다. 그래서 지난주에 연인과 만나서 먹었던 커피 향을 기억해 내도록 뇌에 부탁하면 반드시 그날 먹었던 커피 향이 아니라 대표적인 커피 향을 그 장면에 입히는 일을 합니다. 별다방 커피의 향, 자기가 좋아하는 커피의 향 등으로 기억은 상당히 일차원적입니다.

뇌의 기억은 1차원 혹은 2차원이라고 하지요. 뇌는 순차적으로 단순하게 기억하는데 마치 3차원 혹은 4차원으로 기억하는 것으로 우리가 착각하고 있는 것입니다. 뇌는 이미 기억한 것들을 샘플링해 놓았다가 필요시 다시 인출(기억 꺼내기)하면서 조합합니다. 지난 설날의 사과와 지난 추석의 사과 향을 기억하지 못하고, 부사와 홍옥과 같은 대푯값만 기억하는 것과 같습니다. 뇌는 그저 비슷한 환경이나 경험에서 얻은 샘플링 정보를 저장하고 적절히 꺼내서 인출하고 조합하는 것입니다.

아, 어디서 본 거 같은데…

기시감은 실제 '경험'의 충돌이 아닌 '정보'의 충돌입니다. 다만 우리가 경험의 충돌로 인식하는 것입니다. 신경세포가 실제로 경험한 것인지, 나의 뇌가 이전에 저장한 기억 정보 중에 하나였는지 혼돈하는 것이지요. 기시감이라는 용어는 프랑스 의사 아르노 Florance Arnaud 가 1900년에 학술적으로 정의를 내렸고 심리학자 보이라크 Émile Boirac 가 1917년에 처음으로 사용한 단어입니다. 기시감에 대한 흥미

로운 사실은 '젊을수록' 더 많이 느낀다는 겁니다. 학창 시절에 교실에서 수업을 받다가 기시감을 종종 느낀 분이 많을 겁니다. 저도 여러 번 경험했습니다. 혹시 주변의 어르신이 이런 경험이 너무 잦다면 병원에 모시고 가야 합니다. 뇌에 문제가 생긴 것일 수도 있거든요.

기시감이 이미 경험해 본 것 같다는 느낌이기 때문에 혹시 자기가 앞으로 일어날 일도 '예측'이 가능한 신기한 능력을 가진 것이 아닌가 하는 착각에 빠질 수도 있습니다. 기시감 이야기가 나오니 영화 〈사랑의 블랙홀Groundhog Day〉이 생각납니다. 주인공 빌 머리는 착각이 아니라 정말 매일 똑같은 날이 계속 반복되는 일상에 갇혔지요. 이런 것을 타임 루프time loop라고 합니다.

1993년에 나왔던 이 영화에서 나쁜 남자 빌 머리(직업이 기상 캐스터)는 봄(성촉절,* 경칩)을 알리는 대표적 축제가 열리는 마을 행사에 왔다가 갑작스러운 폭설 속에 갇혀 어쩔 수 없이 마을에 머물게 됩니다. 그런데 아침에 일어나면 매일 동일한 일이 반복되는 도돌이표 시간 루프 속에 갇힙니다.

영화 〈사랑의 블랙홀〉 포스터.

* 성촉절(聖燭節, Groundhog day)은 미국식 경칩을 기리는 명절입니다. 원래는 가톨릭에서 성모의 순결을 기념하여 촛불을 밝히는 행사로 2월 2일이고, 한자도 봉헌 축일에서 나왔습니다. 유럽에서는 오소리가 기어 나오는 것으로 봄이 오는 것을 기준 삼았는데, 미국으로 가서 흔한 마멋(marmot)이 기준이 되어 생긴 날입니다. 재미있게도 두 행사가 섞여 지어진 이름입니다.

매일 아침 눈을 뜨면 주변 사람들은 늘 똑같은 말을 하고 같은 일을 반복하는 것입니다. 그도 할 수 없이 매일 똑같은 하루를 살게 됩니다. 그러다 보니 빌 머리는 동네에서 하루 동안 일어나는 일을 모두 외우고 말지요. 노숙자를 만나고, 동창과 마주치고, 성촉절 행사를 촬영하는 일 등을 매일 반복합니다. 강도질을 하거나 교통사고를 내거나 해도, 다음 날 아침이면 여전히 똑같이 시작하는 '그날' 아침이 되는 것이지요.

원래 성격이 '나쁜 남자' 스타일이었던 주인공은 함께 온 신입 PD 앤디를 점점 사랑하게 됩니다. 빌 머리는 매일 저녁 앤디에게 뺨을 맞거나 거절당해서 여인의 마음을 얻는 데 계속 실패합니다. 그러던 중에 주인공은 마음이 따뜻해지는 사람이 됩니다. 누가 어디에서 사고를 당하는지 알게 되어 매일같이 구해 주고, 피아노 연주, 얼음 조각 등 자기 계발도 다양하게 합니다. 아주 박식하고 재주가 많은 사람이 되지요. 나중에 결과는 어떻게 됐을까요? 진심으로 사람들을 도와주자 결국 빌은 앤디와 정말로 사랑하게 됩니다. 그러자 마법 같았던 타임 루프도 끝이 나지요. 이후 이러한 소재의 비슷한 영화들이 많이 만들어졌습니다. 〈엣지 오브 투모로우, 2014〉, 〈소스 코드, 2011〉, 〈데자뷰, 2007〉 등이 그런 영화이지요. 하나쯤은 보았겠지요? 모두 재미있습니다.

뇌의 기시감에 대해서는 아직 뚜렷하게 원인을 밝힌 연구는 없습니다. 다만 뇌가 잘하는 짓(저절로 하는 루틴)이 패턴을 맞춰 보는 것이라서 그냥 내버려 두어도 뇌가 단독으로 인식 패터닝patterning 혹은 templating을 하면서 발생되는 부산물 것일 것이라고 가설을 세우고 있

습니다. 데자뷔가 생길 만한 비슷한 환경에 놓이면 활성화되는 뉴런들이 비슷하게 자극됩니다. 그러면 뇌는 기억을 인출하면서 어떤 특정 패턴으로 인식하게 되고, 이전에 경험한 것이 아닌가라는 추론을 하는 것입니다. 데자뷔는 본인의 간접 경험(책, 영화, 드라마) 등에서 겪은 내용으로도 만들어질 수 있습니다. 앞에서 언급한 뇌의 저장 메커니즘을 생각해 보면 조금 이해가 쉽습니다. 추가적으로 추정할 수 있는 것은 뇌의 측두엽이 새로 들어오는 정보에 대한 팩트 체크를 담당하는데(일종의 보조 프로그램인 셈이죠), 측두엽이 오작동해서 이게 새것인지 옛것인지 헷갈리는 경우가 됩니다. 어떤 사람은 평행 우주 2개가 교차하는 순간에 기시감이 발생한다고도 주장합니다.

기시감과 반대의 경우도 있습니다. 미시감未視感, 자메뷔jamais vu라고도 하지요. 늘 사용하던 것들(단어, 장소, 물건)이 어느 순간에 낯선 것이 됩니다. 어떤 때는 자기 이름이나 가족의 얼굴이 처음 보는 것처럼 느껴집니다. 아무 생각 없이 사용(마주)하던 것에 어떤 의미인지 고민하거나 의미 부여를 할 때 생경하게 보이는 현상입니다. 역시 기억 오류 중 하나입니다. '이것을 내가 본 적이 있었나?' 하는 경우이지요. 프랑스어인 자메뷔는 영어로는 '전혀 본 적 없는nerver seen'이라는 뜻입니다. 우리가 경험하는 미시감은 순간적이지만, 뇌 구조의 미세 변형이나 단백질 변성이 생겨서 이런 현상이 자주 발생하면 큰 문제(병)가 됩니다. 실어증, 기억상실 등이 동반되어 나타날 수도 있기 때문이죠.

데자뷔와 비슷한 것으로 프레스크뷔presque vu도 있습니다. 영어로는 '거의 알 듯한almost seen'이라는 뜻입니다. 알 듯하여 혀끝에 단어

가 걸려 있는데 막상 말하려면 나오지 않는 상태를 말합니다. 우리 지식이 완벽하지 않아서 그런 경우가 자주 생깁니다. 특히 시험 볼 때 주관식 문제를 풀면 이런 경우가 정말 많습니다. 분명히 외웠는데 혀끝에서 튀어나오지 않고 답답했던 경우 말입니다. 정보를 장기 저장고로 완벽하게 넘기지 않아서 생긴 경우입니다.

어쨌든 우리는 뇌의 자동화된 프로그램 때문에 가끔은 정말 경험을 한 것인지, 기억 오류인지도 모른 채 묘한 기분을 느끼면서 살고 있습니다. 그림을 많이 보았다면 어디선가 본 듯한 그림이 많다는 것을 압니다. 그래서 일부 '그림 지식'이 풍부한 사람들은 그림의 '원형'이라고 불리는 오리지널 그림부터, 누가 어떻게 원형을 변형시켰고, 어떻게 발전시켰는지도 잘 알고 있습니다. 화가가 자신의 그림을 복제한 레플리카replica도 있고, 밀레의 낮잠을 모방한 고흐와 피카소도 있고, 전혀 다른 형태로 변형한 〈바토를 따라서〉와 같은 그림도 있습니다. 만약 제일 후자와 같은 그림을 보고 데자뷔를 느끼는 분은 천재에 가까운 사람으로 볼 수 있습니다.

때로는 미술관에서 '데자뷔'라는 제목으로 비슷한 그림들을 전시하기도 합니다. 〈그림 3-14〉는 세잔의 〈목욕하는 사람들The bathers〉입니다. 이 그림은 본 적 있겠지요? 세상에는 세잔의 〈목욕하는 사람들〉 그림이 워낙 많이 있기 때문에 처음 보신 분도 예전에 본 적이 있다고 생각하실 듯합니다.

창조의 기본은 새로움이고, 새로움을 위해서는 어디선가 본 듯한 데자뷔 요소를 일부러 조금 집어넣는 것도 효과적입니다. 사람들은 완전히 새로운 것보다는 약간 변형되더라도 본인이 알고 있는 요소

그림 3-14 〈목욕하는 사람들, 1890~1892〉(폴 세잔, 오르세 미술관).

components, features가 들어가 있으면 더 친근하게 받아들이거든요. 데자뷔는 뇌의 기능 때문에 생긴 것이기는 하지만 좋은 작품에 대해서는 꾸준한 분석, 재생산, 반복, 변형, 창조가 필요합니다. 우리는 이것을 이 책에서 '창조를 위한 즐거운 데자뷔 프로세스'라고 부르기로 하지요. 〈그림 3-15〉는 어느 누가 보아도 〈최후의 만찬〉과 유사한 그림이라는 것을 금방 알아채실 것입니다. 그림 속 등장인물들이 누구

그림 3-15 〈Scientists Last Supper〉(닉 파란델로, 개인소장). 좌측부터 갈릴레오, 퀴리 부인, 오펜하이머, 뉴턴, 파스테르, 스티븐 호킹, 아인슈타인, 칼 세이건, 에디슨, 아리스토텔 레스, 닐 디그래스 타이슨, 도킨스, 다윈이다.

그림 3-16 〈최후의 만찬〉 패러디 중 다른 그림과 다르게 좌식으로 구성된 그림으로 가장 특이합니다.

인지 그림 설명을 보기 전에 한번 알아맞혀 보세요. 절반 이상은 어 떤 과학자인지 아실 듯합니다.

〈최후의 만찬〉의 여러 패러디 중에서 아주 특이한 사진(〈그림

내 머릿속 미술관

3-16))을 하나 발견했습니다. 〈최후의 만찬〉 패러디 작품은 모두가 의자에 앉아서 탁자 위에서 식사를 하는 장면인데 유독 한 그림만 낮은 좌식 탁자에서 식사를 하는 장면이었습니다. 의자식(입식) 문화가 일반적인 서양인들의 그림을 그리면서 왜 불편한 좌식 형태의 장면을 연출했을까 생각하기도 했지만, 한편으로는 절묘한 발전이라는 생각이 듭니다. 꼭 13명일 필요도 없고, 꼭 탁자일 필요도 없이, 어떤 인상적인 장면을 연출하기 위해 비슷한 풍경을 만들어서 사람들에게 데자뷔를 느끼게 하려는 감독의 의도가 아니었을까요? 새로운 발전입니다.

머릿속에 쉽게 그림을 저장하려면

기억, 잘하나요?

기억력이 좋은 사람을 보면 정말 부럽습니다. 어떤 사람은 한 번만 보면 줄줄이 외우는 듯하고, 어떤 사람은 밤을 새워서 공부해도 돌아서면 잊어버리는 듯합니다.

〈그림 3-17〉의 두 그림 중에서 어떤 그림이 더 복잡할까요? 각각의 그림을 외우는 데 1분씩 사용해서 그림을 기억하려고 해 보십시오.

그런데 만약에 두 작품을 보여 주고 같은 시간에 외워서 그림을 그려 보라고 하면 외워야 하는 임무를 받은 사람은 거의 비슷한 과정을 거치면서 뇌 속에 정보를 정리하여 담기 시작할 것입니다. 무조건 외우려고 하는 경우와 구성된 부분들을 알고 나서 외우는 경우는 다릅니다. 우선 각각의 그림에 대해 1분 동안 무엇을 얼마나 외웠는지 빈 종이에 외운 그림을 그려 보기 바랍니다. 그리고 다음 설명을 한번

그림 3-17 〈환각을 유발하는 기마 투우사 The Hallucinogenic Toreador, 1968〉(살바도르 달리, 달리 미술관)(좌), 〈꽃을 든 여인 Woman with a Flower, 1932〉(피카소, 바젤 미술관) (우). "어떤 그림이 더 복잡하냐?"라고 물어보면 그게 무슨 질문이나 되냐고 되물을 분이 꽤 있을 겁니다. 그냥 보기에도 왼쪽 그림이 더 복잡해 보이니까요. 그런데 복잡해 보이는 것과 실제 구성이 복잡한 것은 조금 다릅니다.

읽어 보세요. 〈그림 3-17〉의 피카소 그림을 외우는 일은 생각보다 어렵습니다. 구성하는 선이 몇 개 안 되지만 선의 방향, 굵기, 색깔 등이 쉽지 않거든요.

　우선 〈그림 3-17〉의 달리 그림을 정리해 볼까요? 우선 이 그림은 엄청나게 큽니다. 가로가 3 m, 세로가 4 m나 됩니다. 뒤쪽에 아치형 기다란 구멍이 있는 성곽 창문만 25개입니다. 정중앙만 노란색으로 단색이고 나머지는 모두 검은색과 회색, 노란색으로 빛과 그림자의 조성이 다르게 그려져 있습니다.

그림 3-18 네모칸이 반복되어 있는 부분

그림 3-19 원이 반복되어 있고, 그림자도 반복됨. 날개가 모두 달린 것 같지만 앞쪽만 그려져 있고 뒤편은 없음.

그 밑에 새 같은 점dot이 일정한 간격을 두고 마름모로 되어 있습니다. 앞쪽 두세 줄만 날개가 그려져 있고 나머지는 타원의 점으로만 표시되어 있습니다. 언뜻 보면 모든 점에 날개가 있는 듯 보입니다만, 화가들은 이런 점을 이용하여 뒤쪽은 생략해서 그리고, 가장 앞부분만 세밀하게 묘사합니다. 나머지는 생략하지만, 우리 뇌는 그렇게 생각하지 않아요. 점 바로 아래에는 그림자가 있습니다. 기억해 두기 바랍니다.

그림 3-20 비너스 상과 남자 얼굴을 교묘하게 섞어 놓은 부분.

오른쪽부터 팔 없는 여자 흉상(유명한 비너스 흉상) 2개가 빨간색 천과 초록색 천을 걸치고서 앞을 바라보고 서 있습니다. 그 옆 왼쪽으로 있는 흉상은 4개인데 뒷모습을 보이고 있습니다. 오른쪽부터 1~3번째 흉상들이 합쳐지면 사람의 얼굴 윤곽이 보여야 합니다. 그림자가 만드는 코와 입, 남자의 얼굴 형상이 보이지요?

흉상들 가운데 기다랗고 독특한 모습으

로 보이는 형태도 있습니다. 골프 스윙을 하는 듯하게도 보이고 야구 선수(투수)가 와인드 업 windeup을 하는 모습으로도 보입니다.

몸은 하체와 상체가 확실히 꼬여 있습니다. 그런데 몸 상체에 그림자나 점처럼 보이는 것을 확대해 보면 벌레로 가득합니다. 달리는 벌레를 무척이나 무서워하고 싫어했다고 하지요. 곤충 공포증이 있었던 달리는 발작을 일으키고 자해를 시도한 적이 있습니다. 에크봄 증후군 Ekbom syndrome*이 있었다고 합니다. 벌레(특히 곤충)는 그에게 유소년 시절의 아픈 상처이고, 자기비판이자 부패나 죽음의 상징이기도 했습니다.

우측 하단에 벌레와 흉상이 반복적으로 그려져 있습니다. 굴렁쇠를 들고 있는 소년의 그림

그림 3-21 골프 스윙 하는 사람처럼 그려져 있으나, 수많은 벌레가 그려져 있음.

자 중 어떤 부위는 잘못 그려져 있습니다. 발견하셨나요? 소년의 오른손에 들린 물체가 아래로 처져 있는데 그림자는 묘하게 몸쪽으로

* 스위스 신경학자 카를 악셀 에크봄(Karl Axel Ekbom)은 망상성 기생충 감염, 곤충, 벌레 진드기가 피부를 파고든다고 착각하는 정신질환을 에크봄 증후군이라고 명명했습니다. 달리가 이 질병으로 유명해진 이유가 있습니다. 그가 파리를 방문했을 때 호텔 천장에 있던 벌레 두세 마리를 보고 잠이 들었습니다. 다시 깨어났을 때 벌레는 한 마리만 남아 있었고, 그는 나머지 한 마리가 자신의 몸 어딘가에 붙어 있다고 믿었습니다. 거울로 살펴보던 중 목 뒤에 벌레 흔적을 발견하고 떼어 내려 했지만 피가 날 때까지 시도했음에도 떨어지지 않았습니다. 결국 떼어 내려고 면도날까지 사용했는데, 알고 보니 그것은 점이었습니다. 극심한 공포가 만든 망상성 사례입니다.

그림 3-22 벌레가 소년(달리 본인)에게 향하고 있음.

올려져 있습니다. 그림자와 실제 몸은 대칭을 이루듯이 그려져 있지요. 벌레만 반복적으로 그려져 있는 것 같은데, 확대해 보면 비너스 흉상이 다시 나타납니다. 이 벌레들에도 그림자가 그려져 있습니다. 대충 보면 벌레가 위／아래 두 줄로 있는 듯이 보입니다만 아래는 그림자입니다. 벌레의 방향도 단순하게 한 방향이 아니라 두 방향입니다. 소년에게 향하는 방향과 직각 방향으로 그려져 있습니다. 달리는 본인이 극도로 싫어한 징그러운 곤충을 왜 자꾸 그림에 등장시켰을까요? 그러고 보면 달리는 싫은 곤충을 계속 그렸고, 뭉크

그림 3-23 그림 속 달마티안.

그림 3-24 잡지 《라이프》에 실린 달마티안 사진

는 누이의 죽음과 사랑의 아픔을 계속 그렸네요.

〈그림 3-17〉 달리 그림의 좌측 하단을 확대해 보면 〈그림 3-23〉과 같이 마치 동물의 그림처럼 보입니다. 얼룩무늬가 달마티안의 뒤태처럼 보이기도 합니다. 뒤집어서 대칭적으로 보면 더욱 개처럼 보입니다.

여러분에게도 달마티안

내 머릿속 미술관

처럼 보이시나요? 달리는 당시 잡지 《라이프 Life》에 나왔던 달마티안 사진을 매우 좋아했다지요. 그래서 자신의 그림에 꼭 넣겠다고 했었다네요.

그림 3-25 처음 보면 민달팽이 같기도 하고 자라 같기도 한 부분. 알고 나면 소의 얼굴이 보임.

바로 옆의 좌측 중앙도 그 옆도 신기합니다. 여인이 누워 있는 그림 같기도 하고 민달팽이 얼굴(혹은 거북이나 자라 얼굴)을 그린 것 같기도 합니다(〈그림 3-25〉). 양쪽으로 팔이라고 생각하면 가운데 여인의 풍만한 가슴이 보이기도 합니다. 여러 착시가 보이도록 구성된 그림입니다. 여인일까요? 거북이 얼굴일까요? 아니면 또 다른 모습인가요?

〈그림 3-25〉는 소의 얼굴입니다. 일단 알고 나면 계속 소의 머리로 보입니다. 오른쪽의 소 눈동자 자리에 벌레가 그려져 있습니다. 이제 보이나요? 오른쪽 소뿔 위로 비너스 흉상도 보여야 합니다. 소머리 위로 비너스 흉상을 2개나 그려 놓았으니까요. 소뿔 위로 비너스 상을 찾으셨나요?

마지막으로 좌측 하단의 그림(〈그림 3-26〉)도 달리는 평범하게 그려 놓지 않았습니다.

겉으로는 위에서 본 비너스 흉상이 보이기도 하고 그림자만 보면 사람 얼굴도

그림 3-26 비너스도 보이고 남자 얼굴도 보이는 부분. 떠 있는 바위 위에 자라도 그려 놓았음.

보입니다. 물 위에 떠 있는 돌 위에 자라도 보입니다. 달리는 정말 이 그림에 온갖 장치를 쓰고 중복된 레이어를 동원해서 보는 사람에게 착시가 일어나도록 했습니다. 달리는 사람의 얼굴을 꽃, 나무, 열매 등을 이용해서 그림을 그렸던 아르침볼도 그림에서 많은 감동을 받았다고 하지요. 1장(〈그림 1-24〉)에도 등장했고, 뒤에도 이야기가 더 나오니 아르침볼도 그림(〈그림 4-6〉)도 한번 살펴보기 바랍니다.

설명은 이 정도에서 마치기로 하지요. 달리가 그린 이 복잡한 〈환각을 유발하는 기마 투우사〉 그림이 처음에는 복잡해서 외우기 힘들지만, 몇 가지 설명만으로 매우 친근해집니다. 이제 여러분이 이 그림과 얼마나 쉽게 친근해졌는지 확인해 보고 싶네요. 자, 설명을 이해했다면 이제 빈 종이에 달리 그림을 대충이라도 그려 보기 바랍니다. 눈으로 보고, 뇌에 정보를 넣고, 손으로 인출해 보는 과정이 매우 중요함을 알 수 있습니다. 다 그리셨으면 이제 피카소 차례입니다.

〈그림 3-17〉의 피카소 그림은 달리 그림과 비교하면 내용이 별로 없습니다. 그림도 60 × 80(cm) 정도로 크지 않습니다. 그림에 영감을

그림 3-27 마리 테레즈 발터.

준 모델은 마리 테레즈입니다. 피카소가 올가와 '결혼 중'에 만나 영감을 얻은 여인이었지요. 1926년에 만나기 시작하여 10년 동안이나 몰래 숨겨 놓은 여인이라 그런지 그림 속에서 마리 테레즈 얼굴은 모두 알아보기 힘들게 묘사했습니다. 바람피우는 것을 아무도 알아차리지 못하게 하려는 의도였을까요?

그림의 형태는 그냥 피카소만이 할 수 있
는 것들입니다. 여인의 머리는 해부학 책에
서 자주 사용하는 '특정 부위 확대' 기법처럼
그렸습니다. 얼굴 표현을 보니 미토콘드리
아와 근육해부human muscle anatomy 설명 그림
이 생각납니다. 보통은 '강낭콩' 얼굴이라고
하지요. 앞에서 말한 대로 우리는 뇌 속에 이
미 가지고 있는 정보를 바탕으로 눈으로 들
어오는 정보를 생각하고 맞춰 보고 바라보는
경향이 있으니 여러분도 생각나는 대로, 보
이는 대로 얼굴은 '○○○' 같다고 해도 됩니
다. 세상에 정답이 있는 것은 많지 않으니까
요. 마리는 머리가 금발이었나 봅니다. 예쁜
금발로 표현했습니다. 무슨 옷을 입고 있었
는지 모르지만, 팬플루트 모양으로 목 부분
을 표시했어요.

피카소의 〈꽃을 든 여인〉 그림에 자주 쓰인 형태(무늬, 패턴)가 있
습니다. 올챙이 문양, 눈물 문양이라고 알려진 형태입니다. 조금 더
힌트를 드리면 페르시아(이란 지역)에서 시작하고, 인도로 전파되어
18~19세기에 많이 쓰인 문양입니다. 넥타이, 셔츠, 스카프에 주로
쓰인 문양으로 근대에 영국 스코틀랜드 글래스고 옆 도시의 방직공
장에서 이 문양으로 제품을 많이 만들어서 이 문양의 이름이 되었지
요. 이 문양은 무엇일까요?

그림 3-28 페이즐리의 다양한 활용 사례.

눈치채셨나요? 바로 페이즐리 paisley라고 불리는 패턴입니다. 아주 역사가 오래된 무늬입니다.

지금도 넥타이, 남방, 스카프, 치마 등 다양한 곳에 사용됩니다. 이 패턴을 피카소가 〈꽃을 든 여인〉 곳곳에 사용하고 있습니다. 머리 묶음, 몸통, 꽃의 잎사귀까지. 이제 보이지요?

그래서 몇 개의 페이즐리 중 몸통은 여성의 가슴을 나타내는 2개의 원, 빨강과 파랑으로 된 배, 꼬리 혹은 엉덩이 세 부위로 나누어 놓았습니다. 팔과 손은 단순화해서 오른손은 선으로 구분을 해 놓았는데, 왼손은 그마저도 3개의 반원 혹은 타원으로 생략했습니다. 하지는 주홍색과 고동색으로 마감을 했고요. 꽃도 이파리 2개, 하얀 꽃은 세밀한 묘사도 없이 풍선같이 그려 놓았습니다. 그저 회색과 흰색으로 마무리했습니다. 배경도 봐야 합니다. 검은색과 베이지색, 그리고 우측 하단은 채도를 낮게 묘사했어요.

자, 그림에 대한 설명은 이쯤으로 마무리할까요? 이제 〈그림 3-17〉의 피카소 그림도 기억나는 대로 그려 보시지요. 두 그림 중 어떤 그림을 더 많이 외웠나요? 사람에 따라 '외우다', '암기', '기억' 등의 용어를 사용하겠지만, 외운다는 것의 정의에 따라서 내가 이 그림을 얼마나 외웠는지 평가하는 정도가 다를 듯합니다.

만약 그림 설명을 먼저 하고 나서 여러분에게 그림에 대하여 말해

내 머릿속 미술관

보라고 요청하면 사람마다 기억력에서 차이가 날 듯합니다. 〈그림 3-17〉의 우측 피카소 그림은 선이 복잡했지만 관련 설명 덕분에 머릿속에 남는 것이 있습니다. 〈그림 3-17〉의 좌측 달리 그림의 복잡한 구성에 대해서 더 많이 설명을 했고, 그래서 머릿속에 더 많은 내용이 다양하게 남아 있을 듯합니다. 그림 속에 들어 있는 여러 가지 독립된 객체를 알게 되었고, 이들이 가지는 속성을 최소한 하나씩은 알게 되었거든요. 그래서 그림을 외운다는 것은 있는 모양 혹은 보이는 형태 그대로 흉내를 내는 것이 아니고 그림이 가지는 의미, 차용된 기호나 형태, 사용된 개체에 대한 기원과 얽힌 이야기를 더 많이 알게 되는 것입니다. 물론 사용된 형태를 그대로 따라 그려 보는 것은 더 중요합니다. 따라 그려 보면 더 많이 알게 되거든요. 눈으로 보는 것과 손으로 '보는 것'의 차이는 '손으로 본' 사람만 압니다. 비밀입니다. 손으로 (그려) 보면 더 많이 보게 됩니다.

한 번 본 그림을 뇌가 모두 기억할 것이라고 생각하는 사람은 거의 없을 것입니다. 그런데 기억의 원리를 아는 사람은 그림을 보는 방법을 달리할 수 있습니다. 기억을 쉽게 하려면 보이는 사물을 대칭화, 순서화, 배경화해서 보는 것이 도움이 됩니다.[6] 앞에서 나온 내용을 한 번 더 복습해 볼까요?

기억은 단기기억과 장기기억으로 나눌 수 있고, 장기기억은 선언적(서술적), 비선언적(암묵적) 기억으로 나뉩니다.[7] 선언적 기억은 다시 '일화'기억과 '의미'기억으로 나뉩니다. 기억은 또 명시적 기억 explicit memory과 암묵적 기억 implicit memory으로 나뉩니다. 명시적 기억은 의미 sementic, 일화 episodic, 작업 working 기억 등으로 구분되고, 암

그림 3-29 장기기억 구성

묵적 기억은 절차procedural, 점화priming 기억과 지각perceptual과 연상 association 학습으로 다시 구분됩니다.

우리가 이 책에서 뇌과학 개론까지 공부할 것은 아니지만 이 간단한 그림은 꼭 기억하기 바랍니다. 앞으로 우리 기억 구조에 대한 책을 읽거나 이야기를 하거나 관련 내용을 들을 때 도움이 될 것입니다.

일상생활에 감각적으로 필요한 기억은 대부분 '암묵'적 기억이지요. 말로 서술하는 것보다는 몸이 저절로 따라가는 기억입니다. 마치

* 이 책에서 나눈 기억 분류는 신경학자 래리 스콰이어(Larry Squire, 1941~)의 분류법입니다. 그의 저서 《기억이 비밀》 서문은 아주 도전적입니다. "나는 생각한다, 고로 존재한다"는 잘못된 문장이라는 것이지요. 인간은 생각하기 때문에 존재하는 것이 아니고, 뇌가 있어서 생각하는 것이며, 아울러 우리가 존재하는 것은 '생각' 때문이 아니라 '기억' 때문이라는 것입니다.

요리나 자전거를 한번 배워 놓으면 평생 기억(암묵)하는 것과 같습니다. 반면 공부하는 데 사용하는 기억 종류는 '명시'적인 것입니다. 교과서에 나오는 내용을 정리하고, 수학이나 과학 문제와 풀이 방법을 이해하며 외우고, 의미를 부여하는 작업은 저절로 이루어지기보다는 '논리적'이어야 하고 말로 설명이 되어야 합니다. 그래서 '서술'기억이라고 하지요.

비록 학술적으로는 기억의 종류를 크게 둘로 나눠 놓았지만, 가끔 우리는 둘의 경계를 넘나들면서 기억하기도 합니다. '연상'기억법이나 '점화'기억법이 그런 것들입니다. 외우기 힘든 단순한 숫자와 어떤 의미기억(사건, 사실)처럼 기억하기 쉬운 이야기를 연결해 놓으면 저절로 떠오르게 되는 신기한 일을 경험합니다. '1592'라는 숫자는 임진왜란이 일어난 연도인데, 14살 때 역사 선생님께서 "이러고 있으면 안 된다"라고 알려 주신 것을 지금까지 외우고 있습니다. 연상법이기도 하고, 점화법이기도 합니다. 점화기억도 하나의 기억이 다른 기억에 연달아서 기억하게 하는 것을 말하지요. 학교에서 배우는 교과서 내용의 대부분이 명시적 기억이고 사실기억이지요. 학교에서 배운 것을 잊지 않으려고 정리하면서 열심히 암기하지만, 그림으로 그려 놓고, 절차나 순서를 매기면서 외우면 훨씬 편해질 수도 있습니다.

처음에 뜻을 잘 모르고 외워야 하는 단어들은 익숙지 않아서 발음하기도 어렵습니다. 이러한 단어들로 뭔가를 설명하는 것은 더 어려운 일입니다. 그런데 일단 내 것으로 만들어 놓으면, 마치 자전거를 한번 배우면 다리는 자전거 페달을 돌리는 동시에 눈과 손은 넘어지

지 않게 방향을 잘 조정하는 것처럼, 기억과 지식이 '외현(명백함＝명시, 서술, 사실)'과 '내현(암묵, 절차, 경험)'을 넘나들게 됩니다. 잘 기억하려면 대칭적으로 정보를 정리해 놓거나, 의미를 스스로 이해하거나, '절차'를 만들어 놓으면 됩니다. '연상법'도 좋은 방법입니다. 하나를 기억하면서 다른 내용도 계속 연상되도록 하는 것입니다. 간단한 기호나 그림으로 그려 놓으면 더 쉬워집니다.

화가들의 그림(명화)을 기억하려 할 때 대칭적으로 억지로 만들며 기억하는 것은 쉽지 않지만, 주요 사물이나 사람에 번호를 붙이면 그림을 외우기가 쉬워집니다. 세계 외우기 대회 챔피언들이 주로 쓰는 방법이 사물에 숫자를 붙여 외우는 것이거든요. 기억력 대회에서 우승하는 사람들의 대부분이 '기억력 궁전' 혹은 '기억력 하우스'를 만들어 놓고 있습니다. 15분에 1,122개의 단어를 암기하여 우승한 안드레아 무치(이탈리아, 22세)의 경우도 고대 로마인의 기억법을 활용했다고 밝혔습니다. 방에 가구를 배치하고 이미지로 순서를 기억하는 것이지요. 아파트 현관문에 1번 카드, 우측의 신발장에 2번 카드, 좌측의 거실 분리벽에 3번 카드, 작은아들 방에 4번 카드, 거실 첫 번째 벽에 5번 카드, 베란다 첫 번째 유리에 6번 카드를 머릿속으로 붙여서 기억합니다. 하루에 3시간씩 훈련했다니 이것도 물론 쉬운 일은 아닙니다. 무려 2천 장의 카드를 한 시간 만에 외워야 하는데, 쉬울 리가 있나요. 대회에 참가하려면 그 외에도 단어 1,122개, 그림 455장을 외워야 한답니다.

2009년 미국 기억력 대회 챔피언 론 화이트 Ron White 의 이야기도 비슷합니다. 론 화이트는 단어를 외울 때 비슷한 단어끼리 연결한다

고 합니다. 그는 이미 기억하고 있는 미국 대통령 순서에 다섯 종류의 상점을 연결해 외우는 방법을 씁니다. 가끔 '셰프'와 '제프'처럼 발음이 비슷한 단어들을 서로 연결해 외우기도 합니다. 설명은 쉽지만, 이러한 외우는 방법 역시 집중력이 높아야 이해할 수 있습니다. 론 화이트의 외우기 비법을 이해할 수 있는지 다음의 내용을 한번 읽어 보겠습니다.

저도 처음에는 엄청난 양의 카드에 있는 내용을 몇 분 이내에 외울 수 있을 것이라고는 전혀 생각을 못 했습니다. 그런데 훈련해 보니 이게 되더라고요. 예를 들면 길거리를 가면서 다섯 종류의 상점(은행과 세탁기, 옷 가게, 레스토랑, 약국, 증권시장 등)을 보게 되면 저는 미국 대통령의 순서를 생각합니다. 제1대 대통령인 워싱턴Washington에게 뱅크 오브 아메리카(은행)에 있는 세탁기 Washing machine(워싱턴에서 발음이 비슷한 부분을 가져옴)를 연결했습니다. 제2대 대통령인 애덤스Adams에 대해서는 댐(애덤스에서 댐 발음을 가져옴)이 터진 곳에서 하늘을 돌고 있는 독수리(옷의 상표가 독수리임)를 머릿속에 그림으로 그려 놓습니다. 제3대 대통령은 제퍼슨Jefferson이지요. 농구선수가 요리사(Chef도 Jeff에서 가져옴) 모자를 쓰고 있다고 상상합니다. '셰프'라는 단어도 제퍼슨이 연상되게 하기 위한 것이지요. 제퍼슨이 곧 셰퍼슨입니다. 그리고 나이퀼(액체 감기약)이 증권시장에 나이아가라 폭포처럼 쏟아지는 그림을 머릿속에 그립니다. 제4대 대통령은 메디슨Madison이잖아요. 약medicine이 자전거 상점 위에서 폭포처럼 쏟아지는 것을 머릿속에 그렸습니다.

정리하면 이미 잘 알고 있는 순서를 기준으로 삼고 새로 외워야 하는 것을 연결하는 것이 중요하겠네요. 우리는 조선시대 왕의 이름을 가지고 시도하면 좋겠습니다. 일단 고종까지 26명의 순서는 외우고 있으니까요. 안드레아 무치처럼 집에 들어오면 보이는 물건에 번호를 붙이는 것도 좋은 방법이 될 듯합니다.

이런 연상법은 명시적 기억을 일부러 순서(절차)기억으로 바꾸고, 중간에 기억이 자동으로 연결되도록 하는 것입니다. 절차기억은 자전거 타기 외에도 운전, 넥타이 매기, 구두끈 매기, 공 던지기, 수영 등 순서와 관련된 것이지요. 이 중 일부는 운동하는 데, 일부는 살아가는 데 매우 중요한 역할을 합니다. 한 어머님은 초등학교 4학년 자녀에게 운동화 끈 매는 법을 일 년 동안 가르쳤습니다. 그런데 일 년이 지났는데도 그 아이는 여전히 운동화 끈 매는 절차를 제대로 기억하지 못했습니다. 아이는 미숙아(임신한 지 37주 미만에 태어난 아기)로 태어났습니다. 순화어로 '이른둥이'로 부릅니다. 요즘 신생아 중에서 이른둥이 비율이 점점 더 늘어나고 있습니다. 모든 이른둥이가 다 절차기억에 문제가 있는 것은 아닙니다만, 이른둥이부모님은 이른둥이의 운동발달을 주의 깊게 관찰해 보아야 합니다.

1960년대 초반에는 신생아가 한 해에 120만 명이 태어났습니다, 지금 연간 신생아는 30만 명 이하로 줄었습니다. 인구 절벽이라는 말까지 나오고 있지요. 안타까운 것은 30만 명의 신생아 중 거의 10%가 38~42주를 채우지 못하고 일찍 태어납니다. 이른둥이들 중에서 이런 절차기억 능력이 부족한 아이가 있을 수 있습니다. 예전에 이른둥이를 칠삭둥이, 팔삭둥이라고 부르기도 했습니다. 이른둥이로 태

어난 아이들이 자라면서 달을 채우고 태어난 아이들보다 어딘가 부족한 부분을 보여 부르던 말로 좋은 의미가 아니었습니다. '구삭둥이'라는 말은 쓰지 않았습니다. 36주가 지나 태어나면 달을 채우고 태어난 아이와 비슷하게 정상아로 생각해 그런 단어를 사용할 필요가 없었지요.

그런데 이른둥이에 대한 연구가 많아지자 구삭둥이조차 운동발달에 문제가 있음이 밝혀졌습니다. 1개월 일찍 태어난 것이 뭐 대수냐 싶었는데, 실제 4주 먼저 태어난 이른둥이들을 연구해 보니 달을 채우고 태어난 아이들에 비하여 인지, 운동 능력이 살짝 뒤처지는 경우도 있는 것으로 드러났습니다. 1개월 일찍 태어난 아이들도 문제가 생기는 경우가 있는데, 2~3개월 일찍 태어난 아이들은 어떨까요? 연구를 통해 여러 문제가 드러났지만, 우리 사회는 여전히 이런 사실을 잘 모릅니다. 그저 인큐베이터에서 있다가 나오면 다 해결되는 줄 알았겠지만, 이른둥이 문제는 이제 점점 커지고 있습니다. 신생아의 10%에 해당되기 때문입니다. 신생아 수가 30만 명밖에 되지 않는데, 3만 명의 아이가 잠재적으로 인지 혹은 신체 발달에 문제가 있을 수 있다는 것입니다. 이 숫자가 10년, 20년, 30년 동안 누적되면 단순 계산이긴 하나 30만 명, 60만 명, 90만 명이 됩니다. 미리 문제를 공유하고 대처해야 사회비용을 줄일 수 있는데, 이 문제를 무관심하게 보는 것 같아 매우 걱정됩니다.

인지 기능은 운동 발달과 깊이 연관되어 있습니다. 엄마 배 속에서 충분한 운동 능력을 갖추고 나와야 인지도 잘 발달합니다. 상호 보완적이지요. 앞서가는 학자들은 인지 발달과 운동 발달의 상호작용을

주의 깊게 살피고 있습니다. 주변에 조금 일찍 태어난 아이가 있다면 더 주의해서 살펴보아야 할 것이고 국가 차원에서도 이에 대한 중장 기적인 조치를 해야 합니다. 여러분이 문제점을 인식하고 동참해 주어야 모든 아이들이 더 안전하고 건강하게 성장할 수 있습니다.

이 책에서 반복해서 말씀드리는 "그림을 외운다"라는 표현도 대부분 처음 들어 보는 표현일 것입니다. 하지만 역시 좋아하는 유행가나 음악도 즐기다 보면 쉽게 외울 수 있듯이 우리가 좋아하는 그림 역시 구석구석 외울 수 있습니다. 외운 부분이 늘어나면 그림에 대한 관심과 애정도 높아지기 마련이거든요. 좋아하는 사람의 얼굴도 한번 자세히 살펴보기를 바랍니다. 지금까지는 중요 윤곽을 큰 덩어리로만 보았지요? 하나하나 뜯어보면 더 흥미롭습니다.

이제는 좋아하는 것이 있다면 시간을 들여 외우면서 살아 봅시다.

내 머릿속 미술관

그림의 주인은 기억하는 사람이다
─ 좋아하는 그림을 소유하는 방법

기억이 무엇이지요?

'기억하다'는 정보를 잃어버리지 않고 계속 가지고 있는 것을 말하지요. 그럼 정보를 왜 계속 가지고 있어야 할까요? 더 많은, 더 좋은, 더 효과적인 결과를 만들기 위해 필요합니다. 에너지 절약 차원에서도 여러 시행착오를 기억함으로써 반복적으로 써야 하는 시간과 노력을 줄일 수 있습니다. 지구상의 수많은 생명 가운데 인류만이 이렇게 대단한 문명을 이루며 사는 것도 생각을 '기억'하고, 기억을 '문자'로 남겨서 후대에게 전해 주었기 때문이라고 봅니다.

예를 들면, 원시시대에는 열매가 많은 지역을 기억하고 있다가 먹거리가 필요하면 그 지역을 찾아가면 됩니다. 그런데 그 특정 지역은 계절에 따라 바뀔 수도 있습니다. 따라서 시간이라는 변수에 따라 달라지는 지역 특성을 각각 기억해야 합니다. 과일마다 수확 시기가 달

라서 시기별로 방문해야 할 지역을 아는 사람이 더 큰 수확을 거두게 됩니다. 다시 말해 좋은 기억은 좋은 결과를 낳습니다. 좋은 기억력은 결국 더 많은 과일 수확으로 이어지므로 보상이 클수록 기억을 더 잘하려고 노력했을 수도 있습니다. 실제로 과학자들이 동물 실험을 통해 더 '큰 보상'으로 기억력이 '강화'된다는 것을 알아냈습니다.

벨기에 뇌전자공학연구소NERF: NeuroElectronics Research Flanders의 파비안 박사는 쥐가 1개와 9개의 음식 알갱이가 있는 장소 중 어느 곳이 쥐에게 더 효과적으로 기억되는지를 알아냈습니다. 어떤 동물이든지 더 많은 음식이 있는 장소를 기억하려 할 것입니다. 쥐도 마찬가지고요. 먹이가 더 많이 있는 장소에 도달하는 과정이 매우 복잡했어도 놀라운 기억력을 발휘하여 찾아내더라는 것이지요.

"찾기 힘든 장소였지만, 보상이 커지면 더 고도의 기억력을 발휘하는 것이 분명했다"라고 설명합니다.

그런데 뛰어난 기억에 대한 보상으로 우리 아이들이 모두 천재적인 기억력이 생기면 부모님들은 얼마나 좋을까요? 어쩌면 경제적인 여유가 없는 서민들은 이 이야기만 읽고 낙담할지도 모릅니다. 부자 부모라면 서민 부모에 비하여 더 많은 보상을 줄 수 있으니까요. 그러나 다행인지 불행인지, 기억을 장기 저장고로 넘기는 과정에서 보상도 물론 중요하게 작용하지만 반복인출이 더 큰 역할을 한다고 합니다. 기억의 '공고화consolidation' 과정에서 얻는 보상이 인간의 기억 공고화 의지를 자극하기는 하지만 효과는 일시적일 수 있다는 것이지요. 보상의 시기도 중요한 변수입니다. 사실 우리가 하기 싫은 공부를 하는 것도 나중에 본인이 목표로 하는 학교, 학과, 직업이라는

'큰' 보상을 염두에 두고 있기 때문입니다. 그래서 "이번에 성적이 오르면 용돈을 준다"라는 부모님의 보상 효과는 오래가지 않을 수도 있습니다. 심리학자들은 이런 보상의 시기에 대해서 꾸준히 연구하고 있습니다.*

정보를 기억하려면 정보가 부호화encoding, 공고화 consolidation, 저장storage 과정을 거쳐야 합니다. 이 과정을 거친 뒤에도 시시때때로 인출retrieval해야 합니다. 내 것이 되었는지 확인하는 작업이지요. 그러다 보면 장기 저장고에 넣어 둔 정보와 다른 정보 사이에 새로운 시냅스가 생깁니다. 그것은 저절로 이루어지는 것이 아니고 일종의 통제하고, 섞고, 발효하고, 결합하는 과정을 거쳐 일어나는 것이지요.

풀리지 않는 '어떤' 문제를 풀기 위해서 겪어야 하는 복잡한 과정이 있습니다. 수학적 '계산' 과정이 문제 풀이의 중요한 부분일 수 있고, 재료의 특성 부분이 문제 풀이의 열쇠일 수도 있습니다. 순서를 거꾸로 해 보면 풀리거나, 순서에서 중요한 부분을 생략하면 풀리기도 합니다. 한꺼번에 하던 것을 두 번으로 나누거나, 몸통을 두세 개로 나누면 풀리기도 합니다. 분할(통합), 추출, 대칭화(비대칭화) 등 '트리즈TRIZ 40가지 발명원리'라고 인터넷 검색창에 치면 이에 관한 엄청나게 많은 예시가 나옵니다. 몇 가지만 볼까요?

* 한 예로, 〈학습 스트레스의 수준 및 제공되는 보상 조건의 차이가 단기 및 장기 기억의 수행에 미치는 영향〉(정주연·한상훈, 《감성과학》 15권 4호, 2012)을 들 수 있습니다. 논문의 결론에서 지연 보상이 즉각적인 보상보다 기억력 향상에 더 좋은 영향을 미친다고 말합니다. 나중에 얻게 될 학교나 직업을 기대하는 지연 보상이 즉시 주어지는 현금 보상보다 나을 수 있습니다. 나중에 큰 보상을 받을 수 있음을 일깨워 아이에게 지속적으로 아이가 꿈을 크게 갖도록 이끌어 주는 것이 더 효과적일 수 있습니다.

- 신발 밑창에 공기를 넣어서 고가로 팝니다(나이키 에어). – **재료 바꾸기**

- 액체비누가 나오기 전까지 모든 비누는 네모난 덩어리 고체였다. – **형태 변경**

- 비행기는 튼튼하지만 가벼워야 한다. – **복합재료**composite **는 금속보다 강도가 강하지만 가볍다**

- 음식을 급속 냉동하면 신선도가 오래간다. – **빠르게 하기**

- 빨래는 비벼서 했다. 지금은 진동으로 한다. – **마찰(오염제거)의 원리 변경**

- 땅이 움직이게 해서 트레드밀이 나왔다. 요즘은 물이 움직이는 수영장도 있다. – **반대로 하기 원리**

- 엘리베이터에는 사람이 타는 칸car과 중량을 계산한 균형추를 사용하고 있어 에너지를 최소화한다. 요즘은 이곳에 전기 발생 장치까지 붙여서 에너지를 더 적게 쓰기도 한다. – **균형의 원리**

이러한 발명의 원리에 기본적으로 숨어 있는 것은 모순contradiction 을 해결하는 일입니다. 공간은 좁은데 수영장을 가지고 싶은 모순을 해결하는 방법은 물을 흐르게 하는 것입니다. 날아다니는 물체(비행기, 로켓, 우주선)는 무게가 늘면 연료가 기하급수로 소모되어 운항 비용이 많이 들기도 하고, 우주선의 경우 우주에 도달하지 못하기도 합니다. 영화 〈마션〉에서 연료가 부족하자 화성에서 이륙하려고 우주선에 있던 모든 장비를 버리는 장면 기억하세요? 심지어 우주선의 뚜껑까지도 버립니다. 요즘은 비행기를 타려고 하면 항공사에서 가

방 무게를 엄격하게 재고, 비용을 추가로 받습니다. 무게가 늘어나면 비행기 운항 비용도 상승하기 때문입니다. 무게가 가벼우면서도 철로 된 구조물을 대체해야 하는 '모순'을 복합재료composite material를 써서 해결했습니다. 1981년 컬럼비아 우주선은 복합재료를 써서 무게를 무려 450 kg이나 줄일 수 있었습니다.

앞에서 언급했던 창조(발명)를 위한 루프 그림이 있습니다. 새롭게 창조하기 위해 지나야 하는 과정을 정리한 것이지요.

우리가 초중고를 비롯해 대학에서 배우는 국어, 영어, 수학, 과학은 결국 준비과정이었던 것입니다. 새로 받은 문제를 풀기 위해 정보를 정리하고, 기억하고, 언제든지 접속할 수 있도록 준비하는 기간이었던 셈이지요. 그리고 정말로 중요한 것은 뇌에 접수된 정보(기억)의 인출이 쉽고 빠르게 이루어져야 한다는 점이지요. 기억으로 본다면 '가지고 있는 것' 뿐만 아니라 '적절한' 시점과 장소, 환경에서 생기는 문제를 풀 수 있도록 가진 정보를 잘 '인출'하고 '응용'해야 비로소 '좋은 기억'이 됩니다.

가진 지식을 '가지고 논다'라고 표현할 수 있을 정도가 되어야 합니다. 습득한 정보와 지식을 여러 각도에서 자유자재로 사용할 수 있으면 제일 좋은 상태가 됩니다. 그래야 '공고화' 과정까지 끝나서 장기 저장고에 들어간 기억이 이제 새로운 요리를 만들기 딱 좋은 '잘 다듬은 재료'가 됩니다.

화가들은 처음에 어색하게 붓질하는 작업으로 시작해서 물감을 여러 층(레이어)으로 올리는 작업, 색깔을 배치하는 작업, 색과 색을 섞는 방법, 하얀색을 섞어 밝기를 조절하는 법, 검은색을 섞어 어둡게 하는 법, 그림에 공간을 남기는 법, 외형선을 처리하는 법 등 여러 작업을 경험하면서 화가로서 한 단계씩 올라갑니다. 체험을 통한 준비과정이지요. 거기에 이전 작가들의 생각, 다양한 표현법, 예술의 변천, 사회의 철학 변화, 역사적 의미의 변화 등까지 두루 꿰고 있으면 이제 정말 준비된 것입니다. 개인적 경험(내적 기억)과 학습으로 얻은 지식(외적 기억)을 축적한 후 이 지식들을 자유자재로 사용하게 되면 이제 한 분야에서 대가로 거듭납니다.

그림에 대한 주옥같은 말씀이 있지요. "명화의 주인은 기억하는 사람이다."* 이보다 더 좋은 명언이 있을까요? 그렇다면 내가 좋아하는 그림을 내가 소유하려면(기억하려면) 어떻게 해야 할까요?

노래 가사를 외우듯이 그림을 보지 말고 설명해 보고, 따라 그려 보고, 구석구석 분석해 보는 것만큼 좋은 방법은 없는 듯합니다.

기억을 잘하는 방법은 여러 가지가 있습니다. 제일 좋은 방법은 무

* 한국예술종합학교 양정우 교수가 강의 중 늘 강조하는 말입니다.

엇일까요? 반복인출입니다. 그렇다고 주야장천 반복하면 안 됩니다. 끊어서 해야 합니다. 보통 15분 보고 5분 쉬라고 합니다. 다만 쉬는 5분 동안은 뇌를 혼란스럽게 만들지 말고 쉬는 것이 좋습니다. 5분 쉬는 동안 노는 듯이 열심히 외운 것을 천천히 다시 생각해 보는 것도 중요합니다. 산책이나 명상도 좋습니다. 심지어 뇌졸중이나 뇌 질환이 있는 사람에게 '5분 휴식'을 써 보니 기억력 향상에 매우 좋았다는 연구 결과도 있습니다. 근육에 15분 동안 힘을 줘 보십시오. 덜덜 떨립니다. 뇌 근육도 마찬가지입니다. 10분이든 20분이든 자신에게 맞는 시간 동안 집중해서 뭔가를 하고, 5분은 꼭 쉬어야 합니다.*

　오감을 이용하라고도 하지요. 향기 좋은 방, 심지어 화장실 냄새가 나는 곳에서 영어 단어를 외우라는 선생님도 계셨습니다. 선생님은 뇌 회로를 모르고 하신 말씀이지만, 실제로 뇌 기억력 강화에 향기도 도움이 됩니다. 나쁜 향기도 감정회로를 활성화시켜서 정보를 더 오래 보관하는 데 유리합니다. 한편 손으로 쓰는 것이 좋습니다. 손으로 쓰면 내용을 설명해야 합니다. 뇌가 내용을 서술하듯 해야 하거든요. 설명할 수 있으면 외운 것입니다. 선을 그리면 그 형태를 외운 것입니다. 보지 않고 할 수 있으면 다 외운 것입니다.

　뇌를 의인화하면 쉽게 이해됩니다. 뇌는 홀로 외롭습니다. 외로운 뇌를 자주 만나야 합니다. 즉 정보를 자주 인출해야 합니다. 한 번 본 영

* 독일 심리학자 헤르만 에빙하우스(Hermann Ebbinghaus)의 망각곡선(forgetting curve)을 이해하고, 자신만의 망각속도가 얼마나 빠른지도 이해한다면, 자신의 주기가 얼마인지 알게 됩니다. 에빙하우스는 뭔가 외우고 나서 1시간만 흘러도 50% 이상을 잊게 된다고 했습니다. 하루가 지나면 33% 정도 남는다고 하지요. 그래서 반복된 인출 혹은 재학습이 필요합니다.

화의 줄거리나 명장면을 오래 기억하는 방법은, 영화를 본 다음에 같이 본 사람과 회상해 보는 것입니다. 영화를 보지 않은 사람에게 말했다가는 스포일러로 찍히게 됩니다. 뇌는 감동적입니다. 파페즈 회로가 감정회로이고 기억회로와 겹쳐 있습니다. 감동적으로 외우면 기억은 오래갑니다. 뇌는 아이처럼 이야기를 좋아합니다. 특히 만화 이야기를 좋아한다고 생각하면 됩니다. 뇌 속에 코딩할 때 이미지로 하고, 특히 스토리로 만들어 기억하면 오래갑니다. 뇌는 순서를 좋아합니다. 첫 글자만 따서 외워도 좋습니다. 뇌는 데이트 횟수에 매우 민감합니다. 한 번 오래 데이트한다고 만족하지 않습니다. 뇌는 여러 번 나누어 반복적으로 정보를 받는 것을 좋아합니다. 뇌는 속도에 민감합니다. 처음에는 느리게 입력하지만, 횟수를 반복하면 할수록 점점 속도감 있게 대응합니다. 이것도 훈련입니다. 이해가 어려우면 나중에 이해하면 됩니다. 처음부터 엄청난 정보를 저장하려고 하지 말아야 합니다. 뇌는 아는 척하기를 좋아합니다. 자기가 가진 오래된 정보를 새로운 정보와 먼저 맞춰 보거든요.

그래서 그림도 많이 보고, 자주 보고, 짧게라도 감동하며 보는 것이 좋습니다. 그리스 신화를 많이 알면 그림의 원형을 더 잘 이해하게 됩니다. 《성경》을 많이 알고 있는 것도 좋습니다. 유럽에서는 오랫동안 《성서》 내용을 그림으로 그렸기 때문입니다. 자, 이제 그림을 어떻게 외울 것인지 생각해 볼까요? 위에 열거한 여러 방식을 모두 써도 좋고요. 그중에서 한두 가지를 선택하여 자신에게 맞는 방식으로 해 보셔도 좋습니다.

준비되셨죠?

뇌, 상상을 하다

추상화는 아이를 상상하게 만든다

엉뚱한 것은 좋은 것이다

상상하는 것에도 법칙이 있다

좋은 질문을 찾고 상상할 수 있는 능력
— 추상화로 보는 창의력과 상상력

추상화를 최초로 시작한 대부 두 분을 아나요?

바로 바실리 칸딘스키와 파울 클레입니다. 이 사실을 이미 알고 있

그림 4-1 바우하우스(Bauhous)에서의 클레(좌)와 칸딘스키(우).

내 머릿속 미술관

그림 4-2 〈짚단, 1890~1891〉(클로드 모네, 시카고 미술관). 모네의 이 단순한 짚단 그림이 훗날 추상화의 모태가 되었습니다.

었다면 기본은 아는 겁니다. 추상화의 산실인 '바우하우스'를 알고 있으면, "오! 좀 아는 분이군요"라는 말을 들을 만합니다. 만약 〈그림 4-2〉, 모네의 〈짚단〉이 추상화의 시작이었다는 것을 아는 분이라면 "와우~ 꽤 아시는 분이군요"라는 칭찬을 들을 만합니다. 거기에 표현주의expressionism가 추상화의 아버지 격이라는 것을 안다면 전공자 못지않은 지식을 보유하신 겁니다. 표현주의에서 미술의 '목적'은 자연을 똑같이 '재현'하는 것이 아니기 때문에 화가들은 사물을 똑같이 그리는 것을 거부했습니다. 정통 아카데미의 고전적인 '아름다

움'을 부정하고 형태와 색깔을 왜곡해 주제와 내용을 강조했던 사람들입니다. 프로이트, 피카소, 뭉크 등이 표현주의의 대표적 화가입니다.

추상화로 나중에 이름을 날린 화가는 피터르 몬드리안(1872~1944) 외에도 테오 판 두스뷔르흐(1883~1931), 마크 로스코(1903~1970), 클리포드 스틸(1904~1980), 잭슨 폴록(1912~1956), 모리스 루이스(1912~1962) 등이 있습니다. 그 외에도 많은 작가가 추상의 세계로 뛰어들었고, 지금은 추상화가 한 장르로 잘 정착되었습니다. 현대 그림은 추상화라는 장르를 굳이 나누지 않아도 될 만큼 구상과 비구상이 혼재되어 있습니다. 하지만 추상화는 쉽게 이해하기 어려운 분야입니다.

앞에서 언급한 대로 추상의 개념은 이것입니다.

철학적으로는 '(화가의) 개별적 관점을 일반화'하는 것이고,
회화적으로는 '일반적 표현법을 (화가만의 방식으로) 개별화'하는 것입니다.

추상은 영어로 Abstract인데 이것은 라틴어 Abstractus에서 왔습니다. '없애고 빼다'라는 뜻입니다. 결국 추상화가 추구하는 것은 다음과 같습니다.

"원래 개체(물체 identity, object)가 지닌 여러 속성 중에서 불필요한 것은 적절히 빼고 화가가 보는 관점(속성 attribute)을 극대화함"입니다.

즉 조형적 측면에서 여러 화가가 일반적 관점으로 꽃을 그려 왔지만, 추상화가는 화가가 가지는 작가적 관점을 극대화해 그립니다. 개별화된 관점입니다. 그래서 위 문장의 아랫부분이 완성됩니다. 추상력abstraction이라는 말도 있습니다. 빼는 행위를 말하지요. 요즘 유행하는 AI와도 연관되어 있습니다. 한국전자통신연구원 전 원장 김명준 박사님이 자주 쓰는 단어입니다. 추상력은 프로그램을 코딩하는 사람들에게는 매우 중요한 과정이고 행위라고 말씀하십니다. 프로그램은 쓸데없는 것을 빼고 간결하게 해야 문제가 덜 생기니까요. 그렇다면 추상력이 좋아지려면 어떻게 해야 할까요?

직관력intuition이 좋아야 합니다. 직관력은 '추리-연산-판단 등 사유 과정 없이 대상을 바로 파악하는 능력'을 말합니다. 즉 '척 보면 아는' 사람이지요. 그럼 직관력이 좋아지려면 어떻게 해야 할까요? 지능의 단순 인출보다 '통찰'과 '통섭'이 이루어진 다양한 지식의 인출로 가능합니다. 사안을 단순하게 바라보지 않고 주변을 모두 고려하는 광범위한 능력을 말하지요. 어떤 분야에서 발생한 문제에 대하여 그 분야에 충분한 지식이 없는 사람이 타협하지 않는 직관을 가지고 문제를 풀려고 한다면 여러 사람을 '위험'하게 할 수도 있습니다. 직관력이 좋아지려면 기본적인 지식을 많이 습득해야 하고, 다양한 책과 대화, 여행, 경험을 접해야 합니다. 또한 통섭 능력도 길러야 직관력도 성장합니다.

'어쩌다 보니 선진국'이라는 말이 우리 사회에서 떠돈 지도 꽤 오래되었습니다. 특히 코로나19 발생 이후 우리 사회의 방역능력, 국제적 혼돈에 대한 대처방법, 국민의 참여의식 등이 세계 최고 수준이라

는 것을 전 세계가 알았습니다. 거기에 음악(BTS, 블랙핑크)과 영화(기생충, 미나리), 드라마(지옥, 오징어 게임) 등으로 한국이 여러 면에서 대단한 나라임을 알렸지요. 선진국이 별것 아닙니다. 잘 살고, 인생을 즐기고, 건강한 사람이 많으면 선진국이지요. 알고 계셨나요? 우리나라 국민 소득이 2022년 3만 5천 달러가 넘었습니다. 1위권인 7만 달러를 달성하기는 어렵겠지만 머지않아 5만 달러를 넘길 수 있을 듯합니다. 다만 이제부터는 따라잡기가 아닌 창조하기를 하는 모습으로 변해야 할 것입니다. 이미 여러 분야에서 우수한 결과를 냈지만, 교육을 비롯한 여러 분야에서 창의적 태도와 노력을 강조해야 할 것입니다. 그림에서 창조와 관련된 대표적인 분야가 추상화입니다. 개별적 관점이 존중되어야 하고, 직관력이 높아야 하는 분야입니다. 필기할 때 오른손만 쓰면 왼손의 필체는 절대 나올 수 없습니다.

추상화는 대단히 개인적인 그림입니다. 그래서 추상화를 이해하려면 작가를 이해해야 하고, 작가의 경향과 성향, 표현 방식을 '개별적'으로 조금은 알고 있어야 합니다. 그래야 그림을 통해 작가가 무슨 이야기를 하려는 것인지 알 수 있습니다. 명품의 속성과도 비슷합니다. 명품은 대중을 위한 것이 아니라 '소수'의 고객을 위해서 제작됩니다. 추상화도 작가를 이해하는 소수를 위한 그림일 수 있습니다. 따라서 추상화는 화가의 개별적인 표현을 추구하기 때문에 추상화 앞에서 이 그림은 무슨 의미인지 모르겠다고 말하는 것 자체가 실은 모순입니다. 추상화를 볼 때는 작가의 성향이나 이전 그림을 미리 공부해야 이해의 폭이 더 넓어집니다.

'어쩌다 보니 선진국' 이야기를 꺼낸 이유는 현재 우리나라 상황이

내 머릿속 미술관

대한민국에서 살아남아야 하는 젊은이들이 '선진국 따라가기'나 '있는 것 잘 기억하기'를 한다고 해서 잘 살 수 있는 환경이 더는 아니기 때문입니다. 우리가 2등 수준에서 앞에서 달리고 있는 선진국들(미국, 영국, 프랑스, 독일, 일본 등)을 따라잡으려고 할 때는, 우리는 그저 그들의 진행 방향을 참고하고, 그들이 만들어 놓은 것을 바탕으로 약간만 변형하면 되었습니다. 그들은 경주에서 좋은 '길 안내자'였고 이정표였습니다. 그런데 그렇게 달리다 보니 이제 우리 앞에 더 이상 선진국이라는 길 안내자가 사라진 상황이 온 것입니다. 어디로 가야 더 잘 팔리고, 어떻게 만들어야 사람들의 시선을 끌 수 있는지 가르쳐 주는 '척후병scout'이 사라진 것입니다. 이제부터는 우리가 먼저 방향을 잡고 가야 합니다. 가진 지식을 총동원하여 왜, 새로운 진행 방향을 우리가 잡아야 하는지 설명할 수 있어야 합니다. 그렇게 하려면 이전에 우리가 머릿속(뇌 속)에 쟁여 놓은 지식을 매우 효과적으로 인출해야 하고, 세계를 견인하는 힘, 두루 바라보는 통찰, 뛰어난 직관을 지녀야 합니다.

　문화, 디자인, 사용성, 기능, 성능, 내구성, 브랜드파워 등을 모두 갖추고 선도해 나가야 합니다. 그렇다면 무엇이 필요할까요? 바로 지식의 '축적'과 '응용력', '창의력'입니다. 지식의 올바른 축적이 없으면 사상누각이 될 수도 있고, 시행착오를 겪는 시간이 더 늘어날 수도 있습니다. 어떤 화가들은 루브르 박물관을 지척에 두고서 한 번도 가지 않았다고 합니다. 자신의 그림이나 예술혼에 이전의 작품들이 영향을 미칠까 봐 그랬다고 하지요. 우리나라 김환기 선생님이 그랬고, 야수파 화가 블라맹크가 그랬습니다.

두 분의 생각과 고집에 경의를 표하고 싶지만, 역사적으로 루브르 박물관을 통해서 영감을 얻고, 유명해진 화가가 훨씬 더 많습니다. 여러 시대의 그림을 분석하고, 학습하고, 모방하고, 변형하고, 발전시키는 것이 바로 '창조'이기 때문입니다. 정보를 많이 저장하고(기억), 자주 인출하고(복습), 자유롭게 사용할 수 있게 되면 응용력이 발달합니다(융합). 언제든지 정보를 스마트폰으로 찾을 수 있으니 머릿속에 저장하지 않아도 된다고 생각하는 사람들은 더 뒤처질 것입니다. 많은 정보를 보관한다고 창의력이 생기는 것이 아니라, 축적된 정보를 얼마나 다양한 방향과 방식으로 응용할 수 있는지에 따라서 창의력의 깊이는 달라질 수 있기 때문입니다. 지식은 구글이나 네이버에 있으니 언제든지 찾아낼 수 있다고 말하는 사람은 지식이 창조로 이어지는 메커니즘을 잘 몰라서 하는 말입니다.

창의적인 문학작품을 한번 생각해 볼까요? 문학작품은 정말로 다양합니다. 〈로미오와 줄리엣〉 같은 러브스토리가 있고, 〈셜록 홈스〉 같은 탐정 소설이 있습니다. 전쟁의 아픔과 사랑을 묘사한 〈바람과 함께 사라지다〉가 있고, 한 인간의 삶을 고기잡이에 투영한 〈노인과 바다〉 같은 작품도 있습니다. 각각의 소설은 인간의 삶을 다양하게 비유하고 서술하고 있지요. 어떤 글은 아름다운 풍경을 사진처럼 혹은 사진보다 더 아름답게 묘사해서 우리의 상상력을 최고로 자극하기도 합니다. 내가 만약 새로운 문학작품을 쓰겠다고 마음먹는다면 과거에 읽었던 어떤 작품을 자기가 시작하려는 이야기의 원형으로 삼고 첫 구절을 시작해 보는 것도 좋습니다.

그림도 종류가 다양합니다. 예수의 잉태를 알리는 성화를 그린

〈수태고지〉가 있는가 하면 그리스 신화의 크로노스가 자식들을 물어뜯어 먹고 있는 흉측한 모습을 그린 〈크로노스〉도 있습니다. 뭉크의 〈아픈 아이〉 같은 그림은 삶의 처절한 단면을 보여 주기도 하지요 (93쪽 참조). 어떤 그림은 보고 있으면 마음이 차분하게 가라앉고 명상에 잠길 수 있는 그림도 있습니다. 마크 로스코의 그림들이 대표적입니다. 잭슨 폴록의 그림들은 도대체 뭘 그렸는지 알 수 없는 무형태, 무개념, 무형상의 그림이기도 합니다. 내가 새로운 장르의 그림을 시작하겠다면 먼저 수많은 그림을 한번 정리해 보고 어떤 새로운 그림을 그릴 것인지 고민하는 것도 좋겠습니다. 피카소가 한 말 기억하지요? 위대한 작가는 복제하지 않고 훔친다고 했습니다. 훔친다는 말은 완전히 자기의 것으로 만들거나 완전히 새롭게 변형한다는 피카소 식의 표현으로 보입니다.

그림 4-3 〈수태고지, 1472〉(다빈치, 우피치 미술관)(좌상), 〈아픈 아이, 1885~1886〉(뭉크, 노르웨이 국립미술관)(좌하), 〈빨간색 속의 고동과 검은색, 1957〉(로스코, 개인소장)(중), 〈크로노스, 1636〉(루벤스, 프라도 미술관)(우).

그림 4-4 왼쪽 상단부터 시계 방향으로 〈물고기 마술, 1925〉(파울 클레, 필라델피아 미술관), 〈컴포지션 8, 1923〉(칸딘스키, 구겐하임 미술관), 〈죽음과 불, 1940〉(파울 클레, 젠트럼 파울 클레 미술관), 〈에펠탑과 신랑신부, 1936〉(샤갈, 테이트 미술관), 〈오베르의 짚 더미, 1890〉(고흐, 오르세 미술관), 〈서커스의 말〉(샤갈, 뉴욕 해머갤러리).

"보고 있으면 머리가 좋아지는 그림을 하나 아이들 방에 걸어 놓으려고 하는데 누구의 그림이 좋을까요?"라고 지인이 물어보더라고요. 어떤 그림을 아이들이 바라보면 머리가 좋아질까요?

세상에 머리가 좋아지는 그림이 있을까요? 있다면 거짓말이겠지만, 그렇다고 절대 없다고 단정할 수도 없습니다. 머리가 좋아지는 그림이 있다는 말이 거짓인 이유는 과학적 증명을 위해 인과cause-result를 가설로 세우고 실험하기가 매우 어렵기 때문입니다. 억지로 어떤 그림을 걸어 두면 머리가 좋아질 것이라는 가설을 세웠더라도 아이가 자라면서 머리가 좋아지고 나빠지는 결과가 오로지 방 안에 걸어 둔 그림 때문이었다고 결론을 내릴 수 없습니다. 다른 변수를

완전히 통제하기는 어렵기 때문입니다.

사람은 실험 쥐가 아니라서 벽에 걸린 그림과 보내는 시간을 주된 변수로 한다고 해도 삶의 다른 조건(학습시간, 독서량, 운동, 놀이 등)을 통제하는 것은 거의 불가능해 보입니다. 아이가 머리가 좋아지는 데 부모의 총수입, 부모의 학력, 부모의 IQ, 부모의 직업, 부모의 자녀 학습에 대한 열의, 가정환경, 학교, 가정의 대화 정도 등 '가정 여건'이 더 많은 영향을 미칠 수 있습니다. 그래서 방 안의 그림 한두 점이 아이의 머리가 좋아지는 데 얼마나 영향을 미치는지 알아내기란 정말 어렵습니다.

저도 학생들에게 "통계적으로 '비례'하는 것 correlation과 인과 causation가 있는 것에 대해서는 매우 주의하여 살펴봐야 한다"라고 항상 강조합니다. 빈민촌에는 대체로 교회가 많습니다. 하지만 통계적으로 "빈민이 많으면 교회가 늘어난다"라고 말할 수 없습니다. 빈민이 많은 지역이라서 교회가 생긴 것인지, 빈민 지역의 땅값이 싸서 개척 교회 수가 늘어난 것인지에 대한 인과관계와 순서는 더 조사해 봐야 하기 때문입니다.

마찬가지로 "매일 바라보는 그림 한 점이 아이의 머리를 좋게 할 수 있을까요?"라는 질문에 누구도 반드시 그렇다고 답할 수는 없습니다. 하지만 아이가 계속 바라보는 그림에서 자유로운 상상과 꿈을 얻는다면 그림 한 점이 좋은 영향을 미칠 수 있을 것입니다. 앞에서 열거한 '가정 여건' 중에서 부모의 총수입이나 학력이 자녀의 좋은 대학 진학과 비례한다는 통계 결과가 나왔습니다. 추가적으로, 아이들 성적은 부모 IQ와는 비례하지 않고, 아이와 부모 간의 대화 시간

에 비례했는데, 이는 우리에게 많은 시사점을 줍니다. 돈이 많든지 적든지 누구나 할 수 있는 일이 바로 대화이거든요. 우리는 이 비례하는 결과에서 인과를 유추할 수 있습니다. 다시 말해 대화 시간이 길어질수록 아이들의 대학 진학률이 높아진다는 것의 원인과 결과를 찾아내는 것입니다. 어느 정도 유추할 수 있겠지요? 부모가 아이의 방에 그림 한 점 걸어 놓는 여유를 갖는다면, 그리고 부모가 그 그림에 얽힌 이야기와 화가에 대한 이야기, 화가가 그 그림을 그린 이유를 설명해 준다면 아이의 성적은 분명히 좋을 수밖에 없을 듯합니다.

그래서 저는 이왕이면 상상력을 길러 주는 그림을 권하고 싶습니다. 형태가 완벽하고 어떤 장면인지 금방 알 수 있는 그림보다는, 저게 무엇일까 하고 한참을 바라보아야 하는 그림이 좋겠습니다. 아이들은 상상력이 넘치거든요. 그리고 한 번 보고 금방 이해되는 그림보다는 보고 스스로 새로운 형태를 찾을 수 있는 그림, 봐도 봐도 새로운 형태가 보이는 그림, 내 마음대로 형태를 찾아서 만들어 볼 수 있는 그림이 아이들의 뇌를 자극합니다.

앞에서 나온 그림 여섯 점은 특징이 있습니다. 명확하지 않은 형태의 바닷속 물고기 무리, 음악의 표현, 느닷없는 사람 얼굴 형태와 분명치 않은 사람 모양, 날아다니는 사람과 사람보다 큰 닭, 선이 삐뚤빼뚤하고 넘실대는 시골 마을, 다양한 색을 마음대로 사용한 서커스. 모두 볼 때마다 새로운 그림일 것입니다. 저는 기왕이면 아이의 방 한 면을 크고 작은 그림들로 가득 채우면 좋겠습니다. 그림을 한꺼번에 모두 벽에 거는 것이 아니라, 아이가 자라면서 시기별로 적절한 그림을 하나씩 하나씩 거는 것입니다. 아이의 상상력이 더 높아지겠지요.

최근에 새로 생긴 미술의 한 장르로 개념 미술conceptual art이 있습니다. 보고 있으면 정말 재미있습니다. 개념미술은 마르셀 뒤샹이 기성품인 변기를 미술품으로 전시하면서 시작되었습니다. 지금은 개념을 바꾸거나 개념의 근간을 뒤섞기도 하고, 근원을 찾아서 생각하게 하는 미술의 한 장르가 되었습니다. 덴마크 코펜하겐의 시립 미술관을 갔더니 여러 색깔의 털실을 알록달록한 양말과 연결한 작품을 전시하고 있더군요. 덴마크어라서 작품의 정확한 제목을

그림 4-5 덴마크에서 본 작품이 이랬어요. 사진을 찍어 오기는 했지만, 이 그림은 제가 파워포인트로 여러 그림을 짜깁기해서 만든 겁니다.

모르지만 〈색동 양말의 기원〉 정도 될 것 같습니다. 그 작품의 가격이 3백만 원이나 하더군요. 사람들이 이런 작품을 사냐고 물었더니 아이디어가 참신하면 많이 구매한다고 해서 신기했습니다. 별것 아닌 것으로 보이는데 참신한 생각으로 이루어진 작품이라며 구매한다는 것이 그 나라에서는 별일이 아닌 것이었습니다. 부러웠습니다.

자녀에게 남들과 다른 상상력 혹은 창의력을 길러 주려면 어떻게 하면 좋을까요? 아주 어렸을 때부터 오감을 자극해야 하며, 감성을 발달시켜야 합니다. 또한 자녀가 이미지를 머릿속에 그리는 것을 자녀와 함께 해 보기 바랍니다. "나는 어른이어서 다 알고 있으니 너는 따라오기만 하면 돼"라고 하지 말고 일단 아이들의 의견을 들어 보기

바랍니다. "아, 그렇게 하면 이렇게 되는구나" 하고 공감하는 말을 많이 해 주기 바랍니다. 혹은 전혀 다른 관점에서 사안을 대하되 "이것에 대하여 너는 어떻게 생각하니?"라고 물은 뒤 함께 고민해 보는 것이 좋겠습니다.

상상하는 것만으로도 몸의 능력이 향상됩니다. 수영왕 펠프스는 10대에 이미지 트레이닝을 받아서 성공한 경우라고 하지요. 자기 전에, 자고 난 뒤에 수영하는 영상을 반복해서 봤다고 합니다. 이미지 트레이닝에 대한 실험을 했는데, 피아노를 이미지만으로 배워도 실제로 손가락으로 배운 아이처럼 뇌가 반응하는 부분이 바뀐다는 결과가 나왔습니다. 이미지 트레이닝은 매우 중요합니다. 이미지 트레이닝에 관련된 뇌 연구도 많이 이루어지고 있어요. 도마나 마루운동을 하는 선수들이 쉴 때도 머릿속에서 운동하는 순간을 연습하는 것이 매우 도움이 된다고 합니다. 머릿속에서 리허설을 해 보는 것이지요.

미술에서 추상이라는 분야는 고정된 형태를 작가적 상상력으로 풀어 헤친 것입니다. 자녀가 똑똑하기를 원한다면 어른부터 고정관념을 풀어 헤치고 순진한 아이의 마음으로 돌아가면 됩니다. 많은 대화와 많은 경험을 해 보기 바랍니다. 그리고 거울 앞에서 미래에 나는 이런 사람이 되어 있을 것이라고 다짐을 하며 상상하는 일도 매우 중요합니다. 함께 상상하기 바랍니다.

위대한 화가는 다른 화가의 생각을 훔친다
― 상상력은 엉뚱한 생각에서 나온다

과일로 그린 그림을 본 적 있지요? 앞에서도 한 번 나왔지요.

누가 그렸는지는 잘 몰라도 "아, 저 그림 본 적 있다"라고 할 분

그림 4-6 모두 아르침볼도의 그림으로 왼쪽부터 〈봄, 1563〉(마드리드 산페르난도 미술관), 〈여름, 1563〉(빈 쿤스트 역사 박물관), 〈가을, 1573〉(루브르 박물관), 〈겨울, 1563〉(빈 쿤스트 역사 박물관)입니다.

이 많을 겁니다. 그 그림은 주세페 아르침볼도Giuseppe Arcimboldo
(1527~1593)가 그린 임금님의 초상화입니다. 봄, 여름, 가을, 겨울을
상징적으로 그렸어요. 아르침볼도는 '왕실' 화가로 일했으니 당시
그림 실력을 인정받았다고 볼 수 있습니다. 그는 사람의 얼굴 면을
잘게 자르고, 계절별로 여러 사물로 구성하여 기가 막히게 그려 냈습
니다. 봄은 각종 꽃으로, 여름은 과일과 곡식으로, 가을은 채소와 과
일로, 겨울은 앙상한 나뭇가지로 말입니다. 그림 속에는 수수, 감자,
당근, 버섯, 포도 등 없는 것이 없습니다. 이 화가의 그림은 3백 년 후
에 초현실주의 화가인 살바도르 달리(1904~1989)에게도 영향을 주게
됩니다(182쪽 참조).

옛날이야기 좋아하나요? 혹시 〈콩쥐팥쥐〉를 잘 아는지요? 저는 이
이야기를 잘 안다고 생각했습니다. 그런데 실제로 이야기를 읽어 보
니 아니더군요. 한번 곰곰이 생각해 보기 바랍니다. 〈콩쥐팥쥐〉 이야
기를 얼마나 잘 알고 있는지 말입니다. 예를 들면 콩쥐의 성姓은 무엇
이었을까요?

조선 중엽 전라도 전주 부근에 사는 퇴리退吏 최만춘은 아내 조씨
와 혼인한 지 10년 만에 콩쥐라는 딸을 두었다. 그러나 콩쥐가 태어
난 지 100일 만에 조씨가 세상을 떠나자, 최만춘은 과부 배씨를 후
처로 맞아들였다. 계모 배씨는 자기의 소생인 팥쥐만을 감싸고 전처
소생인 콩쥐를 몹시 학대하였다. 산비탈의 돌밭 매기, 밑 빠진 독에
물 붓기, 베 짜고 곡식 찧기 등의 어려운 일은 모두 콩쥐에게 시켰으
나, 그때마다 검은 소와 두꺼비, 직녀 선녀, 새 떼 등이 나타나 콩쥐

　　　　　　　　　　　　　　　　내 머릿속 미술관

를 도와주었다. 그뿐만 아니라 직녀 선녀가 준 신발 덕분에 감사監司와 혼인하게 되었다. 그러나 콩쥐는 팥쥐의 흉계에 넘어가 연못에 빠져 죽고, 팥쥐가 콩쥐 행세를 하였다. 그 뒤 연꽃으로 피어난 콩쥐가 계속 팥쥐를 괴롭히다가 마침내 감사 앞에 나타나 자초지종을 고하였다. 감사가 연못의 물을 퍼내 콩쥐의 시신을 건져내니 콩쥐는 도로 살아났다. 감사는 팥쥐를 처단하여 배씨에게 보냈고, 이를 받아 본 계모는 놀라서 즉사하였다.

출처: 《한국민족문화대백과사전》(〈콩쥐팥쥐전〉)

　기록된 이야기를 살펴보니, 구체적인 장소가 '전주'라는 것도 몰랐고, 아버지의 성이 '최'라는 것도, 아버지의 직업이 공무원(관리)이었다는 것도 몰랐습니다. '감사'인 신랑과 인연을 맺게 해 준 '신발'을 선물한 선녀가 〈견우직녀〉의 그 '직녀'라는 사실도 처음 알았고, 콩쥐가 물에 빠져 죽었다가 다시 살아났다는 점도 몰랐던 부분이네요. 계모를 벌하는 방법으로 죽은 팥쥐의 몸을 보냈다는 전개도 몰랐습니다. 오직 제가 알고 있었던 것은 콩쥐가 계모에게 온갖 설움을 당하는데, 소와 참새, 두꺼비가 도와주었고, 마을 잔치에 가려는데 선녀가 신발을 주었으며, 집에 돌아오다가 신발 한쪽이 벗겨져서 원님과 나중에 결혼했다는 내용이지요. 그런데 그 후 팥쥐가 콩쥐를 연못에 빠뜨린 것부터 마지막 부분까지는 전혀 모르던 이야기더군요. 구전동화는 버전이 여럿이라서 그렇습니다.

　우리는 어렸을 적에 들었던 이야기의 세부 내용은 모르지만, 큰 줄기는 어느 정도 알았던 셈입니다. 〈콩쥐팥쥐〉 이야기는 어느 나라에

나 있는, 나쁜 새엄마와 착한 소녀의 이야기이지요. 〈신데렐라〉와 〈백설공주〉 이야기는 다른 이야기의 원형으로 사용되는 대표적인 사례입니다. 원수 집안의 자식들이 사랑에 빠져 결국 둘 다 죽는 〈로미오와 줄리엣〉도 많이 사용하는 원형이지요. 이야기의 원형은 매우 중요합니다.

미술의 역사와 여러 화가의 성장 과정, 주요 그림에 대한 설명을 정리하고 공부해 보니 그림에도 이른바 '원형'이라는 것이 있습니다. 위에서 말한 이야기의 원형처럼 말입니다. 예를 들면 밀레의 그림을 피카소나 고흐가 그대로 따라 그린 것은 "복제했다", "따라 그렸다" 하는 정도로 이야기해야 합니다. 어떤 그림을 어떻게 따라 그렸는지 볼까요?

그림 4-7 〈낮잠, 1866〉(밀레, 보스턴 현대 미술관)(좌상)을 보고 고흐(1890, 오르세 미술관)(우상)가 따라 그리고, 나중에 피카소(1919, MoMA 미술관)(중하)가 다시 따라 그렸다. 고흐는 밀레 그림의 판화를 봤기 때문에 좌우가 바뀌었다고 한다.

"위대한 화가는 다른 화가의 생각을 훔친다"라는 피카소의 말이 무슨 뜻인지 이제는 이해하겠습니까? 밀레는 농촌에서 일에 지쳐 잠든 가난한 농부 부부를 서정적으로 그렸습니다. 고흐는 밀레의 서정을 자신만의 붓 터치와 느낌으로 하늘과 짚단을 표현했습니다. 한마디로 고흐같이 그렸습니다. 하지만 피카소는 느낌이 완전히 다릅니다. 원형은 밀레였지만, 피카소가 그린 농부와 아내의 선과 색, 육체적 느낌은 정말 피카소답습니다. 원형을 원래 어디서 가져왔는지 모르게 바꿔 놓았습니다. 피카소답게 훔친 그림 같습니다.

우리는 〈콩쥐팥쥐〉를 우리가 아는 갖가지 이야기의 원형이라고 알고 있지만, 사실 이 이야기는 19세기 문헌에 처음 등장합니다. 구전으로 내려왔기 때문에 지역에 따라서 세부 내용이 조금씩 다른 다양한 버전이 존재합니다. 더 오래된 원형도 있을 듯합니다. 재투성이 소녀라는 뜻의 〈신데렐라〉가 사람들 입으로 전해져서 서양에서 우리나라로 들어왔을 수도 있지요.

그런데 더 재미있는 사실은 〈신데렐라〉 이야기도 원형이 있습니다. 〈신데렐라〉는 17세기에 프랑스 문학가 샤를 페로Charles Perrault (1628~1703)에 의해 처음 등장합니다. 원형은 〈선녀 이야기〉입니다. 더 흥미로운 사실은 이야기를 채집하고 옮기면서 구두의 종류가 바뀐다는 점이지요. 이야기를 채집하는 사람들은 이 동네 저 동네 다니면서 나이 든 할머니 할아버지에게서 오래된 이야기를 듣고 글로 옮겼으니까요. 원형에서는 신데렐라에게 준 구두가 '다람쥐 털vair'로 묘사되었는데, 이야기가 옮겨지면서 나중에 유리 구두verre로 바뀌었답니다. 유리가 15세기 발명품이기는 합니다만, 구두를 유리로 만든

그림 4-8 〈피에로 콘텐츠, 1712〉(바토, 마드리드 티센 보르네미사 국립미술관)(좌), 〈바토를 따라서, 1981〉(프로이트, 시애틀 미술관)(우). 프로이트는 바토의 그림을 재해석하여 그렸다

다는 것은 참으로 신박한 생각 같습니다. 물론 현대의 우리에게는 다람쥐 털 구두보다 유리 구두가 더 멋지게 보이기는 합니다. 발은 엄청 아프겠지만요. 유리 구두 속에 발을 움직일 수 있게 다른 소재를 덧대면 가능할 듯합니다.

어떤 화가는 상상을 초월할 만큼 '원형'을 변형해서 그림을 그리기도 합니다. 장 앙투안 바토는 로코코 시대의 대가입니다. 그는 안타깝게 37세에 요절한 천재 화가였습니다. 대표작으로는 〈질Gilles, 1718~1719년경〉이 있습니다. 그의 그림에는 피에로가 자주 등장합니다(〈그림 4-8〉). 울 것 같은 광대를 통해서 인물의 이중적 심리 묘사를 고전적이면서도 근대적으로 기막히게 표현했습니다. 사람들은 겉으로 의미가 드러나는 작품보다 이중적인 의미가 있는 것을 더 좋아합니다.

내 머릿속 미술관

후대 화가인 프로이트가 바토의 그림을 자기 식으로 해석해서 그린 〈바토를 따라서〉가 58억 원에 팔렸습니다. 허물어져 가는 이상한 아파트에 있는 등장인물 5명을 통해서 프로이트가 말하려는 것은 관계 relationship 입니다. '관계'는 이미 바토가 여러 그림에서 '피에로'라는 독특한 소재를 통해서 표현한 주제였습니다. 바토의 마지막 그림이었던 〈질〉도 그의 이러한 의도가 잘 보이는 작품입니다. '관계'에 한 단어를 추가한다면 '소외'일 것입니다. 그 끝은 '외로움'이 될 것이고요.

루치안 프로이트(1922~2011)는 유명한 심리학자이면서 신경과 의사였던 할아버지 지그문트 프로이트(1856~1939)의 이론에 근거하여 그림을 독특하게 표현한 화가입니다. 그의 작품들은 사실적이면서도 초현실적 성향을 나타냈고, 그는 초상화를 주로 그리면서 마티에르 matière 기법을 사용해서 인물의 성향을 표현했습니다. 두툼하게 바른 물감은 그만의 시그니처였고 인물의 감성을 나타내는 도구였습니다.

여러 이야기의 원형인 〈신데렐라〉로 최근에는 수많은 영화 히트작을 만들어 냈습니다. 로맨틱 코미디 영화 〈귀여운 여인, 1990〉은 무명 배우였던 줄리아 로버츠를 최고의 스타로 만들었지요. 제작비로 1,400만 달러를 들여서 6억 달러 넘게 벌어들였으니 대박이 난 영화였습니다. 이 역을 거절한 멕 라이언은 두고두고 후회했다는 이야기도 있습니다. 〈신데렐라〉의 남자 버전인 〈노팅힐〉도 있었지요. 그러고 보니 〈노팅힐〉에도 줄리아 로버츠가 나옵니다. 우리나라 영화 〈미녀는 괴로워〉의 주인공도 '성형 수술'이라는 마법으로 재탄생한

신데렐라로 보기도 합니다.

원형 이야기를 꺼낸 것은 소설이든, 영화든, 그림이든 원형이 있고, 원형의 복사, 오마주, 변형, 차용, 응용, 발전을 통해서 새로운 이야기가 나올 수 있다는 점을 말하고 싶어서입니다. 세상에서 완전 새로운 것을 만드는 일은 정말 어렵습니다. 대부분은 오래된 것을 조금씩 변형하고 발전시켜 만듭니다. 새로움은 동화작가, 소설가, 화가, 과학자에게도 필요합니다. 모두가 추구하는 새로움은 '창조'라는 말로 표현되기도 하고 '상상력'이라는 말로도 표현됩니다. 천재 과학자 아인슈타인은 "지식보다 중요한 것은 상상력이다"라고 하면서 과학 분야에서도 상상력이 중요하다고 말했습니다. 배운 지식을 확장하려면 지식에 기반한 과학적 '상상력'이 필요하다는 말이지요.

《개미》로 한국에서 최고 인기 작가로 등극한 베르나르 베르베르 역시 '상상력'이 자기 소설의 '원천'이라고 고백했습니다. 구스타프 클림트는 상상력으로 그림 속에서 삶과 죽음의 경계를 허물었고, 아르침볼도는 왕의 초상화를 곡식과 과일로 그려 내어 왕에게 최고의 칭찬을 받았습니다. 왕은 백성에게 복을 가져다주는 그림으로 보았거든요. 그 화가에 어울리는 멋진 왕이었습니다. 아르침볼도가 어떤 원형을 보고 이런 그림을 그렸는지도 궁금해집니다.

가끔 엉뚱한 생각을 하나요? 남과 다른 생각을 해서 창피했던 경험이 있나요? 전혀 기죽지 말라고 말씀드리고 싶습니다. 어쩌다 선진국이 된 대한민국에 그런 당신의 엉뚱함과 상상력은 매우 중요하니까요.

명품 의류를 만드는 구찌가 입고 수영하면 '안 되는' 수영복을 만

들어서 대박이 났답니다. 정말 엉뚱하지요? 수영복 가격이 50만 원이 넘는데 수영장 물을 소독하는 염소가 닿으면 수영복이 변형되어서 그렇답니다. 수영장에서 물에 들어가지 못하고 주변을 서성이는 사람이 있다면 비싼 수영복을 입은 사람일 겁니다.

어쩌면 나중에는 입으면 안 되는 옷이 나올 수도 있을 듯합니다. 벽에 거는 장식품처럼 말이지요. 기발하고 엉뚱한 생각이 미래에는 돈이 될 수 있습니다.

상상에도 법칙이 있다
— 고민과 연구, 투쟁에서 나온 추상

멍 때리기나 상상하기 자주 하나요?

마티스나 고흐의 그림은 새로운 스타일입니다. 고전적인 문법을 따르지 않았지만 그림에서 아름다움이 배어납니다. 그렇다면 거장들은 어떻게 상상의 날개를 펼쳤을까요?

어떤 사람은 명상을 하기도 하고, 어떤 사람은 판타지 소설이나 영화를 보기도 하고, 어떤 사람은 등산이나 마라톤, 조깅, 산책을 하기도 합니다. 새로움을 만들어 내기 위해서입니다. 이런 행위는 '창조'를 위한 여러 단계 중 두 번째인 휴식과 동면hibernation에, 혹은 뇌의 자율 시냅스에 좋습니다. 요즘 나오는 자율주행 자동차처럼 뇌에 정보를 저장해 놓으면 이후에 저장된 정보들이 서로 자유롭게 연결되면서 새로운 생각을 하게 됩니다. 그런 화학 반응을 위해 잠시 뇌가 쉬는 시간이 필요합니다. 이것을 동면이라고 불렀고, 여러 행위가 동

그림 4-9 〈아를의 고흐 침실, 1889〉(고흐, 오르세 미술관). "단순하게 그렸단다. 단순하면 사물에 다양한 스타일을 부여할 수 있거든. 일부러 명암도 없이 편평하게 했다"(고흐가 테오에게 보낸 편지). 고흐는 단순화를 '휴식'과 '수면'의 개념으로 사용했다고 후세 미술가들은 해석합니다.

면에 사용됩니다.

미국의 한 대학교에서 어떤 사람이 창의적인지를 가지고 있는지 fMRI(뇌 기능 측정 MRI)를 사용하여 연구했는데, 연구 결과에서 뜻밖의 단어가 나왔습니다. 연구진은 163명의 참가자에게 창의적인 생각의 확대divergent thinking를 요구했습니다. 참가자들이 받은 주제는 양말이었습니다. 양말의 일반적인 기능 외에 다른 '기능'을 생각해 보라고 한 것입니다. 양말의 기능이 무엇일까요? 발을 보호한다. 발의

그림 4-10 일명 핑크 누드로 불리는 〈기대어 누운 누드Large Reclining Nude, 1935〉 (마티스, 볼티모어 미술관). "나는 지친 사람에게 조용한 '휴식'을 제공하는 그림을 그리고 싶다." 앙리 마티스가 한 말이에요. 마티스의 이 그림은 버전이 다양합니다. 마티스의 단순화하는 직관력에 대하여 스승이었던 모로가 알아보고 칭찬하였지요. "너는 단순화를 위해 태어난 사람"이라고요. 마티스는 어떻게 저런 직관력을 가지게 되었을까요?

체온을 유지한다. 발을 돋보이게 한다. 발에 쿠션 기능을 한다, 발을 숨겨 준다 등이 있습니다. 그런데 참가자들은 정말 다양한 양말의 사용법을 생각해 냈습니다. 과학자들은 이들의 답 중에서 "정수기를 만든다"와 같은 기발한 답을 낸 사람들을 골라냈습니다. 물론 생각하는 과정을 fMRI로 기록했고, 기발한 아이디어를 낸 사람들의 뇌 '연결'이 보통 사람들과는 다르다는 것을 알아냈습니다.

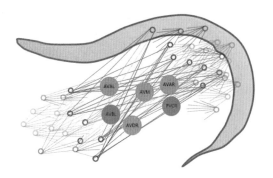

그림 4-11 몸길이 1 mm 밖에 안 되는 예쁜꼬마선충 커넥톰의 예 커넥톰[1](원래 논문에서 커넥텀은 정말 복잡하게 묘사하고 있으나 독자의 이해를 돕기 위해 필자가 몇 개만 단순하게 그려 놓았습니다). 이 꼬맹이 생명체는 자웅동체이거나 암수로 나뉘어 있는데, 대략 1천 개의 세포를 가지고 있습니다. 그중 대략 300개(정확히는 수컷은 385개, 암컷은 302개)의 뉴런을 가지고 있으니 흥미롭게도 뇌가 몸의 1/3인 셈입니다. 예쁜꼬마선충의 뉴런도 인간의 뇌처럼 서로 이어져 신경망을 구축하고 있지요. 한 과학자가 몸길이 1 mm를 8천 등분하여 전자 현미경으로 뉴런끼리 연결된 것을 손으로 일일이 그렸습니다. 사람 뇌의 뉴런의 경우 보통 한 개 뉴런이 1천 개의 시냅스를 한다고 알려져 있는데, 예쁜꼬마선충은 모든 몸 안의 뉴런의 숫자가 인간의 뉴런 1개가 시냅스 하는 것의 1/3정도 밖에는 안 됩니다. 하지만 이것을 가지고 먹고, 사랑하고, 심지어 환경에 따라 새끼 숫자까지 결정을 하는 고등(??!!) 동물입니다. 뇌가 크다고, 뉴런이 많다고, 시냅스를 많이 한다고 고등하다고 생각하는 날은 얼마 남지 않은 듯합니다.

 기발한 아이디어를 낸 사람들의 뇌 연결성brain connectivity을 검사했습니다. 뇌 연결성은 한 단어로 커넥톰(뇌지도connectome)이라고도 합니다. 신경세포들의 연결 정도를 보여 주는 것이지요. 신경세포들이 어떻게 분포하는지, 신경망network이 얼마나 잘 구성되어 있는지를 보여 주는 연결 지도입니다. 연구를 통해 현재까지 꼬맹이 선충(예쁜 꼬마선충caenorhabditis elegans)의 전체 302개 신경세포에 대한 신경망 커넥톰을 완성했습니다. 신경망 지도 완성을 위해 크기 1 mm 선충을 8천 등분했다니 대단합니다. 어쨌든 뇌의 물리적 연결이 어떻게 되

그림 4-12 사람의 뇌는 뉴런이라는 신경세포로 이루어져 있고, 신경세포는 상호 연결되어 있습니다. 이를 시냅스라고 하는데, 뇌는 어떤 덩어리가 아니라 부풀어 있는 연결망으로 보기도 합니다. 거대한 네트워크라는 것이지요. 많은 사람이 뇌의 가장 중요한 기능을 '생각하는 데 필요한' 기관이라고 알고 있지만, 뇌의 기능 대부분은 몸을 유지하고, 보수하고, 관리하는 데 사용됩니다. 또한 뇌는 자율주행 자동차와 같아서 굳이 결정하지 않아도 몸의 기능은 대부분 생각, 고민, 결정의 과정이 없이 이루어집니다. 길이가 1 mm인 예쁜꼬마선충도 먼저 배를 채우고, 배가 차면 사랑을 하고, 맛없는 음식은 다시 먹지 않으며, 주변에 음식이 부족하면 새끼를 적게 낳는 '지혜'가 있답니다. 선충의 뇌가 동물적 감각으로 자율주행을 한 덕분일까요? 아니면 꼬맹이 선충의 뇌가 사람만큼 똑똑한 것일까요?

는지를 알게 된 것은 매우 중요합니다. 그동안은 가정에만 머물던 것이 이제 가시화visualization 단계에 있으니까요.

책을 열독하신 분은 지금쯤 아실 겁니다. 창의적인 그룹에서 뇌연결이 더 많이 이루어진다는 것을 말입니다. 우리가 그동안 알아낸 사실 중 하나는 '기억하다'가 정보를 뇌의 여러 곳에 나눠 보관한다는 것이고, 기억의 인출은 나누어 보관한 정보를 다시 끄집어내서 합체한다는 것입니다. 좋은 기억력은 빠른 뇌연결, 올바른 시냅스, 정확한 재구성이 중요한 변수가 됩니다. 따라서 여러분이 새로운 사고(방법, 이야기, 그림, 특허, 수식)를 만들어 낸다는 것은 '생각의 창조'이고

내 머릿속 미술관

이것은 열심히 집어넣어 보관하고 있는 정보를 새로운 방식으로 연결하는 것과 같습니다. 단순하게 정보를 넣고 꺼내는 일은 원래 자동으로 하는 네트워크 운영방식이지만 이것을 벗어나서 시냅스의 네트워크를 새롭게 재편성하는 것이라고 할 수도 있겠습니다. 뇌 연결이 더 많이, 더 활발하게 이루어지는 사람이 새로운 이야기와 강한 상상력이 있다는 것은 (지금쯤은) 당연한 이야기이지요.

그런데 연구에서 뜻밖의 단어가 나왔다고 했지요? 그 단어는 바로 '강한 결합stronger connection'입니다. 인출은 저장한 정보를 꺼내는 단순한 과정이고, 이러한 인출이 반복되면 정보 간 결합을 시도합니다. 사과라는 물체가 지닌 여러 속성 중 하나와 시를 쓰거나, 그림을 그리거나, 노래 가사를 만들거나 하는, 사과와 전혀 상관없는 상황과 결부해 문장을 만드는 것입니다. 새로운 결합이지요. 창조의 단계입니다.

이해를 돕기 위해 중요한 세 가지 뇌 시스템을 추가로 설명하려고 합니다.[2] 앞에서 언급한 내용을 학술적으로 정리한 것입니다. 사람의 뇌는 기본, 수행, 돌출 등 세 가지 네트워크가 작동합니다.

1. **기본 네트워크**default network
2. **수행 통제 네트워크**executive control network
3. **돌출**(현저성) **네트워크**salience network

첫째, 기본 네트워크는 말 그대로 뇌에서 기억과 생각을 담당하는 기본 구조입니다. 누구에게나 있는 네트워크이지요. 기본 네트워크는 자율주행 자동차의 프로그램과도 같습니다. 사용자가 집에서 직

장으로 가라고 명령하면 자율주행 자동차는 시동을 걸고 가장 덜 막히는 길을 선택하고, 각종 안전 수칙을 지키면서 운전하여 직장에 도착합니다. 살다 보면 기억으로 보내지는 사건(상한 우유를 먹고 배탈이 나서 이후 상한 것에 대한 저항감이 생김), 자전거 배우기(순서를 익혀서 오랫동안 자전거를 타지 않아도 언제든 탈 수 있음), 더 많은 수확을 위해 시험을 보려고 공부한 내용(명시적 의미기억) 등이 만들어질 수 있습니다. 이것들은 뇌의 기억 과정에서 저절로 기억되거나, 수차례의 시행착오 끝에 기억되거나, 잊으려고 애쓰는 뇌를 협박하고 구슬려서 겨우 장기 저장소로 보내기도 합니다. 이런 과정은 자율주행 장치로 이루어진다고 볼 수 있습니다. 일부 명시적 의미기억은 자율주행만으로 되지 않아 반복해서 노력해야 합니다만, 크게 보면 명시적 의미기억도 기억의 '보관'과 '인출'이라는 범주에 속합니다.

둘째, 수행 통제 네트워크는 사람들이 집중하거나 생각의 순서를 통제해야 할 때 사용하는 네트워크입니다. 머릿속에서 새로운 생각을 평가하거나, 오랫동안 숙고한 생각이 가치가 있고 제대로 작동할지 최종 결정하는 데 쓰입니다. 이 네트워크도 창조적 목표를 정하는데 필요합니다. 기본 네트워크는 넣고 빼는 것에 집중하지만, 수행 통제 네트워크는 뭔가를 '결정'하거나 '새로움'을 지향하는 것에 집중합니다. 무언가를 결정하려면 넣어 둔 기존 정보를 바탕으로 그 나름대로 합리성과 타당성이 있어야 합니다. 두 번째 단계에서 이미 결정을 내리기 위해 여러 가지 상황을 고려하고 통찰해야 합니다.

셋째, 돌출(현저성) 네트워크는 기본 네트워크와 수행 통제 네트워크 사이에서 스위치 역할을 합니다. 이 네트워크는 새로운 생각

의 출현과 생각의 발전에 매우 중요한 키Key 스위치 역할을 합니다. 이 네트워크가 망가지면 사람들은 우울, 불안을 경험합니다. 자폐나 ADHD가 생기기도 합니다. 스위치는 순간적으로 뭔가를 결합시키는 역할을 합니다. 스위치는 전혀 엉뚱하면서 새로운 창조를 만들어 낼 수 있습니다.

지금까지 살펴본 내용은 최근 들어 매우 핫한 토픽입니다. 저명한 저널인《네이처Nature》에도 등장하고, 이 분야 최고 저널인《신경과학Journal of Neuroscience》에도 단골로 실립니다.

결국 이런 가설과 설명으로 뇌에서 새로운 상상력이 나오는 것을 생각해 볼 수 있습니다. 한 번 더 정리해 볼까요?

뇌에는 정보를 저장하는 창고가 있습니다(신경세포, 1천억 개). 이 저장 창고는 서로 연결되어 있는데, 신경세포의 연결을 시냅스라고 합니다. 신경세포는 하나씩 연결된 것이 아니고 주변의 1천 개와 연결되어 있습니다. 그래서 저장 창고는 대략 100조 개로 추정됩니다. 이 연결이 바로 새로운 생각을 만들어 내는 통로이고 회로입니다. 이 회로를 네트워크라고도 합니다. 네트워크는 기본 네트워크와 수행 통제 네트워크, 현저성 네트워크로 나뉩니다. 첫 번째는 이미 있는 것을 잘 보관하는 회로이고, 두 번째와 세 번째는 새로운 아이디어를 만들어 내는 회로입니다.

무한히 '자유로운' 생각을 상상력이라고 보지만, 어찌 보면 상상력은 '논리적 타당성'이 있으면서 자유롭고 '지적 균형감'도 있어야 합니다. 사실 자유롭다고 하니까 무한대의 자유를 생각할 수 있지만, 그렇지 않습니다. 자유로움과 지적 '타당성'에 대해서는 양날의 칼

처럼 상호 모순이 있을 수 있어요. 지식으로 무장하면 뇌는 절대 자유롭기만 할 수는 없으니까요. 아는 것이 많으면 그쪽으로 생각이 기울어질 수 있습니다. 그래서 묶여 있는 생각에 자유로움을 체계적으로 주는 기법도 있습니다. 새로운 아이디어를 만들어 내는 뇌 자극 기법입니다. 다른 관점이 필요할 때 사용할 수 있는 기법이지요.

새로운 생각을 끌어내는 방법으로 잘 알려진 브레인스토밍, TRIZ 등이 있고, 그 외에도 의견 덧붙이기 brain writing, 과장하기 exaggerate, 계속 묻기 ask why, 스캠퍼 SCAMPER,* 다이어그램 써 보기 등 다양하게 있습니다. 이 방법들에 대해서는 여기서 따로 설명하지는 않겠습니다만, 어떤 내용인지 한번 알아 두면 나중에 새로운 생각을 하는 데 큰 도움이 될 것입니다.

뇌의 네트워크 관점에서 보면 정보의 보관(기억하기) 기능을 넘어서는 정보의 융합, 통합, 결합, 창조를 위한 기법이라고 볼 수 있습니다. 가진 자원으로 자극하고, 관점을 달리해 보고, 몰입하고, 바꿔 보면서 뇌를 잘 활용하면 뭔가 새로운 것이 창조됩니다. 새로운 창조란 우리가 늘 바라보는 방식 말고 전혀 다른 방식에서 출발해야 가능합니다. 마치 칸딘스키가 자기가 그린 그림이 어느 날 뒤집혀 있는 것을 보고 감동하고 아름다움을 발견한 것처럼 말입니다. 거꾸로 보기, 뒤집어 보기, 반만 보기, 확대해 보기 등 할 수 있는 여러 가지를 해 보면 좋은데, 갑자기 시도하려면 어렵습니다. 이런 기법은 잘 정리되어 있으니 순서대로 따라가면 도움이 많이 됩니다.

* 대체(substitute), 조합(combine), 적용(adapt), 수정(modification), 다른 용도(put to other uses), 제거(eliminate), 재배치(rearrange)를 말합니다.

그림 4-13 〈붉은 나무red tree, 1910〉(몬드리안, 헤이그 시립미술관)〔좌〕. 〈빨강, 파랑, 노랑의 구성, 1929〉(몬드리안, 취리히 쿤스트하우스)〔우〕. 〈붉은 나무〉는 데스테일(De Stijl, 1914)을 시작하기 이전 작품입니다. 데스테일을 함께 창시한 두스뷔르흐와 대각선의 사용 여부를 두고 다투다 헤어진 것이 1924년입니다. 우리가 잘 아는 몬드리안식 그림 스타일은 그쯤 만들어진 것입니다.

　미술 작품 중에서도 언뜻 보면 형태가 없어 보이는 작품이 있는데, 실은 매우 정교하고 균형감 있는 작품입니다. 특히 파울 클레, 잭슨 폴록, 몬드리안, 로스코의 그림이 그렇습니다. 이들도 새로운 미술에 대하여 수많은 고민을 했습니다. 어떻게 하면 새로운 방식, 새로운 표현, 새로운 내용으로 만들어 내고, 전달할 수 있을까 하고 말입니다. 사각형으로 세계를 제패한 몬드리안의 예를 한번 살펴보지요.

　몬드리안의 그림에는 대각선이 없습니다. 두스뷔르흐 Theo van Doesburg는 데스테일 De Stijl = The Style 운동을 함께 시작하며 10년간 함께한 동지였으나, 대각선(사선)을 사용할 것인지를 두고 논쟁한 끝에 결별을 선언하지요. 몬드리안은 수평과 수직, 색깔로 모든 것을 표현하고 싶어 했습니다.

수직과 수평선은 어디에나 존재하고 모든 것을 지배한다. 그들의 상호작용은 '생명'을 구성한다.

몬드리안의 추상은 타의 추종을 불허하는 추상회화의 고전이 되었는데, 알고 보면 그의 작품은 고민 끝에 완성된 것이었습니다. 그래서 더 반갑습니다. 추상을 모를 때는 그까짓 거 나도 그릴 수 있겠다거나 발로 그려도 되겠다는 식으로 말했던 적도 있었습니다. 추상이 쉬워 보이고 단순해 보이고 때로는 무질서하게 보이지만, 알고 보면 치열한 고민과 연구, 투쟁에서 나온 것임을 알게 되어 기뻤습니다. 대각선을 사용할 것인지 말 것인지 하는 문제로 오랜 예술적 동지였던 사람과 결별할 만큼 그들은 새로움에 대한 열정이 가득했습니다.

두스뷔르흐는 대각선이 생명력을 더해 준다고 주장했고, 몬드리안은 사선이 자연의 '외형 묘사'를 추구하고 '본질과 무관'하다고 주장했습니다. 대단한 싸움이었습니다. 결국 한 사람은 여러 화가 중 하나로 역사에 남았고, 다른 한 사람은 미술사의 독보적인 아이콘으로 남았습니다.

살면서 타협하거나 타인의 의견을 수용해야 할 때도 있지만, 중요한 철학적 결정을 위해서는 단호해야 할 때도 필요합니다. 비록 그 단호함이 외로움이 되어 나를 고통스럽게 할지라도 말입니다.

그림 4-14 〈기대어 누운 누드, 1935〉의 완성도를 높이기 위해 마티스는 수많은 변화를 시도했습니다. 과학적으로 TRIZ를 비롯한 다양한 방법이 있지만 예술적으로 어떤 것이 더 아름답다라는 법칙이 있는 것은 아니어서 화가들은 간단한 선과 형태, 색깔까지 미리 연습하곤 합니다. 데생(dessin), 드로잉(drawing), 스케치(sketch), 크로키(croquis), 에스키스(esquisse) 등 용어가 생소하기도 합니다만, 영어와 프랑스어가 함께 쓰여서 같은 개념을 다른 것처럼 사용하기도 하지요. 데생과 드로잉은 같은 말로 밑그림, 소묘라는 뜻입니다. 스케치와 크로키도 비슷한 말로 빠르게 사물을 단순화해 그려 보기입니다. 에스키스도 미리 그려 본다는 뜻으로 초벌그림, 스케치, 소묘 모두 포함합니다. 선만 그려 보는 것, 음영을 넣어 보는 것, 색을 넣어 보는 것까지 크고 작게 그려 보는 모든 행위까지 포함하지요. '밑그림'이란 용어가 적절하다고 하지만, 밑그림보다는 더 포괄적인 의미입니다. 미술만큼 건축에서도 자주 쓰입니다. 건물의 설계단계에서 디자인의 장단점을 검토하기 위해 그리는 초벌 그림을 말합니다. 마티스는 〈기대어 누운 누드〉를 위해 엉덩이 라인을 두 개로 했다가 뺐고, 왼쪽 다리의 각도를 눕혔다가 세웠고, 배경엔 선을 넣었다 뺐다 결국은 넣는 등 여러 시도를 통해서 완성하였다.

창의력과 상상력은 한 몸일까?
― 움직이는 그림과 뇌 해부학

이런 이미지를 보면 떠오르는 영화가 있지요?

〈매트릭스〉는 지금까지 본 영화 중 열 손가락 안에 드는 명작입니다. 첫 번째 영화 〈매트릭스〉는 1999년에 개봉했고, 2021년 말에 네

그림 4-15 〈호접몽〉(陸治, 1496?~1576?). 육치는 시와 글씨에 능했던 명나라 화가이다.

번째 영화 〈매트릭스: 리저렉션〉이 나왔으니, 20년 넘게 만들고 있는 가상현실 이야기입니다.

> 우리가 사는 세계가 가상의 세계인지, 실제 세계인지 모르는 일이다.

이런 말로 영화를 보는 사람들을 계속 헷갈리게 합니다. 이미 오래

그림 4-16 영화 〈Zotz!, 1962〉의 장면들. 주문(Zotz)을 외치면 총알을 서게 할 수 있고, 총알이 느리게 날아오게 할 수 있고(좌), 날아온 총알을 여유 있게 피할 수 있고(중), 건물에서 떨어질 때 몸이 공중에 떠 있게 해 줍니다(우).

전 고사에 등장하는 호접몽胡蝶夢의 21세기 버전인 셈입니다. 호접몽은 장자 설화로 "꿈속에서 나비가 되어 날아다닌 것이 내가 꿈에 나비를 본 것인지, 혹은 나비가 꿈속에서 나를 꿈꾸고 있는 것인지 모르는 일이다"라고 했습니다.

〈매트릭스〉는 호접몽과 함께 화려한 영상 기술로 등장해 더욱 재미가 있었습니다. 특히 총알이 날아가는 장면(불릿 타임bullet time)과 트리니티가 공중 발차기를 하는 장면은 이후 많은 영화에서 차용되었습니다. 요즘은 테니스, 야구, 축구 중계에서도 이 영화 기법이 보입니다. 총알이 날아가는 장면이 영화에 처음 나온 것은 1962년에 개봉한 〈Zotz!〉라는 영화였습니다. 제목인 Zotz는 마법사가 외치는 주문 같은 것입니다. 건물에서 떨어지다가도 Zotz!라고 외치면 공중에서 멈추면서 서서히 내려오고, 총알이 날아와도 Zotz!라고 외치면 총알이 서서히 날아와 피할 수 있습니다. 만능에 가까운 주문인 셈이지요.

앞에서 우리가 그림의 '원형'에 대하여 이야기했는데, 영화도 원형이 있어 후배들은 선배들이 만든 장면을 많이 차용하고 오마주합

　　　　　　　　　　　　　　　　　　　내 머릿속 미술관

그림 4-17 〈겨울비, 1953〉(르네 마그리트, 휴스턴 메닐 미술관)(좌), 영화 〈매트릭스〉 중 스미스 요원 복제 장면(우). 매트릭스 영화감독(워쇼스키 남매)에게 영감을 준 작품으로도 알려졌지요. 스미스 요원이 여러 사람으로 복제되는 장면에 영감을 주었답니다. 르네 마그리트가 그린 그림의 제목은 〈Golconde〉입니다. 다이아몬드 광산으로 알려진 인도의 도시명입니다. 시인이었던 친구(Louis)가 가끔 그림 제목 짓는 것을 도와주곤 했는데, 그 친구가 지어 주었답니다. 그래서 그림 중 한 사람 얼굴은 그 친구 얼굴을 그려 넣었답니다. 그런데 왜 광산 도시 이름을 그림에 정해 주었을까요? 부의 상징인 도시와 크게 튀지 않는 중산층(중절모가 상징)의 비슷비슷한 모습을 보고 그렇게 정했다는 이야기도 있습니다.

니다. 물론 이전에 만든 것들은 오래된 기술이라서 매우 엉성해 보입니다만, 당시에는 대단히 히트를 쳤습니다.

서양 미술에서는 르네 마그리트의 〈겨울비 Golconde, 1953〉가 영화 〈매트릭스〉에 큰 영향을 주었다고 하지요. 그러나 이 〈매트릭스〉 영화에 담긴 철학은 앞에서 말한 장자의 호접몽을 기반으로 합니다.

스미스 요원이 총알을 피하는 장면은 노출 시간을 길게 하여 사람이 움직이는 궤적을 모두 보여 주는 것이지요. 이것은 마르셀 뒤샹 Marcel Duchamp(1887~1968)이 그린 〈계단을 내려오는 누드, 1912〉와 비슷합니다. 뒤샹은 기성품인 소변기에 모르는 작가의 이름을 붙이고 〈샘 Fountain〉이라는 제목까지 붙여 미술계를 뒤흔들었습니다. 개념 미술, 설치 미술의 창시자였던 그는 천재였나 봅니다. 갑자기 예

그림 4-18 〈계단을 내려오는 누드, 1912〉(뒤샹, 필라델피아 미술관)(좌), 영화 〈매트릭스〉 중 스미스 요원이 총알을 피하는 장면(우).

술계를 떠나 체스 선수가 되더니 국가대표에 이어 챔피언 자리까지 올랐으니 말입니다. 뒤샹이 살던 그즈음에 천재가 여럿 등장했지요. 아인슈타인의 상대성 이론에서 나왔던 4차원 시공간이라는 개념이 화가들에게 영향을 주어서 입체파가 탄생하기도 했습니다. 색깔의 고정관념을 깬 화가 마티스도 나왔고요. 과학의 발전은 예술에도 많은 영향을 끼쳤습니다.

동물이나 사람의 움직임 연구가 획기적으로 발전한 것은 카메라의 등장 덕분입니다. 카메라는 1826년에 개발되었으니 생각보다 빨리 개발된 발명품입니다. 휴대용 카메라의 등장은 약 60년 후인 1888년에 이루어졌으니 조금 늦은 편이고요. 카메라가 등장하면서 사람과 동물의 동작에 대한 연구가 많이 이루어집니다.

국제생체역학회 ISB: International Society of Biomechanics에 가 보면, 인체

동작, 근육 움직임, 신경제어, 뇌 등을 연구하는 연구자들이 많이 모입니다. 학회 마지막 날에 매년 최고의 연구자에게 주는 상이 있습니다. 저도 한 번 받아 보고 싶은데, 상 이름은 '마이브리지'입니다. 요즘이야 고급형 동작 분석기가 많이 보급되어 영화를 찍는 도구로도 많이 사용됩니다만(영화 〈아바타〉가 대표적임), 1990년대까지도 동작 분석 장비는 보편적이지 않았습니다. 거슬러 올라가 보면 1800년대 중반에 카메라로 말이 달릴 때 네발이 지면에서 동시에 떨어진다는 것을 증명한 것은 동작 분석 학자들에게는 정말 대단한 일이었습니다. 그 이전에는 말이 뛸 때 네발이 동시에 떨어진다는 것과 그

그림 4-19 마이브리지 작품. 사람들이 오랫동안 논쟁해 온 말의 네발이 공중에 뜨는 것을 최초로 명백하게 보여 준 사진입니다.

렇지 않다는 것에 대하여 학자 간에 의견이 분분했거든요. 뛰어가는 말의 발을 자세히 보려고 해도 눈이 쫓아가지 못합니다. 말의 움직임을 최초로 찍은 사람이 바로 사진가 마이브리지 Eadweard Muybridge (1830~1904)여서 상의 이름을 그렇게 붙였답니다. 한번 보지요. 말이 달리는 것을 최초로 찍은 사진입니다(〈그림 4-19〉). 1872년에 시작된 말 달리는 사진 찍는 프로젝트가 우여곡절 끝에 1877년에 완성되었습니다. 1878년에는 영화로까지 제작되었는데, 이 작품도 영화사에서 가치가 높은 영화입니다.

그림 4-20 한 발 뛰기 연속 동작(Hopping, 1887).

마이브리지는 사람이 움직이는 장면도 고속셔터를 사용하여 여러 운동 모습을 찍어 분석하곤 했습니다. 동작 분석motion analysis의 신기원이었지요. 당시 사진에 등장하는 남녀는 한 발 뛰기, 권투하기, 대장장이 망치질하기 등을 하면서, 모두 벗고 촬영에 임해서 대단한 기록을 남겼습니다. 덕분에 사람들은 어떤 일상 행동을 할 때 어떤 근육을 어떻게 사용하는지를 알게 되었지요.

뒤샹이 그린 〈계단을 내려오는 누드, 1912〉가 발표되어 예술적으로 대단한 인기를 얻었지만, 마이브리지 사진보다 25년이나 늦었습니다.

그러면 그림이 중요한 역할을 하는 만화영화(애니메이션)의 최초 작품은 무엇일까요? 원통형 용기에 띠를 두르고 돌리는 장치가 최초의 애니메이션입니다. 시작은 수학자인 윌리엄 조지 호너가 만든 〈조이트로프Zoetrope〉입니다. 착시현상을 이용한 애니메이션 장난감의 시초입니다. 그리스어로 Zoe는 '살아 있는', trope는 '돌리는'이라는 뜻입니다. 돌리면 살아 있는 것처럼 보이는 장난감이란 말이지요. 〈조이트로프〉 등장 이후 찰스 에밀 레노가 만든 〈프락시노스코프Praxinoscope, 1877〉, 얇은 LP판 형태로 만들어진 〈페나키스티스코프Phenakistiscope, 1932〉 등이 나옵니다.

최초의 애니메이션 영화는 〈웃긴 얼굴들의 재미있는 장면들, 1906〉인데, 칠판에 피에로 그림을 하나 그려 놓고 팔과 몸을 조금씩 움직여서 그린 뒤 사진으로 한 장 한 장 찍었습니다. 초당 12프레임으로 그려서 애니메이션을 만든 것이 최초입니다. 마치 클레이 인형을 조금씩 움직여서 영화 〈월리스와 그로밋〉을 만들었듯이 그림을 그렇게 조금씩 바꾸고 지워 가면서 영화로 만들었다고 보시면 됩니

그림 4-21 왼쪽 상단부터 시계 방향으로 〈프락시노스코프〉, 〈페나키스토스코프〉, 〈월리스와 그로밋〉, 최초의 애니메이션 영화 〈웃긴 얼굴들의 재미있는 장면들〉이다.

다. 잔상효과를 고려하면 1초에 24프레임 이상을 찍어야 움직임이 자연스럽게 보입니다. 많게는 30프레임까지도 찍는데 이런 경우 매우 자연스럽게 보입니다. 그러나 애니메이션과 클레이 무비는 예산과 비용 때문에 여전히 8~12프레임을 사용합니다. 이렇게 프레임을 낮추어도 하루에 인형을 움직이고 찍을 수 있는 시간 제약이 있기 때문에 〈월리스와 그로밋: 거대 토끼의 저주, 2005〉는 인원이 250명이나 동원되었음에도 5년이나 걸린 작품입니다.

그렇다면 잔상현상*은 왜 일어나는 것일까요? 사물을 보거나 색,

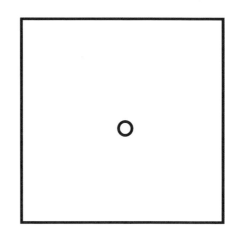

그림 4-22 왼쪽의 단풍잎을 15~30초 이상 보다가 오른쪽 하얀 부분을 보면 잔상이 생깁니다. 책의 과학적 내용을 검토해 준 원자시계의 대가 박창용 박사님이 미리 해 보고 검토 원고에 써 준 말, "보였어요! 신기방기! 약간 검게 보이네요". 여러분도 보이나요?

형태를 보는 데 사용되는 것은 빛을 수용하는 세포인 원추세포cone cell가 담당하지요. 원추세포에 강하고 지속적인 자극이 일정 시간 이상으로 계속되면 일종의 관성inertia이 생겨서 다른 사물을 바라보게 되더라도 하얀 벽이나 하얀 물체에 바로 앞에서 본 것이 겹쳐 보입니다. 같은 자극이 남는 것을 '양성'잔상positive afterimage, 명암이 반대가 되거나 보색이 남는 경우를 '음성'잔상negative afterimage이라고 합니다. 그 외에도 한 방향으로 움직이는 물체를 계속 관찰하다가 정지한 것을 보면 그 반대로 움직이는 것처럼 보이는 현상이 있습니다. 이것을 운동잔상motion afterimage이라고 합니다. 폭포수가 떨어지는 것을 오래 보다가 옆에 있는 바위를 본 적 있나요? 바위의 결이 상승하는 것처럼 보입니다.

* 잔상현상은 After image, Image burn-in, Ghost image라고 합니다.

보색잔상의 경우는 망막에 있는 삼원색RGB: red, green, blue 수용체 중에서 특정 수용체가 특정 색깔을 오래 보아서 피로해지면 나타나는 현상입니다. 예를 들면 빨간색을 계속 바라보면 빨간색 전담 망막세포들의 지구력(자극)이 한계에 달하지요. 그럼 잠시 세포들은 제가 해야 하는 일을 포기해야 합니다. 하지만 녹색이나 파란색을 받아들이는 망막세포들의 능력은 아직 생생하지요. 사용하지 않았으니까요. 이때 다른 색깔을 보면 빨간색을 담당하는 망막세포들은 사용하지 않고 그 색을 보게 되지요. 그래서 눈에 보색잔상이 나타납니다. 다시 말해 망막세포 둔감화desensitization로 발생하는 것입니다.

잔상현상 중에서 생활에서 가장 많이 접하는 것이 선풍기 날개가 거꾸로 도는 현상과 자동차 바퀴가 거꾸로 도는 현상입니다. 볼 때마다 신기합니다. 왜 그런지 원리를 알아도 신기한 느낌은 사라지지 않습니다. 선풍기 날개가 거꾸로 도는 현상을 생각해 보기로 하지요. 날개가 시계 방향으로 회전하는 것을 볼 수 있을 때만 우리는 날개가 돌고 있다고 생각합니다. 즉 돌고 있는 날개 위치를 눈이 볼 수 있는 속도일 때만 가능한 일입니다. 너무 빠르면 개별 날개는 보이지 않고 날개 색깔의 면으로 보이지요.

자, 우리의 눈이 1/24초 빠르기 정도로 물체를 바라볼 수 있다고 가정해 보지요. 물론 눈이 좋은 사람은 더 빠른 것도 볼 수 있겠지만 일단 가정해 봅시다. 이것은 약 0.04초(= 1/24초) 동안 날개가 나타나면 선풍기의 개별 날개를 눈으로 인식할 수 있다는 말입니다. 더 빨라지면 개별 날개는 보이지 않습니다. 그냥 하나의 면으로 보입니다.

보통 선풍기 날개 수는 3~5개 정도입니다만, 우리는 날개가 딱 하

느릴 때 눈에 보이는
날개 방향

원래 날개의 회전 방향 &
빨라지면 보이는 방향

그림 4-23 선풍기 날개 회전 개념도. If 날개 회전 < 0.04초(약한 바람). 속도가 0에서 올라가면 어느 순간 거꾸로 돌아가는 날개가 보임. 원래 하나씩 보이는 것이 연달아 보여 거꾸로 보여서 거꾸로 도는 착시가 보이는 것임. If 날개 회전 > 0.04초(쎈 바람). 회전 방향으로 날개가 하나씩 보이다 눈이 보는 한계를 넘는 순간 날개가 사라짐.

나만 있는 선풍기를 가정해 보지요. 날개가 천천히 0.04초 속도로 돌면 우리는 그 날개를 볼 수 있습니다. 그런데 날개가 보이는 위치가 매번 같지 않고 12시 방향에서 보이기도 하고, 10시 방향에서 보이기도 하고, 2시 방향에서 보이기도 합니다. 0.04초에 한 번 눈에 보일 때 매번 같은 자리가 아니라는 뜻입니다. 즉 속도에 따라서 한 번 본 날개는 아까 봤던 자리보다 반시계 방향에서 보이기도 하고, 시계 방향에서 보이기도 합니다. 만약 반시계 방향에서 하나씩 보이는 것이 지속되면 뇌는 날개가 거꾸로 돌고 있다고 인식하는 것이지요. 시계 방향에서 보이는 것이 지속되면 진행 방향으로 돌고 있다고 인식할 것이고요. 왜 거꾸로 도는 것처럼 보이는지 이제 알겠지요?

학술적으로 사람의 시각 감지 능력은 30~60 Hz라고 합니다. 1초에 60회 이상 돌아가는 물체를 볼 수 있는 사람도 있지만, 보통은 1초에 30회 도는 물체를 한 번 정도는 볼 수 있다는 이야기지요. 더 빨리

회전하는 날개 각각은 보이지 않을 수 있습니다. 물체가 회전하지 않고 잠시 눈앞에 나타날 때의 원리와, 물체가 1/60초보다 빠르게 나타났다가 사라지는 원리가 같습니다. 자동차 휠이 거꾸로 가는 듯이 보이는 것도 같은 원리입니다. 대전 국립중앙과학관에 가면 원리와 현상을 자세히 설명한 부스도 있어요. 아이들과 꼭 방문해 보기 바랍니다. 사정이 여의치 않으면 유튜브에서 #선풍기 #날개 #회전방향 정도만 쳐도 여러 콘텐츠가 나오니 참고하세요.

모두 뇌에서 받아들이는 정보에 의해서 혹은 그 과정에서 일어나는 일입니다. 그러고 보니 인지 이야기만 내내 하고 정작 뇌가 어떤 녀석인지는 조금도 알아보지 않았네요. 개미 눈곱만큼만 정리해 볼까요?

우리 뇌의 무게는 1.4~1.6 kg입니다. 대략 1.5 kg으로 봅니다. 몸무게가 60 kg인 사람은 40분의 1 수준이고 80 kg이라면 53분의 1이지요. 대략 자기 몸무게의 2~2.5% 수준입니다. 이런 작은 기관이 전체 포도당의 20%를 소비하고 있으니 먹성이 보통이 아닙니다. 흔히 우리가 먹은 음식이 만드는 열량의 60~70%는 몸의 체온을 유지하는 데 씁니다. 몸의 기본 대사BMR: basal metabolic rate 입니다. 생명을 연장하는 데 꼭 필요한 장기들의 기본 기능(심장 뛰기, 호흡, 장기 유지)을 유지하기 위한 열량이지요. 먹은 열량의 60%가 기본 기능 유지에 들어갑니다. 나머지가 몸을 운동하고, 위치를 이동하는데 사용하는 에너지입니다. 겨우 10~20%만 움직이는 데 쓰는 것입니다. 운동을 많이 하는 분들은 조금 더 쓰겠네요. 그래도 대사를 위한 에너지양이 정말 많지요? 그러고 보면 뇌가 쓰는 에너지 비율도 대단히 많은 편

그림 4-24 뇌를 겉에서 보고 붙인 영역 이름(좌), 뇌를 절반으로 자른 뒤 보이는 영역 이름(우).

입니다.

이 책이 뇌 해부학 공부를 위한 책은 아니지만, 간단하게 뇌의 구조를 살펴볼까요? 단순하게 위치에 따라 앞은 전두엽, 양측에 있으면 측두엽, 꼭대기는 천장이니 두정엽, 뒤에 있으면 후두엽으로 부릅니다.

뇌는 마치 회색 바나나 같습니다. 뇌를 겉에서 보면 회색빛이 도는 물질인 회백질로 덮여 있습니다. 겉은 회색빛을 띠지만 내부는 하얗습니다. 위치별로 두께가 다르지만, 외피의 두께는 1.5~4 mm입니다. 겉이 회색인 이유는 '신경세포들'이 자리 잡아서 그렇습니다. 내부는 흰색을 띠어 백질이라고 합니다. 신경세포들이 다리를 뻗어 길게 내려가서 연수 쪽으로 이어져 있는데, 이 신경세포 줄기에 미엘린이라는 '피복'이 있어서 하얗게 보이기 때문입니다. 미엘린은 전선을 보호하는 절연체로 보시면 됩니다. 정리하면 뇌의 겉은 회색, 내부는 흰색입니다.

뇌의 위치별 구조는 이렇게 간단히 설명됩니다. 이제 기능을 구분

해 볼까요? 몸을 움직이는 버튼(뇌세포)이 모여 있는 곳을 운동령(두 정엽에 위치: 전두엽과 두정엽이 만나는 곳의 앞쪽), 감각이 들어오는 수 용체(뇌세포)가 있는 영역을 감각령(역시 두정엽에 위치: 전두엽과 두정 엽이 만나는 곳 바로 뒤), 청각 관련 영역은 귀에 가까운 청각령(측두엽 에 위치), 시각 세포들이 모인 시각령(후두엽 옆)으로 영역을 구분합니 다. 이러한 영역은 여러 세포가 연합하여 모여 있다고 연합령이라고 도 합니다. 그러니까 '운동령'은 '운동 연합령'이라고도 부릅니다. 그리고 언어와 관련된 '브로카' 영역과 '베르니케' 영역도 중요한 영 역입니다. 브로카 영역을 다치면 문장을 만들지 못합니다. 한 환자가 이 영역을 다쳤는데, 모든 기능(타인의 언어 이해, 지식수준 등)이 정상 이지만 환자는 정작 단어 하나(Tan)로 모든 것을 표현하려고 했습니 다. 브로카 박사는 이 환자를 통해 이 영역을 발견할 수 있었습니다. 환자 별명도 '미스터 탄'이었습니다.

먹어: Tan~

아니요: Tan~

좋습니다: Tan~ Tan~

브로카 영역은 말을 조리 있게 하는 기능을 담당합니다. 한편 베르 니케 영역을 다치면 문장을 만드는 데는 문제가 없습니다. 그래서 주 저리주저리 문장은 잘 말하는데, 문장에 의미가 없습니다.

내일 형규니가 한 일은 짜장면 먹을 거야….

그림 4-25 산티아고 라몬아카할Santiago Ramón y Cajal 박사가 처음으로 보여 준 신경세포. 요즘은 기술이 발전하여 별것 아닌 듯하지만 그 옛날에 염색을 해서 보여 준 것은 정말 대단합니다. 1890년대 말에 이룬 공로로 1906년 노벨상을 공동 수상합니다.

 두 영역은 서로 연결되어 있습니다. 베르니케 영역이 먼저 발달하고(2세), 브로카 영역은 나중에 완성됩니다(6~7세). 그래서 2세경에 말문이 빨리 트인 아이들이 한동안 주절주절 뭔가를 말하지만, 무슨 말인지는 부모만 압니다.

 사람의 뇌세포 개수는 앞에서 말한 바와 같이 1천억 개* 정도 되고, 한 신경세포는 보통 1천 개의 인접 세포와 연결됩니다. 따라서 뇌

세포 간 총 시냅스 수는 약 100조 개라고 합니다.[3] 흥미롭게도 신경세포의 밀도는 인간이 매우 높습니다. 쥐는 신경세포가 사람보다 엉성하게 구성되어 있어, 만약 인간만큼 많은 신경세포를 가지려면 쥐의 머리가 몇십 배 커져야 합니다. 쥐의 경우 신경세포의 밀도가 낮아서 뇌세포의 수용성이 떨어집니다. 말하자면 스펀지처럼 속이 비어 있는 셈입니다. 돌고래가 지능이 좋은 이유도 뇌의 시냅스 수가 372억 개나 되어 인간에 가깝기 때문이라는 연구 결과가 있습니다. 뇌세포의 조밀도는 IQ와 어느 정도 비례합니다.

뇌 해부학은 두 학기를 들어도 공부할 것이 많은 분야여서 여기까지만 하고 멈추어야 할 것 같습니다. 어려워지면 가까이하기 싫어지거든요. 물론 책에서는 단기기억의 중추인 해마, 공포의 중추인 편도체 같은 용어가 더 나옵니다만, 그 정도면 충분할 듯합니다. 가까운 미래에 AI가 발달하고, BCIbrain-computer interface가 삶에 깊이 들어오고, 가상현실VR이 삶의 일부가 되면 자연스럽게 뇌 연구는 더 많이 이루어질 것입니다. 모든 것이 뇌에서 이루어지고 있으니까요. 나중에는 눈으로 보면서 가상현실을 느끼는 것이 아니라 뇌를 직접 자극하여 가상현실을 보게 될지도 모릅니다.

혹시 자녀가 뇌를 연구하겠다고 한다면 적극적으로 찬성하고 밀어주세요. 가까운 미래에 가장 핵심이 될 학문 영역이니까요. 단, 코딩 능력도 함께 갖추게 해야 합니다. 코딩 능력은 컴퓨터를 사용하는 능력처럼 기본이 될 테니까요.

* 860억 개라는 연구 결과도 있다.

보이는 것을 뛰어넘는 상상

To see is to believe?

"보는 것이 믿는 것"이라는데, 과연 이 말은 믿을 수 있을까요?

마술사는 바로 앞에 앉아 있는 사람을 손재주로 감쪽같이 속이곤 합니다. 카드가 되었든, 공이 되었든 말입니다. 마술뿐만 아니라 어떤 일은 눈으로 뻔히 보고 있는데도 엉뚱한 일이 생길 수 있습니다.

사람이 눈으로 보는 것이 전부가 아닐 수 있으니 조심해야 한다는 오래된 교훈적 이야기가 있습니다. 공자(BC 551~BC 479) 이야기이니 2천 4백 년이 넘은 이야기입니다.

공자가 제자들과 함께 여러 지역을 돌아다니고 있을 때였습니다. 마침 흉년이 들어서 먹을 것이 없어 모두 며칠을 굶은 상태였습니다. 공자가 아끼던 제자 중 하나인 안회가 어렵게 쌀을 구해 와서 밥을 지었습니다. 며칠 굶어서 배가 몹시 고팠던 공자님은 밥이 다 되었는

지 궁금해졌습니다. 산책하듯 부엌 입구까지 걸어갔다가 안회가 갓 지은 밥을 혼자 먹고 있는 모습을 보게 됩니다. 믿었던 안회가 미웠는지 공자님은 이런 말씀을 합니다.

안회야 내가 잠깐 잠이 들었는데, 어렵게 구한 밥이니 먼저 제를 지내라고 조상님이 꿈에 나타나 말씀하시더라.

이 말씀을 들은 안회가 무릎을 꿇고 사죄를 합니다. "스승이시여, 제사는 아무도 손을 대지 않은 음식으로 지내야 하는데, 그럴 수가 없습니다. 제가 솥뚜껑을 열었다가 그만 천장에서 떨어진 흙이 밥에 들어갔습니다. 그 부분을 떼어 냈으나 너무 귀한 음식이라서 버리기 아까워 흙이 묻은 채로 일부를 제가 먹었습니다. 그러니 조금이라도 먹은 음식으로는 제를 지낼 수 없습니다. 죄송합니다, 스승님."

이 말을 듣고 공자님이 하신 말씀이 지금까지도 전해집니다.

나는 지금까지 나의 눈을 믿었다. 그런데 눈도 믿을 것이 못 되는구나. 또한 나의 머리도 명석하다 믿었는데, 믿을 것이 못 되는구나!

공자님이 개탄한 것은 자신이 '제자가 버릇없이 먼저 음식을 먹는 모습'을 보았다고 생각한 점입니다. 하지만 전후 사정을 알고 보니 자신이 본 것과 생각한 것이 잘못된 진실이었습니다. '진실게임'에서 자신이 이야기 전체를 보지 않고 일부분만 보고 판단을 잘못한 것이었습니다. 일부분만 보는 것을 편견偏見이라고 하지요. 어떤 경우도

편견을 가지고 전체를 판단하는 일은 없어야 할 것입니다.

우리는 앞에서 우리의 기억이 얼마나 허술한지 엘리자베스 로프 터스 교수의 사례를 통해서 알아보았습니다. DNA 진단법이 등장하여, 얼마나 많은 사람이 거짓 증언으로 억울한 옥살이를 했는지도 알게 되었습니다. 목격자의 진술 중 약 76%가 범인이 아닌 사람을 범인으로 지목했습니다. 250명 중 190명이나 잘못된 진술로 억울한 옥살이를 했습니다.[4]

어떤 것의 진위true or lie를 가리는 문제는 '측정'에서 시작됩니다. 아르키메데스 이야기는 유명한 일화입니다. 왕은 왕관 제작업자에게 금을 주고 왕관을 만들라고 했는데 과연 준 금을 모두 사용했는지 의심이 생겼지요. 하지만 왕관은 정말 마음에 들었습니다. 그래서 왕은 왕관은 그대로 둔 채 검사하라고 명령했습니다. 우리도 몸이 아플 때가 있습니다. 그러면 병원에 가서 의사 선생님에게 내 몸이 이상하니 어떤 병이 생겼는지 알려 달라고 합니다. 왕이랑 주문이 비슷하지요? 이렇게 물건을 부수지 않고 검사하는 방법을 '비파괴'검사라고 합니다.

왕관 제작업자가 왕에게 받은 금을 다 금관으로 만들었는지 금관을 부수지 않고 알아내야 하는 아르키메데스나 병원에 온 환자의 몸은 그대로 두고 어떤 병인지 알아내야 하는 의사나 똑같이 해야 하는 것이 있습니다. 바로 '비파괴' 및 '측정'입니다.

아르키메데스는 부력, 부피와 밀도의 관련 원리를 알아내서 "유레카!"를 외칠 수 있었습니다. 많은 의사와 생리학자도 어떤 병의 핵심 구성 성분을 어떻게 측정하면 되는지 알아내고는 "유레카!"를 외쳤

습니다. 소변에 당 성분이 높아진다는 것을 알아내서 당뇨라는 이름이 붙었습니다만,* 지금은 더 정확하게는 혈액 속의 혈당이 공복 시 126 mg/dL 이상이 되면 당뇨로 진단을 내립니다. 또한 당화 혈색소(당화 헤모글로빈HbA1c: glycated hemoglobin)를 측정하면 장기간 혈중 혈당 농도를 알 수 있어 혈당이 순간적으로 높아진 것인지 장기간에 걸쳐 지속적으로 높은 것인지도 알 수 있습니다.

국가가 중요한 측정들이 필요해서 만든 것이 국가측정연구소입니다. 우리나라는 한국표준과학연구원이 담당합니다. 필자가 일하는 곳이어서 중요하다고 강조하는 것이 아니고, 국가의 근간을 세우는데 제일 중요한 일을 담당하기 때문에 중요하다는 것입니다. 그래서 나라마다 측정 전문 기관은 반드시 존재합니다. 이를 국가측정기관 NMI: National Measurement Institute이라고 하는데, 미국은 NIST, 영국은 NPL, 독일은 PTB라고 하며 거의 비슷한 일을 담당합니다. 독일이 제일 먼저 만들었는데 벌써 135년이나 되었습니다. 우리나라는 늦게 만들어서 47년쯤 되었습니다. 늦게 생겼지만 열심히 일해서 측정 능력은 세계 5~10위 안에 듭니다. 대단하지요?

측정기관들도 올림픽 비슷한 것을 합니다. 각국의 전문 측정기관들이 같은 물건을, 누가 측정을 더 잘하는지, 2~3년에 한 번씩 공개 경쟁을 통해 서로의 능력을 평가합니다. 핵심을 비교한다고 핵심측정비교KC: Key Comparisons라고 합니다. 하지만 국제 비교를 담당하는 박사들은 정말 고통스럽습니다. 우리나라가 보통 5위 수준인데 완전

* 당뇨라는 이름도 1908년경에서야 우리나라 문헌에서 발견됩니다. 이전에는 소갈병(消渴)이라고 명명했습니다. '소갈: 몸이 쇠하다 + 목이 마르다.'

그림 4-26 한국표준과학연구원 정문의 7개 기둥은 SI 기본단위를 의미합니다.

히 잘못 측정해서 측정 허용범위 밖으로 나가는 일이 생기면 국제적
으로 나라 망신을 시키는 사람이 되거든요. 어떤 선배 과학자는 스트
레스 때문에 몸이 쇠약해지고, 어떤 선배님은 책임감 때문에 직장을
떠나기까지 하셨습니다.

대덕 연구단지에 있는 한국표준과학연구원 정문에는 기둥 일곱
개가 서 있습니다. 각각의 기둥이 상징하는 것이 있는데, 거리(m), 시
간(s), 물질량(mol), 전류(A), 광도(cd), 온도(K), 질량(kg)입니다. 국제적
으로 쓰는 SI 단위를 의미하지요. 그리고 가장 기본이 되는 단위이기
도 합니다. 기본단위basic unit라고 합니다. 이 정도로 설명을 하면 똑
똑한 학생 하나가 꼭 물어봅니다.

박사님 그럼 속도(m/s)는요?

그럼 이렇게 설명해 줍니다.

좋은 질문입니다. 두 가지 기본단위를 통하여 유도된 단위라고 해서 유도단위라고 합니다. 약 20개 정도가 있어요. 헤르츠, 뉴턴, 줄, 와트 등이 유도단위이지요. 요즘 후쿠시마 사태 이후 사람들이 많이 알게 된 원자력 방사선 선량을 재는 시버트 Sv: sievert 나 베크렐 Bq: Becquerel 도 모두 유도단위랍니다.

얼마나 정확하게 측정하는지 아시나요?

예를 들면 요즘 1 m의 정의는 '빛이 진공에서 1/299,792,458초 동안 진행한 거리'입니다. 분모의 수가 9개입니다. 현재는 나노만큼 정확하게 측정하고 있다는 말이지요. 앞에서 언급한 7개 기본단위와 유도단위의 정확도는 예전에는 마이크로(10^{-6}) 수준이었지만 현재는 나노(10^{-9}), 심지어 피코(10^{-12}) 수준까지 이르렀습니다. 이렇게 정밀하게 측정할 수 있는 능력을 세계 각국의 기관들이 보유하고 있습니다. 정확도를 더 높이려고 노력하며 경쟁하고 있지요. 정밀한 측정이 우리가 사용하는 스마트폰이나 통신기기, 인공위성 등의 정보와 결합하여 더 편리해지고, 위험은 더 줄어들며, 제품에 들어가는 비용도 더 줄어듭니다. 전공자가 아닌 사람들은 반도체 표면을 왜 '더' 정밀하게 측정하고 제작해야 하는지 모르지만, 잘 측정할수록 제품의 결함을 줄일 수 있고(요즘 나노 제품이 많아지고 있어요), 제품의 성능을 높일 수 있으며, 일정한 품질 수준을 유지할 수 있습니다. 통신의 경우 주파수를 더 잘게 나눠 쓰는 일은 기술적으로 복잡하고 정밀도가 필요한 일이지만, 더 잘게 쪼개 쓰면 비용은 절감되고, 우리가 내는

사용료도 낮아집니다. 비용이 덜 들고 사용료를 덜 내면 좋잖아요.

2006년부터 2010년까지 국제 도량형을 총괄하는 사무국BIPM에서 아주 특별한 연구를 진행했습니다. 앞에서 말하는 기본단위나 유도 단위는 오랫동안 연구해서 지금은 마이크로, 나노, 피코 수준으로 정밀하게 측정할 수 있다고 말씀드렸습니다만, 사람의 감각이나 생각, 인지, 목격, 증언, 소리 등은 과연 얼마나 정확하게 측정할 수 있을까요? 사무국BIPM에서는 여러 전문가와 함께 이러한 '말랑말랑'한 물리현상에 대하여 4년간이나 연구했던 것이지요.

결과는 어땠을까요? 아쉽게도 아직은 어렵다는 것입니다. 말랑말랑하다soft metrology는 말은 독일의 국가측정기관에서 공식적으로 사용하는 용어입니다. 아직 과학적 토대가 굳건하지 않아서 측정 능력이 많이 떨어진다는 말입니다. 반대말은 당연히 단단한 측정학hard metrology이라는 말을 씁니다. 말랑말랑하게 취급되는 것의 좋은 사례는 혈압입니다. 혈압은 아직도 청력을 기준으로 측정하는데 의료 분야에서 가장 신뢰하고 있거든요. 이처럼 가장 신뢰하는 기법을 보통 '골드 스탠더드'라고 하지요. 우리가 사는 세상은 이미 디지털 시대가 되었지만, 사람의 감각이 기준이 되어야 하는 구시대적 측정법을 아직도 여러 분야에서 쓰고 있습니다. 아직 인간의 감각을 객관적, 정량적으로 잴 수 있는 방법이 없어서 그렇습니다.

국가의 측정을 담당하는 각 연구기관에서 일하는 사람들은 물리, 화학, 생물, 기계, 전기, 전자, 재료, 나노공학 등 다양한 분야를 전공했고, 각자 최고의 능력을 갖춘 과학자라는 자부심을 가지고 연구하고 있습니다. 각 분야에서 내로라하는 업적을 낸 분들이지만, 인간의

그림 4-27 국제도량형국(BIPM)에서 수행한 불가능한 것 측정하기(measuring the impossible) 포스터와 웹사이트 내용; 인간의 감각, 기억력, 생각 등 추상적 개념을 측정하려고 시도했다(2006~2010).

감각을 정밀하게 측정하는 것이 얼마나 어려운 일인지에 대하여 연구자 대부분이 공감합니다. 한번 생각해 보십시오. 내 기억 능력이 100점 만점에 몇 점인지 말입니다. 내 코의 냄새를 구별하는 능력은요? 내 피부의 감촉을 느끼는 능력은요? 내 혀의 맛을 측정하는 능력은요? 내 눈의 색이나 밝기를 구별하는 능력은요? 이런 것을 모두 기계로 해낼 수 있을까요?

2,400년 전 공자가 탄식하며 "내가 내 눈을 못 믿는다"라는 말은 아직 우리도 풀지 못한 숙제인 셈입니다. 사람의 감각이기 때문이지요. 이 책을 읽는 젊은 독자들 가운데 이 풀지 못한 숙제를 맡아서 해결해 주실 분이 많이 나오면 좋겠습니다. 예전에는 공상과학영화에

서나 나오는 장치였습니다. 휴대전화로 체온, 눈동자, 호흡, 혈압, 맥박, 대소변, 침 등의 자료를 종합해서 내 건강의 이상 유무를 알아내는 일 말입니다. 요즘은 많은 생체 신호를 스마트폰이 측정합니다. 나의 순간 우울 정도, 오늘의 감성, 일주일 평균 피로도, 한 달 동안 행복 활성도 등이 수치로 나올 날도 머지않은 듯합니다.

우리가 사용하는 제품에 감성 연구 결과가 적용된 경우가 많습니다. 상당히 많다고 볼 수 있습니다. 작게는 제품 포장지의 형태, 글자 모양, 숫자, 색깔, 배치 등에서부터 크게는 음료수 캔 따는 소리, 자동차 문을 닫는 소리, 자동차 경적 소리, 컴퓨터 자판 소리, 마우스 클릭 소리, 모니터의 밝기나 선명도 등에까지 디자이너들은 각별한 주의를 기울이고 있습니다. 소비자가 더 좋아하는 소리나 글씨가 무엇인지 찾는 일을 계속합니다. 이런 것을 연구해서 발표하고 공유하기 위해 우리나라에도 '감성'과학회가 있고, '의용생체'공학회, '인간'공학회도 있습니다.

자동차의 외형선을 특별한 곡선으로 해야 풍절음이 줄어들고 공기 저항감이 줄어서 연료 소비가 감소한다는 것은 잘 알려진 상식 중 하나입니다. 거기에 헤드라이트 램프를 위해 만드는 전면 오픈 디자인, 라디에이터 그릴(환풍구)의 형태, 장식을 추가하는 공기 흡입구 개구부 형태의 미적 감각, 타이어 휠의 형태, 측면 펜더 패널의 돌출 정도, 엠블럼의 미적 감각, 보닛의 주름, 문의 손잡이 촉감과 형태, 소음기에서 나오는 소리 등에도 정말 많은 디자인적 아름다움이 들어가 있습니다. 가끔은 현대 미술작가들의 작품을 디자인에 접목하는 경우도 있습니다. 어떤 제품은 아예 프린팅으로 예술 작품을 덧씌

우기도 하지요.

세상에 자동차 회사는 수없이 많고, 해마다 새롭게 디자인된 차량은 쏟아져 나옵니다. 차량의 성능은 정도 차이는 있지만, 어느 정도 평준화되어 있습니다. 눈이 높아진 소비자는 더 새로운 제품, 더 멋진 디자인을 원합니다. 이것은 비단 자동차뿐만 아니라 노트북, 스마트폰, 옷, 정수기, 신발, 마우스 등 온갖 물건과 집의 모양에도 해당합니다. 우리는 더 멋지고 새로운 물건에 끌리게 되어 있으니까요.

예술적 다양성이나 창의적 발상도 보이는 것을 넘어서야 하는데, 이 과정이 쉽지 않습니다. 눈에 보이는 뻔한 것은 식상하기 쉽고, 무조건 엉뚱하다고 사람들이 감탄하는 것도 아니기 때문입니다. 새로움이 사람들의 마음을 감동시켜 구매로 이어지게 하려면 무엇이 필요할까요? 어떤 새로운 것을 창조해야 소비자에게 감동을 전해 줄수 있을까요?

새로운 디자인을 추구하는 사람들이 반드시 고려해야 하는 것은 새로움과 감동을 동시에 만족시켜야 한다는 점입니다. '만약에'로 시작하는 상상은 '찾아보기(단순 정보나 지식의 축적)'로 확인해야 합니다. 새로운 '발전' 혹은 '뉴 디자인'은 연구와 노력이 뒷받침되어야 완성될 수 있습니다. 사람의 감성을 만족시키기 위한 측정은 말랑말랑한 측정 soft metrology 입니다. 아직 연구가 덜 된 말랑말랑한 측정 분야에서는 '물어보기(설문조사)'를 통해서 새로운 것을 만드는 데 사용합니다. 하지만 설문지를 통해서 답을 찾는 것은 객관성이 떨어집니다. 문화 소비가 왕성하게 이뤄지게 하려면 더 대량으로, 더 정확하게 측정해야 합니다. 연구자들은 사람의 몸에서 나오는 신호(바

내 머릿속 미술관

이오 시그널)를 측정하면서 사람의 마음과 생각을 분석하려고 합니다. 연구자들은 심박수, 뇌파, 눈동자 움직임, 피부전도 같은 생체 신호를 통해서 감성을 해석합니다. 많은 생체 신호를 측정해서 연구합니다만, 사람의 감성과 연계해 분석하기에는 여전히 어려운 영역 impossible입니다.

정확한 답이 없으니 여전히 어떤 디자인, 어떤 색깔, 어떤 질감에 사람들의 마음이 더 기우는지 알아내려면 직접 묻는 것(설문) 이외에는 명백한 방법이 없습니다. 뇌파를 모르는 사람에게는 영화에 나오는 뇌파를 비롯하여 거짓말 탐지기GSR가 대단히 과학적으로 보이겠지만, 아직도 갈 길이 먼 분야가 바로 생체 신호를 해석하는 분야입니다. 뇌의 어떤 영역에서 어떤 뇌파를 얼마만큼 봐야 하는지에 대해서도 아직은 의견이 분분하고, 연구 방법에 따라서 결과가 바뀌기도 합니다.

무게 표준측정법은 비교적 쉽습니다. 딱딱하고 편평한 지면에 저울을 놓고 올라가면 됩니다. 항온과 항습이 되는 방이어야 하고 저울의 지싯값에 영향을 줄 수 있는 환경은 배제되어야 합니다. 옷은 몸무게에 영향을 주지 않을 만큼 가벼우면 됩니다. 이런 것이 뭐가 어렵냐고 생각하시겠지만, 만약 1억분의 1kg을 재야 하는 숙제를 받으면 주어지는 환경은 매우 심각한 변수로 작용합니다.

제가 지금 수행하는 정부 과제는 산업통상자원부에서 지원하는 가상현실VR: virtual reality을 경험할 때 사용자가 얼마나 멀미를 느끼는지 알아보는 표준측정법을 만드는 것입니다. 어떤 사람이 얼마나 멀미를 하는지는 설문으로도 측정하기 어렵고 뇌파로도 알아내기 어

그림 4-28 256개나 되는 채널로 뇌파를 측정하는 모습(좌). 화면이 클수록 몰입이 잘 되어 멀미를 더 잘 느끼게 됩니다. 머리에 쓰는 고글이 제일 많이 느낍니다. 멀미 전/후 뇌파가 어떻게 변하는지 보여 주는 뇌지도(우)(*Neuroscience Letter*에 게재된 필자의 논문에 쓰인 이미지).

렵습니다. VR 사용자가 보는 콘텐츠를 얼마나 복잡하게 설계해야 하는지, 사용하는 모니터의 크기가 얼마나 커야 좋은지도 연구해야 합니다. 조사 대상도 나이가 어린 사람과 나이 든 사람, 경험이 많은 사람과 경험이 적은 사람, 성별도 구분하여 그 차이를 연구해야 합니다. 몇 년간 연구해서 국제 학술지에 논문이 몇 편 나왔지만, 멀미가 어떤 것인지 명확하게 과학적으로 정의 내리기는 여전히 어렵습니다.

1875년에 뇌파를 발견했으니, 벌써 145년쯤 되었네요. 사람의 뇌파를 측정하고 연구하기 시작한 것도 100년쯤 되었습니다. 인간의 긴 과학 연구사에서 보면 최근의 일입니다. 처음에 뇌파를 발견했을 때 우리는 곧 뇌에서 일어나는 모든 일을 다 알게 될 것으로 생각했지만, 뇌는 그 신비한 비밀을 아직도 우리에게 모두 보여 주지 않았습니다. 우리의 기술이 부족해서 뇌의 비밀을 풀어낼 열쇠를 발견하지 못했습니다. 한 정신건강의학과 교수님이 세미나 중에 했던 "1990년대 이후 정신건강의학과 질병의 진단이나 치료제가 더 이상

그림 4-29 〈천체를 잡는 사람Cazadora de Astros, 1956〉(우랑가, 개인소장)(좌), 〈투시 Clairvoyance, 1936〉(르네 마그리트, 브뤼셀 미술관)(우). 보이는 것 이상의 뭔가를 그린 화가라고 하면 초현실 작가 바로 우랑가(Remedios Varo Uranga, 1908~1963)와 마그리트(1898~1967)가 떠오릅니다. 투시를 나타내는 'Clairvoyance'는 예지력, 통찰력, 투시력 등의 용어로 사용됩니다. 우랑가의 그림에서 무엇이 보이지요?

발전하지 못하고 있다"라는 말씀이 오랫동안 뇌리에 남아 있습니다. 많은 사람이 아직도 우리 뇌 속에 파충류의 뇌, 포유류의 뇌, 인간의 뇌가 겹겹이 쌓여 있다고 믿습니다.[5] 우리 뇌 속에는 파충류의 뇌도, 포유류의 뇌도 없는데 말입니다. 한번 정립된 학설은 기억에 문신처럼 남아서 바꾸기가 참 어렵습니다. 하지만 과감히 오래된 학설은 버리기 바랍니다. 책을 읽는 젊고 패기 있는 독자 중에서 인간의 감성 측정 분야에 도전하여 획기적인 발전을 이루는 분이 나타나기를 희망해 봅니다.

보이는 것 이상을 상상하고, 풀어내고, 감동을 주고, 측정하는 것이 이제 우리에게 남은 숙제입니다.

그림으로 사치하는 뇌

가끔 플렉스 하면서 살아야 한다.

이제 행복 지수와 문화지표 둘 다 높아져야 한다.

버킷리스트에 아름다움의 소비자가 아닌 생산자를 넣어야 한다.

예술의 감동은 모두가 누릴 수 있습니다
— 스노비즘과 플렉스

플렉스, 가끔 하시는지요?

플렉스flex라는 용어는 2020년부터 유행하기 시작했습니다. 각종 SNS를 비롯해 온라인상에서 자신이 가진 삶의 능력(금전, 차량, 보석, 옷 등)을 과시하고 자랑하는 의미로 쓰고 있지요. 원래는 근육질의 남성이 자신의 이두근이나 흉근을 자랑할 때 팔을 구부리는 행위flexing에서 유래한 말입니다.

대표적으로 미국의 래퍼*들이 값비싼 명품과 최고급 차량으로 자

* 랩(rap)은 힙합의 주된 창법이고 장르입니다. 멜로디는 약하거나 거의 없고 비트를 깔고 박자에 맞춰 내뱉는 단어, 문장, 호흡이 창법이지요. 라임(rhyme)이 중요하고 플로(flow), 펀치 라인(punch line) 등도 중요한 요소입니다. 라임은 비슷한 단어, 발음, 의미를 반복하는 것이고, 플로는 말 그대로 가사를 뱉는 흐름입니다. 비트가 강하고 리듬이 약하지만, 엇박자와 당김, 미는 정도, 혀를 꼬는 것(넝 트위스팅), 입술을 이용한 순 마찰음, 혀를 이용한 파열음 등으로 소리의 흐름을 통제합니다. 펀치 라인은 가사(이야기)의 종료 부분에서 반전이나 말장난 등으로 멋지게 마무리하는 것

그림 5-1 플렉스 하는 남자. 자신의 근육을 더 커 보이게 하려고 팔을 구부리기를 하는 동작에서 '플렉스'라는 용어가 나왔습니다. 플렉스 = 있어 보이게 = 더~ 크게!

신의 성공을 대대적으로 홍보하고 자랑하는 것이 전 세계로 퍼지면서 젊은이들의 문화처럼 되었습니다. 보통은 자신의 경제 능력 안에서 최대 소비를 하거나 평생 바라던(버킷리스트에 담긴) 물건을 사면서 외치는 용어인데, 이 시대의 밈meme이 된 것이지요. 미국의 래퍼 릴 우지 버트Lil Uzi Vert가 길거리에서 만난 팬에게 1억 원을 보내 준 것도 플렉스의 한 사례로 소개되었습니다. 그 팬은 자신이 템플대학교에 붙었지만 돈이 없는데 우지에게 등록금을 줄 수 있냐고 물었더니 우지가 졸업해야 한다는 조건으로 실제로 도와주었다고 합니다. 이런 것이 바로 진정한 플렉스라고 소개되었답니다. 요즘은 선행도 플렉스로 하는가 봅니다.

을 말합니다. 한 방이 있게 끝내는 것이지요. 그것이 웃음을 주기도 하고, 동병상련을 일으키기도 하고, 다짐이나 후회 등의 감정을 쏟아 내기도 합니다. 중의적 표현, 센스 있는 표현, 비유 등이 있으면 더 좋습니다.

미국뿐만 아니라 우리나라에서도 일부 래퍼가 옷, 장신구, 시계, 가방, 신발을 모두 명품으로 도배한 사진을 흔하게 볼 수 있습니다. 미국의 래퍼 드레이크는 1986년생인데 2019년에 이미 재산이 1천 억 원 이상이 됩니다. 2001년에 시트콤을 통해 연예계에 입문한 드레이크는 2008년에 이미 계약금을 22억 원 이상 받는 래퍼가 되었고, 2016년에는 세계 최초로 10억 회 스트리밍을 달성합니다(애플 뮤직). 노력파로 알려진 그는 공연 1회에 7~8만 명의 관객을 동원하는 이 시대 최고의 가수 가운데 한 명입니다. 콘서트 투어, 광고, 음반, 개인 음향사업 등으로 벌어들이니 수입이 끝이 없겠습니다.

이런 사람이 수억 원짜리 자동차 몇 대를 가지는 것은 별일이 아닐 겁니다. 수입이 수십억 원이 된다면 명품 옷이나 가방 등을 마치 마트에서 장을 보듯이 대수롭지 않게 살 수도 있겠고, 수억 원을 호가하는 최고급 시계를 여러 개 가지고 번갈아 찰 수도 있겠습니다. 우리나라 유명 래퍼도 명품 회사로부터 자기네 제품을 착용하고 이용해 달라고 부탁을 받고 있다지요. 명품 회사들이 그 래퍼만을 위해 명품을 특별히 제작하거나, 광고에 출연시키려고 합니다. 이런 래퍼처럼 많은 돈으로 플렉스 하는 것은 부럽지만, 우리는 평생 해 보기 어려운 일입니다.

플렉스라는 용어를 이야기할 때 함께 나오는 용어가 있습니다. 스노비즘snobbism 입니다. 원래 스노브snob는 상류사회를 동경하는 하층민이란 뜻인데, 의미가 확장되어 "지성인인 척하는 사람이거나 허영심이 많은 사람"을 뜻하게 되었습니다. 요즘은 뜻이 더 진화해 "대상의 내용은 잘 모르면서 과시용으로 아는 척하기"라는 의미로 씁니다.

내 머릿속 미술관

그림 5-2 더닝-크루거 효과곡선; 지식이 약간 생기면 자신감이 한껏 올랐다가 더 많은 지식이 생기면 고개가 숙여진다.

플렉스가 근육이 발달한 사람이 팔을 구부리는 것에서 시작한 말이라면, 스노비즘은 근육도 없으면서 팔을 구부리는 사람 혹은 왜 팔을 구부리는지도 모르면서 남을 따라서 팔을 구부리는 사람을 말합니다. 지적 허영심을 지적할 때에도 사용하는 용어입니다. 스노비즘을 더 알려면 '더닝-크루거'*의 '자신감' 그래프까지 봐야 합니다. 자신감과 지식의 관계를 보여 주는 그래프입니다. 특히 지식이 낮은 경우 넘치는 자신감만으로 최고로 어리석어질 수 있습니다(최고 어리석음mount stupid). 자신감은 지식이 늘수록 낮아지다가 진짜 전문지식이 쌓이면 비로소 올라갑니다. "선무당이 사람 잡는다"라는 표현도 더닝-크루거 효과곡선에서 첫 번째 꼭지점인 "최고로 어리석다는 것"

* 더닝-크루거 효과: 코넬대학교 교수인 더닝(David Dunning)과 크루거(Justin Kruger)의 연구 이론입니다. 코넬대학교 학부생 45명을 대상으로 조사해 보니 논리력 점수가 낮을수록 자신감만 높은 것으로 나타났습니다. "무식하면 용감하다"는 말과 "선무당이 사람 잡는다"라는 말이 실제로 잘 드러난 연구입니다. 연구에서 논리력 점수가 높은 사람일수록 자신감은 낮았습니다. 논리력이 높은 사람이 겸손하다고도 볼 수 있습니다.

에 해당되는 말이겠지요.

그럼 누구에게는 플렉스라는 용어가 어울리고, 누구에게는 스노비즘이라는 용어가 적용되는 것일까요? 우리는 모두 조금씩은 지적 허영심이 있습니다. 예를 들면 강연장에서 연사가 어떤 특정 '용어'를 별다른 설명 없이 사용하면, 많은 사람이 아는 척하며 앉아 있습니다. 때로 잘 알고 있는 듯 고개를 끄덕이거나 강연에 몰입하지만, 나중에 물어보면 자기도 잘 모르는 용어였다고 고백하는 경우가 종종 있습니다. 공부를 많이 했다고 하는 분들도 비슷합니다. 한 분야에서는 대가일지라도 다른 분야의 전문 용어를 모두 아는 것은 아니거든요. 물론 보통 수준 이상으로 지식이 많은 분도 있겠습니다만, 어떤 때는 몰라도 아는 듯 행동해야 할 때도 있습니다. 어쩔 수 없이 스노브가 되는 셈이지요. 이런 현상이 미술관에 가면 더 심해집니다. 음악회나 발레, 현대무용 공연장에서도 이런 현상이 비슷하게 일어납니다. 제일 난처한 경우는 영어로 말하는 발표장에서 주변의 청중이 모두 웃는 농담에 나만 웃지 못할 때입니다. 웃는 척을 해야 하는지, 조용히 있어야 하는지 상당히 곤혹스럽습니다.

미술관에서 세기의 명화를 앞에 두고 허세를 부리고 싶은데, 하나하나 설명하지 못하는 것은 누구도 나무라지 않을 것입니다. 고전 그림들은 대부분 《성서》에 나온 이야기이고 그나마 '구상'이라서 조금 노력하면 이해할 수 있습니다. 그런데 근대 그림이나 현대 회화의 경우는 이해하려고 해도 알기 어렵고 비구상이나 추상인 경우는 더욱 어렵습니다. 이것이 뭘 의미하는지, 작가는 어떤 생각으로 그림을 그렸는지, 재료는 뭘 썼는지, 화가의 배경이 어떠한지 모르면 그림을

272

이해하기 정말 어렵습니다. 저는 아래와 같은 말씀이 "그림의 소비자" 변천사를 가장 잘 대변하고 있다고 봅니다.

> 예전에는 '신God'을 위해 그림을 그렸고, 근대에는 보통의 '고객customer'을 위해 그림을 그렸고, 현대에는 '작가artist'를 위해 그림을 그린다.

위 문장은 현대 미술을 이해하는 데 중요한 '단서'가 될 수 있습니다. 작가의 화법과 문법을 알지 못하면 아무리 비싼 그림을 마주하고 있어도 보는 사람에게는 의미가 없습니다.

> 내가 그의 이름을 불러주기 전에는 그는 다만 하나의 몸짓에 지나지 않았다.
> 내가 그의 이름을 불러주었을 때 그는 나에게로 와서 꽃이 되었다. — 김춘수, 〈꽃〉

그림도, 음악도, 무용도 기본적인 문법을 알지 못하면 그저 보이는 see 수많은 것들 중의 하나입니다. 최소한의 관심을 가지고 기본지식을 알게 되면 볼 수 있는 것look이 더 많아집니다. 그래야 자세히 볼 수 있고, 오래 보아도 질리지 않습니다. 자세히 보아야, 오래 봐야 사랑스럽고 예쁜 것은 들꽃*뿐만이 아니라 세상의 만물이 그런 듯합니다.

스노비즘이 반드시 나쁘다고만 할 수는 없습니다. 지적 사치를 하고 싶으면 시간을 내어 관심 있는 분야의 정보를 수집하고 지식을 축적해

* 나태주 시인의 〈풀꽃〉에서 따온 말이다.

그림 5-3 덴마크의 코펜하겐 오페라하우스.

야 합니다. 그렇게 하면 그때는 스노브가 아닌 제대로 플렉스를 할 수 있는 사람이 되어 있을 것이기 때문입니다.

지적 사치라는 말을 하다 보니 저도 '스노비즘' 때문에 몇 시간 고생했던 일이 기억납니다. 해외 학회나 국제회의에 참석하면 저녁에 시간을 내서 주변의 문화 시설을 들러 보곤 합니다. 특히 음악, 연극, 오페라 등 다양한 공연을 보기도 하고, 박물관이나 미술관도 자주 들릅니다. 미리 공부해서 뭔가를 보러 가는 일은 별로 없고 주로 현장에서 즉흥적으로 결정해서 가는 경우가 많습니다. 미리 공부하면 조금 깊이 이해할 텐데 그렇지 못합니다. 그래서 막상 보기 전까지 잘 모르는 것이 많은 편입니다. 한번은 덴마크 코펜하겐 오페라 극장에서 푸치니의 오페라를 한다고 선전하길래 함께 회의에 온 지인 두 분

그림 5-4 코펜하겐에서 공연된 푸치니의 오페라 〈일 트리티코 Il Trittico〉.

과 함께 국립극장도 구경할 겸 공연을 보러 갔습니다. 대단히 아름다운 국립 오페라 극장이더군요. 발트해 근처에 있어 오페라하우스가 물 위에 떠 있는 듯했습니다. 낮에도 밤에도 아름다웠습니다.

그날 공연은 푸치니의 〈일 트리티코 Il Trittico〉였는데, 원작대로 이탈리아어로 공연을 했고 덴마크 사람들을 위해서는 덴마크어 자막을 보여 주더군요. 이런, 세상에! 무려 3시간이 넘는 공연이었는데, 내용을 전혀 모르고 보니 지루할 수밖에요. 일본 대표, 저 그리고 동행한 한국 친구까지 번갈아 가면서 코를 골며 자고 말았습니다. 하루종일 회의를 했고, 시차까지 있으니 얼마나 졸렸겠습니까? 그렇게 〈일 트리티코〉 오페라는 제게 평생 잊지 못할 공연이 되고 말았습니다. 그런데 직접 가서 본 시간이 아까워서 공연이 끝나고 〈일 트리티코〉가 뭔지 공부하게 되었답니다. 그제야 3시간을 벌서듯 졸린 눈을 하고 봤던 장면들이 어떤 내용이었는지 이해가 되었습니다.

우리가 접하는 많은 영역에 대하여 우리는 전문지식이 많지않습

니다. 신문이나 잡지에서 기사 몇 개 본 것이 전부인 경우가 많지요. 자신이 오랫동안 경험한 한두 분야에 대해서만 전문성이 높고 나머지 분야에 대해서는 잘 모르니 겸손해야 합니다. 하지만 문화예술에 대해서는 약간의 '허영심'도 필요합니다. 비록 처음에는 잘 모르지만 부족한 부분이 있어도, 다가가서 경험하고 누려야 합니다. 조금 알면서 많이 아는 척해서 최고의 바보mount stupid가 되는 것은 나쁘지만 내가 잘 모르는 문화예술 분야에 대해 조금 사치해 보려는 마음을 먹는 것은 나쁘지 않습니다. 문화예술에 대한 나의 지식이 부족하다면 조금씩 공부해서 극복할 수 있지 않을까요? 우리가 박사나 교수가 될 만큼 문화예술에 많은 지식이 필요한 것은 아니니까요. 굳이 남에게 내가 아는 것을 설명하고 자랑할 필요 없이, 내 삶을 더 아름답게 하는 지적 사치를 조금씩 부리며 사는 것은 정신건강에도 좋을 듯합니다. 명품으로 사치하려면 돈이 필요한 것처럼, 지적 사치를 위해서 약간의 '노력'이 필요합니다.

요즘 저는 지인들에게 "우리 조금은 사치하고, 플렉스 하면서 살자"라고 말합니다. 황새에게 어울리는 플렉스도 있고, 뱁새에게 어울리는 플렉스도 있습니다. 돈이 적어도 할 수 있는 플렉스가 있으니까요. "돈으로 집은 살 수 있지만 가정은 살 수 없고, 시계는 살 수 있지만 시간은 살 수 없다"라는 속담을 바꾸어 생각해 보세요. 우리는 돈이 없어 진품 명화는 살 수 없지만 감동은 누릴 수 있습니다. 자신에게 적절히 플렉스 하면서 살면 충분히 감동적으로 살 수 있을 것입니다.

내 머릿속 미술관

건강한 영혼을 위한 사치
― 그림으로 뇌에서 만들어 내는 변화

인간의 예술 행위는 보편적이고 생물학적인 본성이다.

이렇게 말한 엘렌 디사나야케Ellen Dissanayake는 학사 학위를 1957년에 받았으니 지금은 85세쯤일 겁니다. 스리랑카, 나이지리아, 파푸아뉴기니 등 여러 나라에서 살았어요. 온라인에 엘렌에 대한 정보가 많이 있지만 특이하게도 출생 연도는 나오지 않고 대부분 이렇게만 소개됩니다.

그림 5-5 엘렌 디사나야케. '예술과 문화에 대한 인류학적 탐험'에 집중하는 미국 작가이자 학자이다.

엘렌은 "예술은 즐겁고 기억에 남는 특정 사건을 만드는 행위에서 시작되었다"라고 이야기합니다. 왜 인간이 예

술을 발전시켰는지에 대해 여러 각도에서 기술하였더군요. 《예술은 무엇을 위해 존재하는가, 1988》, 《심미적 인간: 어떻게 예술은 시작되었나, 1992》, 《미학적 인간, 2016》 등에서 예술의 기원이 무엇인지, 예술이 어떻게 시작되었는지, 인간은 왜 예술을 좋아하는지에 대하여 설명하고 있습니다.

엘렌은 인간의 예술적 행위가 '종중심주의(다원주의)'에서 시작되었고, 핵심은 '쾌감'이라고 정의합니다. 매우 직설적인 정의입니다.

예술을 왜 좋아할까요?

바보야, 쾌감이 있으니까!

참으로 경쾌한 정의입니다. 그의 생각을 정리하면, 예술은 우리에게 기쁨을 주기 때문에 좋아하는 것이고, 예술은 우리의 모든 행위(언어, 운동, 대화, 학습, 사랑 등)에 숨겨진 본성 중 하나라는 것입니다. 그렇다면 예술이 주는 기쁨은 어떤 기쁨일까요?

학술적으로 좋은 삶과 행복한 삶에 필요한 조건은 '풍요'로운 마음이라고 하기도 합니다. 풍요란 필요한 만큼 가진 혹은 필요한 것보다 약간 더 가진 상태일 듯합니다. 그럼 마음의 풍요는 어떤 조건을 말할까요?

한 논문에서는 '관점의 변화와 함께 새롭고 다양한 경험'이 많아지면 풍요로운 삶이 될 수 있다고 말합니다.[1] '다양성'이 곧 행복이고, 이 다양성은 경험에 대한 '개방성'을 포함합니다. 이 연구에서는 개방성이 예술적 '감수성'을 중요한 인자로 꼽는다고 하고, 비슷한 삶

내 머릿속 미술관

일지라도 아름다움(예술)을 추구하는 사람이 더 깊은 행복을 느낄 수 있다고 결론을 내립니다. 엘렌이 "예술은 삶의 모든 부분에 관련되어 있다"라고 언급한 것은 한 끼를 먹어도 멋지게 장식된 레스토랑에서 보기 좋게 차린 음식을 먹는 것이 그렇지 않은 음식을 먹는 것보다 더 큰 행복감을 줄 것이라는 말이지요. 이는 근사한 환경과 분위기에 따라 달라질 것이고, 음식을 혼자 먹는 경우와 멋진 대화 상대와 함께하는 경우에 따라서도 달라질 것입니다. 풍요는 한 부분에만 국한되지 않습니다.

그래서 예술의 중요한 특성 중 하나로, 예술은 홀로 완성되는 것이 아니고 '무리'로 완성된다는 점을 꼽습니다. 예술은 만드는 사람이 있고, 이것을 즐기는 관객이 있어야 하므로 상대(무리)가 꼭 필요합니다. 이런 무리가 커지면 기쁨은 더 커집니다. 공통의 즐거움을 함께 누리는 '커뮤니티' 요소가 크게 작용한다는 것입니다. 또한 예술은 1:1 커뮤니케이션과 1:n 복수 커뮤니케이션이 쉽게 발생합니다. 이것은 매우 강렬한 커뮤니케이션이어서 예술의 파급력이 대단하다는 것을 알 수 있습니다. 연극도 있고, 노래도 있고, 그림도 있습니다.

그림 한 점의 파급력이 얼마나 대단한지 좋은 사례가 하나 있습니다. 프랑스 혁명가 장 폴 마라가 1793년 7월 13일에 샤를로트 코르데에게 암살을 당합니다. 마라는 급진주의자(산악당 = 몽테뉴파)였고 정계를 장악한 상태였습니다. 암살자 코르데는 온건파 당원으로 혁명이 살육과 피로 범벅이 되어서는 안 된다고 생각했습니다(당시 1,200여 명이 처형됨). 그래서 마라를 처단하기로 한 것이었지요. 〈마라의 죽음〉(〈그림 5-6〉)은 한 장의 그림이 집단 대중에게 효율적으로 다가

그림 5-6 〈마라의 죽음 La Mort de Marat, 1793〉(자크루이 다비드, 벨기에 올드마스터 미술관) 화가의 정치적 의도가 담긴 그림입니다. 한 장의 그림이 보여준 파급력은 대단했습니다. 죽은 마라는 순교자와 같이 새하얀 피부의 아름다운 몸으로 묘사되었고, 죽으면서까지 '사람들의 행복을 위해 쓴 편지'를 손에 들고 있습니다. 화가는 마라의 죽음을 미화하는 데 성공해서 보는 사람들을 매우 안타깝게 만들었습니다. 시민들에게 전달되는 이미지 정치의 정형이라고 볼 수 있습니다.

갔다는 사례로 사용됩니다만, 요즘은 그림이라는 분야를 통해서 사람들의 교류가 일어난다는 점에서 커뮤니티 요소로도 적절히 쓰이고 있습니다.

앞서 엘렌의 "인간의 예술 행위는 보편적이고 생물학적인 본성이다"라는 말로 이야기를 시작했는데, 과연 예술은 무엇일까요? 그리고 우리 뇌는 예술을 바라보면 어떤 일이 생기는 것일까요?[2]

그림을 가지고 뇌의 활성도를 분석한 국제적인 연구는 상당히 많습니다. 예를 한두 가지 들어 볼까요?[3]

내 머릿속 미술관

이탈리아 로마대학교의 분자 의학, 뇌신호 연구자들은 티치아노 Tiziano Vecellio(1490~1576)의 그림 20점을 가지고 27명의 관객을 상대로 신경학적인 '호감-거리두기' 실험을 했습니다. 그림을 바라볼 때 뇌파와 눈동자 고정 횟수가 어떻게 변화하는지를 알아본 것이지요. 좋아하는 그림을 볼 때 눈동자를 고정해 바라볼 확률(집중도)이 높다는 결과가 나왔고, 이것은 처음 10초 이내에 결정된다는 것을 알 수 있었습니다. 또한 좋아하는 그림 앞에서 보내는 시간이 마음에 들지 않는 그림 앞에서 보내는 시간보다 훨씬 많다는 결과가 나왔고 이는 통계적으로도 차이가 났습니다.

논문의 결과를 요약하면, 사람들은 좋아하는 그림 앞에서 시간을 더 보내고, 처음 20초 동안 좋아하는 그림에 더 많은 시선이 머물게 되며, 그림을 보면서 두뇌를 더 많이 사용한다는 것입니다.

알파파 α-wave의 감소와 증가에 대한 논문을 보면, 예술가 6명과 비전문가 4명에 대해 그림을 그리기 전과 20분 동안 그림을 그린 뒤의 알파파를 비교했습니다. 알파파가 의미 있게 증가했고 예술가나 비전문가의 차이는 없었답니다. 알파파는 기억, 지능, 이완, 자기조절 등에 도움을 주는 뇌파이기 때문에 '그림'이 여러 면에서 정신적으로 도움이 된다는 것을 강조합니다.[4]

다시 말해 그림 그리는 것이 명상하는 것처럼 마음을 진정시킬 수 있다는 것입니다. 저도 주말에 그림을 그리는 화가입니다만, 그림을

그리는 동안은 정말 아무 생각이 들지 않습니다. 동적 명상법이라고도 할 수 있습니다.

또 다른 논문에서는 루초 폰타나 작품을 가짜와 진품으로 보여 주고 사람들의 뇌파 활동을 분석합니다.

> 이탈리아 파르마대학교 신경과학부와 미국 컬럼비아대학교 미술사 교수들이 협동하여 루초 폰타나 작품(추상)을 보여 주고 뇌에서 어떤 일이 벌어지는지 분석했습니다. 남녀 12명을 대상으로 뇌파를 측정했습니다. 폰타나 원본 이미지와 이에 대조되는, 입체감을 없앤 밋밋한 이미지를 사용했습니다. 결과는 원본의 추상 이미지를 보았을 때 '뮤리듬' 변화가 의미 있게 관찰되었다고 나왔습니다.[5]

이 논문에서 사용한 원본 작품과 가짜 작품 모습은 〈그림 5-7〉과 같습니다.

즉 추상 이미지 예술 작품을 보면 '뮤리듬mu rhythm'이 변한다고 말할 수 있습니다. 뮤리듬에 대해서는 조금 설명이 필요합니다. 우선 거울신경세포시스템MNS: Mirror Neuron System부터 알아야 합니다. 거울신경세포시스템은 인간이 타인의 동작을 지각하고 이해하는 데 쓰는 시스템으로 모방, 감정 등 고차원적 인지 프로세스가 진행되는 시스템을 말합니다. 다른 개체가 움직일 때 바라보면 뇌에서 활성화되는 신경세포라서 '거울mirror'이라는 이름을 붙였습니다. 거울신경세포는 20세기에 발견한 뇌과학 관련 내용 중 가장 '중요한 발견'이라고도 말합니다. 쉽게 말하면 타인의 행동을 이해하고 수용하는 거

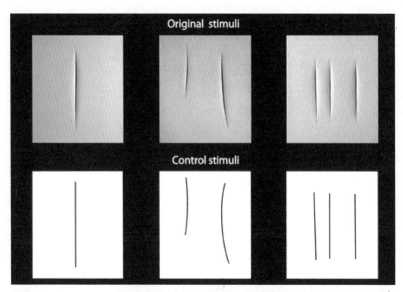

그림 5-7 연구에 사용된 루초 폰타나의 원본 작품과 가짜 작품[7]

울이 우리 뇌 속에 있는데, 그것이 바로 거울신경세포시스템이라는 겁니다. 보통 8~13 Hz의 느린 뇌파가 뮤리듬과 관련되어 있습니다. 자폐 아동의 경우, 이 거울이 깨져 있어 상대방의 감정을 수용하지 못한다고도 알려져 있습니다.[6] 어떤 학자는 이 거울신경세포시스템이 뇌파에서 알파파 영역인데, 일부 사람에게는 반복성이나 재현성, 신뢰도가 떨어지므로 뮤리듬이 거울신경세포시스템을 대표하기는 해도 해석은 '주의'해야 한다고 주장합니다.[8]

　명화나 예술 작품을 보면 사람의 뇌 활동이 좋아지고 변화가 일어난다는 '주장'은 매우 많습니다. 다만 이런 주장을 증명하고 일반화하기는 쉽지 않습니다. 앞에서 예로 든 사람들이 명화에 관심을 가지는 것, 그림을 20분 동안 그린 뒤 뇌파의 변화, 추상 작품을 봤을 때

그림 5-8 〈마라의 죽음, 1907〉(뭉크, 오슬로 뭉크 미술관). 이제 뭉크의 이 흉측한 그림의 원형이 어디에서 왔는지 추측이 되시지요? 그림의 배경을 알게 되면 이 그림도 중의적 표현임을 알게 됩니다. 뭉크의 여인 중 결혼에 집착했던 툴라 라센Tulla Larsen이 나중에 뭉크를 권총으로 협박하는 사건이 발생합니다. 이로 인해 뭉크는 왼쪽 손가락 하나를 잃습니다. 〈마라의 죽음〉 세 번째 버전인 셈입니다. 다비드(1793)가 첫 번째 버전, 보드리(1860)가 두 번째 버전, 뭉크(1907)가 세 번째 버전을 그렸습니다. 뭉크는 이 그림을 다시 여러 해에 걸쳐 다른 버전으로 더 그렸습니다.

뮤리듬의 변화 등과 관련된 연구 결과를 일반화하려면, 더 다양하고 많은 사람을 조사하여 뮤리듬 감소가 '확실'하게 일어나는 경우를 우선 증명해야 합니다. 다음으로 뮤리듬 변화가 어떤 사람에게 어떻게 영향을 주는지도 밝혀야 합니다. 하지만 아직은 그 정도의 해상도가 나오지 못합니다. 낭만적인 사람, 내성적인 사람, 쾌활한 사람, 그림을 좋아하는 사람, 그림을 오래 공부한 사람의 뇌파반응이 모두 같을

내 머릿속 미술관

수는 없기 때문입니다. 따라서 이 모든 경우를 다 조사하려면 시간이 오래 걸리고 비용이 많이 듭니다.

학술적 증거가 부족하기는 하지만 예술은 인류가 생기면서 시작되었고, 삶에 '풍요'를 준다는 것은 틀림이 없습니다. 그리고 뇌는 잠재적으로 그 풍요를 인지하고 있음을 강조합니다. 우리의 모든 삶은 두뇌 활동과 관련이 있고, 우리에게는 오랫동안 DNA에 축적된 생존 관성이 있습니다. 또한 뇌가 좋은 자극을 받으면 더 창조적이고 더 생산적이 될 수 있다는 사실은 이미 증명되었습니다. 그러니 건강을 위해서 그림을 비롯한 미술로 사치하기 바랍니다. 자주 미술관에 가고, 가끔 좋은 그림을 구매해서 집에 몇 점 걸어 놓으셔도 좋습니다. 이것은 아주 건강한 사치입니다.

정리하면 엘렌이 말한 예술이 인간의 본성이고, 추상화를 감상하는 것만으로 뮤리듬이 자극받을 수 있고, 커뮤니티 소통의 요소로 필요하며, 우리의 영혼을 건강하게 만들어 줄 수 있는 것이 예술이라면, 우리 삶에서 명화를 가까이 해야 할 이유는 이미 충분하지 않을까 생각합니다.

이번 주말에 그림 한 점 어떠세요?

행복 지수, 문화지표 그리고 작은 사치

명품 좋아하나요?

2021년 유로모니터 인터내셔널 자료에 따르면 전 세계 명품시장 luxury market은 우리 돈으로 413조 원 정도로 추산됩니다. 우리나라 명품시장 규모도 제법 커져서 16조 원으로 세계 7위를 차지했습니다. 미국이 82조 원, 중국이 67조 원, 일본이 33조 원, 프랑스가 24조 원 정도이니 우리나라 명품시장도 정말 커졌습니다. 명품시장 규모도 선진국으로 분류하는 지표가 될 수 있습니다. 의류, 신발, 보석, 시계 등 명품시장 분야가 점점 확대되고 있습니다.

다른 지표를 하나 더 볼까요? 문화예술관람률은 지난 1년간 문화예술행사(음악, 연극, 무용, 영화, 박물관, 미술관)를 관람한 적이 있는 사람의 비율을 말합니다. 코로나19 발생 이전에 64%까지 올랐으나 코로나19 발생 이후 급락했지요. 2021년 통계청 자료에 따르면 이

그림 5-9 전 세계적으로 명품시장 규모가 꾸준히 커지고 있습니다(Bain & Company, 2020).

비율은 1990년대 35%대였고 점차 상승했으니, 평균적으로 사람들의 문화 소비가 계속 늘어나고 있다고 볼 수 있습니다.

한국문화관광연구원에서 펴내는 〈문화지표 분석〉이라는 보고서가 눈에 띕니다. 흥미롭게도 국제 비교를 통해 우리의 문화 수준을 가늠할 수 있는 연구를 수행한 보고서입니다. 무엇으로 한 국가의 문화/예술 수준을 가늠할 수 있을까요? 공연장에 간 횟수? 영화 관객?

이 문화지표라는 것은 유네스코가 만든 것입니다. 유네스코는 흔히 각 나라의 문화재를 세계문화유산으로 지정하는 곳으로만 알려져 있지만 1986년 이래로 국제 문화지표체계도 만들어서 운영하고 있습니다. 다음 〈표 5-1〉을 보면 우리나라 기준이 더 세분화하여 분석하고 있음을 알게 됩니다.

GDP에서 문화예산의 비율, 공공도서관, 공연장, 미술관, 박물관

표 5-1 우리나라의 문화지표 비교분석

한국	일본	중국	네덜란드	프랑스	미국
GDP 대비 문화예산		V	V	V	V
오락문화비 가계지출 비율		V	V		V
무대전문인력 배출 추이	V	V	V	V	V
공공도서관 수	V	V	V	V	V
공연장/문예회관 등 문화시설 수	V	V	V		V
등록박물관/미술관 수	V	V	V	V	V
공연/전시 횟수	V	V	V	V	V
독서량		V			
독서인구					
정기간행물 등록 현황		V			
출판 현황		V			
문화예술(창작, 발표) 활동 참여율	V		V	V	V
문화예술교육 프로그램 보급 추이	V				

출처: 연수현, 〈국제 비교를 통한 문화지표 분석〉, 한국문화관광연구원, 2019.

수, 공연/전시 횟수, 독서량, 출판현황, 문화예술 활동 참여율, 문화예술 교육 경험률, 수혜율, 관람률, 이용률, 여가 등이 포함됩니다. 다양한 면을 고려한 보고서입니다.

'사치'라는 용어는 자신의 경제력 이상으로 소비하고 '낭비'하는 것을 떠올리게 합니다. 우리가 돈이 없어 가난했던 시절에는 돈을 쓰는 것을 그야말로 의식주, 즉 필요한 옷, 먹을 것, 내 집 마련에 국한했습니다. 모든 사람이 허리띠를 졸라매는 것과 오래된 옷이라도 정갈하게 입는 것을 권장했습니다. 적은 돈이라도 모아서 내 집을 마련하는 것이 최우선이었기 때문에 집도 없으면서 수입을 다른 활동에 지출하는 것은 사치로 보는 경향이 있었습니다.

그림 5-10 〈그네 Swing, 1767〉(월리스 미술관)(좌), 〈빗장 Le Verrou, 1777〉(루브르 박물관)(우). 두 그림 모두 장 오노레 프라고나르(Jean-Honorae Fragonard, 1732~1806)의 작품입니다. '사치'라고 하면 먼저 로코코 양식이 떠오릅니다. 왕정에서 바로크(귀족)를 거쳐 로코코에 오면서 재산이 많은 평민이 집을 장식하기 시작했습니다. 이들은 낮은 신분과 부족한 지식에 대한 반대급부로 호화롭게 장식한 집에서 연회, 공연, 미술로 더 치장했습니다. 남녀의 사랑에 대한 향락도 극에 달했지요. 〈그네〉에서 좌측 하단은 그네를 타고 있는 귀부인과 그녀의 애인을 암시하고, 〈빗장〉은 사랑의 굴레에 갇힌 두 남녀가 방의 빗장을 잠그는 장면입니다. 이런 그림에서와 같이 감추고 싶었던 당시 사회의 모습을 노골적으로 그려 낸 것은 이런 그림을 원하는 고객이 많이 있었고, 이런 종류의 19금 그림에 대하여 사회적으로 수용하는 분위기였기 때문입니다. 우측의 거대한 붉은 천은 여성의 버자이너를 상징하고, 그 아래 솟아나 있는 침대 귀퉁이는 남성의 성기를 상징하기도 합니다. 바로크 이전에는 이런 주제의 그림은 상상도 못 했지만, 시대가 변하면서 검소보다 소비를 권유하게 되어 이런 류의 그림이 소비되었습니다. 드러내 놓고 즐기는 사랑과 그림이 소비되었던 것도 거대한 사회 흐름에 따른 것이었습니다.

　　이제 우리의 경제 규모는 제법 커졌습니다. 자신의 생활에 영향을 줄 정도로 소비하는 것은 문제가 되지만, 일부 학자는 적절한 사치를 작은 사치 small luxury라고 부르면서 평소보다 돈을 조금 더 써서 정신적으로 큰 행복을 얻는 것을 허락해야 한다고 말합니다. 뇌과학자들

도 스트레스나 심리적 보상에 매우 효과적일 수 있다고 주장합니다. 요즘은 단순한 산행뿐 아니라 운동, 전문 산악, 트레킹, 암벽 등반 등을 하기도 하고, 골프, 수영, 자전거, 스포츠, 댄스, 그림 등 다양한 취미활동을 전문적으로 즐기는 시대가 되었습니다. 특히 연금을 넉넉하게 받는 세대가 늘면서 시니어를 위한 취미 용품 시장도 더 커지고 있습니다. 절약하는 태도를 우선시하고 소비와 사치를 금기시했던 시대의 정의가 바뀌고 있는 것입니다. 고생하여 마련한 자금으로 삶을 여유 있게 즐기겠다는 문화가 새로 생겼습니다. 든든한 연금을 받는 세대가 고령층으로 들어가면서 생긴 자연스러운 현상입니다. 돈이야 많으면 많을수록 좋겠지만, 과연 연봉을 얼마나 받아야 더 행복감이 들까요?

소득과 행복의 관계를 설명하는 흥미로운 연구들이 있습니다. "연봉이 높아지면 행복감은 계속 높아질까요?"라는 질문에 대한 답을 찾는 연구이지요. 연봉이 높아지면 행복이 증가하지만, 행복감의 '최고치'는 약 7만 5천 달러에서 일단 멈춘다는 결과가 나온 연구가 있습니다.[9] 이 연구 결과는 노벨 경제학상 수상자들이 발표한 내용이라 제법 신빙성이 높아 보입니다. 프린스턴대학교 교수인 앵거스 디턴Angus Deaton과 대니얼 카너먼Daniel Kahneman이 무려 45만 명을 대상으로 조사하여 답을 얻은 연봉 액수입니다. 7만 5천 달러보다 더 받는다고 행복감이 줄어들거나 없어지는 것은 아니지만 크게 높아지지는 않는다는 의미일 것입니다. 돈이 더 많아지는 것을 싫어하는 사람이 있을까요? 그런데 사실 이 내용은 경제학자인 리처드 이스털린이 이미 발표한 이스털린 역설Easterlin's Paradox과 같습니다.

소득이 일정 수준을 넘어가면 소득이 늘어도 행복감이 더 높아지지 않는다.

이 같은 이스털린의 주장은 행복도가 정체된다는 뜻이지요. 이런 주장에 정면으로 반박하는 논문도 있습니다. "부유한 국가가 가난한 국가보다 더 행복하다"라고 주장하는 펜실베이니아대학교 스티븐슨 교수도 그런 학자 중 하나입니다. 2021년 〈세계행복 보고서〉에 따르면 실제로 행복 지수가 높은 나라를 보면 모두 부자 나라들입니다. 주로 북유럽 국가이고, 공통점이 사회 기반 시설이나 제도가 잘 정비된 나라입니다. 10점 만점에 핀란드가 7.8점이고 스웨덴이 7.4점입니다.[10]

핀란드 > 덴마크 > 스위스 > 아이슬란드 > 네덜란드 > 노르웨이 > 스웨덴

종종 행복한 나라로 언급되는 '부탄'이 보고서에서는 빠져 있습니다. GDP가 높지 않음에도 늘 행복 지수 1위였던 나라였지요.*

그런데 행복 지수를 어떤 항목으로 평가했는지 궁금하지 않으신가요? 보고서에서 사용한 항목은 이렇습니다.

- 1인당 국내 총생산GDP
- 사회적 지원Social support
- 건강한 기대 수명Healthy life expectancy

* 이번 조사에서는 부탄에서 갤럽 조사를 실시하지 않아서 분석 대상에서 제외되었다고 합니다.

- 자기 삶을 선택할 자유Freedom to make your own life choices
- 일반 인구의 관대함Generosity of the general population
- 내외부 부패 수준에 대한 인식 Perceptions of internal and external corruption levels

갤럽조사는 설문조사입니다. 사람들에게 얼마나 행복한지, 사회적 지원은 충분히 받는지, 사회 구성원으로 선택할 수 있는 직업이나 기회는 공정하고 투명한지에 대해 묻습니다. 유럽은 이미 연합되어 있어서 상호 비교가 더 수월할 수도 있겠습니다. 삼면이 바다이고 위쪽으로도 휴전선에 막혀 있는 우리는 막상 비교하려고 해도 비교할 만한 곳이 없어서, 어쩌면 행복에 대해 절대적 기준을 적용하며 살아가야 할지도 모릅니다.

그림 5-11 노르웨이의 한 요양소 풍경. 한 방에 6~8명씩 수용되는 우리나리 노인 요양소와는 사뭇 달라 보입니다. 노인 인구가 급속히 늘어나는 우리나라에서 깊이 생각해 보아야 할 풍경입니다.

내 머릿속 미술관

행복을 평가한다는 행복 지수에 사용되는 상기의 여섯 가지 조건 외에도 문화소비 지수를 추가하여 조사해 보면 어떨까 싶습니다. 엥겔 지수는 잘 알려진 바대로 수입 대비 먹는 것에 쓰는 비율입니다. 비슷한 지수로 슈바베 지수Schwabe Index가 있는데, 이것은 수입 대비 거주비 비율(임대료, 공과금 등)입니다. 엥겔 지수, 슈바베 지수를 먼저 살펴본 다음에 문화소비 지수를 추가로 살펴보면 좋겠습니다. 먹고 자는 데 쓰는 비용 이외에 정신적 행복을 위해 쓰는 비용이 얼마나 되는지 말입니다.

위에서 언급된 한국문화관광연구원의 〈문화지표 분석〉에 나온 항목들을 넣어 보면 우리가 어떤 형태의 문화 소비를 하고 있는지 잘 알 수 있습니다.

최근 들어 우리나라 미술시장의 규모가 점점 커지고 있습니다. 젊은 직장인들 사이에서 삼삼오오 모이거나 100명 이상이 참여하여 그림에 투자하는 경우가 늘어나고 있습니다. 최울가 작가의 그림을 3만 개로 나눠 팔았더니 3분 만에 완판이 되었답니다. 그림의 원가가 3천만 원이었으니 조각당 1천 원이면 살 수 있었고, 한 사람당 살 수 있는 조각 수를 제한했기 때문에 여러 사람이 나누어서 살 수 있었습니다. 그림을 사는 행위가 재화를 늘리기 위한 수단으로 사용되고 있어 비판도 있습니다만, '덕투일치(덕질과 투자를 한꺼번에)'를 통해 취미와 수입을 동시에 추구한다는 점에서 매우 독특한 문화현상이라고 할 수 있습니다.

이런 문화현상은 우리나라의 문화 수준을 높이는 데 크게 한몫하고 있다고 생각합니다. 투자를 잘하려면 최소한 시장에서 주목받는

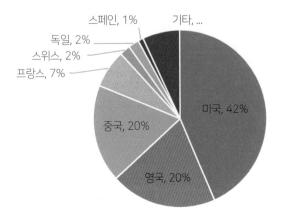

그림 5-12 세계 미술시장의 국가별 비율(〈미술시장 보고서〉, 2021).

그림을 대략적이라도 정리해서 알고 있어야 하니, 그림에 대한 관심은 분명히 더 늘어날 것입니다. 그림에 관심도 없던 사람이 일단 투자를 시작하면 자동으로 관심을 가질 수밖에 없습니다. 문화의 형성이 늘 좋은 의도로만 시작되는 것은 아니니까요.

그나저나 우리나라 1년간 미술시장의 규모는 얼마나 될까요? 2018년 통계로 5천억 원 규모라는 기사가 있습니다. 이 정도면 많은 것일까요? 앞에서 알려드린 것처럼 명품시장 규모에서 우리가 7위이고 약 16조 원 정도 되지만, 미술시장의 규모는 아직 매우 작아 보입니다. 2021년 〈미술시장 보고서〉에 따르면 전 세계 미술시장은 약 75조 원 규모입니다. 미국, 영국, 중국이 1~3위로 전체의 82%를 차지합니다. 우리나라는 약 15위 수준입니다.[11] 2021년 보고서에서는 아쉽게도 우리나라는 이름도 나오지 않고 있습니다. 명품시장 규모와 비교해 보면 한국의 미술시장의 규모는 조금 뒤처져 있습니다.

우리나라의 미술시장이 여전히 다른 나라보다 작다는 점은 여러

내 머릿속 미술관

가지 생각을 하게 합니다. 미술보다 집이나, 차, 도시의 제반 시설, 환경, 의료 복지 등과 같이 삶에 더 필요한 영역이 우선이겠지요. 개인이 세금을 내면 국가는 꼭 필요한 시설에 투자하고, 국민의 삶의 질 향상을 위해 노력합니다. 개인도 수입의 대부분을 의식주 해결에 쓰면서 삶의 기초를 다집니다. 다만 최근 젊은이들이 추구하는 개념을 살펴보면, 예술에 대한 소비가 점점 늘어날 것으로 예상됩니다.

주택보다 차량, 주택보다 여행, 무엇보다 삶의 기쁨!

우리나라 국민의 성향도 많이 바뀌고 있습니다. 1990년대까지도 해외 가수들은 한국에서 공연하는 것을 중요하게 생각하지 않았습니다. 한국은 우선순위에서 늘 뒤로 밀려났었거든요. 한국은 관객 수도 적었고, 공연을 해도 객석이 너무 조용해서 흥이 나지 않는다는 불평도 있었습니다. 그런데 20~30년이 지난 지금은 완전히 바뀌었습니다. 이제 앞다투어 한국에 공연하러 온다고 합니다. 입장료 수입을 많이 올릴 수 있을 뿐만 아니라 공연장의 분위기도 완전히 바뀌었기 때문입니다. 가수의 노래를 한두 마디 함께 부르는 '떼창'뿐만 아니라 모든 곡을 따라 부르는 진정한 팬도 많아졌습니다. 공연하는 가수마다 감동해서 노래하다 눈물까지 흘리는 영상이 여기저기 떠돕니다. 놀랄 정도로 완전히 바뀐 문화 현상입니다.

제가 문화지표부터 우리의 문화소비 시장 규모까지 정리한 것은, 이제 이 시장의 규모 또한 눈부시게 바뀔 것이 예상되기 때문입니다. 우리가 여러 나라의 침략에도 자랑스러운 역사와 전통을 지키고 세

계에서 꿋꿋하게 살아남은 이유 중의 하나는 바로 우리 문화가 지닌 저력 때문입니다. 사람들의 문화, 저항의 문화, 배려의 문화, 관심의 문화, 아름다움을 추구하는 문화가 있어서 힘든 과정에서도 노랫가락을 부르며 꿋꿋하게 살아남았습니다. 민족의 고유한 문자가 있는 나라는 몇 안 됩니다. 그중에서도 제2차 세계대전 이후 스스로 민주화와 경제부흥, 이 두 가지를 모두 발전시킨 것도 우리나라가 유일합니다. 우리의 찬란한 문화는 고유한 문자가 있기 때문이고, 또한 그림, 춤, 무용, 음악 등의 예술 분야에 국민의 활발한 참여가 있었기 때문에 가능했습니다. 음악을 예로 들면, 왕과 귀족을 위한 정악이 있었고, 서민에게는 민속악이 있었습니다. 민속악은 판소리, 단가, 잡가, 민요, 산조, 풍물, 시나위 등 다양합니다. 대중음악이 더 다양하게 발전한 것도 국민적 '흥'이 뒷받침되었기 때문입니다.

국가가 선진국 반열에 올랐다고 국민의 수준도 선진국 수준이라고 단정할 수 없습니다. 사회의 집단지성이 선진국 반열에 올라야 비로소 나라가 선진국이 될 수 있습니다. 선진국developed country과 관련된 개념을 찾아보면 흥미로운 자료가 많이 나옵니다. 첫 번째로 나오는 개념이 국민 총생산과 1인당 소득이지요. 그런데 단순히 국민 총생산이 높다고 선진국으로 분류되지는 않습니다. 중국은 국민 총생산이 세계 2위이지만 아직 선진국이 아니지요. 카타르나 아랍에미리트도 석유 덕분에 부유하지만 선진국이라고 하지는 않습니다.

선진국 개념과 관련해 흥미로운 부분은 인간개발 지수HDI: Human Development Index와 삶의 질 지수PQLI: Physical Quality of Life Index라는 개념이 들어 있다는 점입니다. 구체적으로 어떤 인간으로 개발한다는 말

일까요?

인간개발 지수에는 실질국민소득, 기대수명과 교육 지수가 사용되고 삶의 질 지수에는 유아 사망률, 기대수명, 문맹률 등이 쓰입니다. 이제 간단한 수식 하나를 소개하겠습니다.

HDI = (1/3) × 소득 지수 + (1/3) × 기대수명 지수 + (1/3) × 교육 지수[12]

* 소득 지수 = (국가총소득 − 최저치) / (최고치 − 최저치) × 각 수의 Log값

소득이 아무리 높아도 중요도는 3분의 1 수준입니다. 기대수명, 교육도 중요해서 세 요소가 동등하게 작용합니다. 더 자세히 설명하지는 않겠습니다. 결국 인간개발 지수에서는 돈, 수명, 교육이 중요하다는 말입니다. 우리나라는 60세 이상 연령층은 교육 지수가 상대적으로 낮은 편이고, 30세 미만 젊은이들은 취업이 어려우니 소득 지수가 낮아 취약한 부분이겠습니다.

그럼 삶의 질 지수는 어떨까요? 국민의 생활수준을 평가하기 위한 지표입니다. 복합적입니다만 복지가 얼마나 잘 되어 있는지가 중요한 척도입니다.

$$PQLI = (1/3)(LEI + IMI + BLI)$$

PQLI = 삶의 질 지수(Physical Quality of Life Index)
LEI = 기대수명(Life Expectancy Indicator)
IMI = 유아사망률(Infant Mortality Indicator)
BLI = 문맹률(Basic Literacy Rate)

아주 기본적인 내용으로 선진국을 규정하고 있습니다. 유럽 선진국들이 선진국일 수 있는 이유는 위와 같은 점 때문입니다. 우리나라가 선진국일 수밖에 없는 이유를 이제 수긍하겠지요? 소득도, 교육도, 수명도 상위권이고 문맹률도 낮습니다. '어쩌다 선진국'이 아니라, '확실하게 선진국'입니다.

혹시 예술과 관련한 순위가 있는지 《이코노미스트》라는 저널을 통해 알아봤더니, 책을 많이 생산하는 국가 순위가 있었습니다. 아이슬란드, 에스토니아, 영국, 슬로베니아, 이탈리아, 포르투갈, 덴마크, 벨기에, 스페인, 불가리아, 핀란드, 프랑스, 체코, 라트비아, 한국 순입니다. 음악을 제일 많이 파는 국가 순위도 있었는데, 미국, 일본, 독일, 영국, 프랑스, 한국, 캐나다, 호주, 브라질, 중국 순입니다. 영화 관객 수에서도 우리나라는 중국, 인도, 미국, 멕시코에 이어 5위를 했습니다.

우리가 예술을 바라보는 이유는 삶의 풍요 때문이고, 아름다움에 대한 그리움 때문입니다. 아름다움에는 기쁘고 즐거운 아름다움도 있고, 슬프고 비극적인 아름다움도 있습니다. 간접적으로 감성을 풍성하게 해 줄 수 있는 것이 바로 예술입니다. 영화도, 음악도, 미술도, 문학 작품도 아름다움을 근간으로 하고 있습니다. 적절한 사치가

어느 정도 허용되는 시대가 되었습니다. 우리나라 국민 수준도 높아지고 있거든요. 이제 제법 괜찮은 사치를 해야 하지 않을까요?

예술에 대해 적당하고 작은 사치는 조금 더 해도 될 듯합니다. 명품 관련 소비 못지않게 멋진 그림에 투자하는 사람이 늘어나고, 좋은 그림을 구매해서 집에 걸어 두고 감상하는 플렉스 문화가 더 번지면 좋겠네요. 우리 스스로 문화를 누리는 국민이 되면 국가도 선진국으로 우뚝 설 것입니다.

아름다움이라는 욕망

욕망이 뭘까요?

은퇴하고 이제는 나이가 지긋한 은사님과 차를 마시면서 이런저런 이야기를 나누다가 '인간의 욕망'에 관한 이야기가 나왔습니다.

욕망이 없는 사람도 있을까요?

욕망과 욕심은 어떻게 구별할까요?

욕망은 필요한가요?

욕망은 이기적인가요?

답이 없는 질문에 서로의 의견을 주고받다가 제가 그림 이야기를 연재하고 있으니 자연스럽게 화가들의 욕망에 대한 이야기를 나누게 되었습니다.

화가들의 최대 욕망은 '새로움'과 '창조'였다는 것으로 화제가 옮겨지면서 고흐 이야기로 연결되었습니다. 고흐에게는 질병이 있었습니다. 142쪽에서 단기 기억상실 환자였던 HM 아저씨 이야기에서 언급했습니다만, 뇌의 특정 영역에 원치 않는 전기자극이 발생하는 것이 '뇌전증'이라는 병입니다. 특이하게도 고흐가 이 병을 가볍게 앓았을 수 있다고 주장하는 의사도 있습니다. 고흐의 경우는 측두엽에 아주 미약한 뇌전증이 있었을 것으로 추측하고 있습니다. 몸의 발작이 거의 없었을 정도로 미약한 뇌전증이었는데, 이 때문에 고흐에게 참을 수 없는 글쓰기와 그리기 '욕망'이 생겼을 것이라고 합니다. 특이한 욕망입니다. 끊임없이 뭔가를 쓰거나 그려야 하는 욕망을 일으키는 질병이라니 말입니다.

그림 5-13 〈가셰 박사, 1890〉(고흐, 개인소장).

프랑스 남쪽의 작은 도시 아를에서 고갱과 대판 싸우고 자신의 귀까지 자른 고흐는 봄이 되자 파리 바로 아래에 있는 오베르쉬르우아즈 Auvers-sur-Oise로 향합니다. 5월에 도착하여 7월에 죽음에 이르렀으니 이곳에서 겨우 두 달 정도 살았습니다. 이곳에서 고흐에게 우울증 약을 처방해 준 사람이 바로 가셰 박사입니다. 가셰 박사는 스스로 고흐 그림의 모델도 되어 주었습니다. 가셰 박사 초상화는 고흐 그

림 중에서도 가장 비싼 그림 중 하나입니다. 1990년에 8,250만 달러에 팔렸으니 지금은 1천억 원이 넘을 듯합니다. 고흐는 동생 테오에게 보낸 편지에서 가셰 박사를 아주 재미있게 묘사하고 있습니다.

가셰 박사의 초상화를 막 마쳤어. 어떻게 보면 우울한 모습이야. 슬프지만 점잖고 지적으로 보여. 그런데 어찌 보면 가셰 박사는 나보다 더 병이 깊은 듯 보여. 나이가 많은데 몇 년 전 아내를 잃었다고 들었어. 우리는 (공통점이 있어 그런지) 쉽게 친해졌지.

고흐는 가셰 박사의 초상화 두 점을 그리면서 책상에 디기탈리스 digitalis라는 약초를 상징적으로 그려 넣었습니다. 심장의 통증치료제이면서 강심제로 쓰이는 풀입니다. 우리나라에서도 이 식물의 꽃을 말려서 차로 먹은 사람이 심부전증으로 호흡곤란, 심장막의 섬유화 등이 일어나서 병원에서 치료받은 것이 학회에 보고된 바 있습니다. 꽃차라고 함부로 마시면 안 됩니다.

욕망에는 사회의 욕망이 있고, 국민 개개인의 욕망이 있습니다. 욕망은 본질적으로 만족이 되지 않는 부분이 있어서 생기기도 하고, 물질이나 정신적으로 충분하지 않음이 전제되기도 합니다. 때로 우리는 "나는 그것이 꼭 필요해!"라고 말하기도 합니다. 욕망이라는 단어는 탐욕이라는 단어로 이어져서 약간 남을 해치면서 나의 욕심을 채운다는 의미가 내포되어 있기도 하지만, 타인과 사회에 해를 끼치지 않는 범위에서 욕망이라는 용어를 순화해 보면 '꿈'입니다. 다르게 표현하면 '버킷리스트'라고도 할 수 있습니다. 우리가 대화하면서 "당신의 욕망은 뭔가요?"라고 묻지는 않잖아요. "선생님의 꿈은

내 머릿속 미술관

뭔가요?" 혹은 "버킷리스트 있나요?"라고 묻곤 합니다. 살면서 꼭 해 보고 싶은 것, 가 보고 싶은 곳, 먹고 싶은 것, 배우고 싶은 것, 경험하고 싶은 것, 이루고 싶은 것을 말하지요. 적절한 욕망은 나의 환경을 토대로 도전하는 삶을 살게 합니다.

사람의 욕망을 말하면서 '욕망 연구의 학문적 대부'인 자크 라캉 Jacques Lacan(1901~1981)을 언급하지 않을 수 없습니다. 라캉은 명석했는지 다양한 분야를 공부했어요. 철학, 정신병리학, 의학을 공부한 라캉은 거울단계 이론을 통해서 인간의 욕망을 설명합니다. 거울단계 mirror stage란 18개월쯤 되는 아이가 거울 속 이미지가 자신임을 깨닫는 단계라는 것이지요. 거울단계가 중요한 이유는 이 단계에서 거울 뉴런 mirror neuron이 연계되기 때문입니다. 282쪽에서 뮤리듬을 설명할 때 나왔던 거울신경세포 시스템입니다.* 타인을 모방할 수 있게 하고, 타인의 감정을 따라 하거나 공감하게 하는 뉴런입니다. 계속 공부하다 보면 자아 ego와 타인 other에 대한 개념이 나오면서 내용이 조금 복잡해집니다. 아주 쉽게 말한다면 우리의 욕망 구조는 결국 나와 타인의 '관계'와 관련 있습니다. 욕망이 관계와 강하게 연관되어 있다는 말에는 동의하는 분이 많을 겁니다. 우리는 비교우위, 비교행복, 비교불행에 익숙하니까요.

우리 모두에게는 가지고 싶다는 욕망을 자극하는 것이 있습니다. 물건일 수도, 자격증이나 졸업증일 수도 있습니다. 사람일 수도 있

* 한 번 더 설명하면, 인간이 타인의 동작을 지각하고 이해하는 데 쓰는 시스템으로 모방, 감정 등 고차원적 인지 프로세스가 진행됩니다. 자폐 아동은 이 거울이 깨져 있다는 가설이 있지요.

고, 성취감일 수도 있습니다. 예를 들면 여러 노트북 가운데 유독 마음을 끄는 제품이 있습니다. 우리는 왜 그것을 유독 가지고 싶어 할까요? 마음을 끌어당기는 그것은 무엇일까요?

페티시즘fetishism은 지금은 물건(혹은 특정 부위)에서 성적 자극과 쾌감을 얻는 것으로 알려져 있습니다. 하지만 처음에 이 단어는 단순히 물건에 대한 집착이라는 의미로 사용되었습니다.[13] 자본주의에서 돈이나 자본, 상품이 인간을 지배하고, 인간은 이런 것을 숭배한다는 의미로 페티시즘이라는 용어가 시작되었습니다.

인간의 감각에 대한 객관적 측정의 어려움을 언급하면서 디자인에 예술을 덧씌우는 이야기, 더 새로운 디자인의 중요성, 새로움과 병행해야 하는 감동까지 이야기했습니다. 무엇이 중요할까요?

첫째, 디자인의 중요 요소로 우선 꼽는 것이 형상form, 색깔color 등이지요. 어떤 제품이라도 인터넷 쇼핑몰에는 참으로 다양한 형상과 색깔의 제품이 존재합니다. 소비자의 마음을 사로잡는 형태와 색깔이 무엇인지 찾는 것이 매우 중요해졌습니다.

둘째, 기능function이 중요합니다. 멋을 위해 자동차의 외형을 날렵하게 설계하면, 내부 장치들이 자리를 잡을 수 없거나, 기존 부속품을 쓰지 못해 완제품이 더 비싸질 수 있습니다. 전기자동차가 대세가되면 이런 내연기관차 이야기는 의미가 없어질 듯합니다만, 자동차는 19~21세기 기술의 총합 그 자체였습니다. 겉만 날렵하고 멋지게 만든다고 해서 성능이 함께 좋아지는 게 아니기 때문에 기능은 비슷한 제품 중에서 중간 이상이 되도록 만들어야 합니다. 최고의 성능을 가진 제품이 시장에서 제일 많이 팔리는 것은 아니기 때문입니다. 성

내 머릿속 미술관

능이 최고인 제품은 늘 비싸니까요. 그래서 '가성비'라는 용어를 자주 씁니다.

셋째, 브랜드brand입니다. 요즘 소비자는 브랜드부터 결정하기도 합니다. 브랜드는 성능과 신뢰도를 의미합니다. 비슷한 정도의 형상, 성능을 가진 차량이지만 차의 보닛에 어떤 엠블럼을 붙였는지에 따라서, 핸드백에 붙는 로고가 무엇이냐에 따라서 제품 가격은 몇 배혹은 몇만 배 이상 차이가 날 수도 있습니다. 세상에서 제일 비싼 핸드백을 찾아보니 이탈리아 명품 중에 80억 원이나 하는 것도 있군요. 보아리니 밀라네시Boarini Milanesi라는 브랜드인데 정말 놀라운 가격입니다. 자동차 시장에서 흔히 명품이라고 하는 BMW, 메르세데스-벤츠, 람보르기니, 포르쉐 등은 차량의 고유한 성능은 입증되었지만, 차량의 가격도 높습니다. 브랜드에는 앞에서 말한 형, 색, 디자인 등이 모두 포함되어 있습니다. 최근 우리나라 브랜드 가치가 대폭 상승해서 우리가 만든 제품이 날개 돋친 듯이 팔린다고 하지요.

차량 디자인뿐만 아니라 가방, 시계, 신발, 의류, 컴퓨터 등 우리 생활에서 자주 사용되는 모든 제품이 이제는 디자인 싸움에서 살아남는 물건과 사라지는 물건으로 나뉘게 됩니다. 어떤 디자인이 살아남을까요?

애플의 감각이 처음부터 소비자를 홀릴 만큼 대단했던 것은 아니었습니다. 처음에는 애플도 독일 가전제품 회사 브라운Braun의 디자인과 비슷하게 만들었지만, 비슷한 모양에도 더 발전된 기능과 새로운 경험을 선사했기 때문에 결국 애플은 역사적인 제품으로 남게 되었습니다. 앞에서 창조, 모방, 패러디, 데자뷔라는 단어를 쓰면서 새

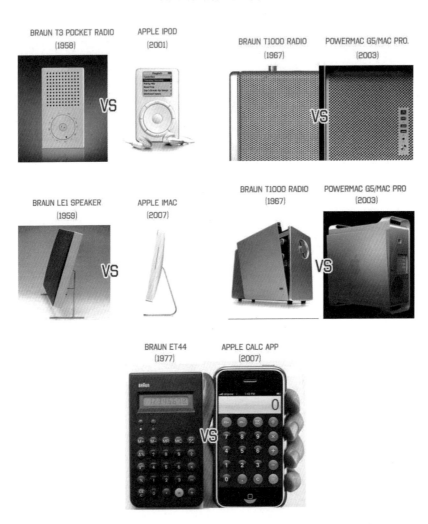

그림 5-14 애플과 브라운 제품 비교(출처: Pinterest). 애플이 초창기에 어떻게 브라운 제품을 따라 했는지 여러 경우에 잘 나타나 있습니다. 이런 따라 하기는 우리나라 대기업에서도 많이 보입니다. 요즘은 특허 전쟁으로 치열합니다. 결과적으로 '따라 하기'를 하다가 '내 것' 만들기를 얼마나 잘하느냐가 새로운 '창조'로 이어지고, 결국은 '살아남기'로 이어집니다.

로움은 원형에서 변형을 통해 이뤄진다고 언급한 것과 비슷합니다. 브라운이 원형이었고 애플은 변형이었습니다.

우리의 욕심과 소유 욕망을 자극하는 제품은 매력적입니다. 그리고 그런 제품을 소유하면 행복해집니다. 행복해지는 뇌[14]에는 어떤 일이 일어날까요? 뇌의 성장은 대단히 빠릅니다. 9개월 된 아이의 뇌는 성인의 절반인데, 6세가 되면 거의 90%가 됩니다. 그리고 널리 알려진 대로 뇌의 신경전달물질도 증가합니다. 엔도르핀, 도파민, 옥시토신 등이 있습니다. 남을 돕거나, 성관계·마약을 해도 생성된다고 합니다만, 체외에서 주입되는 마약에 의해서 생성되는 신경전달물질의 양은 점점 줄어든다고 하지요. 그래서 비슷한 정도의 행복함을 느끼려면 투약하는 양을 늘려야 하기 때문에 그 부작용으로 몸은 더 망가집니다. 성관계의 경우도 연인이나 부부 사이에서는 행복을 느끼는 좋은 방법이지만, 시간이 지나면 처음의 강렬한 행복감이 점점 줄어들어 온화한 옥시토신(친밀감)이 더 증가한다고 하지요. 강렬하지는 않지만 흐뭇한 마음 정도로 변하게 됩니다. 가장 오래가는 엔도르핀 자극제는 운동입니다. 운동으로 행복을 느낄 때 배출되는 엔도르핀의 양도 제법 많아서 마약으로 인해 배출되는 엔도르핀 양의 10~20% 정도는 됩니다. 운동은 세상에서 가장 값싸게, 쉽게, 안전하게, 합법적으로 행복을 느낄 수 있는 물질입니다.

그런데 신경전달물질이 증가하면 왜 행복해질까요? 예를 들면 마약을 투여하면 뇌의 보상회로에 도파민 같은 신경전달물질이 증가합니다. 이 신경전달물질이 뇌의 보상회로 reward circuit(〈그림 5-15〉)를 자극합니다. 우리는 음식 섭취, 자녀와의 교감, 파트너·배우자와

전전두엽
피질

중격
측좌핵

복부피개
영역

보상
회로

그림 5-15 뇌의 보상회로.

의 교감 등에서 행복을 느낍니다. 보상회로가 충족되는 경우입니다. 이런 행위를 자연적 보상효과라고 합니다. 보상효과는 어떤 행위를 했을 때 얻는 이득 때문에 느끼는 행복감입니다. 마약은 이런 자연 보상효과를 인위적으로 느끼게 하는 것입니다. 가짜 행복인데 뇌는 즐거운 것이지요. 그것도 매우 강하게 말입니다.* 그런데 가짜로든 자연적 보상으로든 보상회로가 자극되면 계속 비슷한 행복을 느낄까요?

예를 들면 어머니 대신 청소를 했을 경우 엄마가 1만 원을 주시면 행복합니다. 두 번째 청소를 했을 때도 1만 원을 주시면 비슷하게 행복할까요? 아닙니다. 행복감은 지난번이 기준이 되기 때문에 보상이 늘어나야 비슷한 행복을 느끼게 됩니다. 점점 더 많은 당근이 필요한 셈이지요. 이를 크레스피 효과Crespi effect라고 합니다. 심리학자 레오 크레스피Leo Crespi 박사의 이름에서 따온 겁니다. 잘한다고 칭찬받는 것도 한계가 오면 당연해지다가 비슷한 칭찬은 칭찬이 아닌 것처럼 들리는 것이지요. 그래서 크레스피 박사는 식당에서 팁을 주는 문화가 올바르지 않다고 주장했습니다. 좋은 서비스를 받아야 주는 팁이 점점 당연시되었으니까요. 그렇다면 전보다 팁을 얼마나 더 주어야,

* 1954년에 신경학자 제임스 올즈와 피터 밀러가 버튼을 누르면 쥐의 측좌핵(nucleus accumbens)에 전기자극을 할 수 있도록 하는 장치를 만들었습니다. 한 쥐는 12시간 동안 먹고 마시지 않고 수만 번이나 눌렀고, 며칠 뒤 결국 탈수로 사망했습니다.

내 머릿속 미술관

그림 5-16 〈은식기와 랍스터 정물Still Life with Silberware and Lobster, 1641〉(피터르 클라스, USEUM). 맛있어 보이는 음식도 뇌가 바라는 보상 물질의 하나입니다. 그래서 '먹방' 같은 것도 인기를 끄나 봅니다. 17세기에도 풍요로운 음식은 기분 좋은 주제였습니다.

혹은 얼마나 더 칭찬해야 당근 효과가 나타날까요? 선생님, 부모, 직장 상사 모두 고민해 봐야 하는 부분입니다.

어쨌든 우리의 보상회로, 보상효과는 이런 것입니다. 뇌의 보상중추(보상회로)가 자극되어 행복을 느끼는 것이지요. 자연적인 보상회로 자극이 아닌 물질(알코올, 마약, 담배, 음식 등)도 있습니다. 모두 과하면 몸에 해로운 것들이지요.

요즘 우리 사회에서 '먹방'이 유행하고 있지요.* TV에서 연예인들

* mukbang이라는 용어는 최근 옥스퍼드 사전에 새로 등재된 한국어 26개 중에 하나입니다. 최근 우리나라 문화를 상징하는 용어이기도 합니다. 지난 45년 동안 등재된 용어가 겨우 20개였던 것을 고려하면 요즘 우리 문화(K-culture)에 대한 세계인의 관심이 얼마나 높아졌는지 알 수 있습니다.

이 맛있는 음식을 재미있게 먹는 것을 바라보고만 있어도 뇌의 보상 회로가 미약하게 자극되기 때문이 아닐까요? 보상회로가 자극되어 뇌가 변화하는 것에 대해서 심리학자들과 뇌과학자들은 정말 많이 연구합니다. 《뉴로이미지 *NeuroImage*》라는 저널에 실린 논문을 보니 무려 350편 이상이 보상과 뇌파에 대해 쓴 연구였습니다.[15] 이 연구들은 인간의 뇌에서 이루어지는 보상회로에 대한 과학적 증거를 찾기 위해 뇌전도EEG의 주파수 분석, 뇌 공간에서 변화하는 부위, 시간과 뇌파의 크기 변화 등을 잘 정리했습니다. 보상이 중요하다고 알려지자, 마케팅하는 분들은 어떻게 하면 더 많은 상품을 효과적으로 팔수 있는지 알게 되었습니다. 사람마다 물건에 대한 욕망이 다른데도 물건을 구매하는 이유와 과정이 무엇인지, 더 많이 사게 하려면 어떻게 해야 하는지를 연구한 결과는 매우 성공적이었습니다.[16] 이들은 '신경 마케팅'이라는 단어까지 쓰면서 인간의 뇌가 구매를 결정하는 과정에 집중하고 있습니다. 사람들을 여러 유형(전통주의자, 규율숭배자, 개방주의자, 쾌락주의자, 모험가, 실행가, 조화론자 등)으로 나누고 성향과 패턴 등 고객의 심리를 파악하면 이에 맞추어 더 많은 매출을 올릴 수 있다는 것이지요. 가까운 미래에는 백화점에 들어가는 순간 사람들의 성향에 따라 입장하는 문이 달라질 듯합니다.

쾌락주의자는 3번 출입구로 들어가시고, 모험가는 5번 출입구로 들어가십시오.

그런데 변하지 않는 것이 있습니다. 바로 아름다움에 대한 인간의 흠모입니다. 그리스 신화 〈파리스의 선택〉에서 파리스는 선택할 수

내 머릿속 미술관

있는 세 가지 중에서 국가권력과 명예로운 전쟁승리를 버리고 아름다운 여인을 선택했습니다. 권력이 있으면 아름다움도 가질 수 있을 텐데라고 생각하는 분도 있겠지만 청년은 순수한 아름다움을 선택했지요. 동물도 짝짓기할 때 더 아름다운 짝, 더 건강한 짝, 더 고운 색깔과 멋진 소리를 가진 짝을 선택합니다. 인간이 더 아름다운 것에 마음을 빼앗기는 것도 오랫동안 진화하면서 DNA에 축적된 자연스러운 현상으로 보입니다. 요즘은 신경미학neuroesthetics이라는 용어까지 사용되고 있더군요.[17] 동물을 대상으로 실험했더니 직접 낳은 알보다 인간이 만든 더 크고 예쁜 모조품 알을 선호하는 새가 많더라는 것이지요. 오목눈이의 경우 뻐꾸기 알을 알아차리지 못하고 자신의 새끼로 품습니다. 이러한 경향은 새에 한정되지 않습니다. 벌도 자연에 있는 붉은색보다 더 붉게 물들인 인조 꽃에 더 달려드는 속성이 있답니다. 이렇게 동물이 과도한 자극에 더 잘 반응하는 것을 초정상 자극supernormal stimuli이라고 합니다. 과장된 자극에 더 현혹되기 쉽다는 말인데, 거짓 성행위(포르노), 멜로드라마와 로맨스 소설이 대표적인 초정상 자극입니다. 남녀노소를 불문하고 패스트푸드, 정크푸드, TV, 영화도 모두 초정상 자극입니다.

우리가 보는 그림도 그렇습니다. 어떤 분은 실제 해바라기보다 고흐가 그린 〈해바라기〉가 더 해바라기 같다고 느끼거나, 모네의 〈인상: 해돋이〉(〈그림 5-17〉)가 실제 해돋이보다 더 아름답다고 느끼기도 합니다. 데이비드 호크니는 진즉에 이런 현상에 대해 언급했지요. "그림 속 풍경을 실제 가서 사진으로 찍어 보면 그림처럼 예쁘지 않다"라고 말입니다. 우리 뇌는 실제보다 더 아름다운 것을 늘 찾지 않

그림 5-17 〈해돋이, 1872〉(클로드 모네, 마르몽탕 모네 미술관). 실제 해돋이 풍경보다 모네의 해돋이가 더 아름다워 보인다면, 이미 초정상 자극을 즐기고 있는 사람일 수 있습니다.

나요? 따라서 아름다움을 추구하는 것은 자연스러운 일입니다.

하지만 이제는 우리가 미적 창작물을 감상하기만 하는 수동적 '소비자'에서 벗어나 미적 창작물을 능동적으로 만드는 '생산자' 역할을 해야 할 때가 아닌가 합니다. 능동적 생산자로 사는 것이 선진국 국민의 모습이 아닐까요? 나들이객으로 산과 들이 붐비는 대신, 머지않아 아름다운 창작물을 스스로 만들어 보고 싶어 하는 시민들로 미술관과 전시회장이 붐비기를 기대해 봅니다. 어쩌면 벌써 이러한 능동적 변화가 이루어지고 있는지도 모릅니다. 문화 소비자에서 문화 생산자가 급격히 늘어나는 집단지성의 새로운 패러다임으로의 변화를 열렬히 응원합니다.

그림을 아는, 명품 같은 사람

지금부터 설명하는 곳이 어디인지 알아맞혀 보실래요?

하루 관람객 수만 1만 5천 명으로, 방문객 수가 전 세계 1위랍니다. 입장료는 17유로입니다. 온라인에서 티켓을 사면 대기열을 서지 않고 빨리 입장할 수 있습니다. 보통 표를 사고 입장하기 위해 줄 서서 대기하는 시간은 평균 1시간입니다. 기념일과 같은 특정한 날을 위한 무료 티켓도 있고(한정수량), 만 18~25세인 유럽연합 시민권자, 선생님, 예술 관련 협회 회원은 무료로 입장할 수 있습니다. 1793년에 540점 정도의 작품을 전시하면서 시작했는데, 지금은 회화 작품만도 6천 점 넘게 소장하고 있습니다. 소장한 예술품은 총 38만 점 정도이며, 그중 약 3만 5천 점을 전시하고 있습니다. 입장료만 단순 계산하면 하루에 3억 원에서 4억 원 정도입니다. 1년에 기본 입장료만으로 1,300억 원은 너끈히 벌어들입니다. 고가의 기념품, 식당 음식

등이 추가 수입원이 됩니다. 이 박물관이 "오늘 하루 무료"라고 외치는 순간 6억~10억 원쯤 되는 수익이 사라집니다.

이곳은 어디일까요?

프랑스 파리에 있고 피라미드 유리창 구조물을 볼 수 있다는 결정적 힌트를 주면 아마 대부분 아실 겁니다. 맞습니다. 루브르Louvre 박물관입니다. 저는 한글로 쓸 때 늘 헷갈립니다. 르브루인지 루부르인지, 혹은 르부루인지 말이지요. 표준은 루브르더군요. 저만 헷갈린다고 생각하면 오산입니다. 나중에 책을 덮고 생각해 보면 뭐였더라 하고 헷갈릴 분이 많을 겁니다. 이름도 헷갈리는 이 세계적인 박물관에서 재미있는 통계 내용을 발표한 적이 있습니다.

관람객이 한 작품에 머무는 평균 시간이 단 15초라는 사실이지요. 그런데 그마저도 눈이 그림에 2~3초, 설명에 12초 정도 머문다고 해요. 한 점당 1분씩만 본다고 해도(이동시간 포함) 총 3만 5천 분이 걸리고, 시간으로 하면 총 583시간, 24시간으로 나누면 24일쯤 걸리기 때문입니다. 한숨도 자지 않고 작품 한 점당 1분씩 보면 가능합니다. 층이나 방 사이의 이동시간은 포함하지 않은 것입니다. 하루 12시간 관람은 힘드니 6시간만 관람한다고 가정해도 97일이나 걸립니다. '한 달 살아 보기' 정도로 프랑스 루브르 박물관 전시물을 전부 보겠다고 계획을 세운다면 일찌감치 포기하거나 날짜를 더 넉넉하게 잡기 바랍니다. 적어도 두 달은 걸리는 어마어마한 일입니다.

관람객은 방의 개수, 층마다 다양하게 있는 그림의 개수와 크기, 넓은 전시실 때문에 1시간쯤 지나면 거의 자포자기 수준에 이릅니다. 당장 팔면 최소 수억 원은 받을 듯한 작품이 가득하고, 이름난 화

가들이 그린 그림들이 즐비하니 처음에는 교과서에서 나오는 그림 한두 점을 보고 놀랍니다만, 그 큰 감동은 금방 사그라집니다. 원래 산해진미도 몇 번 젓가락질하면 금세 허기가 사라져 맛에 대한 만족도는 떨어집니다. 아름다운 풍경도 20~30분 지나면 무감각해지기 쉽습니다. 그림도 그렇습니다. 사방에 모두 유명한 대형 작품들이 있으니 1시간도 되지 않아서 명화에 대한 감동이 사라지지요. 유명한 그림은 모두 봐야 하니 작품마다 잠시 들러서 '아, 이거구나' 하고 다음 그림으로 발을 옮기게 되지요. 그러다 보니 한 작품에 1분도 머물지 못하는 것입니다.

우리는 왜 미술관에 가는 것일까요?

플렉스와 스노비즘 때문이라고 할 수도 있습니다. 분수에 맞는 약간의 허영심은 우리를 자극하고 더 발전시킬 수 있습니다. 또한 우리에게 있는 '좀 많이 아는 사람'이 되고자 하는 마음 때문이라고 할 수 있겠습니다. 남보다 박식한 사람이 되고 싶거나 남은 해 보지 못한 경험을 해 보려는 마음을 지적 허영심intellectual vanity이라고도 합니다. 하지만 이런 마음이 있는 사람이 타인보다 나아 보이려고 잘난 척을 하는 과정에만 머물러 있다면, 철학적으로는 후진 국민이라고 하겠습니다. 우리나라의 선진화 과정을 보면 바로 알 수 있습니다.

한국 전쟁이 끝난 1950년대부터 1980년대 초반까지는 배고픈 시절이었습니다. 주변에서 죽음을 쉽게 접했습니다. 그때는 그저 안녕하신지 서로 안부를 물었습니다. 먹는 형편이 조금 나아지자 집에 냉장고, TV, 전축이 있냐고 물었습니다. 학기 초마다 학교에서 TV 있는 가구 수를 조사했습니다. 1980년대 초반 컬러 TV는 가구당 0.03

대였으니 100가구 중에 3대 있었다는 뜻입니다. 그 후로는 자가용이 있는 가구가 늘었고, 자가 소유자도 늘었습니다. 우리나라 총 자동차 대수는 1985년에 총 1백만 대였는데, 12년 후인 1997년에는 이미 1천만 대로 껑충 뛰었습니다. 대단한 민족입니다. 당시 남자들은 옆에 있는 남자가 어떤 차를 타고 다니는지가 큰 관심거리였고, 남녀 불문하고 집이 넓은지, 어디 사는지가 관심사였습니다. 먹고사는 것이 좋아지자 나들이를 하기 시작했습니다. 사람들은 버스로, 자가용으로 우리나라 곳곳으로 나들이를 갔습니다. 그래서 아웃도어 의류가 정말 많이 팔렸습니다. 직장인이 아웃도어룩으로 출퇴근을 하기도 했습니다. 한국인은 에베레스트산에 가는 복장으로 출근한다는 말도 그때 나왔습니다. 정말 고가의 기능성 아웃도어가 판쳤습니다.

조금 더 시간이 지나자 사람들은 나라 밖으로 여행하기 시작했습니다. "어디 가 봤어?", "그거 먹어 봤어?"라는 질문이 유행했습니다. 외환을 국가에서 관리하기 위해 업무나 공무, 학술 목적으로만 제한적으로 허용하던 해외여행을 1989년에 일반인에게도 허용했습니다. 해외로 나간 여행객 수는 1989년 120만 명, 1998년 306만 명이었고, 2005년에 1천만 명을 돌파했습니다. 2019년 통계 자료에 따르면 코로나19 팬데믹 직전까지 한 해 2천9백만 명이 해외여행을 했으니 전체 인구의 60 % 정도가 해외여행을 한 셈입니다. 국내외의 특정한 장소에 가서 자신이 먹은 것과 경험한 것을 자랑하는 사람이 많아졌습니다.

해외여행 한두 번쯤 다녀온 사람이 늘자 기호가 점점 다양해지기 시작했습니다. 먹어 본 것과 경험해 본 것을 물어보고 자랑하면 촌스

내 머릿속 미술관

럽게 되었습니다.* 이제는 먼저 해 본 것이나 먹어 본 것을 물어보거나 경험한 것을 입에 거품을 물고 이야기하는 사람은 시대에 뒤떨어진 구시대인입니다. 남보다 먼저 해 보는 것, 많이 해 보는 것, 특별한 것을 해 보는 것이 이제는 별로 중요하지 않게 되었습니다. 이제는 동료가 어떤 차를 타는지도 묻지 않습니다. 집이 얼마나 큰지도 묻지 않습니다. 내 형편에 맞는 집에 살고 차를 타면 그만이지 큰 집과 비싼 차가 행복의 기준은 아니거든요.

그래서 미술관 방문을 두고 '플렉스', '스노비즘', '지적 허영심'이라는 용어를 써 가며 굳이 해설까지 하는 것도 바람직해 보이지 않습니다. 또한 이런 용어를 보면서 마음이 약간 불편한 독자가 있다면 조금만 마음을 바꿔 보기 바랍니다. 책을 많이 봤다고 모두 석학이 아니고, 책을 다양하게 봤다고 모두 현자가 아닙니다. 지적 호기심을 키우고, 자아 성찰을 꾸준히 하고, 각자 삶의 시간을 매 순간 열심히 가꾸고, 배우고, 자신을 성숙하게 만들어 가는 성실한 과정에 박수를 보내야 합니다. 우리는 그동안 공부하는 것 자체를 최종 목적지로 생각해 왔습니다. 학습은 과정이지 최종 목적지가 아닙니다. 과정을 즐겨야 하고, 그 과정에서 얻은 지식은 새로운 문제를 풀어내는 지혜로 거듭나야 합니다.

오메가, 롤렉스, 카르티에, 태그호이어는 명품 시계 브랜드로 유명합니다. 더 비싼 명품은 오히려 이름이 익숙하지 않더군요. 제니

* 요즘 '촌스럽다'라는 용어는 농어촌 차별어이니 쓰지 말자고 합니다. 요즘은 농촌과 어촌이 도시보다 훨씬 살기 좋고, 농촌과 어촌에도 부자가 많아졌습니다. '시대에 뒤떨어진'이 좋답니다.

스, 해리윈스턴, 파텍필립, 브레게는 저 같은 사람에게는 이름이 낯설기만 합니다. 구치, 샤넬, 루이비통, 프라다, 에르메스, 버버리, 이브생로랑, 나이키, 아르마니 등이 일반인에게 익숙한 명품 브랜드인데, 우리나라 사람들이 이 순서대로 선호한다고 합니다. 각 브랜드에서 파는 명품 가격은 수십만 원에서 수십억 원을 호가합니다. 많은 분이 형편에 맞게 명품 한두 점 사서 걸치고 다녀도 될 만큼 우리나라의 경제 규모가 커지고 살림이 넉넉해졌습니다. 집보다 좋아하는 차량을 구매하고, 적당한 선에서 명품을 즐기는 것이 MZ 세대의 특징으로 꼽힙니다. 아버지 시대에는 겸손함이 미덕이었기 때문에 물건을 아끼며 얼마나 검소하게 살았는지가 자랑거리였습니다. 이제는 겉으로 보이는 상표만으로도 어떤 명품인지 알 수 있는 시대가 되었고, 간혹 상표가 보이는 것이 시대에 뒤떨어진다며 아예 보이지 않게 착용하고 다니는 은근한 플렉스가 멋진 시대가 되었습니다. 이렇게 시대가 빨리 변할지는 아무도 예상하지 못했던 일입니다. 우리나라가 2021년에 세계 7위 명품시장이 될지 누가 알았을까요?

명품 사랑은 요즘에만 있는 현상이 아닙니다. 예전에도 명품이 있었습니다. 수백 년 전에도 양반은 집의 규모로 자신의 부를 과시했습니다. 또한 겉모습을 치장하는 비단옷과 가죽신, 갓, 문방구, 골동품, 화장품 등의 물건에서도 국내 몇 안 되는 장인이 만든 명품이 유행하였고, 중국과 같은 해외에서 수입한 희귀 명품이 이미 고가로 거래되었으니까요. 신라시대부터 중국(당나라), 발해, 일본과 교역하던 명품들은 이미 역사적으로 잘 기록되어 있습니다. 무역품에는 보물, 향료, 산호, 책, 비단, 자기, 상아, 금속공예, 가죽 등 다양한 제품이 들

어 있었습니다. 모두 귀족이나 명문가에서 소모하는 물품들이었지요. 왜 명품을 좋아하냐고요? 뇌가 알아차리기 때문입니다.

한 대학교에서 명품 가방을 두고 20명의 대학/대학원 학생을 대상으로 실험을 했습니다. 명품의 로고가 진짜인 것과 가짜인 것, 명품의 로고가 선명하게 보이는 것과 보이지 않는 것에 뇌파가 각각 어떻게 변하는지 살펴봤습니다. 결과는 우리 예상대로 명품 로고가 없는 가짜 가방을 보고 특정 시점에서 뇌가 명확하게 반응한다고 나왔습니다. 그것도 0.2초 만에 뇌의 특정 주파수가 통계적으로 차이 나게 반응하더라는 것이지요. 가짜와 진품에 대한 뇌의 반응은 이토록 빠릅니다. 다시 말해 우리 뇌는 눈치가 참 빠릅니다.

사람들은 자신이 다른 사람보다 더 낫다는 것을 확인하고 나서 안심하고 싶어 했습니다. 그 때문에 겉으로 보이는 부분에서도 상대적 우위를 점하고 싶었을 겁니다. 한 고급 백화점 구매 고객의 약 50%가 30대(40%)와 20대(10%)라고 합니다. 예전에는 상상도 하지 못할 20대와 30대의 구매력입니다. 흥미로운 부분은 이제 젊은이들이 이러한 현상을 사치의 개념이 아닌 취향의 문제로 본다는 것입니다. 우리나라 개화기에 최초의 유학파 여성으로 정조에 관련된 말 한마디로 전국을 들썩이게 만든 분이 계십니다. 바로 나혜석 선생입니다.

> 조선의 남성 심사는 이상하외다. 자기는 정조 관념이 없으면서 처와 다른 여성들에게만 정조를 요구하고, 남의 정조를 빼앗으려고 합니다. 서양이나 동경 사람쯤 되더라도 남의 정조 관념을 이해하고 존경합니다. (…) 여성의 정조는 취미일 뿐이외다.
>
> — 〈이혼 고백서〉, 《삼천리》, 나혜석(1930)

90년 전 우리나라에서 나혜석 선생은 홀로 개인의 취향, 사상, 생각, 개념을 외롭게 부르짖었습니다. 당시에는 모두가 그를 손가락질하고 저런 생각이나 말은 부도덕하다고 비난했지만 지금은 완전히 달라졌습니다. 새로운 시대가 되면서 삶을 바라보는 방식도 많이 바뀌었습니다. 그중에서도 물건에 대한 생각과 가치가 바뀌었습니다. 검소한 소비가 미덕인 시대는 지났고, 능력껏 좋은 물건을 사서 즐기는 시대가 된 것이지요. 우리나라에서 만든 물건이 해외에서 명품으로 인정받고 팔리려면 국내에서도 해외에서 만든 명품이 많이 팔려야 합니다. 이제 명품은 사치가 아닌 능력이 있으면 할 수 있는 소비가 되었습니다. 더러는 조금 부담되더라고 해결 가능한 정도의 사치가 되었기 때문에 사람들이 명품 소비를 즐기고 있는 것입니다. 당장 먹을 것도 없는데 수백만 원짜리 가방은 사치입니다만, 월급의 일부를 몇 달 동안 모아 구매할 수 있는 정도의 가격이라면 올해의 버킷리스트에 과감하게 담아도 됩니다. 그래야 정신건강에 좋습니다.

미술사에서도 비슷한 경향이 있습니다. 르네상스에서 바로크, 로코코로 넘어가는 순간이 지금과 많이 닮아 있습니다. 물론 예전에는 지금보다 시대 변화가 더 천천히 이루어졌을 겁니다. 르네상스는 14~16세기에 걸쳐 200년간 유럽을 지배하던 문화였습니다. 이때까지 예술의 주된 고객은 신, 교회, 성직자들이었습니다. 이후 17, 18세기(1600~1750)에 바로크가 출현합니다. 낯선 표현들에 대해서, 르네상스에 익숙했던 평론가들은 "찌그러진 진주", "일그러진 보석"이라고 에둘러 흉을 보았습니다. 하지만 문화 변화의 큰 흐름은 몇 명의 평론가가 새로운 문화 양식을 아무리 낮게 평가한다고 해도 막을 수

가 없습니다.

우리나라 음악사에서 서태지의 등장은 매우 흥미로운 사건이었고 커다란 변곡점이 되었습니다. 저도 그날 TV를 보고 있었고 관객의 한 사람으로 경험한 문화 충격은 지금까지 생생하게 기억에 남아 있습니다. 책을 쓰기 위해 정확히 확인하려고 유튜브에서 그때 그 장면을 찾아서 다시 보았는데도 여전히 그날의 공연은 충격적이었습니다.

그날 TV 신곡 오디션 프로그램에 3인조 신인 그룹이 소개되었습니다. 이 프로그램(MBC 〈특종! TV 연예〉, 1992)은 요즘같이 여러 사람이 몇 주 동안 경합하는 오디션 프로그램이 아니라 한 주 동안 새로 출시된 음반 중에서 신곡을 하나 선정해서 소개하고 평가위원 4명이 가수들의 공연을 평가하는 형식이었습니다. 당시로는 약간 파격적인 복장을 한 청년 셋이 낯선 형태의 음악(랩이 많이 들어간 댄스곡)을 가지고 공연했습니다. 〈난 알아요〉라는 곡이었습니다. 당시 평가위원은 〈타타타〉라는 전형적인 1970~1980년대 스타일의 노래에 가사를 붙인 작사가, 〈홀로 된다는 것〉이라는 통기타 세대의 노래를 만든 작곡가, 1970~1980년대 대단한 뮤지션이자 영화인인 전영록 씨, 당대의 내로라하는 문화비평가 이상벽 씨였습니다. 이들은 각각 자신의 세대와 노래 스타일에 입각하여 새로운 노래 및 공연을 심사하고 의견을 말했습니다.

- 리듬은 좋은데 가사가 약하다.
- 비트는 있는데 멜로디 부분이 약하다.
- 노랫말이 새롭거나 이야기가 되는지 한번 (살펴)보면 좋겠다.

■ 댄스 동작에 노래를 (억지로) 붙인 것 같다. 하지만 새로운 장르라서 관객에게 평가를 맡기겠다.

이 노래는 심사위원 4명에게서 평균점수 7.8점을 받았습니다. 그런데 아침에 자고 났더니 온 나라가 새로 등장한 가수로 난리가 나 있었습니다. 길거리에서 온통 '서태지와 아이들'의 카세트테이프를 팔고 있었고, 다음 날 오후가 되자 청소년들이 이 노래를 듣기 위해 카세트테이프를 사면서 주문이 쇄도했으며, 이후 총 180만 장의 판매량을 기록하면서 종전의 기록을 모두 갈아 치웠습니다. 당시 길에서 파는 불법 카세트테이프가 없었더라면 판매량은 훨씬 더 높았을 것입니다.

지금도 젊은이들의 취향은 급격하게 바뀌고 있습니다. 새로움에 대하여 기존 세대들이 내리는 평가가 틀렸다고 할 수는 없습니다. 평가는 이미 존재하는 것에 기준을 두기 때문입니다. 하지만 이미 존재하는 것을 잘 평가하는 사람이라고 하더라도 전혀 새로운 것을 평가하기는 어렵습니다. 아는 것을 토대로 새로운 것에 대한 느낌은 말할 수 있지만, 그것이 얼마나 젊은 세대에게 영향을 주고 새로운 문화로 자리를 잡을 것인가를 예언할 수는 없습니다. 그래서 그날 심사평 가운데 "새로운 장르라서 관객에게 평가를 맡기겠다"라는 말이 가장 정답에 가까웠다고 생각됩니다.

미술 평론가 문성준 선생은 르네상스와 바로크 문화의 차이점을 아래와 같이 정리했습니다.

내 머릿속 미술관

1. 르네상스는 선에 집착했고, 바로크는 회화에 집착했다.

2. 르네상스는 명료했고, 바로크는 불명료했다.

3. 르네상스는 평면적이고, 바로크는 깊이가 있다.

4. 르네상스는 다원적이고, 바로크는 통일적이다.

1400년부터 1600년까지 200년 넘게 지속된 르네상스 문화가 새로운 바로크 문화를 만났을 때 비평가들은 이렇게 말했습니다.

"찌그러진 진주다."

보석이기는 하지만 기존의 기준으로 보면 일그러지고, 못생기고, 흉측한 모습이라고 비아냥대면서 대수롭지 않은 부류로 치부해 버린 것입니다. 그런데 르네상스라고 분류되는 문화에서 기존의 고전적 모습들은 스스로 진화하고 있었습니다. 르네상스 말기에 유행한 마니에리즘manièrisme은 고전적 아름다움을 지닌 정적인 회화를 조금 길게 늘어뜨린 모습으로 나타났으니까요.

근대에 어떤 화가는 얼굴과 목을 아주 길게 잡아당기듯이 그리는 스타일로 성공합니다. 모딜리아니(1884~1920)의 목 긴 여인들 그림은 가격이 수백억 원대에 이릅니다. 늘어진 엿가락 같은 인체와 동물 형상을 만들어 낸 자코메티(1901~1966)도 명성이 높습니다. 인체의 비율이 맞는 부분과 잘못된 부분을 구분하지 않고 그리는 화가도 있었는데, 오히려 이것을 자신의 시그니처로 삼았습니다. 아주 뚱뚱한 사람을 그린 루치안 프로이트도 있고, 등장인물 대부분을 통통하게

그림 5-18 〈모자를 쓴 여인Woman with a hat, 1918〉(모딜리아니, 개인소장)

그린 카미유 봉부아도 있습니다. 75세에 처음 붓을 잡고 그림을 그리다 102세에 돌아가신 모지스 할머니는 미술교육을 받은 적이 없는 아마추어였습니다. 할머니의 그림을 확대해 보면 사람들 얼굴이 모두 못생겼습니다. 하지만 미국 국민은 그의 그림을 사랑합니다. 그림은 보는 사람이 행복하면 되니까요.

　책을 다양하게 많이 보는 것도 중요하지만, 이미 본 책을 다시 정독하는 것도 또 하나의 재미입니다. 영화는 물론이고 음악도, 미술도 그렇습니다. 조금 모자라는 것도 좋고, 조금 넘치는 것도 좋습니다.

　　　　　　　　　　　　　　　　　내 머릿속 미술관

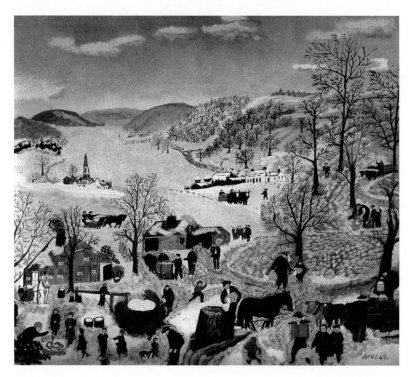

그림 5-19 〈슈거링 오프 Sugaring Off, 1943〉(그랜마 모지스, 개인소장). 75세에 바느질도 못 할 만큼 눈이 나빠진 그랜마 모지스Grandma Moses(1860~1961)는 우연히 손자의 방에서 그림물감을 발견한 뒤로 심심풀이로 그림을 그리기 시작했다가 그 이후로 무려 26년 동안 수많은 그림을 그렸습니다. 할머니를 기념하는 날이 생기고, 《타임》에도 그림이 실리고, 대통령의 선물 도자기에도 그림이 사용되었습니다. 아름다움을 만드는 일은 누구나 할 수 있는 일입니다. 꼭 대단히 유명해지지 않아도 말이지요. 지금은 '관계성' 행위와 만족에서 벗어나는 시기가 되었으니 더 그렇습니다.

 하지만 미술관에 가서 유명하다는 그림을 더 많이 보려고 시도하는, 약간의 지적 허영심이 있는 분들에게 박수를 보내고 싶습니다. 다만 지적 허영심으로 어디 가서 뭘 봤다는 경험을 이력으로 내세우거나 남에게 자랑하기보다는 한 점이라도 미리 공부하고 박물관에

가서 그 그림을 하나하나 분석하며 즐기고 오는 근성이 있기를 바랍니다. 앞에서 말한 것처럼 지금은 누구에게 내가 뭘 했다는 것을 보여 주는 시대가 아니라 스스로 풍요와 다양성, 행복을 느끼는 것이 필요한 시대이기 때문입니다. 욕망이 관계와 강하게 연관되어 있듯이 그저 보여 주기 위한 행위에 집착하는 분은 '관계성 욕망'에서 벗어나지 못한 사람입니다.

그림 한 점이라도 내 것으로 만들면 그저 그런 지적 허영심이 있는 사람이 아닌 그 그림 한 점에 대해서는 정말로 지적인 사람이 됩니다. 그림을 소유하는 방법을 이제는 잘 알 듯합니다. 가사와 멜로디를 외워서 흥얼거리다가 정말 좋아하는 부분에서 감정을 잡고 음미한다면 그 노래는 내 것입니다. 그림도 그렇습니다. 그림의 어떤 부분에 어떤 색깔과 형태가 그려져 있는지 구석구석 알고, 누가 왜 그런 그림을 그렸는지 깨닫게 되면 그 그림은 내 것입니다. 내 방에 걸린 몇만 원짜리 오프셋 인쇄 그림 한 점이 루브르 박물관에 있는 원작보다 더 소중할 수 있습니다. 왜냐하면 나는 그 그림을 구석구석까지 다 알고 있기 때문입니다. 그렇게 내가 잘 아는 그림이 한두 점씩 늘어나다 보면 어느 순간 나 자신이 명품이 되어 있을 수 있습니다.

아름다움은 진실이고, 진실은 바로 아름다움이다. — 러스킨

이제 아름다움을 위해 과감하게 소비하고 즐기는 민족이 되었으면 합니다. 그래서 우리도 풍요롭고 행복해집시다.

내 머릿속 미술관

마치며

사람과도 인연이 있듯이 글과도 인연이 있는 듯합니다. 글이 모습을 갖춰 세상에 나오려면 갖가지 생각의 고리가 이어지고 정리되어야 합니다. 쓰고, 다듬고, 다시 정리하고, 보충하고, 지우는 작업이 여러 번 반복되어야 비로소 글이 제 모습을 갖추게 됩니다.

이번 책은 여섯 번째 작업이었는데, 글 쓰는 사람인 저로서는 만족감이 꽤 높았습니다. 지난 6년 동안 여러분께 매일 아침마다 발송해 온 〈무작정 시작한 그림이야기(무시기)〉를 기반으로 시작했지만, 뇌인지 분야와 버무리는 작업은 쉽지 않았습니다. 재미와 지식, 산뜻함을 넣어 보려고 했으니까요. 처음에 차례를 선정하고 간단하게 설명을 추가한 얼개를 보내 달라고 했던 이두희 선생님의 요청이 책을 진행하면서 매우 큰 도움이 되었습니다. 그림의 큰 뼈대를 그려 놓고 살을 붙였기 때문에 그랬을 듯합니다. 사실 뼈대를 그리는 기간만 두

달이 넘게 걸렸거든요. 초안을 시작한 후 책이 나오기까지 만 2년이 넘게 걸렸습니다.

어떻게 읽으셨는지 궁금하네요. 그림과 기억부터 창의력과 플렉스까지, 선진국 국민의 수준에 어울리는 이야기를 나누고 싶었습니다. 그림은 기억하는 사람이 그 그림의 소유자입니다. 이 글에 자극을 받아 창조하고 생산하는 욕망을 버킷리스트에 담았기를 기원합니다. 책을 읽는 도중에 그동안 하고 싶었던 것들을 시작하였다면 더욱 감사한 일이고요. 그림이든, 음악이든, 글쓰기이든 오늘 시작하면 됩니다.

제가 책 쓰는 비법을 요즘 가까운 지인들께 알려드리고 있습니다. 다음 세 가지만 지키면 됩니다.

일단 쓴다.
매일 쓴다.
계속 쓴다.

책 쓰는 것뿐만 아니라 모든 것이 그렇습니다. 계속하는 사람이 승리합니다. 우리 모두 예술을 계속합시다. 그래서 더 풍요롭고 행복한 삶을 삽시다.

고맙습니다.

무시기 임현균

나는 그의 머릿속이 궁금하다

임병걸

시인, 前 KBS 부사장

　　매일 아침 8시가 되면 어김없이 나의 알림을 울리는 저자의 그림 이야기가 있다. 이름하여 '무시기'. '무작정 시작한 그림 이야기'의 줄임말이라고 한다. 대전에서 날라 오는 이 '무시기'는 무작정 시작했다는 그의 겸손과는 다르게 내게는 '무시무시'하다. '선무당이 사람 잡는다'는 속담은 흔히 부정적인 의미로 사용한다. 어느 분야이건 전문 영역이 있는데 아마추어가 섣불리 전문 영역에 뛰어들어 일을 그르치거나 커다란 화를 부르는 경우에 쓰인다.

　　하지만 임현균 박사의 '무시기'는 선무당이 사람을 제대로 잡았다. 대학에서 그림을 그렸거나 회화 이론을 전공하지 않은 인지과학 전문가가 어떤 회화 이론가보다 풍부한 작품 사례를 들어가며 명쾌하게 회화 사조를 정리하고, 과학자 특유의 예리한 이론을 동원하여 때로는 독창적이기까지 한 해석을 해낸다.

날마다 아침 햇살을 타고 날아오는 이 선무당 아닌 선무당의 그림 춤판에 항상 나는 부끄러움 반, 감동 반으로 무작정 그의 상상력 속으로 빨려 들어간다. 공자는 "아는 것은 좋아하는 것만 못하고, 좋아하는 것은 즐기는 것만 못하다"고 했다. 요즘 다양한 취미생활을 통해 프로페셔널 뺨치는 경지에 오른 아마추어들을 신나게 하는 명언이다.

무작정 그림이 좋아 감상만 하던 이 선무당 박사가 6년이 넘는 긴 세월을 휴일을 제외하고는 매일 야무지고도 유쾌한 회화 감상과 분석에 머릿속(뇌)의 상당 부분을 소비하더니 드디어 4년 전부터 자신이 직접 그린 그림을 전시하는 정식 미술가가 됐다. 종종 보내오는 저자의 그림은 회화에 소박한 관심 수준에 머물러 있는 내 눈으로 보기에도 예사롭지 않다.

그래서다. 나는 정말이지 그의 머릿속이 궁금하다.

흔히 감성과 이성, 인문과 예술, 사회과학적 능력이 고루 발달하기란 평범한 사람에게는 어려운 일이거니와, 그 발전의 수준이 전문가 못지않은 이론적 내공에 작품을 만들어 내는 실천에까지 이른다는 것은 불가능에 가깝지 않을까? 저자는 '멀쩡한 사람 잡는 선무당'이 아니라 예술적 감수성이 메마르고 돈과 권력, 이른바 스펙과 수준 낮은 말초적 쾌락만을 온 사회가 쫓는 요즘, 손으로, 머리로, 강연에서는 입을 통해 온 세상에 예술의 단비를 내림으로써 참사람, 살맛 나는 참 세상을 만들어 가는 참무당이 아닌가 한다. 꿀벌이 수만 번의 날갯짓을 통해 꿀 한 방울을 모으고 그 한 방울들이 모여 벌통을 가득 채우듯, 매일매일 광활한 인문과 예술의 바다를 맨몸으로 유영해

내 머릿속 미술관

한 자, 한 자, 한 편, 한 편, 활자와 그림을 모아 꿀통과 같은 소중한 책을 펴낸 그의 노력과 집념에 경의를 보낸다.

6년이라는 시간 동안 날마다 새로운 화가와 그 화가의 작품을 샅샅이 뒤져 그중에 회화사적으로 중요한 의미를 지난 10여 편의 작품을 골라 그림 자체는 물론, 그림의 배경이 되는 역사적 사건, 화가의 의식과 정서 그리고 그 화가를 둘러싼 사회적·역사적 맥락까지 풀어낸다는 것은 초인적인 노력과 성실함이 없이는 불가능하다.

조선 후기 최고의 르네상스형 지식인이었던 추사 김정희는 생전에 "천 자루의 붓이 닳았고, 열 개의 벼루 밑이 뚫렸다"고 했다. 이 책의 저자는 본인의 책을 '게으른 뇌의 예술 탐험서'라고 소개했지만 정작 이 책을 펴낸 임현균 박사의 뇌야말로 세상에서 가장 부지런한 뇌가 아닐까 싶다. 그의 말대로 그림과 뇌에 관한 이야기이지만 절대로 고리타분하거나 난해하지 않고, 손아귀에서 잔모래가 시나브로 빠져나가듯 술술 읽히는 흥미진진한 그림 이야기이므로 세상 사람 모두가 이 책을 읽었으면 좋겠다. 반드시.

다만 한 가지. 혹시 저자의 '부지런한 뇌'가 모아 놓은 보석같은 그림과 명쾌한 글을 보면서 정말 '게으른 뇌'가 되어서는 곤란하다. 이 글을 계기로 무한한 예술의 세계에 발을 내딛는다면, 다음에는 관객이 와 주기만을 목 빼고 기다리는 수많은 미술관과 박물관으로 발길을 옮겨야 한다. 또 직접 붓을 잡고 도화지로 캔버스로 세상 가장 아름다운 색채의 여행도 떠나 볼 일이다.

내가 가장 좋아하는 독일의 테너 프리츠 분더리히 Fritz Wunderlich는 이런 말을 남겼다.

나의 가장 소중한 작품은 내 인생이다.

그렇다. 무엇과도 바꿀 수 없는 나의 가장 소중한 작품은 바로 나, 그 나의 아름다운 삶을 위해 게으른 뇌와 부지런한 손과 발이 서로 조화를 이루는 삶, 그게 바로 저자가 꿈꾸는 세상이 아닐까?

첫 독자가 알려 주는 이 책을 현명하게 읽는 법

박한표

우리마을대학 이사장 겸 인문운동가, 前 프랑스문화원장

매일 아침 〈무작정 시작한 그림 이야기(무시기)〉를 보내주는 한국 표준과학연구원 임현균 박사의 책, 《내 머릿속 미술관—뇌를 알면 명화가 다시 보인다》를 꼼꼼하게 읽고 여러분에게 강력하게 추천한다. 책의 말미에 저자는 "책을 많이 봤다고 모두 석학이 아니고, 책을 다양하게 봤다고 모두 현자가 아닙니다. 지적 호기심을 키우고, 자아 성찰을 꾸준히 하고, 각자 삶의 시간을 매 순간 열심히 가꾸고, 배우고, 자신을 성숙하게 만들어 가는 성실함에 박수를 보내야 합니다.(317쪽)"라고 썼다. 그런 면에서 저자는 박수 받을 만한 사람이다. 단순한 문화 소비자를 뛰어넘어 문화 생산자가 되었기 때문이다. 연구에 바쁜 와중에도 그림을 직접 그리는 화가인 그는 복합 문화 공간 〈뱅샾 62〉에서 그림 전시회를 열기도 했다.

이 책을 읽으면서 내가 아는 것이 너무 적고, 부분적으로만 기억하

고 있음을 알아챘다. 책 속의 그림은 기억하는 사람이 소유한다는 말을 잊지 않으려 했다. 저자는 그림을 외운다고 한다. 앞으로는 나도 그림을 좀 더 호기심을 가지고 바라보며 감상할 작정이다. 그러면서 질문을 할 생각이다. 화가는 무엇을 그린 것일까? 그리고 화가에 대해 더 찾아보고, 기억할 것이다. 그 뒤에 또 질문할 것이다. 만약 나라면 무엇을 더 그릴까? 무엇을 빼면 좋을까? 그가 말한 "내가 기억하는 만큼 그림을 즐길 수 있고 소유하게 됩니다.(165쪽)"라는 말에 동의하게 되었기 때문이다. 그러면 그림과 친해지고 더 많은 것이 보이고, 또 더 많이 알게 되면서, 동시에 다른 측면에서 그림을 바라볼 수 있게 될 것이다.

문제는 우리 뇌가 오류투성이라는 것이다. 이 책을 읽으면서 우리 머릿속의 작동에 대해 잘 알게 되었다. 우리 뇌는 가만히 두면 게을러서 기억하지 않으려 한다는 것이다. 그래. 나는 눈으로 보고, 머릿속에 정보를 넣고, 손으로 인출하는 과정이 매우 중요하다는 점에 동의한다. 인문운동가로 나도 매일 아침 〈인문일지〉를 쓴다. 단순히 책만 읽지 않는다. 글을 생산하기 위한 독서를 열심히 한다. 그때 책이라는 텍스트를 읽고 또 읽어서 신체 활동을 일으키고 그것을 바탕으로 다시 새로운 또 하나의 텍스트를 토해 내는 과정이 나의 글쓰기이다.

저자는 그림을 외우라고 한다. 그림을 외운다는 것은 있는 모양 혹은 보이는 형태 그대로 흉내를 내는 것이 아니고 그림이 가지는 의미, 차용된 기호나 형태, 사용된 개체에 대한 기원과 얽힌 이야기를 더 많이 알게 된다는 뜻이다. 이 책은 이를 위한 방법들을 친절하게

설명한다. 지구상의 수많은 생명 가운데 인류만이 이렇게 대단한 문명을 이루며 사는 것도 생각을 기억하고, 기억을 문자로 남겨서 후대에게 전해 주었기 때문이라는 것이다(193쪽). 그래서 저자는 "명화의 주인은 기억하는 사람이다"라고 말한다.

이 책을 읽으며 왜 우리가 학습하고, 그것을 잘 기억해야 하는지 깨달았다. 정보를 많이 저장하고(기억), 자주 인출하고(복습), 자유롭게 사용할 수 있으면 응용력이 발달(융합)하기 때문이다. 스마트폰으로 언제든지 정보를 찾을 수 있다고 머릿속에 저장하지 않아도 된다고 생각한다면 뒤쳐질 것이다. 창의력은 많은 정보를 보관한다고 해서 생기는 것은 아니지만, 축적된 정보를 얼마나 다양한 방향과 방식으로 응용할 수 있는지에 따라 그 깊이가 달라질 수 있기 때문이다. 지식은 구굴이나 네이버에 있으니 언제든지 찾아낼 수 있다고 말한다면 지식이 창조로 이어지는 메커니즘을 잘 모르는 것이다. 사람을 닮은 인공지능 ChatGPT가 위협하는 이 시대에 임현균 박사의 책은 우리 스스로가 자각하도록 만든다.

이 책을 통해 그림에 대해, 우리의 뇌에 대해 많이 이해하게 되었다. 뇌는 보고 싶은 것만 본다. 그림에 공감한다. 그림을 비틀어 기억한다. 그러니 많이 기억하고, 상상하고, 사치하는 뇌로 만들라고 한다. 책 속의 다음 주장을 공유하면서 이 책을 권하는 글을 마친다.

그림도, 음악도, 무용도 기본적인 문법을 알지 못하면 그저 보이는see 수많은 것들 중의 하나입니다. 최소한의 관심을 가지고 기본지식을 알게 되면 볼 수 있는 것look이 더 많아집니다. 그래야 자세히 볼 수 있고, 오래 보아도 질리지 않습니다.

1장 뇌, 보고 싶은 것만 보다

1 아힘 페터스, 전대호 옮김, 《이기적인 뇌》, 에코리브르, 2018.

2 조지프 핼리넌, 김광수 옮김, 《우리는 왜 실수하는가》, 문학동네, 2012.

3 Annemilia del Ciello et al., Missed lung cancer: When, where, and why?, *Diagn Interv Radiol*, 23(2), 2017.

4 Ted J. Clarke, Surgeons, sign your site!, *Patient Saf Surg.*, 2017.

5 미국 방위고등연구계획국(DARPA's Human ID at a Distance program), On a large sequence-based human gait database.

6 EBS, 〈EBS 기획특강-지식의 기쁨: 생각하는 그림〉, 추상미술, 2019. 9.

7 임현균, 《의과학산책》, 조윤커뮤니케이션, 2018.

8 www.mk.co.kr/news/economy/view/2019/09/695686/

9 J. X. Wang et al., Targeted enhancement of cortical-hippocampal brain networks and associative memory, *Science*, 345, 2014.

10 박문호, 《뇌과학 공부》, 김영사, 2017.

11 에이미 허먼, 문희경 옮김, 《우아한 관찰주의자》, 청림출판, 2017; www.metmuseum.org/art/collection/search/10531

12 www.thelocal.fr/20180824/frances-robot-artist-first-to-create-ai-painting-sold-at-auction/

13 황농문, 《몰입》, 알에이치코리아, 2020. 이 책은 100쇄를 넘게 찍은 베스트셀러로, 살면서 주어지는 문제 해결을 위해 어떻게 해야 하는지 집중하고 해결하려는 노력의 방법과 과정을 설명하고 있습니다. 복잡한 과학적 문제도, 단순한 수학 문제도, 사람 간 문제도 고도의 집중을 통해 문제를 해결할 수 있다고 설명합니다. 이 책에서 강조하는 수면, 운동, 이해, 명확한 목표 설정, 끊임없는 생각, 천천히 생각하기 등은 창조의 단계와도 일치합니다.

2장 뇌, 그림에 공감하다

1 서울대학교 중앙도서관 발표자료; 2008, 2018년.

2 Myriam Mongrain, Dacher Keltner and James Kirby, Editorial: Expanding the Science of Compassion, *Frontiers in Psychology*, 2021

3 Umair Akram et al., Exploratory study on the role of emotion regulation in perceived valence, humour, and beneficial use of depressive internet memes in depression, *Scientific Reports*, Oxford Universe and Northumbria University, 2020.

4 잭 플램, 이영주 옮김,《세기의 우정과 경쟁: 마티스와 피카소》, 예경, 2005.

5 한아람,〈반려동물에 대한 태도와 주인의 주관적 행복감에 관한 연구〉,《인문사회 21》, 제9권 제4호, 2018.

6 Phillip Greenspan, Grete Heinz, James L. Hargrove, Lives of the artists: differences in longevity between old master sculptors and painters, *Age and Ageing*, 2007.

7 스에나가 타미오, 박필임 옮김,《색채심리》, 예경, 2001.

3장 뇌, 그림을 비틀어 기억하다

1 Alan Baddeley, The episodic buffer: a new component of working memory?, *Trends in Cognitive Sciences*, 2000.

2 Schacter, D. L. and Tulving, E., *Memory Systems*, MIT Press, 1994.

3 Eric Dubow, Long-term effect of parent' education on children's education and occupational success, *Merril-Palmer Quarterly*, 2009.

4 Elizabeth Loftus, Planting misinformation in the human mind: a 30-year investigation of the malleability of memory, *Learn Mem*, 2005.

5 브랜던 L. 개릿, 신민영 옮김,《오염된 재판》, 한겨레출판, 2021.

6 박문호,《뇌과학 공부》, 김영사, 2017.

7 애릭 캔델, 래리 스콰이어, 전대호 옮김,《기억의 비밀》, 해나무, 2016.

4장 뇌, 상상을 하다

1 Steven Cook, Scott Emmons, et al., *Nature*, 571, 2019. 7, 63-71.

2 theconversation.com/new-study-reveals-why-some-people-are-more-creative-than-others-90065

3 www.mk.co.kr/news/it/view/2018/ 02/132350/, www.pnas.org/content/109/Supplement_1/10661

4 브랜던L. 개릿, 신민영 옮김, 《오염된 재판》, 한겨레출판, 2021.

5 리사 펠드먼 배럿, 변지영 옮김, 《이토록 뜻밖의 뇌과학》, 도서출판 길벗, 2021.

5장 그림으로 사치하는 뇌

1 S. Oishi and E.C. Westgage, "A psychologically rich life: Beyond happiness and meaning", *Psychological Review*, Westgate, 2021.

2 Christopher M. Belkofer and Lukasz M. Konopka, "Conducting art therapy research using quantitative EEG measures", Journal of the American Art Therapy Association, 2008.

3 Francesca Babiloni et al., "A neuroaesthetic study of the cerebral perception and appreciation of paintings by titian using EEG and eyetracker measurements," International Workshop on Symbiotic Interaction, 2015.

4 Christopher M. Belkofer et al., "Effects of drawing on alpha activity: A quantitative EEG study with implications for art therapy", Journal of the American Art Therapy Association, 2014.

5 M. Alessandra Umilta, Abstract art and cortical motor activation: An EEG study, *Frontiers in Human Neuroscience*, 2012.

6 손정우·김혜리, 〈깨진 거울인가 깨지지 않는 거울인가?: 자폐 스펙트럼 장애의 거울 뉴런 문제에 관한 고찰〉, 《소아 청소년 정신의학》, 대한소아청소년 정신의학회, 2013.

7 M. Alessandra Umilta, op. cit.

8 Hannah M. Hobson et al., Mu suppression: A good measure of the human

mirror neuron system?, *Cortex*, 2016.

9 Daniel Kahneman, Angus Deaton, 2010, High income improves evaluation of life but not emotinal well-being, PXIAS.

10 worldhappiness.report/ed/2021/

11 The art market, 2021.

12 인간개발 지수(人間開發指數, HDI: Human Development Index), 위키백과.

13 카를 마르크스, 김수행 옮김, 《자본론》, 비봉출판사, 2015.

14 딘 버넷, 임수미 옮김, 《행복할 때 뇌 속에서 일어나는 모든 것》, 생각정거장, 2019.

15 Garance M. Meyer et al., "Electrophysiological underpinnings of reward processing: Are we exploiting the full potential of EEG?", *Neuroimage*, 2021.

16 한스-게오르크 호이젤, 강영옥 외 옮김, 《뇌, 욕망의 비밀을 풀다》, 비즈니스북스, 2019.

17 박만준, 《신경미학, 뇌와 아름다움의 진화》, 커뮤니케이션북스, 2021.

찾아보기

내 머릿속 미술관

75쪽 쿠키 문장

앞에서 여사님의 복장과 열매, 테이블이 멋진 그림을 보았지요? 20번 문제 답은 바로 마호가니 테이블입니다. 남미산 나무로 단단한 데다 표면을 갈아 내면 고풍스러운 느낌이 생겨서 가구 재료 중 최고로 꼽힙니다. 악기 재료로도 최상이라지요. 여사님의 복식도 멋지지만, 마호가니 테이블이 부잣집 마나님이라는 것을 상징하는 가구였습니다. (혹시 무슨 의미인지 모르시면 71쪽을 보세요.)

108쪽 쿠키 명화

〈삶의 기쁨, 1906〉(마티스, 필라델피아 반스 재단)

피카소의 첫 작품 〈첫 성찬식La première communion, 1896〉(피카소, 피카소 미술관)을 이미 찾아보셨기를 바랍니다. 무엇이든 수고해야 내 것이 됩니다. (혹시 무슨 의미인지 모르시면 110쪽을 보세요.)

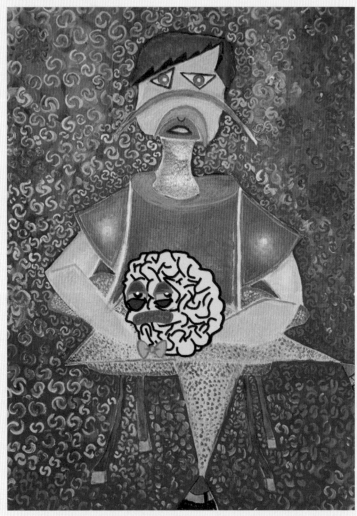

〈대략난감, 2022〉(무시기 임현균, 캔버스/유화/유화 파스텔/50×60cm)